国家哲学社会科学成果文库
NATIONAL ACHIEVEMENTS LIBRARY
OF PHILOSOPHY AND SOCIAL SCIENCES

古希腊悲剧在中国的
跨文化戏剧实践研究

陈戎女 著

图书在版编目(CIP)数据

古希腊悲剧在中国的跨文化戏剧实践研究/陈戎女著.—北京：北京大学出版社，2023.3

（国家哲学社会科学成果文库）

ISBN 978-7-301-33766-0

Ⅰ.①古… Ⅱ.①陈… Ⅲ.①悲剧–戏剧艺术–研究–古希腊 ②戏剧艺术–研究–中国 Ⅳ.① J805.545 ② J82

中国国家版本馆CIP数据核字(2023)第036064号

书　　　名	古希腊悲剧在中国的跨文化戏剧实践研究 GUXILA BEIJU ZAI ZHONGGUO DE KUAWENHUA XIJU SHIJIAN YANJIU
著作责任者	陈戎女　著
责 任 编 辑	张　冰　朱房煦
标 准 书 号	ISBN 978-7-301-33766-0
出 版 发 行	北京大学出版社
地　　　址	北京市海淀区成府路205号　100871
网　　　址	http://www.pup.cn　新浪微博：@北京大学出版社
电 子 信 箱	zhufangxu@pup.cn
电　　　话	邮购部 010-62752015　发行部 010-62750672　编辑部 010-62754382
印 刷 者	北京中科印刷有限公司
经 销 者	新华书店
	720毫米×1020毫米　16开本　22.25印张　302千字 2023年3月第1版　2023年3月第1次印刷
定　　　价	118.00元

未经许可，不得以任何方式复制或抄袭本书之部分或全部内容。
版权所有，侵权必究
举报电话：010-62752024　电子信箱：fd@pup.pku.edu.cn
图书如有印装质量问题，请与出版部联系，电话：010-62756370

《国家哲学社会科学成果文库》
出版说明

　　为充分发挥哲学社会科学优秀成果和优秀人才的示范引领作用,促进我国哲学社会科学繁荣发展,自 2010 年始设立《国家哲学社会科学成果文库》。入选成果经同行专家严格评审,反映新时代中国特色社会主义理论和实践创新,代表当前相关学科领域前沿水平。按照"统一标识、统一风格、统一版式、统一标准"的总体要求组织出版。

全国哲学社会科学工作办公室

2023 年 3 月

目　录

序　章　跨文化戏剧与中国视野下的古希腊悲剧
第一节　历史回眸：中西交会中的戏剧　/ 001
第二节　理论与实践：跨文化戏剧的理论探讨与海外戏剧实践
　　　　/ 008
第三节　术语辨析："跨文化戏剧"与 drama，theatre，opera
　　　　/ 022
第四节　中国戏曲改编和搬演古希腊悲剧　/ 027

第二章　《美狄亚》以情动人：传统戏的"创编"
第一节　欧里庇得斯的《美狄亚》：杀子母亲与文化冲突
　　　　/ 044
第二节　中国舞台上的《美狄亚》：梆子戏的创编和多版演出
　　　　/ 050
第三节　《美狄亚》的戏曲叙事：视听与场景　/ 062
第四节　歌队的特点和创新　/ 080
第五节　神扇的力量：中国美狄亚的立体演化与舞台呈现
　　　　/ 089

第三章 《安提戈涅》的中国戏曲面相
 第一节 多元阐释中的《安提戈涅》 / 100
 第二节 戏曲新编《安提戈涅》之不同策略 / 111
 第三节 《忒拜城》的历史新编路径：从希腊到春秋战国
 / 121
 第四节 《忒拜城》情感主题的凸显：中国戏曲的化魂术
 / 127

第四章 希腊悲剧经典与跨文化京剧的编演
 第一节 《俄狄浦斯王》的经典性与国内外的搬演 / 142
 第二节 跨文化京剧的不同搬演策略和政治议程 / 153
 第三节 守与破：《王者俄狄》的跨文化京剧舞台演绎与反思
 / 164

第五章 《城邦恩仇》：穿希腊服装的评剧
 第一节 《俄瑞斯忒亚》改编和搬演之困 / 192
 第二节 评剧《城邦恩仇》改编之维：结构、情节与内容的转化
 / 199
 第三节 人物的重塑与加减法 / 208
 第四节 《城邦恩仇》主题的强调、冲淡与反思 / 232
 第五节 穿希腊服装的评剧舞台演出特点 / 245

结　语 中外戏剧的"跨越"实践：价值、意义与反思
 第一节 跨文化戏剧在国际和国内舞台实践的价值 / 256
 第二节 损害抑或增益：跨文化戏剧动态演出实践的意义 / 261

第三节　跨文化戏剧：问题与反思　/ 267

参考文献　/ 271

附录一　中国舞台上的古希腊戏剧——罗锦鳞访谈录　/ 290

附录二　跨文化戏剧的理论与实践——孙惠柱访谈录　/ 320

后　记　/ 340

CONTENTS

CHAPTER I INTERCULTURAL THEATRE AND ANCIENT GREEK TRAGEDIES FROM THE PERSPECTIVE OF CHINA

1.1 Historical review: Theatre/operas in the Sino-Western interchanges / 001

1.2 Theoretical discussions and theatrical practices of intercultural theatre oversea / 008

1.3 Analysis of terminologies: "Intercultural theatre" versus drama, theatre and opera / 022

1.4 Adapting and staging of ancient Greek tragedies in the form of Chinese *xiqu* or operas / 027

CHAPTER II "CREATIVE ADAPTATIONS" OF HEBEI CLAPPER OPERA *MEDEA:* FEATURING IN MOVING WITH AFFECTION

2.1 Euripides' *Medea*: A mother killing her sons and cultural conflict / 044

2.2 *Medea* on Chinese stage: Adaptations in the form of Hebei clapper opera and multiversions of staging / 050

2.3 *Medea*'s operatic narrative: audiovisual and scenic presentation / 062

2.4 Characteristics and innovative application of chorus in Hebei clapper opera *Medea* / 080

2.5 The strength of the magic fan: Chinese operatic *Medea*'s multi-dimensional presentation on stage / 089

CHAPTER III *ANTIGONE* ON CHINESE OPERAS' STAGE

3.1 Multiple interpretations of Sophocles' *Antigone* / 100

3.2 Different strategies of operatic adaptations in China / 111

3.3 Newly-historical adapted approach of *Thebes City*: Combining ancient Greece with ancient China / 121

3.4 Prominence of emotional themes of *Thebes City*: The scenes of ghosts and their special effects / 127

CHAPTER IV ANCIENT GREEK TRAGEDY CLASSICS AND INTERCULTURAL ADAPTING AND STAGING IN THE FORM OF PEKING OPERA

4.1 Sophocles' *Oedipus the King*: The classic and its performances in the world / 142

4.2 Different adaptive strategies and political agenda in two intercultural Peking operas / 153

4.3 Following and breaking the conventionalization of Peking opera: Reflections on intercultural staging of *King Odi(pus)* / 164

CHAPTER V *LEGEND OF TWO CITIES*: PING OPERA DRESSED IN GREEK COSTUMES

5.1 The difficulties of adapting and staging Aeschylus' *Oresteia*　/ 192

5.2 From *Oresteia* to Ping opera *Legend of Two Cities*: Changes of structure, plot and content　/ 199

5.3 Reimaging of characters by strengthening or weakening in *Legend of Two Cities*　/ 208

5.4 Emphasizing and overshadowing of themes in *Legend of Two Cities* and retrospections on them　/ 232

5.5 Features of Ping opera *Legend of Two Cities*, dressed in Greek costumes　/ 245

CONCLUSIONS THE VALUE, SIGNIFICANCE AND REFLECTION OF "CROSS-CULTURAL" THEATRIC PRACTICES

1. The value of intercultural theatre both abroad and at home　/ 256

2. Impairing or enriching: The significance of dynamic staging of intercultural theatre　/ 261

3. Intercultural theatre: Problems and reflections　/ 267

BIBLIOGRAPHY　/ 271

APPENDIX I ANCIENT GREEK THEATRE ON CHINESE STAGE—AN INTERVIEW WITH LUO JINLIN　/ 290

APPENDIX II THEORIES AND PRACTICES OF INTERCULTURAL THEATRE—AN INTERVIEW WITH SUN HUIZHU　/ 320

AFTERWORD　/ 340

序 章
跨文化戏剧与中国视野下的古希腊悲剧

> 凡是过往，皆为序章。（What's past is prologue.）
>
> ——莎士比亚《暴风雨》第二幕第一场[1]

第一节 历史回眸：中西交会中的戏剧

戏剧，不仅是一种剧场表演艺术，也是人类文化重要的交流形式。在西方，古希腊戏剧最初诞生时是酒神狄俄倪索斯（Dionysus，又译作狄俄尼索斯）宗教祭仪的一部分，慢慢发展出剧场文化和政治，成为城邦民主制重要的组成部分，同时古希腊戏剧也表现了希腊人对不同地域的政治观念和文化冲突的认知。相当长的一段时间内，古希腊悲剧是雅典悲剧，更具体地说是雅典及其属地阿提卡地区的戏剧，故称阿提卡戏剧（Attic theatre）。[2] 从公元前480年雅典在萨拉米斯海战获胜到前404年伯罗奔尼撒战争失败，阿提卡戏剧在近八十年的时间里常演不衰。[3] 即便是公元前5世纪的阿提卡戏剧中，不同地域文化的相遇和碰撞也异常激烈。比如，欧里庇得斯死后，可能

[1] 梁实秋译文为："以往的只算得是序幕。"参莎士比亚：《莎士比亚全集（第一集）》，梁实秋译，北京：中国广播电视出版社，1995，第41页。

[2] 西蒙·戈德希尔：《阅读希腊悲剧》，章丹晨、黄政培译，北京：生活·读书·新知三联书店，2020，第ix页。

[3] 雅克丽娜·德·罗米伊：《古希腊悲剧研究》，高建红译，上海：华东师范大学出版社，2017，第2页。

是他最后一部上演于前405年的悲剧《酒神的伴侣》（Bacchae，又译作《巴凯》），就是辉煌夺目的阿提卡悲剧最后的余晖，剧中来自东方小亚细亚的酒神狄俄倪索斯遭遇代表西方忒拜（或曰希腊）文化的国王彭透斯，不信酒神的彭透斯最终被迷狂的母亲阿高厄杀死，成为酒神祭仪的牺牲，同时也反映出希腊与亚洲文化的激烈碰撞。[1]从西方戏剧史的角度看，古希腊三大悲剧家埃斯库罗斯、索福克勒斯、欧里庇得斯的悲剧，最早展示出东西方文化的相遇与冲突，给当时的雅典观众演绎了戏剧对差异性文化的理解。

两千多年后，迟至20世纪后半叶在国际戏剧界出现的"跨文化戏剧"（Intercultural Theatre），本来是20世纪以来西方现代戏剧探索出路的戏剧实验，尝试性地纳入或融入东方戏剧艺术的元素，由于东方戏剧观念、表演体系、舞台形式迥异于西方戏剧系统，从内容到形式都跨越了异质异样的文化。由此，跨文化戏剧以崭新的面目，实现了从西方到东方、从内容到形式的跨越与交织。

如果我们将目光再投向20世纪初晚清民初的中国，这也是一个文化碰撞的时代，西洋和东洋的外国文化正在大举进入中国，戏剧也不例外。开埠早的上海，在外国人修建的兰心剧院和一些教会学校，不时有外国剧的演出。[2]外国戏剧进入中国之前，中国只有各种"戏曲"。猛烈的"西风"也吹向了古老中国的剧坛，中国戏曲舞台上开始出现跨文化戏曲的演出。1904年京剧史上第一部取材于外国故事的《瓜种兰因》在上海春仙茶园上演，由汪笑侬根据波兰与土耳其的战争历史编纂。[3]外国题材和以异域为背景的戏，

[1] 欧里庇得斯：《酒神的伴侣》，罗念生译，《罗念生全集（第三卷）欧里庇得斯悲剧六种》，上海：上海人民出版社，2007，第357页。参 Euripides, *Euripides Bacchae*, with an introduction, translation and commentary by Richard Seaford, Warminster: Aris & Phillips Ltd, 1996。

[2] 田本相主编：《中国现代比较戏剧史》，北京：文化艺术出版社，1993，第4—5页。

[3] 濑户义彦：《中国戏曲改编外国文学名著年鉴》，《当代比较文学（第三辑）》，北京：华夏出版社，2019，第68页。京剧《瓜种兰因》演出之前，曾有日本的政治小说《经国美谈》被改编后分别于1901、1903、1904年刊于《世界繁华报》和《绣像小说》。参田本相主编：《中国现代比较戏剧史》，第30页。但《经国美谈》改编后的演出信息仍待考。

不只对戏曲语言的改变有冲击[1]，西方的戏剧观念、舞台观念也在悄然改变着中国剧坛，戏曲改良大潮下，"时装新戏"和新型舞台随之出现了。1908年7月，仿造欧洲剧场的上海新舞台建立，由京剧演员潘月樵和夏月润、夏月珊主持创建，传统的带柱方台变为带半圆形外凸台唇的半镜框式舞台，改造了舞台装置，不仅如此，新舞台还革除了旧式茶园积俗，事先售票，对号入座。[2] 新的剧场环境意味着，或召唤着新的戏剧形式，果然"中国人演外国事"的时装京剧出现了，"新舞台成为编演时装京剧的重要场所"[3]。而引起轰动效果的，是1909年在上海新舞台上演、冯子和改编的京剧《二十世纪新茶花》[4]，这部剧取得极大成功，《申报》1913年5月1日署名玄郎的文章《谈新舞台之〈新茶花〉》[5]称"是剧为新舞台最得意之新杰作"[6]，演出常常满座，女性观众居多，新剧场在实现商业利益的同时将"洋装新剧"的观念在上海地区推广开来。一时间，"洋装新剧"成为海派的演剧时尚，上海连续出现五六家类似的新式戏院，与老式茶园的嘈杂混乱、破败简陋形成鲜明对照。继而，北京、天津、广州等大城市也相继建成新式舞台。

20世纪初，中国压倒性的需求是文化启蒙，外国文艺大量被引入，包括西方具有写实主义特征的话剧。陈独秀、胡适、钱玄同、傅斯年、刘半农等新文化派从改良戏曲，到否定戏曲为"遗形物"，他们期望并推进的戏剧进化史贬损传统戏曲的作用和地位。胡适认为"中国文学没有悲剧"的说法很著名，他批评了包括戏剧在内的中国文学（主要是小说和戏剧）追求团圆，

[1] 田本相主编：《中国现代比较戏剧史》，第32页。
[2] 廖奔：《中国古代剧场史》，北京：人民文学出版社，2012，第281页。
[3] 陈娟娟：《20世纪以来中国戏曲对西方作品的改编》，李心峰、王廷信、朱庆主编：《中国艺术学的传统资源与当代建构：第十一届全国艺术学年会论文集（第三卷）》，北京：中国文联出版社，2016，第39页。
[4] 濑户义彦：《中国戏曲改编外国文学名著年鉴》，第68页。朱雪峰：《〈等待戈多〉与中国戏曲》，何成洲主编：《全球化与跨文化戏剧》，南京：南京大学出版社，2012，第61页。
[5] 陈国华：《京剧艺术论》，长春：吉林人民出版社，2007，第366页。
[6] 转引自龚孝雄：《"中国化"与"中国版"：浅谈中国戏曲改编外国名著的两种模式》，《剧本》，2008年第10期，第74页。

不追求真正的悲剧性，而拿来与中国文学作对比和参照的，正是希腊三大悲剧家：

> 中国文学最缺乏是悲剧的观念。无论是小说，是戏剧，总是一个美满的团圆……这便是说谎的文学。更进一层说：团圆快乐的文字，读完了，至多不过能使人觉得一种满意的观念，决不能叫人有深沉的感动，决不能引人到澈底的觉悟，决不能使人起根本上的思量反省……西洋的文学自从希腊的厄斯奇勒（Aeschylus）[即埃斯库罗斯]，沙浮克里（Sophocles）[即索福克勒斯]，虞里彼底（Euripides）[即欧里庇得斯]时代即有极深密的悲剧观念。悲剧的观念：第一，即是承认人类最浓挚最深沉的感情不在眉开眼笑之时，乃在悲哀不得意无可奈何的时节；第二，即是承认人类亲见别人遭遇悲惨可怜的境地时，都能发生一种至诚的同情，都能暂时把个人小我的悲欢哀乐一齐消纳在这种至诚高尚的同情之中；第三，即是承认世上的人事无时无地没有极悲极惨的伤心境地，不是天地不仁，"造化弄人"，（此希腊悲剧中最普通的观念。）便是社会不良使个人销磨志气，堕落人格，陷入罪恶不能自脱。（此近世悲剧最普通的观念。）有这种悲剧的观念，故能发生各种思力深沉，意味深长，感人最烈，发人猛省的文学。这种观念乃是医治我们中国那种说谎作伪思想浅薄的文学绝妙圣药。这便是比较的文学研究的一种大益处。[1]

胡适站在新文化派的立场，用比较研究的方法，抨击中国文学"说谎作伪"，缺乏真正意义上的悲剧观念。他的观点非常绝对，其价值不在于学理的证明（很容易驳倒），而在于警醒当时的中国人换一种启蒙的眼光看中国旧文学的痼疾，开启新文学的方向。外国戏剧在当时被改编、被引入，为的

[1] 胡适：《文学进化观念与戏剧改良》，《中国新文学大系》，1935年第1期，第382—383页。

就是要创造有悲剧观念的,可以发人深省的新戏剧。接踵而至的就是中国"话剧"的面世。中国早期的话剧是从改编外国戏剧和小说开始的,搬来了外国戏剧的思想内容和艺术形式。改编外国剧不仅建立了话剧的发展基础,还有榜样和示范作用。[1]在术语层面,"话剧"一词在20年代问世(1922或1928年)[2],它带来的戏剧观念和新剧演出实践对戏曲产生了极大冲击。新旧剧论战以文学革命观念的胜利而告终[3],戏曲作为"假戏假做"的旧剧、旧文艺完全落于下风,"假戏真做"的话剧成为20世纪20年代中国戏剧的发展方向。

可是事情也有另一面。就在20世纪上半叶,西方的戏剧家在挣扎着逃出写实剧时,他们把目光投向了非写实的中国古典戏曲,形成了西方戏剧史上第二次"中国热"。[4]从1919年到1937年,梅兰芳、韩世昌、熊式一、绿牡丹、小杨月楼等人将戏曲带出国门,构成了最广为人知的戏曲跨文化交流的演出大事件,成为戏曲国际传播的一个高潮。[5]两种不同文化的交会产生了有趣现象,"人们对异国的交往又常使他们轻视自己的传统。因而,当曹禺研究易卜生与契可夫[即契诃夫]的当儿,在《雷雨》之类的匠工剧轰动全中国话剧剧坛的时候,欧美戏剧的前锋分子却倾倒于梅兰芳所表演的中国旧戏艺术。当布莱赫特[即布莱希特]激赞鼓吹中国旧戏中的'隔离感'[即陌生化]之时,中国的话剧演员正在苦练史坦尼斯拉夫斯基的'内在写实'"[6]。20世纪带来的重大变化卓然可见,一方面中国戏剧和文化在全面向外国学习,另一方

[1] 田本相主编:《中国现代比较戏剧史》,第641页。
[2] 胡宁容:《说说"话剧"这个名称——兼及从"爱美剧"到"话剧"》,《戏剧》,2007年第1期,第97—98页。
[3] 胡适:《文学进化观念与戏剧改良》,第376—386页。
[4] 于漪:《浅说中西戏剧传统之交融》,夏写时、陆润棠编:《比较戏剧论文集》,北京:中国戏剧出版社,1988,第133页。
[5] 江棘:《穿过"巨龙之眼":跨文化对话中的戏曲艺术(1919—1937)》,北京:中国人民大学出版社,2016,第18页。
[6] 于漪:《浅说中西戏剧传统之交融》,夏写时、陆润棠编:《比较戏剧论文案》,第145页。

面西方戏剧却在向亚洲戏剧传统取经,西方和中国剧坛上产生了反叛各自传统的力量,从而使中西戏剧的照面、交会不可避免。

20世纪30年代到50年代,涌现出很多地方戏曲,如沪剧、越剧,改编演出莎剧、王尔德剧本、普契尼歌剧等。然而到了60年代,受只许演出中国革命现代样板戏的政治方针的影响,戏曲改编活动停滞不前。从20世纪初到80年代改革开放之前,中外戏剧之间不同层面的影响、接受、消化、吸收,就是本书所要讨论的跨文化戏剧的前奏。"凡是过往,皆为序章。"

西方和东方的戏剧历经了半个多世纪的交会和碰撞之后,跨文化戏剧从舞台实践到理论探讨,逐渐形成一股强劲的国际性的潮流(后文详述)。在此潮流影响下,从80年代开始,中国剧坛开始真正有意识地、大量地进行外国经典戏剧的跨文化戏剧搬演。改革开放以来,外国戏剧和文学经典在中国的改编和演出进入一个高潮,其中最突出的现象就是用中国传统戏曲改编和搬演外国剧目,即本书所谓的中国戏曲形式的跨文化戏剧。

为什么中国的跨文化戏剧很多选择了戏曲的样式?

中国的跨文化戏剧,既要融通中外戏剧文化,又要凸显中国特色,即中国戏剧与世界上其他国家的戏剧不同的、独一无二的"中国性"。话剧是20世纪受西方戏剧观念影响产生的新生事物,戏曲却是在中国广袤大地上绵延上千年的独特戏剧样式,堪称最具代表性的民族艺术。不妨大胆地说,在国际戏剧视野下,最具有"中国性"的戏剧,非戏曲莫属,而海外世界认识中国也可以借鉴戏曲这个"巨龙之眼"。[1]当然,我们知道"**中国性**"(Chineseness)并非僵化固定的本质,而是处在动态中的建构,在跨文化戏剧中还有被误读、被挪用的危险,然而,"还有什么比中国戏曲更中国的呢?"(What could be more Chinese than Chinese Opera?)——这仍然是一

[1] 江棘:《穿过"巨龙之眼":跨文化对话中的戏曲艺术(1919—1937)》,第1页。

个值得询问的问题[1]，而答案也不言而喻。从21世纪20年代回看20世纪初，不得不说，出现了一种**历史的吊诡**：我们曾经在20世纪初接受外来戏剧文艺影响时离开戏曲有多远，一百年后，我们在跨文化戏剧中就必须回到本土的戏曲传统有多深。

20世纪80年代以来，中国成功的跨文化戏剧多选择以戏曲搬演外国经典，如1986年首届中国莎士比亚戏剧节具有里程碑的事件即五部"戏曲莎剧"的亮相（越剧《第十二夜》《冬天的故事》、昆剧《血手记》、京剧《奥赛罗》、黄梅戏《无事生非》），其中，《血手记》更是在"爱丁堡国际艺术节"取得巨大成功。进入21世纪后，改编自奥尼尔《榆树下的欲望》的川剧《欲海狂潮》（2006）、改编自易卜生《海达·高布乐》的越剧《心比天高》（2006）等跨文化戏曲的海内外演出都令人耳目一新。这些跨文化的戏曲现象有说服力地证明，在西方戏剧的参照系之下，在比较戏剧的视野中，戏曲是最具有本土文化性、最能体现中国民族性的戏剧样式，尽管谁也不能否认百年来中国话剧取得的瞩目成就。

在这股潮流中，以中国传统戏曲形式改编和搬演古希腊悲剧，是这段跨文化之旅中非常华彩的一章。但可惜的是，古希腊戏剧在中国的跨文化历史和舞台实践，虽然已有一些相关剧评和单篇论文，但一直没有作为一个整体现象，系统地进入学术研究，国内外都缺乏切近和深入的研究。[2] 本书意图借助跨文化戏剧的理论视野，研究中国戏曲和古希腊戏剧之间交会融合的历史、改编和舞台实践的意义与价值。

1 Daphne Pi-Wei Lei, *Operatic China: Staging Chinese Identity across the Pacific*, New York: Palgrave Macmillan, 2006, p. 255.

2 参 Chen Rongnu, "Reception of Greek Tragedy in Chinese Literature and Performance", in *Encyclopedia of Greek Tragedy* (Vol II), Hanna M. Roisman (ed.), Chichester: Wiley-Blackwell, 2014, pp. 1062–1065。

第二节　理论与实践：跨文化戏剧的理论探讨与海外戏剧实践

近几十年来，跨文化戏剧业已积累起丰富的理论和舞台实践。

自20世纪60年代以来，一些欧美著名导演，如波兰的耶日·格洛托夫斯基、意大利的尤金尼奥·巴尔巴、英国的彼得·布鲁克（Peter Brook）、美国的理查·谢克纳（Richard Schechner），在东方艺术的影响下进行了一系列戏剧实验。跨文化戏剧实践应运而生[1]，80年代后逐渐成为国际戏剧理论界关注的热点。

一、跨文化戏剧的理论探讨：国际视野与国内回应

在理论方面，法国学者帕维斯（Patrice Pavis）在其1992年的跨文化戏剧理论的奠基之作《处在文化交叉路口的戏剧》开宗明义地提出要以"跨文化主义"取代"多元文化主义"。[2] 后者只是简单罗列各种文化因素，很少考虑不同文化在异质系统内的精神延伸，更不考虑文化霸权主义之下，弱势文化群体"边缘化"和"他者化"的事实。而且，"多元文化主义"过于强调文化本身的自足性与系统性，极易滑向自我隔阂、拒斥交流的文化保守主义与文化相对主义。有鉴于此，帕维斯呼吁在"跨文化主义"的理论支撑下，建构一种文化平等对话与多元协作的全新戏剧理论。在该书中，帕维斯既选取了非常宽泛的"跨文化"的概念[3]，又建立了精细完备的跨文化模式——文化"沙漏"理论：戏剧的跨文化模式形似沙漏，从最上端的"源文化"开始，文化因子途经层层筛选，最终到达为接受者主导的"目标文化"。在此过程

1　孙惠柱：《谁的蝴蝶夫人——戏剧冲突与文明冲突》，北京：商务印书馆，2006，第13—14页。
2　Patrice Pavis, *Theatre at the Crossroads of Culture*, trans. Loren Kruger, London and New York: Routledge, 1992, p. 2.
3　Patrice Pavis, *Theatre at the Crossroads of Culture*, pp. 96-177. "跨文化"在帕维斯笔下既可以指跨越民族、国界的文化交流（pp. 155-177），也可以指主要民族对少数民族文化的借鉴与融合，还可以指当代艺术家运用现代媒介对传统文化经典的再创造（pp. 96-130）。

中,"源文化"与"目标文化"分工明确但又充满张力,构筑了十一道跨文化戏剧的必经途径。[1] 随后 1996 年,在他主编的《跨文化表演读本》"序言"中,他将多种多样的跨文化表演分为六种类型:跨文化戏剧(Intercultural theatre,又译作"互联文化戏剧")、多元文化戏剧(Multicultural theatre)、文化拼贴(Cultural Collage)、综合戏剧(Syncretic theatre)、后殖民戏剧(Post-colonial theatre)、第四世界戏剧(The "Theatre of the Fourth World")。在他看来,"跨文化戏剧"与其他类型戏剧的不同特点在于,它是对不同文化区域的表演传统杂糅的形式(hybrid forms),但是他也承认,跨文化戏剧充满歧异性,这引发人们对其道德价值、政治价值的尖锐批判。[2]

早在 20 世纪 70 年代,美国戏剧家理查·谢克纳就是"跨文化主义"(interculturalism)在戏剧领域最早的倡行者。从帕维斯对谢克纳的访谈《跨文化主义与文化选择》中我们得知,谢克纳以"跨文化主义"取代了"跨国别主义/国际主义"(internationalism),他认为前者更具有理论阐释性,更能彰显艺术自身的规律和艺术家个性的价值,而后者隐含的官方色彩和国家边界并不总是吻合艺术风格的虚拟分野。[3] 但谢克纳同时也敏锐体察到,欧美艺术家往往承担了本国"前殖民主人"的政治负担,因此在处理跨文化素材时应格外谨慎,须避免以艺术"恩主"的形象出现在第三世界面前。[4]

由于谢克纳兼有西方导演和批评家的双重身份,他的跨文化理论往往是紧密结合戏剧实践后的阐发,比如他通过现代性方案融合西方与东方的思维。他认为西方导演进行"跨文化"戏剧实践的基础应当是两种"现代性"

[1] Patrice Pavis, *Theatre at the Crossroads of Culture*, p. 4.

[2] Patrice Pavis (ed.), *The Intercultural Performance Reader*, London: Routledge, 1996, pp. 8–9 and 14. 另参帕特里斯·帕维斯:《迈向一种戏剧中的互联文化主义理论》,曹路生译,《戏剧艺术》,2001年第 2 期,第 9—10 页。

[3] Richard Schechner interviewed by Patrice Pavis, "Interculturalism and the Culture of Choice", in Patrice Pavis (ed.), *The Intercultural Performance Reader*, p. 42.

[4] Richard Schechner, "Interculturalism and the Culture of Choice", in Patrice Pavis (ed.), *The Intercultural Performance Reader*, pp. 47–48.

的相遇：对西方导演来说，东方戏剧传统可能是完全陌生的，在共时和历时两个截面上都是如此；而对东方演员或戏剧批评家而言，自我的"现代性"也是对传统的"间离"。只有在此基础上，"西方"和"东方"才能平等面对"文化传统"。在谢克纳的这种"东西同构"的现代性想象中，"文化"从历史连续性中被片面抽取，遮掩了东西方文化与政治话语极度失衡的状况（尽管他已经有意识地拒绝了"恩主"形象）。况且"传统"不可能是一种凝固的文化标本，它所依存的社会语境经过历史化的迁移、流变，逐渐积淀为民族意识的深层内核。谢克纳力求超越单一的西方文化传统，而东西同质的乐观构想暗合了他试图摆脱的"西方中心"。

在跨文化戏剧的讨论中，如何认识"西方"和"东方"，始终作为一个问题存在。东西方的学者和艺术家大致形成了一个共识，东方作为独立的文化主体不应当是西方视角的附属物，"文化旅游"的猎奇式文化挪用（appropriation）破坏了跨文化主义的精神实质，西方艺术家应当以此为戒。从20世纪60年代起，波兰著名导演耶日·格洛托夫斯基（Jerzy Grotowski）因提倡"质朴戏剧"而受到欧美戏剧界普遍重视。[1]他在《围绕戏剧的东方与西方》一文中提出对于跨文化戏剧中普遍存在的"西方中心"与"本质主义"的反思。在他看来，"西方"与"东方"的文化指称过于模糊，难以体现文明的特质。例如，地中海及其沿岸地区一直被公认为西方文明的摇篮，但环地中海地区本身就是文化意义上的混血儿，在地中海文化的历时演进中，希腊、希伯来、埃及、腓尼基的影响无处不在。那么，作为欧洲文化的"源头"，地中海文明是否要在"东"与"西"之间做出非此即彼的亲缘鉴定呢？[2]答案自然是否定的。跨文化戏剧的理论既要认识到作为文化建构

[1] 耶日·格洛托夫斯基：《迈向质朴戏剧》，尤金尼奥·巴尔巴编，魏时译，刘安义校，北京：中国戏剧出版社，1984，第5—17页。

[2] Jerzy Grotowski, "Around Theatre: the Orient—the Occident", in Patrice Pavis (ed.), *The Intercultural Performance Reader*, p. 232.

的"西方"与"东方"结构上的混杂性,也要充分警惕其中明显的权力不对等。

德国当代戏剧理论家费舍尔-李希特(Erika Fischer-Lichte)在不同时期提出了对跨文化戏剧的反思态度。在20世纪90年代,针对跨文化戏剧,她提出了"戏剧通用语"(Universalsprache des Theaters)的概念:"每种文化都可以从自己的戏剧传统出发,发展出一种自己的'戏剧通用语',它能够在其他所有文化中被接受和理解。在这种情况下,跨文化戏剧可以被仅仅看作是一种过渡现象。"[1]进入21世纪以后,她又指出"跨文化戏剧"隐含了自我与他者这种殖民主义二元论的残留,多用于指非西方的传统戏剧形式改编西方戏剧文本,无法反映全球化时代多样化的戏剧文化交流。因此她建议以"交织表演文化"(Interweaving Cultures in Performance)取代"跨文化戏剧",赋予不同文化平等参与的权利和地位,以描述多元文化及其参与者相遇时必然内在于其中的"之间"状态(in-between)。[2]"交织表演文化"理论固然是费舍尔-李希特因应着去西方霸权和多元现代性理论而提出的,但因其体系性和方法性都较弱,它更像是一种可资借鉴的思考方法和观察视域,而非一种具有操作性的理论方法。[3]

印度裔流亡学者拉斯顿·巴鲁查(Rustom Bharucha)尖锐地批评跨文化戏剧交流中权力和资源的不对等,直指"跨文化戏剧"不过是一种野蛮的文化掠夺和殖民主义的复苏(他引用理查·谢克纳的话)。[4]巴鲁查指出,欧

[1] Erika Fischer-Lichte, *Das eigene und das fremde Theater*, Tübingen und Basel: Francke Verlag, 1999, p. 120.

[2] Erika Fischer-Lichte, "Interweaving Cultures in Performance: Different States of Being In-Between", *New Theatre Quarterly*, November 2009, pp. 391–401。另参李希特、何成洲:《"跨文化戏剧"的理论问题——与艾莉卡·费舍尔-李希特的访谈》,何成洲主编:《全球化与跨文化戏剧》,第147页。

[3] 陈琳:《交织表演文化理论剖析》,《戏剧》,2021年第5期,第82—84页。

[4] Rustom Bharucha, *Theatre and the World: Performance and the Politics of Culture*, London and New York: Routledge, 1993, p. 14.

美戏剧家汲汲追寻的"东方"往往只是一个幻象，是一种只存在于想象中的、神秘化的他者建构。他们全然不顾东方文化所蕴含的历史社会内涵，最终只能导致对东方戏剧中文化背景的曲解与剥离，而这正是亚洲艺术的根源所在。[1] 他比较了印度戏剧与欧美戏剧，与处处突出文化独特性的印度戏剧不同，欧美戏剧家往往过分强调戏剧艺术的普遍意义。对欧美导演的跨文化戏剧实践，他的批评同样犀利。比如，谢克纳鲁莽地把印度传统戏剧中的主人公那拉德穆尼与欧洲舞台上对哈姆雷特的诠释联系在一起[2]；彼得·布鲁克则以一种对印度居高临下的殖民主义态度改编和演出印度史诗《摩诃婆罗多》，剧中由白人、黑人、黄种人一起担当演出的所谓"跨文化形式"制造的是一个陌生的"印度"[3]。在跨文化理论方面，巴鲁查还直接向帕维斯发难：帕维斯著名的"沙漏"模式别出心裁，但也正由于其构型过于精巧，太过稳定，和变化万端的实际文化交流相差甚远。[4]

两位爱尔兰的学者于2019年编辑出版了一部可能预示跨文化戏剧及其研究新方向的论文集《当下的跨文化主义与表演：新方向？》，编者和论文集的作者们大多也对欧美舞台上的"旧"跨文化戏剧心存不满。他们尝试一种如夏洛特·麦基弗（Charlotte McIvor）在"序言"中所谓的"新跨文化主义"（new interculturalism）。"新跨文化主义"新在何处呢？简单说就是告别过去"霸权式的跨文化戏剧"（hegemonic intercultural theatre，简称HIT），即用发达的第一世界的资本与脑力结合第三世界的原材料与劳力的旧戏剧实践形式。新跨文化主义尝试重新修订、重新定向全球的东西之间、南北之间两极化的跨文化交流，换言之，就是拒绝帝国主义霸权，打开文化

[1] Rustom Bharucha, *Theatre and the World: Performance and the Politics of Culture*, p. 29.
[2] Idid., p. 31.
[3] Idid., p. 75.
[4] Idid., pp. 243–244.

空间与表现的多重可能性。¹ 但此书副标题的问号是一个明示，寓意着这部论文集是一种新方向的尝试，它尝试超越当今表演艺术中简单的两极对立，它尝试点燃各方的对话。而这也说明，"跨文化戏剧"对理论和实践的探讨，仍是进行时，远未完成。

西方的戏剧研究者对于何谓"跨文化戏剧"说法不一。帕维斯前期的主张明显带有结构主义的特点，文化被设想为非常稳定的体系，戏剧的跨文化就像是沙漏单向的静态流动，缺乏对跨越的动态理解。后来他把跨文化戏剧视为熔合各种舞台表演技巧的熔炉，突出了戏剧实践的交流和相互影响。² 费舍尔-李希特前期主要是从舞台表演研究角度总结出"戏剧通用语"的概念，后期却和巴鲁查一样，受后殖民思潮的影响，对跨文化戏剧中的殖民心态和权力倾斜提出批评。巴鲁查深具批判倾向的戏剧观念影响了很多人，但也并非全然无懈可击，至少不是面面俱到：他一再强调东方文化的独特发展轨迹，这种文化先决性如此咄咄逼人，以至于来自异域的阐释者竟对印度戏剧完全束手无策。这难道不是一种"自我神秘"的表现吗？如果地方性知识和文化如此难以沟通，我们只能恪守传统和固定的身份才能拒斥来自他者的"粗暴干预"，这种文化保守主义和坚持身份政治的道路在全球化时代何以自处，何以与世界对话？已有国内学者对巴鲁查和高坦·达斯古普塔等印度裔学者的批评提出了反批评：他们要否定的只是西方戏剧家在未经授权的情况下扭曲地再现或代表了东方或印度，他们并不否定戏剧的再现（representation）本身，而固守某种固定的地方身份很容易落入文化相对主义的陷阱。³

1 Charlotte McIvor, Jason King (eds.), *Interculturalism and Performance Now: New Directions?*, London: Palgrave Macmillan, 2019, pp. 2–3.

2 Patrice Pavis (ed.), *The Intercultural Performance Reader*, p. 2.

3 周云龙：《摹仿与跨文化戏剧研究：超越身份政治》，《文艺研究》，2021年第2期，第94—96页。周云龙指出了这些学者坚持身份政治带来的尴尬：当他们批评布鲁克把属于印度信仰的《摩诃婆罗多》误读作故事，最终丢失了史诗中根本的"印度性"（Indianness）时，没有意识到他们也未经授权就代表了不在场的"千百万印度人"，这种做法与布鲁克的戏剧再现并无质的差别。

以上对"跨文化戏剧"的国际理论探讨，理论视野不可谓不宏大（一般兼及西方与东方），理论触角也不可谓不敏锐（比如去西方中心和霸权的呼声不绝于耳），然而不可否认的是，很多西方学者完全是从欧美传统"之内"与"之外"理解戏剧文化的跨越。所以，围绕着西方戏剧传统（以欧美为主）的内与外，围绕西方对截然不同的东方戏剧传统的杂糅或并置，学者和导演们从跨文化戏剧中衍生出一系列论题，如中心与边缘、身份政治与国家形象、文化交织与置换、舞台符号与身体表演等。

国内学界对近几十年来跨文化戏剧的国际学术发展和理论探讨有浓厚兴趣，同时，部分学者也回应并提出了他们自己的观点，甚至是某种批评（如上述对巴鲁查等人的反批评）。

孙惠柱是国内较早参与跨文化戏剧的国际学术讨论的学者（兼导演）。他一直不满于国内外戏剧界的关注点多为形式上的跨文化戏剧，大部分舞台实践也只是舞台形式上的跨越；而他早在1991年"跨文化表演"的国际研讨会上就提出了"内容的跨文化戏剧"（thematic intercultural theatre），他的关注和提法持续至今。[1] "内容的跨文化戏剧"即将戏剧内容本身包含着的不同文化之间的冲突，直接用人物和情节演出来。按此理，跨文化戏剧甚至可以追溯到古希腊戏剧，如《波斯人》《美狄亚》《酒神的伴侣》，近代和当代的《汤姆叔叔的小屋》《西贡小姐》也是代表。但这是仅就戏剧现象而言。孙惠柱也承认："严格来说，跨文化戏剧作为一个学术课题的提出至今时间并不长。"[2] 他认为，西方戏剧经典对我们的影响不应只停留在形式层面，而需要我们深入挖掘戏剧内容上的冲突，同时不忽视本土戏曲的资源和优势，激活其灵活性及丰富性。年轻学者周云龙从后殖民研究的角度提出，"跨文化"

[1] 30年后，孙惠柱在2021年《当代比较文学》杂志主持的"跨文化戏剧：内容与形式"栏目中，感叹"内容的跨文化戏剧"受关注的程度远不如"形式的跨文化戏剧"。孙惠柱：《主持人的话》，《当代比较文学（第八辑）》，北京：华夏出版社，2021，第51页。

[2] 孙惠柱：《谁的蝴蝶夫人——戏剧冲突与文明冲突》，第12—14页。

这一术语可以理解为殖民主义意识形态运作过程中产生的文化杂糅。当"跨文化"被运用于戏剧实践时，文化杂糅与权力关系成为戏剧实践的核心议题。跨文化戏剧关注不同戏剧传统之间的跨文化传播和接受，把帝国与本土在知识生产中的碰撞和交叉，以及在此过程中呈现的身份表征/代表问题纳入考量。所以，他认为不存在一种叫做"跨文化戏剧"的戏剧类型，"跨文化戏剧"可以理解为一个带动词的短语，即用"跨文化"方法展开的戏剧实践。[1]

另一位始终关注跨文化戏剧研究的学者何成洲于2012年主编出版了论文集《全球化与跨文化戏剧》，这本书为国内学界提供了跨文化戏剧理论的中外多元视角以及中国大陆和台湾的改编和演出实践分析，从理论到实践形成了一个颇为丰富的对话场域（内含多篇访谈）。[2]近年来，何成洲不断在国内外刊物发文，提出了他结合国内外研究现状和戏剧实践后的新研究思路。在《作为行动的表演——跨文化戏剧研究的新趋势》[3]这篇论文中，他以事件思想和"行动者网络理论"作为诠释跨文化戏剧的基础，辨析与接纳了欧美社会理论与跨文化戏剧新反思中有价值的几个方面，如受拉图尔的社会理论启发将跨文化戏剧的演出视为戏剧内与外复合因素作用下的"事件"，从本土与全球、审美与社会性等关系看待"新跨文化主义"。同时，作为中国学者，何成洲也注意将中国经验放入这个国际思维的网络中，区别差异性需求，找寻适合中国的跨文化戏剧理论与实践的新可能性：西方的跨文化戏剧哪怕借助亚洲、拉美的戏剧技巧来训练演员，他们也更热衷剧场实验和即兴表演，鼓励观众参与；而中国当代的跨文化戏剧演出质量高的大多是由正规

[1] 周云龙：《跨文化戏剧——概念所指与中国脉络》，《当代比较文学（第三辑）》，北京：华夏出版社，2019，第35—40页。

[2] 何成洲主编：《全球化与跨文化戏剧》，南京：南京大学出版社，2012。

[3] 何成洲的这篇论文是《中国比较文学》杂志2020年第4期推出的"学术前沿：跨文化戏剧理论的中国视角"栏目六篇论文中的首发论文。此外，他还在 Comparative Literature Studies, European Review 等国外学术期刊刊发与此相关的多篇英文论文。

戏剧/戏曲团体承演，有时还是应国外戏剧节邀请定制，先锋性和即兴演出不是首要需求和特点。他最后总结道：

> 跨文化表演是一个创新的实践，一个操演性的行动。它通常是动态的、开放的，表演者的身份认同不是固定的，而是经历了一次次蜕变。同样，观众的体验也得到升华，在审美、情感上有所转变，进而在行动上有所表现。
>
> 当前，跨文化戏剧研究呈现新趋势，主要体现为将审美的和社会的（包括政治的）视角相结合；注重从正面来阐释它的价值，强调表演的行动力和改变现实的力量。值得注意的是，中国的跨文化表演实践尚未得到系统的理论总结和提升，但是它在实践上已经产生的成果是惊人的，而且从演出的过程、剧场的空间、观众的接受等方面看都具有自身的特点。以中国的跨文化戏剧为基础，从中西比较的视角，有利于推动产生新的理论范式，而作为行动的表演可以成为这一个新范式的一个核心观念。[1]

的确，我们将会看到中国的跨文化戏剧/戏曲的实践丰富到"惊人"，但从经验总结到理论阐发，从提升理论范式到构建理论话语体系，仍有大量工作有待来者。

从以上西方和东方学者的阐述和讨论中可知，现代意义上的"跨文化戏剧"是全球化急剧扩张的结果，然而失衡的文化政治格局潜移默化地塑造着**东西视角的差异性**：对于西方戏剧家和学者而言，东方戏剧往往是一种审美意义上的超越性因素，西方现代文化的历时裂变需要通过一种共时的延伸加

[1] 何成洲：《作为行动的表演——跨文化戏剧研究的新趋势》，《中国比较文学》，2020年第4期，第13—14页。这段结论性文字（略有改动）也出现在何成洲2022年出版的新著《表演性理论：文学与艺术研究的新方向》中。参何成洲：《表演性理论：文学与艺术研究的新方向》，北京：生活·读书·新知三联书店，2022，第96—97页。

以补偿；而对于东方剧坛和学者来说，戏剧的跨国界延伸的原因更为复杂，是现代化需求、构建民族身份和信心、颠覆二元对立的政治策略等，而话语缺失的焦虑也为东方的跨文化戏剧与研究注入了现实性的意涵。当然，东西二元的对立区分只能彰显二者在发展趋势上的异质动向，而文化跨越背后对异域的认知、对自我的确认，以及对东西兼容的世界构想，正是民族戏剧与戏剧理论得以跨越文化与国界的预设条件。

作为一种思想资源，跨文化戏剧与当代其他人文领域，尤其是比较文学、比较戏剧共享着同一种知识结构。[1]尽管对何谓"跨文化戏剧"见仁见智，它或被视作戏剧研究方法论，或是一种戏剧类型，或是一种戏剧美学，一种戏剧实践，甚或是带有殖民意识形态的戏剧观等，不一而足，然而，国内外的学者基本上达成了一个共识：跨文化戏剧作为一个观察和研究当代戏剧和文化现象的视角，具有重要的理论和现实意义。[2]这也为本书从跨文化戏剧出发，研究中国戏曲舞台上的古希腊戏剧，提供了主要的理论依据和理论视角。

二、跨文化戏剧的海外实践及其反思：从亚非到西方

在国际戏剧界，跨文化戏剧的改编和舞台演出实践，近20年来成为一种潮流。亚非导演的跨文化编演表现出积极地融合不同戏剧传统的努力，如日本的蜷川幸雄、铃木忠志和非洲尼日利亚的沃莱·索因卡（Wole Soyinka）。与此同时，西方的彼得·布鲁克、姆努什金、巴尔巴、谢克纳、格洛托夫斯基等人借助印度或日本戏剧传统改编西方剧目创造的舞台文本，也是自觉融合多种表演文化传统的杂糅戏剧，即跨文化戏剧的舞台实践。国际上的跨文化戏剧整体上是一种独立于主流之外的实验戏剧或"后文化戏剧"。

首先，我们可以看到，在非西方人的编演实践方面，日本的导演异常活

[1] 周云龙：《跨文化戏剧——概念所指与中国脉络》，第46页。
[2] 何成洲：《前言》，何成洲主编：《全球化与跨文化戏剧》，第4页。

跃。2016年去世的蜷川幸雄在世时做过大量西方经典戏剧的搬演，这是使其成为"世界的蜷川"的重要原因。他先后导演过《罗密欧与朱丽叶》《李尔王》《麦克白》等十六部莎士比亚戏剧，以及《美狄亚》《俄狄浦斯王》等多部希腊戏剧，成为日本当代戏剧发展史上一个不能被忘却的名字。[1]另一位导演铃木忠志近几十年也做了很多跨文化搬演，是至今活跃在国际舞台的日本著名导演。他将日本能剧传统与古希腊悲剧组合，以能剧改编希腊悲剧，有《酒神·狄俄尼索斯》《特洛伊妇女》《厄勒克特拉》等一系列跨文化戏剧。2015年10—11月在北京古北水镇长城剧场上演了铃木忠志自20世纪70年代以来经演不衰的经典之作《酒神·狄俄尼索斯》。媒体见面会推出的是"当古希腊戏剧遇到中国长城剧场"，说明对"长城剧场"的刻意选择，与此剧的服装设计、多国语言同台表演、音乐运用一样，"没有一样是无意义的，而是都富有明确的文化意味"。值得注意的是，此剧在北京的演出涵容了日（能剧）、西（希腊主题）、中（古代剧场）三种文化要素，说明跨文化戏剧发展至今，可以实现多种文化的交织。[2]除了亚洲，非洲尼日利亚的诺贝尔文学奖得主索因卡将尼日利亚殖民历史文化传统与欧洲冲突结合，改编演出过希腊悲剧《酒神的女祭司们》。

再看西方。显然，西方编剧导演改编的剧目和演出实践相对更多元更丰富，如英国导演彼得·布鲁克排演的印度经典《摩诃婆罗多》、莎剧《暴风雨》等，阿丽安娜·姆努什金（Ariane Mnouchkine）排演的"莎士比亚系列"和希腊悲剧《俄瑞斯忒亚》（也译作《奥瑞斯提亚》或《奥瑞斯忒亚》），美国导演谢克纳以"环境戏剧"思路排演的布莱希特剧《大胆妈妈和她的孩子们》、契诃夫剧《樱桃园》、希腊剧《俄瑞斯忒亚》、莎剧《哈姆雷特》。

1 赵雁风：《古希腊戏剧在日本的跨文化编演——以蜷川幸雄的〈美狄亚〉舞台呈现为中心》，《当代比较文学（第七辑）》，北京：华夏出版社，2021，第256页。
2 李熟了：《铃木忠志的〈酒神〉好在哪里》，《北京青年报》，2015年11月11日。铃木忠志的戏已获得了欧洲戏剧界的认可，甚至被雷曼纳入了"后戏剧剧场"的名单。参汉斯－蒂斯·雷曼：《后戏剧剧场（修订版）》，李亦男译，北京：北京大学出版社，2016，第13页。

美国导演彼得·塞拉斯（Peter Sellars）将当代生活与希腊古典题材进行创新排演的《埃阿斯》（1983）、《波斯人》（1993）被冠以"后现代戏剧"之名。[1] 还有当代美国剧作家查尔斯·米的"（重）建项目"以"劫掠"式改写方式上演的多部古希腊戏剧《伊菲革涅亚 2.0》《俄瑞斯忒斯 2.0》《阿伽门农 2.0》，以及 2015 年上演于纽约签名剧院的改写自埃斯库罗斯《乞援人》的《大爱》（*Big Love*）等。[2]

在这些跨文化戏剧实践的背后，不难看到西方导演们努力实现文化"跨越"的思路导向。如前所述，理查·谢克纳主动以去除西方中心主义的态度，对西方与东方在现代的跨越与融合持有积极的看法。与谢克纳对现代文明的乐观构想不同，"现代"在彼得·布鲁克眼中毋宁是单向度、支离破碎和肤浅烦躁的代名词。欧洲文明的裂痕需要"第三种文化"来弥补拼合，这种文化来自第三世界，它"处于变动不居的无序状态，因此要经受无尽的调试"[3]。布鲁克不断表述，完满的人性只有在全人类共筑的有机体中才得以呈现，所以，有效的跨文化交流首先要求演员摆脱自己所属的特定文化，因为表层的文化"套语"往往掩盖深刻的作品意涵，局限为俗套的文化自读，进而消解我们精研文化内核的可能性。[4] 正像大卫·威廉姆斯指出的，布鲁克执导的戏剧中，叙述往往是一种颠覆性的"重制"，从而使人类历史在舞台中获得不断向外敞开与容纳的特质，比如布鲁克引起众多非议的《摩诃婆罗多》。[5] 但是来自非洲的评价就没有这样客气了。非洲学者拜顿·杰依弗（Biodun Jeyifo）的文章《戏剧传统的再造——关于非洲戏剧中跨文化主义

1 汉斯-蒂斯·雷曼：《后戏剧剧场（修订版）》，第17页。
2 陈恬：《经典文本和当代语境：谈查尔斯·米〈大爱〉》，《戏剧与影视评论》，2019 年第 5 期，第 128、132 页。
3 Peter Brook, "The Culture of Links", in Patrice Pavis (ed.), *The Intercultural Performance Reader*, p. 65.
4 Ibid.
5 David Williams, "Remembering the Others that are Us: Transculturalism and Myth in the Theatre of Peter Brook", in Patrice Pavis (ed.), *The Intercultural Performance Reader*, p. 68.

的批评话语》批评布鲁克1973年在非洲进行的跨文化戏剧实验并不尽如人意。布鲁克试图在完全陌生的非洲戏剧中寻找一种超越性的，打破一切现实与审美藩篱的"跨文化"语法。[1]但他的"新发现"在本质上只是欧美殖民话语下的非洲戏剧研究的一部分。而占据非洲戏剧研究的话语中心的，正是这种体现了高度"文化帝国主义"的戏剧观念。"跨文化"在其中退居其次，成了深具反讽色彩的学术套语。

不管他人如何评价，彼得·布鲁克仍坚持自己的戏剧观念和实践。在《世界像一个开罐器》一文中，他阐释过自己的跨文化戏剧观念，他把人类构想为体现完整人性的一个有机体，个体和民族不过是人类全体的一部分。在此前提下，他想建立的是一种糅合各民族、各种个性的全人类的戏剧模式。如前所述，在排演《摩诃婆罗多》时以不同族裔的演员演出这部具有世界性意义的印度经典，在他看来这是对全人类戏剧模式的一种实践。此外，他还像吉卜赛人一样带领自己的剧团在全球各地即兴巡演。[2]总之，他想要重新实现西方社会中集体文明（史诗故事与主要角色）与个体成员（作为个人的艺术家）的对接。然而，在我们看来，无论是布鲁克的"第三文化"还是世界性舞台，并没有在本质上脱离对"个人主义"的承续，他的"跨文化戏剧"并不如他设想的是一种"连接性的文化"。布鲁克将《摩诃婆罗多》等亚洲戏剧与欧洲传统进行对接，在世界性的构想中潜藏着某种不言而喻的颓废情绪。当然，在陌生化的美学效应下，布鲁克与这种幽微的怀古情绪保持了安全的审美距离，这成为他在戏剧领域中重塑文化有机体的基本前提。

作为欧洲导演，波兰的格洛托夫斯基注重肢体语言，而他在东方戏剧艺术中发现了更为稳定、正统的"动作原理"："在那些惯于将个人直觉转换

[1] Biodun Jeyifo, "The Reinvention of Theatrical Tradition: Critical Discourses on Interculturalism on African Theatre", in Patrice Pavis (ed.), *The Intercultural Performance Reader*, p. 150.

[2] Peter Brook, "The World as A Can Opener", in Lizbeth Goodman, Jane de Gay (eds.), *The Routledge Reader in Politics and Performance*, London and New York: Routledge, 2005, p. 90.

为象形文字、现象转化为符号的文化传统中，外在动作往往被还原为动作原理。"[1] 如果说斯坦尼斯拉夫斯基执着于演员与角色的圆融、内在情感的抒发，以及在特定情境下迷醉心灵的移情作用，那么东方艺术却试图打破演员对动作和场景的依赖。对他们而言，外在动作毋宁是一系列可被拆解的连贯系统，其间充满了空隙与可能，而意指符号随物赋形，使东方舞台具有了变化莫测的可解读性，因而"空灵"就是东方戏剧最显著的特征。[2] 格洛托夫斯基无疑准确把握了中日戏剧的某些共性，但中日的文化差异却被欧洲导演有意无意忽略了，东方仍然体现为同质性的与西方相异的存在，并且因为其灵动不羁的文化品性难以被准确描述。不过，格洛托夫斯基也学习运用东方哲学以阐释戏剧现象，如他使用禅宗术语"心印"，将空灵的舞台境界理解为圆融饱满的莲台。[3] 同样的精神当然也见诸他对"本质主义"的无形批判。凡此种种，说明格洛托夫斯基的跨文化戏剧实践及其反思在一定程度上弥补了西方戏剧界理论的呆板状态——无论他对于地中海文明的东西文化混杂性的认知，还是他从东方戏剧中获得的表演原则和灵感，均代表了东西跨文化实践与理论的某种深入，也为中国戏剧实践者和学者进一步建构中国的跨文化戏剧话语体系，提供了某种镜鉴。

从亚洲到非洲，从非洲到欧洲，再从欧洲回到亚洲，跨文化戏剧多种多样的国际舞台实践，说明不同文化背景的导演在如何"跨越"上各有理论依傍，也各有气质个性，不乏奇思妙想，由此看来，跨文化戏剧实践实无统一的定式。然而，从中我们仍然可以辨识出一些总体的倾向：西方导演改编东方戏剧因素，多为浅尝辄止的**点缀、杂糅或即兴的挪用**[4]；而东方导演则较多

[1] Jerzy Grotowski, "Around Theatre: the Orient—the Occident", in Patrice Pavis (ed.), *The Intercultural Performance Reader*, p. 235.

[2] Ibid., pp. 234–240.

[3] Ibid., pp. 240–241.

[4] 比如，塞拉斯对于古希腊戏剧经典的搬演，跟他对待中国古典戏剧经典《牡丹亭》的思路是非常接近的，1999年他导演的《牡丹亭》集昆曲、话剧、歌剧于一体，充满了先锋戏剧的意味，王永恩在2019年11月11日北京外国语大学的"中国戏曲在北美的传播"学术研讨会上对其提出了很多批评。

使用传统戏剧艺术或本土化主题，尽力与西方经典剧目做一定程度的**融合**。国内外学术界对跨文化戏剧在双语/多语、跨文化改编、传统/古典文学文化的现代转型、全球演出市场、流行文化等诸多方面的尝试和创新，多给出了积极的评价。

第三节　术语辨析："跨文化戏剧"与 drama，theatre，opera

在关于跨文化戏剧的这些理论探讨和舞台演出实践之外，国内外学者对"跨文化戏剧"（intercultural theatre）这个术语及其内涵的理解，却一直分歧不断。

如果着重于该术语的前一个词"跨文化"[1]，戏剧及其表演会被视为一种文化跨越现象。如法国学者帕维斯提出的跨文化模式是一种文化"沙漏"，从最上端的"源文化"开始，跨越层层异质文化因子，到达"目标文化"。而若是着眼于"跨文化戏剧"的后一个词，就出现了戏剧 drama 和剧场 theatre 的分野。这个部分涉及近年来中外学术界对于戏剧理论的热烈讨论。

为什么"跨文化戏剧"的西文术语没有使用 intercultural drama，而使用了 intercultural theatre[2]（又译为"跨文化剧场""互联文化戏剧"）？

若沿波讨源，drama 一词来自古希腊语"δρᾶμα"，"δρα-"是"δρᾶμα"的构词词根，以此衍生的词语往往和"人的动作"直接相关，它与名词词根 -μα 结合，构成古希腊阿提卡地区的"δρᾶμα"，表示"做成之事"。[3] 亚

[1] Intercultural theatre 这个术语之所以是"跨"文化 intercultural，而不是跨"文化"transcultural（偶尔也有欧美学者使用这个词），应该是要超越后殖民对于东西方文化的二元对立，强调"跨文化性"中的间性智慧。周云龙：《越界的想象：跨文化戏剧研究（中国，1895—1949）》，厦门：厦门大学出版社，2010，第 21 页。

[2] 本书采用 theatre 的拼写，只在引用时尊重原作者 theater 的拼写。

[3] H. G. Liddell, R. Scott (compiled), *A Greek-English Lexicon*, Oxford: Clarendon Press, 1996, p. 448.

里士多德《诗学》第3、4、6章,多处对古希腊戏剧实践进行了归纳,给出了戏剧史上堪称经典的定义。如《诗学》第3章(1448a 28)的希腊文、英文译文和中译文所示:

ὅθεν καὶ δράματα καλεῖσθαί τινες αὑτά φασιν, ὅτι μιμοῦνται δρῶντας。[1]

From whence some say they are also called dramata because they imitate those doing.[2]

这些作品所以称为 drama,就因为是借人物的动作来摹仿。[3]

"δράματα/drama"("戏剧")要摹仿行动中的人物(μιμοῦνται δρῶντας)。舞台上的行动成为情节的表征,而情节成为戏剧的表征,这就是戏剧的技艺(dramatikos)。故此,当使用 drama 时,戏剧的情节成为摹仿的对象与核心,以戏剧文本和剧作家为中心。

theatre 源于希腊语"θέατρον",其词根源自古希腊动词"θεά / θεᾶσθαι",强调"看、凝视、观看"。以此为词根,希腊语中构筑、衍生出诸多相关性极强的词语,如表示仪式性表演场所的词"θέατρον"("剧场"),也构成了"θεατής"("观看者;观众")。欧里庇得斯在《酒神的伴侣》里让酒神狄俄倪索斯说出过后面这个词:"难道你不想去看(θεατής)狂女们了么?"(οὑκέτι θεατὴς μαινάδων πρόθυμος εἶ. 直译:不想做观看

[1] Aristotle, *Poetics*, introduction, commentary and appendixes by D. W. Lucas, Oxford: Clarendon Press, 1968, p. 5.
[2] Aristotle, *On Poetics*, trans. Seth Benardete and Michael Davis, Indiana: St. Augustine's Press, 2002, p. 6. 译者在该页注释 24 中专门解释了 dramata:广义是"做"(doings),狭义是"戏剧"(dramas)。
[3] 亚理斯多德:《诗学》,罗念生译,《罗念生全集(第一卷)〈诗学〉〈修辞学〉〈喜剧论纲〉》,上海:上海人民出版社,2004,第 27 页。

者了吗？）（行 829）[1] 与 "θέατρον/theatron/theatre" 相关的一系列词，强调的是在剧场看戏的"观看"行为及其衍生的社会角色、城邦制度，古希腊的"θέατρον"是城邦生活和宗教仪式中的重要一环。

综合以上的辨析，古希腊对"δρᾶμα"和"θέατρον"的词义使用中，从希罗多德到亚里士多德，已逐渐形成了明确的分野：drama 是悲剧作家写出的剧本，制作术的一种，但是 drama 要在 theatron（"剧场"）演出让观众观看，才与观众发生关系，才成为城邦公共生活的一部分。由此，我们就可以理解，为何后世戏剧家对这两个词语的理解，也逐渐分疏出 drama 以情节为核心的对剧本制作的强调，theatre 对剧场艺术的强调。[2] 后世对这两个词的理解、变化和接受，经过了古罗马的延续、罗马与中世纪基督教的批判与贬抑，到文艺复兴和新古典主义之后，逐渐恢复古希腊、罗马所界定的具有行动性的诗学文本和（偏向娱乐的）剧场艺术的涵义。随着 20 世纪的现代主义戏剧反思戏剧与剧场的关系，表演理论兴起，theatre 获得了普遍的"戏剧"含义。

近来国内学者的相关讨论中，吕效平区分了 drama 和 theatre 的三个区别：

> drama 和 theatre 这两个"戏剧"的差异有二：其一，drama 偏于指向剧本，也即戏剧文学，theatre 则指向剧场艺术。……其二，theatre 可以涵盖世界各民族的戏剧，而 drama 有时偏于指向西方戏剧。……drama 在其文学属性指向和西方戏剧属性指向之外，有别于 theatre 的第三个属性，（即）drama 是文艺复兴所开创的现代世纪的戏剧文体。[3]

在吕效平看来，drama 只是戏剧的一种文体，是戏剧历史长河中的一个

1 Euripides, *Euripides Bacchae*, pp. 110–111. 欧里庇得斯：《酒神的伴侣》，罗念生译，《罗念生全集（第三卷）欧里庇得斯悲剧六种》，第 377 页。
2 河竹登志夫：《戏剧概论》，陈秋峰、杨国华译，上海：中国戏剧出版社，1983，第 1 页。
3 吕效平：《对 drama 的再认识：兼论戏曲传奇》，《戏剧艺术》，2017 年第 1 期，第 4—5 页。

阶段，theatre才是更广义的戏剧。欧美剧场在20世纪下半叶对于drama文体原则及其表演心态的全面扬弃，说明文学性剧本、西方样态的戏剧、现代世纪的戏剧文体遭遇到了严重危机。吕效平的区分和论证，为我们思考intercultural theatre的历史和内涵提供了一些方向。"跨文化戏剧/剧场"中使用theatre而非drama的理由也逐渐显露：一方面，弃drama取theatre，反映了戏剧历史发展中从个人主义、理性主义的现代戏剧观念到反思质疑理性的后现代戏剧观念的转变，从西方戏剧到世界戏剧的转变；另一方面，反映了从drama看重文学性到theatre看重剧场性的戏剧类型的转变，而intercultural theatre也更多意味着如德国戏剧学家雷曼所瞩目的新型剧场理念、新戏剧样式，舞台时空、表演本身如何被观看感觉思考，尽管雷曼使用了听起来更拗口的"后戏剧剧场"（Postdramatisches Theater）一词。[1]

但是，对drama和theatre做泾渭分明的区分，理论上无论如何自圆其说，对应到丰富多样的戏剧演出就捉襟见肘。在2018年北京语言大学举行的"跨文化戏剧的理论与实践"的研讨会上，孙惠柱提出，drama和theatre的区分并不清晰，有时drama涵盖的内容大于theatre，比如大量不在任何意义的"剧场"中进行的戏剧表演被称为drama。

而对于中国的戏剧研究而言，更大的困难还出现在如何理解中国"**戏曲**"**的英译**，是译为Chinese opera, traditional drama/theatre，还是直接用xiqu？

在西方的戏剧类型中，opera指歌剧，可中国戏曲载歌载舞，opera不是完全对应戏曲的概念，最初将戏曲译为opera是按照西方对戏剧的分类不得已而为之。于漪早就指出过歌剧与中国戏曲的三个区别：欧洲的歌剧产生于文艺复兴和巴洛克风尚，重富丽的景观和机关，中国戏曲重个人表演才华；西方歌剧以乐曲为主要表现手段，中国不同的戏曲从既存乐曲中选曲；中

[1] 汉斯-蒂斯·雷曼：《后戏剧剧场（修订版）》，第31页以下。

国戏曲可以是独立的文学，西方歌剧剥去音乐后的唱文几乎无价值。[1]所以，将戏曲译为或对应为opera，是中西方戏剧照面时的一个削足适履的误会或误解。时至今日，我们当然应该澄清这种误解。

2018年11月，在北京外国语大学举行的"中国戏曲在欧洲的传播"学术研讨会的讨论环节中，廖奔对将"戏曲"译为"opera"也提出了异议。从中外戏剧交流的角度，他提议，在国际语境中提到"戏曲"这个术语时，要么是取法日本"歌舞伎"直接使用"kabuki"那样，直接使用拼音形式"xiqu"，把xiqu发扬光大，要么使用解释性的译名Chinese traditional theatre，总之"戏曲"不是opera。

关于术语的争议，背后凸显的是戏剧观念认识的不同，而且，这些争议最重要的是提出了问题，而非一劳永逸地解决了问题。换句话说，关于drama，theatre，opera，xiqu，intercultural theatre等戏剧术语的争议，可能一直会持续。由于中国戏剧的起源、发展、样式、现代化过程和路径与西方戏剧完全不同，在中外交流日趋频繁之际，如何用准确的术语，或者中外暂时可以达成一定共识的术语，表述不同时期不同样态的中国戏剧，乃至表述用中国戏曲形式演出的跨文化戏剧，对于我们的研究，有正本清源的作用。

综上，结合国内外的戏剧理论研讨和实际的舞台实践，也是为了与国外同行交流的方便，本书暂以"**跨文化戏剧**"（**intercultural theatre**）这个术语作为一个理论视野和方法取向，覆盖和描述那些用中国传统戏曲形式表演外国文学题材的戏剧样式和舞台实践。当然"跨文化戏剧"的概念外延比较大，远不仅限于此。在历史上，这样的戏剧形式还被称为"洋剧中演""西剧中演""跨文化戏曲"。"洋剧中演"打上了历史的印痕，不再合用。"西剧中演"虽然学科特性模糊，但从字面直陈其事，比较易懂，而且概念外延没有跨文化戏剧那么大，本书的行文有时候也会采用。"跨文化戏曲"明显

[1] 于漪：《浅说中西戏剧传统之交融》，夏写时、陆润棠编：《比较戏剧论文集》，第128—129页。

化用了跨文化戏剧，书中也会使用。

第四节　中国戏曲改编和搬演古希腊悲剧

一、"希剧中演"：历史与研究

如前述，从宏观层面看，从20世纪的第一个十年开始，以中国戏曲改编外国经典文学的舞台实践已有超过**一百年的历史**。据统计，从20世纪初至2018年10月，以中国戏曲改编外国文学的剧目共计115部，涉及的中国戏曲形式包括京剧、越剧、沪剧、川剧、河北梆子、粤剧、黄梅戏、豫剧、蒲剧、昆曲、评剧、花灯戏、曲剧、婺剧（金花戏）和秦腔。其中，跨文化京剧高居榜首，有56部之多；越剧也非常活跃，多达33部；但此外其他剧种的改编都在10部以下。[1] 而研究也揭示出，百余年来的西剧中演，从20世纪80年代末以来的30多年是高潮期，有超过50多部。[2] 从数量上看，80年代以来，以戏曲形式或跨文化的形式改编和搬演外国经典，占总数量的将近一半。这是从中国戏曲剧种的角度得到的数据分析。

如果从外国戏剧的角度观之，80年代以来的西剧中演，中国戏曲舞台上（主要指大陆）被改编、被讨论较多的是莎士比亚、易卜生、奥尼尔的戏剧，希腊戏剧的改编并不算多。单以数量论，莎剧、奥尼尔戏剧是在中国舞台上被传统戏曲改编最多的外国经典剧目，总量在10部以上，位列跨文化戏曲改编剧的第一梯队。而戏曲版的古希腊戏剧，有时也被称为"**希剧中演**"[3]，

[1] 澹台义彦：《中国戏曲改编外国文学名著年鉴》，第96页。据2012年的统计，包括中国港台地区的改编和中外合作在内，百余年来"跨文化京剧"有52部剧作。参郑传寅、曾果果：《"跨文化京剧"的历程与困境》，《东南大学学报（哲学社会科学版）》，2012年第6期，第81页。

[2] 朱恒夫：《中西方戏剧理论与实践的碰撞与融汇——论中国戏曲对西方戏剧剧目的改编》，《戏曲研究》，2010年第1期，第30页。

[3] 陈戎女：《希剧中演：两个古老文明的跨文化交融与实践》，《光明日报（理论版）》，2020年9月14日第15版。

被改编上演的剧目在10部左右，大约处在此类改编剧的第二梯队，包括2021年上演的两个剧种（蒲剧版和豫剧版）的《俄狄王》[1]。

古希腊戏剧当然是西方戏剧的经典和瑰宝，中国戏剧界对其的改编不及西方近现代剧目，原因大概有两个：一是古希腊戏剧本身十分遥远，理解、改编、化用都有难度，二是自晚清民初以来中国接受外国文艺的影响，倾向于"薄古厚今"，西方现代剧比古代剧更多被译介和引入中国是不争的事实。虽说如此，古希腊戏剧是西方戏剧最源初的经典，连当代西方的作家和导演们也需要不时回到这个源点，汲取他们想要的东西，如萨特、加缪以及前文提到的姆努什金、谢克纳、塞拉斯。中国也的确有一些有见识的导演擅长以戏曲改编古希腊戏剧。但可惜的是，学术界对这些跨文化戏剧实践大多只是单部剧零散的剧评，既没有系统的剧目及演出历史梳理，亦少有详尽的戏剧改编和舞台分析，遑论对这段历史和跨文化实践之价值和意义的评价了。故此，无论从中国的古希腊戏剧研究的角度，还是从跨文化戏剧实践研究的角度，中国舞台上的古希腊戏剧都值得深入研究。

古希腊戏剧乃西方古典文学、西方戏剧**双重意义上的经典**，既是西方古典学、文学研究的重点，也是专门的戏剧研究的重点，国内外的研究可谓汗牛充栋。除了常见的文学角度的研究之外，对希腊戏剧舞台演出和表演文化的研究，可以分作两类：

第一类研究，是对古希腊时代的戏剧表演文化的研究。"**表演**"（performance）这个词并不衍生自古希腊语，在古希腊时代，与表演相关的活动不限于剧场，还有公民大会、法庭、竞技运动场甚至战争。根据国外的研究，古希腊的表演文化主要围绕公元前5世纪到前4世纪的雅典展开，涉及民主制下注重身体和言辞"展示"的公共体制、高度竞争性的文化观念、

[1]《导演系2017级戏曲导演专业毕业大戏〈俄狄王〉成功演出》，《戏曲艺术》，2021年第2期。另参郑芳菲：《跨文化戏曲改编的新面相——以蒲剧、豫剧〈俄狄王〉为中心》，《海峡人文学刊》，2022年第3期，第102页。

热衷视觉和观看的行为和作为政治主体的雅典公民身份，与场面、观众、自我建构和自我意识等相关联。[1]古希腊的表演文化更多是政治意义上的，与民主制的剧场政治有关，这与今天的戏剧表演偏向文化再现、审美和娱乐，差异很大。这一类研究有助于我们深入了解古希腊的表演文化，也为理解后世西方和东方的希腊剧舞台实践，打下历史性知识的基础。

第二类研究，是指近现代的古希腊戏剧**改编和舞台实践**的研究，如以古希腊戏剧为对象，英文文献中"adapting/adaptation""staging""performing/performance"，德文文献中"Inszenierung"为关键词的研究。虽然对古希腊戏剧经典，后世文学的改写、续写甚至反写从未中断，国外的研究也相应较多[2]，但侧重于实践类型的古希腊戏剧的改编演出的研究，由于涉及舞台实践，跨度和难度比较大，并不如前一种文学改写类的研究丰富。本书聚焦的以中国戏曲形式改演古希腊戏剧经典，即属于第二类研究。

第二类的跨文化戏剧实践研究中，涉及两个关键问题，大部分研究围绕它们展开。第一，跨文化戏剧/戏曲中三层文化编码的变化与转换，以及本书提出的跨文化圆形之旅的理论范式；第二，跨文化戏曲编演实践采用的模式或策略。

先看第一个问题。

本书所聚焦的"跨文化戏剧/戏曲"，即用中国戏曲改编演出外国戏剧，涉及东西方戏剧传统中不同的概念术语以及它们背后漫长的历史。在具体的实践中，跨文化戏剧/戏曲通常经历了**"译—编—演"（translation—adaptation—performance）三层文化编码的转换**：其一，通过翻译家的翻译，剧本的源语言转换为目标语言，完成第一次文化编码的改变，如从古希

[1] 戈尔德希尔、奥斯本编：《表演文化与雅典民主政制》，李向利、熊宸等译，北京：华夏出版社，2014，第1—11页。

[2] 试举国外和国内研究两例：George Steiner, *How the Antigone Legend has Endured in Western Literature, Art, and Thought*, New Haven and London: Yale University Press, 1996；杨俊杰：《延异之链：〈俄狄浦斯王〉影响研究新论》，北京：北京大学出版社，2014。

腊语译为汉语；其二，经编剧改编或改写，被翻译为目标语言的剧本转变为适宜于舞台演出的改编本，改编过程中语言虽然未变，但发生了体裁和文化基因的移植和转变，如从《俄狄浦斯王》汉译本改编为京剧《王者俄狄》或蒲剧、豫剧《俄狄王》的戏曲脚本；其三，经过导演的执导和演员的舞台演绎后，跨文化戏剧/戏曲成为表演性的（performative，又译为"操演的""演述的"不等）的剧场艺术和舞台实践，而非前两个层面只停留于案头文学的静态语言艺术，如河北梆子《美狄亚》、京剧《王者俄狄》的舞台演出。跨文化戏剧发生转码的三个环节，见图1。

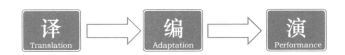

图1　跨文化戏剧编码转换的三个环节

由此，跨文化戏剧/戏曲实现了**语言、携带文化基因的体裁和表演形式三层编码的转换**，即译—编—演三个过程的跨文化变形与移植。所以，与之相应，其研究也要使用跨语言、跨文化、跨学科的方法，这也是为什么这样的研究难以被某个固定或僵化的概念术语覆盖，也难以照搬某一种西方的跨文化理论和研究方法。具体来说，本书主要关注的是后两个层面，即改编实践与舞台表演实践中的特点和发生的变异。[1]

除了译、编、演三个环节的改编研究和舞台研究，由于跨文化戏剧/戏曲涉及国际传播研究和受众研究，本书提出跨文化戏剧**"译—编—演—传"**（translation—adaptation—performance—communication）**的跨文化圆形之旅的理论范式**，并认为有一些古希腊悲剧的戏曲编演佳作符合这个理论范式，实现了跨文化圆形传播过程。此处的"圆形"有两个理论内涵。第一，从戏剧学角度，圆形之旅是指上述译、编、演三个环节再加上"传播"环节

[1] 对古希腊戏剧的跨文化汉译的研究，内容庞大而复杂，应该是另一个独立的研究。

后，形成了"译—编—演—传"**四个环节俱全的全方位过程，完成戏剧之圆**。戏剧的跨文化过程中，有的剧本只有被翻译这一个环节，有的剧本被翻译也被改编了，但没有获得机会上演；还有的戏剧被译、编、演，但三个环节均发生在一国之内，仍只是戏剧的国内传播（大多是线性传播），没有跨文化的国际传播。只有少数戏剧能实现四个环节的跨文化传播。第二，从传播学角度，圆形的传播不是 A 国戏剧到 B 国戏剧的线性传播，而是具有相互性（reciprocity）的跨文化互传，在互传中转动，形成传播的圆圈或循环，**完成传播之圆**。具体到本书的研究，即跨文化戏剧从希腊（A 国）传到中国（B 国），再从中国返回希腊以及传播到欧洲其他国家（C 国、D 国等）和世界，是双向甚至多向的流动。[1] 这种戏剧的跨文化圆形之旅的理论范式的图示，见图 2。

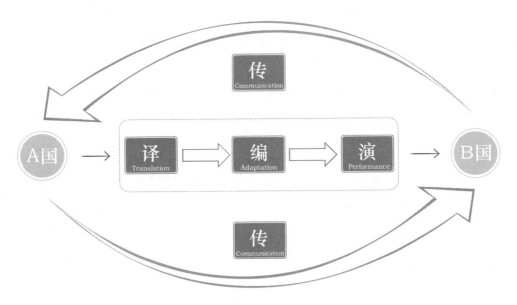

图 2　戏剧的跨文化圆形之旅的理论范式

再看第二个问题。用戏曲编演古希腊戏剧属于跨文化戏曲，即"希剧中

[1] 网络媒体出现后，戏剧的跨文化传播出现了新的媒介形式。此处的讨论均指实体的舞台演出和戏剧传播，暂不涉及网络新媒体传播。

演"是"西剧中演"之一种，所以导演和编剧采用的搬演策略，也是整体上的跨文化戏曲所取法的策略。

如果不区分话剧改编和戏曲改编，根据祁寿华（Qi Shouhua）的观察和归纳，中国舞台上的西方戏剧经典的改编有四种改编模式：其一，忠实（fidelity），改编忠于原剧的故事、结构与制作；其二，本土化/民族化（indigenization），挪用原剧的灵感或素材，改编为新的中国戏，特别是戏曲；其三，混融/混杂（hybridization），将两种截然不同的戏剧传统混合杂糅，打造为一个戏剧行动事件（the same theatric event）[1]；其四，实验类（experimentation），改编剧在故事、结构和制作方面进行试验探索，可采用戏曲、话剧或二者混杂的形式。[2] 再次强调，祁寿华分析的是话剧和戏曲的改编，如果聚焦于戏曲改编，则不可能有第一种改编。

如果专门针对戏曲的改编，跨文化戏曲的改编策略或模式大概可分两种类型，取法两种路径：一种是内容和形式彻底中国化和本土化，以中国戏曲形式，演中国人的中国事，外国剧的题材、结构只是攻玉的他山之石，只发挥借鉴的意义；另一种改编是形式采用中国戏曲，内容仍是外国题材，二者有机混融，"歌舞演故事"演的是异域文化之事。剧作家罗怀臻将这两种类型称为"中国化"和"中国版"两种戏曲改编模式[3]，差不多对应祁寿华所说的"本土化"和"混融式"两种模式。经过中国戏曲舞台上的长期摸索和经验积累，剧作家们大多采用"中国化"或"本土化"的改编，其结果是舞台

[1] 跨文化戏剧理论和研究中高频出现的混融/混杂（hybridization）一词应该借鉴自霍米·巴巴的《文化的定位》的 hybridity，参 Homi K. Bhabha, *The Location of Culture*, London and New York: Routledge, 1994。跨文化戏剧的确高度重视通过 hybridization 打造的"第三空间"，即两种戏剧文化主体（自我—他者）"之间"的空间的打开，但戏剧舞台艺术的特质，需要跨文化杂聚以后的融合，即凝聚为"戏剧行动事件"，故本书更多地将 hybridization 理解为兼顾自我—他者、本土—域外的**混融**。

[2] Qi Shouhua, *Adapting Western Classics for the Chinese Stage*, London and New York: Routledge, 2019, pp. 68—69.

[3] 参龚孝雄：《"中国化"与"中国版"：浅谈中国戏曲改编外国名著的两种模式》，第74页。话剧的外国戏剧改编剧中也有"中国化"和"西洋化"两种取向，同样地，前者更普遍、更常见。田本相主编：《中国现代比较戏剧史》，第640页。

的呈现脱胎换骨，抹去了不同文化的差异，几近达到无痕的状态，文化的跨越反而比较容易操作，改编也容易成功[1]，比如改编自莎剧的昆曲《血手记》、改编自奥尼尔《榆树下的欲望》的川剧《欲海狂潮》等。"中国版"或"混融式"的改编，历史上有两种：前一种是20世纪初中国戏曲舞台上的"洋装戏"，是不成熟的简单加工改编；后一种是80年代以来的改编和搬演，编导们自觉用传统戏曲的容器盛纳异域文化的内容（中体西实），文化差异在舞台上直接可见，难度其实比第一种模式更大。而且，如果中外文化之间的衔接和混融做得不好，观众很容易产生不适感。

本书在说明跨文化戏曲的改编模式时，借鉴祁寿华在专业表述上更准确的"**本土化**"和"**混融式**"术语，偶尔暂借罗怀臻的"中国化"和"中国版"命名（有的编剧会使用类似说法），用于区分两种不同改编。需要指出，"中国版"的说法实则已不确切，因为跨文化戏曲必然是"创造性的改编"，并非任何外国原剧的中国版本。而"中国化"这个概念的英文也并非对应于sinicization——这个由美国学者费正清"发明"的西方特定概念。毋宁说，无论是哪一种改编，跨文化戏曲内含将原剧及其文化所做的创新性适应（creative application），内含中国传统戏曲文化可继承的部分，还内含中国当代语境中的现实关切。[2] 美国爱荷华大学的田民（Tian Min）批评河北梆子的希腊戏剧跨文化表演是用另一种戏剧传统（即戏曲）置换（displacement）了希腊悲剧的戏剧—艺术语境，是挪用希腊悲剧的素材（raw material）以适应河北梆子的戏剧法、舞台与演出要求。[3] 这样的批评道出了"希剧中演"

[1] "中国化"改编当然也有难度，且并非所有"中国化"改编都是成功的。陈娟娟：《20世纪以来中国戏曲对西方作品的改编》，李心峰、王廷信、朱庆主编：《中国艺术学的传统资源与当代建构：第十一届全国艺术学年会论文集（第三卷）》，第43页。

[2] 此处关于"中国化"的思考，受到中国人民大学杨慧林教授在2022年一次学术会议上的发言《"中国话语"的西方批评与文明对话的思想工具》的启发。另参杨慧林：《解读"中国化"问题的中国概念——以"对言"和"相关"为例》，《中国人民大学学报》，2023年第1期，第47—55页。

[3] Tian Min, "Adaptation and Staging of Greek Tragedy in Hebei Bangzi", *Asian Theatre Journal*, 2006 No.2, p. 249.

采用跨文化改编策略的事实，但并未取消其有效性。前述的西方导演，哪一个不是采用某种特定搬演策略，化东方戏剧元素为西方戏剧所用？所以关键不在于跨文化戏曲中的改变和挪用（转变是必然发生的，且在三个层面发生），而是改编是否合于跨文化调和之道，是否做出了于希腊戏剧和中国戏曲都有创新意义的好戏。当然，拒绝"霸权式的跨文化戏剧"，拒绝东方艺术沦为包裹西方强势文化的皮囊，这是雷碧玮（Daphne Pi-Wei Lei）、夏洛特·麦基弗等人担心出现的问题，也是本书在研究无论"本土化"还是"混融式"跨文化戏曲要关注的问题。

从"希剧中演"的实践看，京剧《王者俄狄》《明月与子翰》及蒲剧和豫剧《俄狄王》采用了"本土化"或"中国化"策略，河北梆子《美狄亚》《忒拜城》及评剧《城邦恩仇》则取用的是兼融中希戏剧的"混融式"模式。再次说明，这是为了区分"希剧中演"的不同改编策略，暂借先行研究的粗略区分，这些跨文化戏曲的编剧和导演们不见得会同意被贴上如此的标签，他们自有个人说法（郭启宏就说《城邦恩仇》的改编观念是现代化加中国化）。而这些跨文化戏曲采用不同的改演模式或策略后，各自的特点以及功过得失，是本书接下来的重点研究内容。此不赘述。

二、文明互鉴：从古希腊悲剧到戏曲改编与舞台演出实践

就目前的国内外研究文献所见，本书是对古希腊戏剧在中国的跨文化戏剧改编和演出实践进行系统的理论探讨和舞台分析的首部专著，主要围绕中国戏曲改编和演出古希腊悲剧的实践展开研究（古希腊喜剧暂未见到戏曲形式的演出）。如前所述，此类戏剧实践开始于20世纪80年代，迄今已有30余年历史，但相关的系统研究较为滞后，差不多是刚刚起步。本书所说的戏剧"实践"指**改编实践**（adapting/adaptation）和**舞台实践**（staging/performance），即原剧通过文字形式和舞台形式的跨文化转变，确实产生了

改编本和舞台公开演出的过程。

需要说明的是,改编和改写在理论家看来有深刻的差异,即衍生性写作和再创造写作之别,具有独立的美学价值和作者属性的属于改写而非改编[1],如此说来,中国戏曲对古希腊戏剧的改编全部是再语境化的改写。但是在戏剧界,这一转变为戏曲脚本的过程,约定俗成的称呼仍然是"改编",当然,中国的戏曲编剧们很清楚他们做的是改写性质的工作。

本书的核心任务是紧紧围绕跨文化戏剧的改编实践和舞台实践,还原和厚描以中国传统戏曲改编和搬演古希腊悲剧的历史过程。截至2022年12月,就披阅到的资料来看,中国(大陆)以传统戏曲改编古希腊悲剧并且搬演的剧种有河北梆子、京剧、评剧、蒲剧和豫剧[2],分别为河北梆子《美狄亚》、河北梆子《忒拜城》、京剧《王者俄狄》、京剧《明月与子翰》、评剧《城邦恩仇》、蒲剧和豫剧《俄狄王》。本书的研究对象主要是这七部戏曲的跨文化改编实践和舞台演出实践(以前五部为主),同时会根据研究所需,略微扩展到其他演出剧目。

研究用戏曲改演古希腊戏剧的实践,究竟要实现什么样的目的?中国人研究戏曲版的希腊戏剧,有何意义?希腊和中国,都是文明古国,"彼此有天然的亲近感",中希当然应该挖掘各自古老文明的智慧,以文明互鉴,互利共赢。而这离不开两国从古老文明到当代文化的深度交流。中国的戏曲、希腊的古代戏剧,分别是两个文明古国源远流长至今的**文化活化石**,而用中

[1] 陈红薇:《改写》,北京:外语教学与研究出版社,2021,第32页。另参陈红薇:《西方文论关键词:改写理论》,《外国文学》,2016年第5期,第63页。

[2] 此处的统计没有包括中国港澳台地区希腊戏剧的跨文化改编和演出,港澳台地区的演出等资料因为各种原因需要另文处理。特别需要指出的是,中国台湾地区小剧场、实践剧场的跨文化戏剧活动非常活跃。可参考段馨君:《凝视台湾当代剧场——女性剧场、跨文化剧场与表演工作坊》,Airiti Press Inc.,2010。另外,郭启宏曾在2005年从《安提戈涅》改编高甲戏剧本《安蒂公主》(郭启宏:《安蒂公主》,《郭启宏文集·戏剧编(卷五)》,北京:文化艺术出版社,2006,第545—548页),有零散资料称2005年此高甲戏上演,然而由于高甲戏分布于闽南语系地区,是地域性极强、有特定受众面的地方戏,目前暂未搜寻到任何演出方面的相关资料,故暂不列入改编上演的剧种。

国戏曲改编和演出的希腊悲剧，正是两种文明、两个文化**和合之美的绝妙样本**，契合了多元文明互鉴的内在需求，也证明了本研究的价值所在。

具体来说，本研究的目的，首先是厚描与总结跨文化戏曲的历史，研究和呈现戏曲跨文化的完整过程，重点聚焦 30 多年来多个戏曲剧种对古希腊悲剧的创新性编演，不仅记录和还原戏曲如何改编演出异域题材、完成文化和戏剧双重跨越的策略选择的历程，而且研判历史事实，剖析背后成因，贯通理论分析，归纳通律和变异，得出经验教训。在历史总结中，我们尝试超越历史书记员和档案保管员的眼光，剖析这段历史现象背后的成因。30 多年来中国的古希腊悲剧改演几乎与改革开放同步，跨文化戏剧舞台的虚拟性表演的历史折射出中国日益融入全球的现实世界的重大变化，无可辩驳地反映出中希文化的相互鉴照。其次，**总结历史，面向未来**，让"西剧中演"的跨文化研究有据可依，有理可循，有史可鉴。不同文化背景的编剧和导演，在跨越东西方文化、跨越戏剧/戏曲观念时想法往往各不相同，21 世纪的戏剧和剧场观念正在经历智能科技、观演关系、资源共享与全球传播深刻的转型，本书意在作为未来的跨文化戏剧研究的一个预备。

本书各章的主要内容简述如下。

序章交代了本书的缘起，回顾了从 20 世纪以来东西方戏剧的交会和以戏曲改编上演国外题材的历史，较详尽地梳理了海内外跨文化戏剧的理论与戏剧实践，辨析了中外语境下的"戏剧""戏曲""drama""theatre""opera"等术语的内涵与外延，明确了在何种意义上使用"跨文化戏剧"，简括地交代了本书的主要内容、观点和创新点。

第二章"《美狄亚》以情动人：传统戏的'创编'"以欧里庇得斯对希腊神话故事的创新改编进入《美狄亚》一剧中的女性人物塑造和文化冲突主题，然后全章聚焦于姬君超编剧、罗锦鳞导演的河北梆子《美狄亚》的改编和演出实践。这出戏是**第一部**以中国传统戏形式演绎的古希腊悲剧，1989 年

首演，是 80 年代最早那一批外国经典剧目改编戏曲。该戏实践了一种改编异国戏剧经典的"创编"混融模式：既没有完全照搬欧里庇得斯的原作，也没有完全中国化，杀子母亲美狄亚以精湛的戏曲语言折服了中外观众。该章还勾勒了戏曲版《美狄亚》一共五版的复杂演出史，该戏国内外共演出 200 多场，历经 30 余年，是完整显现"译—编—演—传"的跨文化圆形之旅的典范之作。

该章详细分析了梆子戏《美狄亚》的视听叙事与场景叙事，有表现美狄亚与伊阿宋冲突的对唱叙事，表现美狄亚内心之痛的独唱叙事，有精彩纷呈的视觉性特技动作叙事，也有集合各种媒介的场景叙事，一言以蔽之，戏曲舞台调动了丰富的戏曲技巧和手段"以歌舞演故事"。河北梆子《美狄亚》的歌队历来受到称赞，其特点在于歌队规模虽小却功能多样，成为这部戏最富有"跨文化性"的关键角色。该章还关注了中西方舞台塑造的美狄亚的不同，戏曲的舞台表演与希腊戏剧的结构法和表演体系是迥异的，所以戏曲舞台不可能，也不必呈现原汁原味的希腊美狄亚。这出梆子戏让美狄亚杀子合理化，同时从"情"出发立体地塑造了有情有义、情感层次丰富的美狄亚。美狄亚以神扇杀子，达到了戏曲的情感高潮。中国美狄亚的意义在于以丰富精湛的戏曲舞台语言对美狄亚这样的异域题材进行中国式的创新性阐释和表演，达到一种亦中亦希、有机的文化混融。

第三章"《安提戈涅》的中国戏曲面相"从多元阐释历史中的《安提戈涅》入手。索福克勒斯的《安提戈涅》两千多年来激发出了古典学家、哲学家、文化批评者关于神律家法、伦理意识、精神上的死亡欲望、替罪羊、女性主义的主体性等差异甚大的阐释。第三章的研究围绕郭启宏改编、罗锦鳞执导，2002 年首演的河北梆子《忒拜城》展开，对照分析了孙惠柱改编、刘璐导演，2015 年主要由学生演出的京剧《明月与子翰》。这两部跨文化戏曲均改编自《安提戈涅》，但改编策略大不相同：《忒拜城》的搬演策略是"敬

畏原作"的混融式创编,而《明月与子翰》几乎是"再创作"为一出本土京剧。整体上《忒拜城》的改演依托"新编历史剧",编入希腊忒拜战争和中国战国七雄争霸的历史,传达出强权压迫与弱小者反抗的主旨。这出戏虽然没有改变希腊原剧的故事情节和核心要义,却借由中国戏曲的舞台表演,重新演绎了一段发生在忒拜城邦荡气回肠的故事。京剧《明月与子翰》是本土化的编演,演出了一桩发生在古中国蚕丛国的宫廷悲剧,由于主要角色没有死,剧情、人物关系和全剧根本的矛盾冲突随之发生了根本性改变。

对比了两种不同的改编策略后,该章的重点放在河北梆子《忒拜城》新编历史、混融中希不同文化的路径。一方面这部戏演绎的是希腊忒拜城邦的历史故事,另一方面通过曲词、场景、服饰等营造了以春秋战国为时代背景,以楚文化为内核的戏曲世界,比如安蒂祭奠兄长完美糅合了中希两种祭奠文化。另外,《忒拜城》与很多跨文化戏曲一样,凸显了戏曲擅长表现的情感主题,剧中陷于城邦战争和家庭崩塌的兄弟姐妹最终寻求到了情感的和解。而这部戏最为感人的场景是多次巧妙利用戏曲的"鬼戏"让人鬼同台,用中国戏曲的化魂术让死去的鬼魂在"冥婚"中结合,不仅充分展示了戏曲的时空虚拟性的特点,激发出无限悲怆的情感效果,而且深化了《忒拜城》的主题,让东方戏曲艺术达到了深刻反思城邦悲剧的深度。阴阳两界一喜一悲的结尾,破除了戏曲必然大团圆结局的俗套。

第四章"希腊悲剧经典与跨文化京剧的编演"有两个关键词:《俄狄浦斯王》和跨文化京剧。《俄狄浦斯王》堪称最深入人心的古希腊悲剧,其经典性其他剧目难以比肩,而国内外各种版本的《俄狄浦斯王》的舞台演出,也是一次次理解和阐释这部千古经典的过程。京剧在跨文化戏剧的历史上不仅有开拓之功,数量也最多。该章聚焦于孙惠柱与于东田编剧、卢昂与翁国生导演,于2008年首演的京剧《王者俄狄》。该章先比较了陈士争导演的、点缀了京剧元素的《巴凯》的不同搬演策略和政治议程,以突出《王者俄

狄》本土化的改演策略。同时，2021年新近搬上舞台的蒲剧版和豫剧版《俄狄王》是中国戏曲学院戏曲导演专业学生排演的"一本两剧"，虽然演出时间至今还不算长，却是年轻一代的戏曲人承上启下的尝试。

《王者俄狄》的改编，结构与主题有变与不变的平衡，俄狄被塑造为一位理想主义的、"大义灭己"的少年天子，这是中国式俄狄浦斯王不同于原剧的悲剧人物设定，其年轻英俊的舞台形象也一改西方戏剧中老暮沉寂的国王形象，令人耳目一新。作为在海内外演出超过百场的一出跨文化京剧，《王者俄狄》创设了很多适合中国戏曲搬演的手段：既守住了京剧四功五法的成法，又有云帚舞、趟马舞与刺目舞等出奇制胜的歌舞；既是精湛的京剧演出，又努力改造戏曲重表演轻思想、重形式轻内容的倾向，从喜怒哀乐的浅层情感表达提升为更深刻的命运和人生重大问题的思考。这出京剧的演出和跨文化传播效果极佳，受到国外戏剧家的激赏，他们在中国艺术家身上看到了精致的京剧表演和充满激情的古希腊悲剧人物共存一体。

第五章"《城邦恩仇》：穿希腊服装的评剧"首先分析，为什么希腊"悲剧之父"埃斯库罗斯唯一传世的三联剧《俄瑞斯忒亚》很少被搬上中国的舞台。一方面这是因为埃斯库罗斯的悲剧缺乏行动和冲突、神义观念浓厚，另一方面三联剧的框架宏大、神话背景和人物关系复杂，难以搬演。而评剧历史较短、语言通俗，演出的多为市井浅俗的题材，所以，用评剧改编古朴而复杂的埃斯库罗斯三联剧是一个拓荒性的探索，难度之大前所未有。该章集中探讨的是2014年首演，编剧郭启宏和导演罗锦鳞再度合作的跨文化评剧《城邦恩仇》。这出戏把希腊三联剧庞杂的内容高度浓缩，重编为火、血、奠、鸩、审五个标目的古典单本戏，在戏曲改编中增加了有层次的突转和发现的策应以加强戏剧冲突，减弱了神明和宗教内容，避埃斯库罗斯之短，扬戏曲之长。

《城邦恩仇》重新塑造了原剧中的人物，阿伽王被表现为一位没有过错

的贤明君王,强悍果决且杀夫的王后柯绿黛并非无情的母亲,她对儿子始终有抹不去的母爱,而复仇的欧瑞思带有了几分哈姆雷特延宕和优柔寡断的色彩,与姐姐艾珞珂为父复仇的决绝形成对照。评剧还增加了两个富有中国戏曲特色的丑角老东西(韩剑光饰演)和喀丽莎奶妈(茹桂林饰演),立体式重构了符合中国戏曲表演的圆形人物谱系。这部评剧舞台演出的最大特点,是穿希腊服、演希腊事、唱评剧腔,整出戏保持庄严肃穆的基调。穿洋装的演员举手投足借鉴了西方话剧和歌剧的动作,但他们的形体表现力仍然十分精湛。《城邦恩仇》的跨文化改演立足于戏曲以情动人的"情本体论",既是中国本土化的改造,更表现出跨文化的普遍人性,以及借重希腊悲剧而来的对公正与邪恶、和平与战争的重新思考。评剧《城邦恩仇》既继承了20世纪以来中国跨文化戏曲的经验,又开创出新世纪的新理解新思路新经验,其舞台艺术的实践尤其有创新的意义。

结语从三个方面总结了古希腊悲剧在中国的跨文化戏剧实践的价值、意义与问题。

首先,戏曲版的古希腊悲剧的编导演们体现了各自不同的改演理念和中西戏剧传统对他们的浸染,除了家庭和教育的个人因素的影响,更重要的是他们受到国际跨文化戏剧潮流的冲击做出的不同应对。跨文化戏曲在各种国际戏剧节亮相,契合了20世纪以来多元戏剧文化的需求,更是中国戏曲现代发展内需驱动的结果,不仅呼应了跨文化戏剧的国际化潮流,而且内拓了中国传统戏曲的发展空间,丰富了戏曲本身。这种丰富,尤其体现在舞台受众的双向性,中外观众受到了西方戏剧经典和中国戏剧传统双重的叠刻(palimpsestic thing)和召唤,跨文化戏曲从而成为中华文化"走出去"、中国传统戏曲"走出去"的一种有效方式。

其次,由于评价标准不统一,用中国戏曲表演的希腊悲剧(以及外国戏剧)曾被批评为中不像中,西不像西,抑或只是西方戏剧经典的延伸和替

补，损害了戏曲传统本身。本书反对这种"损害"说，提出跨文化戏曲在两个方面均有实质的"增益"：对于中国戏曲，这些跨文化戏剧实践以"动态过程"的表演塑造出新戏曲形象，扩充了传统戏曲的题材和空间，加强了戏曲对外交流的手段；对于近两千五百年前的希腊原剧，中国戏曲的改演丰富和刷新了希腊悲剧的表演维度，使原作获得了完全崭新的展开方式和舞台阐释——这样的舞台实践绝不是损害，而是实实在在的获益。

最后，跨文化戏剧获益的过程，并不是两种戏剧传统的简单叠加，"西戏中演"绝非西方戏剧内容加中国戏曲的拼凑。希腊戏剧和中国戏曲分属不同的戏剧表演体系，而跨文化戏曲的确存在轻思想、重表演的通病，我们必须从百年来的"西戏中演"中吸取经验教训，思考跨文化戏剧如何在思想层面打通中西，如何在实践层面促进不同戏剧传统的共鸣共振，实现和而不同的共存共生共惠的世界戏剧文化愿景。

本书最后附有两个附录。附录一和附录二是为完成本课题的调研任务，对两位导演和编剧所做的访谈，是课题做的"田野调查"。通过近距离的访谈和口述历史，我们不仅取得了第一手的原始资料，还切近了解到了导演和编剧在跨文化实践中曲折的经历和许多不为人所知的隐衷。除了访谈之外，在课题研究期间，我还带领课题组在北京、上海等地观看了多场跨文化戏剧的现场舞台演出。改编实践和演出实践的戏剧研究需要这样的"田野调查"提升研究的准确性和深度。

以上是本书的核心观点和各章内容撮要。下面，我们对本研究的创新点和意义做一些说明。

本书的研究基于一个重要的前提：我们应该用国际戏剧潮流中的跨文化戏剧的理论视野来观察和分析中国的"西剧中演"的历史和当代剧场经验，发现其价值、意义和可能存在的问题，推动文明互鉴。全球化时代，各国的戏剧文化既要有自己民族的特点，又要具备在世界舞台上交流的能力。中国

的戏曲具有独一无二的"中国性",在 20 世纪曾经以其独特魅力对西方和世界戏剧产生过深刻影响,当今以戏曲改编演出外国剧目是一种有效结合中外、融通东西的舞台实践。具体的跨文化戏曲作品可以尝试采用不同的策略,取法多样的路径,其目的是锻造出中国戏曲在世界舞台上具有辨识度、又能得到东西方受众认可的戏剧语言,传播中国文化。

若不揣冒昧地进行自我评价,本书可能的创新点和特色,大略如下。第一是"**首次**"。这本书是在跨文化戏剧的理论视角下,在中希两个文明古国文明互鉴的当代需求下,对中国戏曲搬演古希腊戏剧的改编和舞台演出进行系统研究的第一部专著,相应地也推进了跨文化戏剧在中国的本土化研究。第二是"**动态**"。书名中的"实践"一词,强调本书侧重的是跨文化戏曲的改编实践和舞台实践,以区别于静态的案头文学剧本研究。具体而言,本书以七部戏曲版的古希腊悲剧为基点,兼顾其他相关戏剧,通过实践研究,描述出纷繁庞杂且至今仍处于演出动态的舞台演出现象和历史。为此我们一直跟进和更新研究对象的演出动态,包括 2019 年底以后的线上演播。如无特别说明,本书涉及的舞台实践研究截止到 2022 年 12 月。第三是力求评价"**客观**"。由于跨文化戏剧的评价标准难以统一,对其价值的评判历来是研究中的难题。本书希望以较为客观公允的态度对待跨越类戏剧,肯定其所是,反思其所非。我们肯定了跨文化戏曲的价值在于双向的"增益",但是,主观态度不等于客观达到的效果,建议导演和剧团以创新思维和丰富的跨越手段提升中外戏剧的共鸣共振。

总体上,本书在研究实施的过程中努力做到研究方法的两个**打通**:其一,打通理论与实践之间的壁垒,调整和校对理论与实践之间的不协调。我们在研究中以国际化的"跨文化戏剧"为理论视野和方法,采纳了海内外关于跨文化戏剧的理论创新,同时注意辨析国际理论和舞台实践对于中国的理论和实践的启发意义。其二,打通了剧本文案研究与舞台研究之间的壁垒,

注重学科交叉。

从更宏观的层面看，研究中国戏曲改编和演出古希腊戏剧的跨文化实践，既有恰逢其时的现实意义，也具有长远的文明互鉴的价值。2022年是中国与希腊两国建交50周年，希腊和中国的文明互鉴和当代文化交流建立在相互尊重、平等互鉴、包容并蓄的共同价值理念基础之上。中国戏曲有千年历史，希腊戏剧则有将近两千五百年历史。它们沿着各自的脉络发展，隔着亚欧的千山万水，本来互不相关，直到世界剧坛兴起"跨文化戏剧"，中希古老文明孕育的现代剧场艺术实现了从古到今的转化、从希腊戏剧到中国戏曲的跨越，这是两个文明古国的当代文化交流在舞台上绽放的美丽花朵，是从20世纪到21世纪中希古老文明谱写的新乐章。多元文明互鉴要立足世界文明的多样性，超越隔阂和冲突，以相互交流和鉴照促进文明共存。本书以古希腊戏剧经典研究和中国戏曲研究为基础，在学科交叉中深度挖掘两个古老文明的跨文化实践具有的重大价值。文明因交流而多彩，因互鉴而丰富，从中，我们也希望展现中华文明的包容性智慧与独特魅力。

第二章
《美狄亚》以情动人：传统戏的"创编"

第一节　欧里庇得斯的《美狄亚》：杀子母亲与文化冲突

在古希腊悲剧中，蜚声世界的《美狄亚》(*Medea*)从古至今一直上演，不断引发人们广泛的兴趣。不管西方舞台还是东方舞台，都可见到美狄亚的身影。古希腊名为《美狄亚》的剧本不止一部，但欧里庇得斯的悲剧《美狄亚》最为出名，没有之一。《美狄亚》是非常古老的关于阿尔戈斯英雄取金羊毛神话的后续故事。在悲剧中，闪光的主角不再是取金羊毛的男性英雄，而是一个在原本的金羊毛神话里镶边的东方公主美狄亚。而且，历经千辛万苦结婚生子的异邦公主美狄亚和希腊英雄伊阿宋，并没有迎来幸福美满的结局。

其实在欧里庇得斯之前，旧版本的传说中美狄亚和伊阿宋的孩子是被科任托斯人杀死的，因为美狄亚杀死了他们的国王。[1] 公元前5世纪的雅典悲剧家们喜欢重写旧的神话传说，来揭示一些新的内容，比如欧里庇得斯将美狄亚改写为杀子母亲。亚里士多德说过，无论悲剧诗人自编情节还是采用流传下来的故事都要善于处理，然后他专门提到了欧里庇得斯改编的美狄亚杀

[1] 罗念生：《〈欧里庇得斯悲剧六种〉序》，罗念生译，《罗念生全集（第三卷）欧里庇得斯悲剧六种》，第10—11页。另参原剧 Euripides, *Evripides Fabvlae*, I, J. Diggle (ed.), London and New York: Oxford University Press, 1984。

子。[1] 剧作家欧里庇得斯本人被称为"舞台上的哲学家"和"心理戏剧鼻祖"，这些头衔，说明他是在当时锐意革新悲剧传统的作家。

现在人们普遍认为《美狄亚》是古希腊最伟大的戏剧之一，但在公元前431年的酒神节悲剧比赛上，它只获得了第三名，也就是最后一名的成绩。擅长描写激情的欧里庇得斯长期得不到雅典人的认可，尽管亚里士多德称赞他"实不愧为最能产生悲剧效果的诗人"[2]。但无论雅典城邦第一批观众的反应如何，这部剧迅速成为经典。它的开创性，使得欧里庇得斯对美狄亚的改写和虚构，成为美狄亚母题的"元模式"。[3] 杀子母亲美狄亚取代了美狄亚故事的所有其他版本，广为流传。从古罗马的奥维德、塞涅卡到当代的许多作家，都以欧里庇得斯的美狄亚形象为摹本，创作了许多文学作品。美狄亚也成为西方文学和舞台上最著名的**"杀子母亲"**。

这部悲剧的背景设定和大概情节，是美狄亚已经与伊阿宋成婚多年，并生有二子。但一直梦想权势和王位的伊阿宋另有所求，抛弃发妻与孩子，和科任托斯的公主结婚，获得了朝思暮想的权贵生活。而科任托斯国王要驱逐美狄亚，在美狄亚反复哀求后，只给她一天时间。在悲痛中反复挣扎的美狄亚最终决定杀死仇人公主和国王，并杀死两个儿子，以惩罚伊阿宋。

希腊悲剧《美狄亚》的一个突出主题和特点，是对女性的塑造和性别冲突的强调。这部剧中的美狄亚被塑造为强大而足智多谋的女英雄，"最强大的女性代表"。她是年轻的女王，是掌握人类无法控制的不可见力量的女巫，可以战胜任何强大的男性（击败国王克瑞翁）和可怕的野兽（如科尔基斯守

[1] 亚理斯多德：《诗学》第14章，罗念生译，《罗念生全集（第一卷）〈诗学〉〈修辞学〉〈喜剧论纲〉》，第61页。欧里庇得斯自编情节，将美狄亚改为杀子母亲。亚里士多德此处是夸赞他，还是批评他？罗念生以为，亚氏批评美狄亚杀子没有戏剧效果。（参第58页第17注。）但从亚氏第14章的文本本身，看不出谴责欧里庇得斯之意。另外说明，罗念生译本使用"亚理斯多德"的译名，但本书的行文采用坊间通用的"亚里士多德"译名。

[2] 亚理斯多德：《诗学》第13章，同上书，第56页。

[3] 卢铭君：《美狄亚母题的世界性及其在德语文学语境中的特点》，《德语人文研究》，2018年第2期，第7页。

卫金羊毛的龙）。她有理智，但灵魂的血气又让她国王般的愤怒难以平息，遭到背叛之后，她的强硬和黑暗性情让她几乎成为"复仇女神"的形象。[1]

女性是欧里庇得斯最喜欢写的主题之一。他的确是古希腊作家中对性别的处理最复杂的一位。他不仅仅写女性的故事，还在角色的心理上下功夫。包括《美狄亚》在内，欧里庇得斯现存的18部悲剧中有12部让女人做主角。这些女人与众不同，与传统的理想女性形象不一样。欧里庇得斯常常描写女人危险的情绪，还有女人的骄傲和智慧。他善于描写女人，把他所了解的女人的好处和坏处都逼真地表现了出来，所以他有时被看作女性主义者。但是也有人认为他在抹黑女性，说他是个厌女者或女性之敌（Misogynist）。古希腊喜剧家阿里斯托芬就揶揄他，在喜剧《地母节妇女》和《蛙》中不断挖苦他，称"女人是欧里庇得斯的敌人"。伯纳德·威廉斯却大胆地猜测，他两者都是[2]，这表现出他的复杂性。现在的欧里庇得斯研究已经不再从他塑造了伟大的女性还是复仇的女性，轻易判断他对待女性的态度。[3] 总之，欧里庇得斯是希腊文学里第一个发现了女人的剧作家[4]，他"把妇女问题尖锐地提上了议事日程，成了它的先驱者"[5]。

性别冲突的主题，是人们对《美狄亚》一剧普遍性的理解。因为，"弃妇美狄亚的故事在世界上任何地方都具有普遍意义"[6]。但是，《美狄亚》还是

1 德米特里·楚博什金：《命运不可承受之重：论瓦赫坦戈夫剧院版〈美狄亚〉》，陈恬译，《戏剧与影视评论》，2019年第3期，第9—10页。

2 伯纳德·威廉斯：《羞耻与必然性》，吴天岳译，北京：北京大学出版社，2014，第132页。

3 哪怕是斩钉截铁地认为欧里庇得斯不是厌女者，论者如March也承认，欧里庇得斯悲剧中既有对女性的表扬，也有伊阿宋、希波吕托斯之类的角色对女性的挖苦和谴责。Jennifer March, "Euripides the Misogynist?", in Anton Powell (ed.), *Euripides, Women, and Sexuality*, London and New York: Routledge, 1990, p. 20, p. 41 n. 4.

4 罗念生：《〈欧里庇得斯悲剧六种〉序》，罗念生译，《罗念生全集（第三卷）欧里庇得斯悲剧六种》，第8页。

5 谢·伊·拉茨格：《对欧里庇得斯的〈美狄亚〉进行历史—文学分析的尝试》，陈洪文译，陈洪文、水建馥选编：《古希腊三大悲剧家研究》，北京：中国社会科学出版社，1986，第416页。

6 孙惠柱：《谁的蝴蝶夫人——戏剧冲突与文明冲突》，第39页。

一部最早的跨文化悲剧,即这部剧最核心的冲突不仅有性别的冲突,还有文化的冲突。

伊阿宋与美狄亚的冲突,不仅仅是朝三暮四的丈夫与弃妇的冲突,而且是边缘化人群与社会主流观念的冲突。尽管欧里庇得斯在剧中没有刻意突出美狄亚的外邦性,甚至,已在希腊长期生活的美狄亚看似已内在于城邦之中,她甚至获得了歌队(15个科任托斯城邦妇女)的同情。然而,美狄亚实质上既是外邦人又是女性,在每种意义上都是希腊社会的边缘人,即文化意义上的他者。[1] 在希腊人眼中,美狄亚是亚洲人,是从东方世界来的野蛮人,她与伊阿宋辩驳的时候曾说:

> 这是你们的城邦,你们的家乡,你们有丰富的生活,有朋友来往;我却孤孤单单在此流落,那家伙把我从外地抢来,又这样将我虐待,我没有母亲、弟兄、亲戚,不能逃出这灾难,到别处去停泊。(行252—258)[2]

美狄亚从亚洲公主沦为一个无城邦(apolis)也无家可归之人。而伊阿宋因为娶了野蛮女子,到老来会遭到社会的羞辱,这是伊阿宋背弃盟誓、抛弃美狄亚的一个原因。《美狄亚》这部剧因此也是最早提出"危险的东方人"这一母题的西方文学作品。[3]

孙惠柱认为,美狄亚的文化他者身份,与剧作家欧里庇得斯的文化身份有关。欧里庇得斯出生在萨拉弥斯岛,不是雅典人。三大悲剧家中的另外两位,埃斯库罗斯和索福克勒斯,是雅典主流文化的代表。欧里庇得斯与他们不同,他一直是一个远离雅典主流文化圈的边缘人物,他的戏也远不像索福克勒斯、埃斯库罗斯那样受雅典观众欢迎。因此,孙惠柱提出欧里庇得斯自

1 孙惠柱:《谁的蝴蝶夫人——戏剧冲突与文明冲突》,第40页。
2 欧里庇得斯:《美狄亚》,罗念生译,《罗念生全集(第三卷)欧里庇得斯悲剧六种》,第97页。
3 孙惠柱:《谁的蝴蝶夫人——戏剧冲突与文明冲突》,第36页。

己就是一个"文化他者",这决定了他是三大悲剧家最能体会边缘弱势人群处境和心理的一位。[1]

然而,"欧里庇得斯借助一种独特的女性视角,从根本上质疑了传统诗歌颂扬的英雄准则",这个极擅辞令、追逐私己爱欲、不惜手刃亲子、剧终居然乘坐太阳神龙车逃之夭夭的外邦女性,并不符合当时雅典观众的接受视野以及后世研究者的伦理评判。[2] 可无论当时雅典观众对《美狄亚》一剧的接受情况如何,欧里庇得斯的《美狄亚》揭示出普遍的性别矛盾和深刻的跨文化冲突,对它的接受早已超脱前5世纪的雅典文化语境之外。它对后世的美狄亚形象产生了巨大影响:凡谈美狄亚者,几乎必谈欧里庇得斯的同名悲剧;它成为文学不断回溯的对象,而欧里庇得斯在剧中虚构的那些成分反向渗入希腊神话传说,成为希腊神话的一个源头。希腊悲剧对神话的改写与神话同构,成为神话本身,这个现象很值得玩味。例如德国浪漫派晚期作家施瓦布(Gustav Schwab)《古代传说精华》(*Die schönsten Sagen des klassischen Alterthums*,又译《希腊神话故事》等)中,涉及美狄亚的传说[3]基本沿袭自欧里庇得斯的悲剧。[4]

世界舞台上的《美狄亚》演出可谓层出不穷。早在17世纪末,法国的夏庞蒂埃(Charpentier)已尝试过非同一般的歌剧《美狄亚》(1693),由皮埃尔·高乃依的弟弟托马斯·高乃依(Thomas Corneille)写出歌剧脚本。这部歌剧展现了音乐的力量,包括各种音乐形式的歌队合唱和舞蹈,还有效实现了如克瑞翁的疯狂和美狄亚的咒语等戏剧场景,美狄亚的独唱充

[1] 孙惠柱:《谁的蝴蝶夫人——戏剧冲突与文明冲突》,第41页。
[2] 参罗峰:《欧里庇得斯〈美狄亚〉中的修辞与伦理》,《外国文学研究》,2022年第2期,第117页,以及该文中引证的科纳彻、西格尔等西方古典学者对美狄亚的自私、平等主义等雅典启蒙带来的伦理后果的批评。
[3] 古斯塔夫·施瓦布:《希腊神话故事》,赵燮生、艾英译,武汉:长江文艺出版社,2006,第120—125页。这本流传甚广的希腊神话故事集中的"伊阿宋的结局"一节,完全是欧里庇得斯悲剧故事的摹写。
[4] 卢铭君:《美狄亚母题的世界性及其在德语文学语境中的特点》,第8页。

满了强烈情感。[1] 一个世纪之后，路易吉·凯鲁比尼（Luigi Cherubini）的《美狄亚》（*Médée*, 1797）可能是古典歌剧的最后一部重要丰碑（the last major monument of classical opera），强调了美狄亚复仇的可怕后果，人物被凝聚的情感达到了一个新高度。霍夫曼（Francois Benoit Hoffman）改写的歌剧剧本深刻描写人物，凯鲁比尼的音乐始终聚焦于人物破坏性的激情，从序曲的第一个和弦延续到美狄亚最后的爆发。贝多芬和勃拉姆斯欣赏它的音乐，也就不足为奇了。[2]

古希腊悲剧的现代演出史中，美狄亚属于"黄金"选择的女性角色，与她相伴的还有安提戈涅、厄勒克特拉、克吕泰墨斯特拉等女性。当现代人探寻古代女主角的悲剧本质之时，恰逢女权运动达到全盛之际，古代的图景变得惊人地现代，其丰富的诠释空间可以容纳最广泛的理念——从同情被侮辱者到社会反抗，再到"新母权制"的诞生。[3] 在希腊悲剧被重新发现的20世纪70年代，希腊悲剧中"尤为响亮的"女性的声音被广泛关注。例如，1976年德国的诺伊恩费尔斯（Hans Neuenfels）执导的《美狄亚》参与了当时德国的女性平权运动，"杀子母亲"美狄亚被改编为女性自我决定的权力、女性对待自我身体的自主性（如堕胎权），引发极大争议，该剧也被李希特称为"德国古希腊戏剧演出史上的一个转折点"[4]。到了80年代，1984年德国海纳·穆勒重构的《美狄亚材料》（*Medeamaterial*，该戏全称《朽坏岸边美狄亚材料风景与阿尔戈人》）中，碎片化的文字试图唤回《美狄亚》文本漫长的接受历史中构造出的体验，同时指向更广泛的社会心理和集体经验，灾难与苦痛"汇集到了作为受害者和加害者的美狄亚的声音中"[5]。

[1] P. E. Easterling (ed.), *The Cambridge Companion to Greek Tragedy*, Cambridge: Cambridge University Press, 1997, p. 263.

[2] P. E. Easterling (ed.), *The Cambridge Companion to Greek Tragedy*, p. 265.

[3] 德米特里·楚博什金：《命运不可承受之重：论瓦赫坦戈夫剧院版〈美狄亚〉》，第7页。

[4] 李茜：《"美狄亚"在德国：文化身份与当代话题》，《戏剧》，2021年第5期，第73—74页。

[5] 同上刊，第80页。

第二节　中国舞台上的《美狄亚》：梆子戏的创编和多版演出

《美狄亚》这部在西方被不断改编上演的著名古典悲剧，也曾出现在中国的舞台上，甚至用歌舞演故事的戏曲形式演出。

希腊戏剧中，最早出现在中国舞台上的，可能就是《美狄亚》。据陈怀皑致罗念生的信件披露，1942年，四川江安国立戏剧专科学校（前身是南京国立戏剧专科学校）话剧专业的学生，首次选排的古希腊戏剧就是《美狄亚》。该剧由陈治策导演，崔小萍扮演美狄亚，田庄扮演伊阿宋。"合唱团围在台下两侧，配合剧情发展高声朗诵诗篇。演出效果甚好，受到热烈欢迎。"[1]观众受到了极大的震撼。[2]这出在抗战时期演出的话剧《美狄亚》表现了欧里庇得斯对女性的关切与同情，或许是因为《美狄亚》也激起了彼时中国经受过五四启蒙洗礼的一代人的共鸣。[3]

美狄亚再次现身中国舞台，就是40多年后，身穿戏曲服装的美狄亚了。河北梆子《美狄亚》是中国传统戏曲首次尝试演绎古希腊悲剧经典，是戏曲舞台上第一次出现古希腊悲剧人物，同时，也成为古希腊悲剧在中国改编的代表作。这部戏海内外的多轮演出超过200多场，曾在国外被冠以"中国第一歌剧"的美誉。这个称号虽然有些过誉（编剧姬君超坦承言过其实）[4]，但也无可辩驳地证明该戏的海内外演出的确曾获得极大的成功与荣耀，它是跨文化戏曲中完整体现"**译—编—演—传**"的跨文化圆形之旅的**典范之作**。

1 罗念生：《古希腊罗马文学》，上海：上海人民出版社，2016，第366—367页。
2 田庄：《回忆与怀念》，《剧专十四年》编辑小组编：《剧专十四年》，北京：中国戏剧出版社，1995，第221页。
3 杨诗卉：《古希腊戏剧在中国的改编与演出——跨文化戏剧的求索之路》，《戏剧》，2019年第5期，第74页。
4 姬君超：《三类戏的断想》，《大舞台》，2018年第5期，第82页。

一、河北梆子《美狄亚》对传统戏的混融式创编

中央戏剧学院的罗锦鳞导演在20世纪80至90年代多次执导过话剧版古希腊戏剧，如《俄狄浦斯王》《特洛亚妇女》《安提戈涅》。1988年，当他带着话剧《安提戈涅》到希腊演出时，时任欧洲文化中心主任的伯里克利斯·尼阿库先生向他建议："中国戏曲可是举世闻名的，蕴藏着独特的艺术价值和表现手法，为什么你不用戏曲的形式来演绎古希腊悲剧呢？"[1] 国外同行的话启发了罗锦鳞，他开始认真考虑用中国传统戏曲的形式改编演出希腊戏剧。中国传统戏曲有两三百种之多，在剧种的选择上，各种因缘际会，使他最终选择了河北梆子做第一次戏曲搬演的尝试。

河北梆子，如果从道光年间（1820—1850）京腔艺人吸收山陕梆子，形成原始的河北梆子的新声腔算起[2]，已有两百多年历史（也有其他算法，其历史更长）。河北梆子的唱腔"旋律线起伏跌宕较大，棱角突出，这种高亢挺拔的音调与江南以级进的五声旋律为主体的、柔美纤细的旋律形成了鲜明的对比"[3]。因此，高亢有力、豪放激越、荡气回肠的河北梆子，很适合改编严肃悲壮的希腊悲剧。[4] 更为重要的是，河北梆子海纳百川，对新鲜事物的包容性很强。[5] 罗锦鳞导演发现河北梆子的这几个特点适宜进行跨文化搬演，遂决定以河北梆子改编《美狄亚》。经过长时间的准备和排练，由罗锦鳞执导、姬君超编剧和作曲的河北梆子戏《美狄亚》1989年在石家庄首演，1991年

[1] 罗锦鳞、陈戎女：《中国舞台上的古希腊戏剧——罗锦鳞访谈录》，《比较文学与世界文学（第九期）》，北京：北京大学出版社，2016，第4—5页。

[2] 马龙文、毛达志：《河北梆子简史》，北京：中国戏剧出版社，1982，第13页。

[3] 杨予野：《梆子腔唱腔旋律的基本特征》，《乐府新声（沈阳音乐学院学报）》，1984年第1期，第24页。

[4] 朱恒夫：《中西方戏剧理论与实践的碰撞与融汇——论中国戏曲对西方戏剧剧目的改编》，第35—36页。

[5] 罗锦鳞、陈戎女：《中国舞台上的古希腊戏剧——罗锦鳞访谈录》，第5页。罗锦鳞最初想用京剧，但是20世纪80年代末的京剧界还无法接受跨文化戏剧的理念，遂作罢。而选择河北梆子还与著名演员裴艳玲有关。参姬君超：《三类戏的断想》，第82页。

赴希腊访问演出，"那是中国地方戏曲第一次踏上希腊半岛，闯入欧洲"[1]。此后《美狄亚》的多轮海外巡演均获得了极大的成功，甚至可以说，它在海外比在国内获得了更多的肯定和赞誉。[2]

千年前的古希腊悲剧改编成中国传统戏曲河北梆子，必然经历了一个"跨"的过程，要跨越内容，更重要的是跨越形式。这个"跨"的过程，如果成功，会给古老的《美狄亚》带来新的生命力；如果跨得不伦不类，也可能得不到国外和国内观众认可。这部梆子戏演绎的仍是希腊题材，即导演和编剧并未将美狄亚的故事"本土化"，故其编演策略是"混融式"，即罗锦鳞导演常常谈及的"你中有我，我中有你"[3]。"你"是古希腊戏剧，"我"是中国戏曲。

欧里庇得斯的《美狄亚》原剧本，符合亚里士多德对悲剧的规定："悲剧是对于一个严肃、完整、有一定长度的行动的摹仿"，"就长短而论，悲剧力图以太阳的一周为限"[4]。《美狄亚》的叙事聚焦在一天之内，故事的预设是观众完全了解美狄亚与伊阿宋之前的所有故事，直接从美狄亚即将被驱逐出科任托斯开场，颇为符合后世所归纳的"三一律"。[5]

但中国戏曲改编的《美狄亚》不可能如此结构。那么，河北梆子《美狄亚》的改编过程、创编传统戏的特点是什么呢？

1 姬君超：《三类戏的断想》，第83页。
2 Annie Megan Evans, "The Evolving Role of the Director in xiqu Innovation", Dissertation for doctor of philosophy in theater of University of Hawaii, 2003, p. 163. 埃文斯在其博士论文中论证，1995版的《美狄亚》在国外很成功，但国内剧协的人看后觉得并不令人印象深刻（impressive），而其他进行过跨文化搬演的人虽然说此戏一般（average），但1995版《美狄亚》仍然成为跨文化戏曲的样板和典范（model）。
3 罗锦鳞：《用中国传统戏曲表演古希腊悲剧》，《大舞台》，1995年第4期，第49页。
4 亚理斯多德：《诗学》第5、6章，罗念生译，《罗念生全集（第一卷）〈诗学〉〈修辞学〉〈喜剧论纲〉》，第33、36页。
5 亚里士多德的原意不是将悲剧行动的时间限定在一天之内，尽管欧里庇得斯《美狄亚》符合"三一律"。如莱辛所说："行动整一律是古人的第一条规则，时间整一律和地点整一律仿佛只是它的延续。"而法国古典主义者听凭规则摆布，把时间和地点的整一视为行动的必需品，这是莱辛所不赞同的。参莱辛：《汉堡剧评》，张黎译，北京：华夏出版社，2021，第46篇，第224—225页。

该剧的改编工作始于1988年,改编者是河北梆子剧院的作曲和编剧姬君超。根据编剧本人和导演的描述,姬君超花了很大的力气研究原作,了解古希腊戏剧和古希腊神话,经过多轮方案的讨论,几易其稿,最初此戏名为《伊阿宋与美狄亚》[1],后定名为《美狄亚》。在改编《美狄亚》的剧本时,姬君超动了真情,他称河北梆子《美狄亚》为"感怀戏","就是我从心底动了真情,不能不写的戏。这些戏在我的作品中比例不大",《美狄亚》即是其中一部。[2] 比如,他写美狄亚杀子前紧搂着孩子的一段唱词和唱腔时,是哭吟着写出的。这一段在舞台表演时,美狄亚的扮演者也常常是哭着唱出。在改编策略上,编剧和导演决定,要大幅度改编原剧,增加戏曲剧本的可视性和动作性。[3]

简言之,改编后的河北梆子《美狄亚》的特点是:以情节叙事为主,情感抒情为辅,武戏精彩,文戏动情,叙事性和抒情性俱佳,这是后来该戏在世界各地的演出中能够情动欧洲、亚洲和南美洲的原因之一。

那么,具体如何改编呢?梆子戏《美狄亚》共五场,增加了剧情,情节上加入有助于观众理解的"前情",在欧里庇得斯的原剧情节"情变""杀子"之外,增加了三场戏"取宝""煮羊""离家"[4],基本还原了美狄亚与伊阿宋完整的神话故事的叙事。梆子戏从美狄亚第一次见到伊阿宋开始叙事,讲述了十多年的故事,包括二人乘坐阿尔戈船到科尔基斯取得金羊毛、美狄亚为伊阿宋复仇杀死其叔父珀利阿斯的故事,这样就将有关美狄亚与伊阿宋

[1] 姬君超:《伊阿宋与美狄亚》,《大舞台》,1989年第5期,第27—43页。该戏最初是为河北梆子名家裴艳玲量身打造的。(参姬君超:《三类戏的断想》,第82页。)她演生角,所以这出戏本来侧重表演伊阿宋,与欧里庇得斯原剧的侧重点是不同的。但是随着此戏的不断演出,旦角美狄亚成为当仁不让的主角,剧名也理所当然确定为《美狄亚》。裴艳玲在第一版的演出后退出,不再饰角。

[2] 姬君超:《三类戏的断想》,第81页。

[3] 罗锦鳞:《用中国传统戏曲表演古希腊悲剧》,第50页。

[4] 罗锦鳞导演说是增加了两场戏,第三场"离家"剧情进入原剧。(参罗锦鳞:《用中国传统戏曲表演古希腊悲剧》,第50页。)但实际上河北梆子的第四场"情变"更契合欧里庇得斯《美狄亚》的开场,所以改编增加的应是三场戏。

的全部神话故事融入了五场戏中。[1]而古希腊原剧的情节,在梆子戏《美狄亚》第四场"情变"才展开。前两场戏武戏和特技的呈现较多,重在叙事,后三场戏凸现伊阿宋离家、变心"情变"引起的戏剧冲突,美狄亚剧烈起伏的心理感受以及最后"杀子"复仇的凌厉决绝,重在抒情,唱腔的设计悲壮动人。

最后形成的《美狄亚》戏曲改编本,一改希腊原剧的板块结构,形成有利于戏曲演出的**点线结构**。

> 中国戏曲的结构形式是将情节事件打碎成无数的小颗粒,再用线将它们纵向串并起来,因此情节、冲突和场面都以点状的形式出现……河北梆子《美狄亚》的故事情节将悲剧原著和古希腊神话《金羊毛》等重新构架,从美狄亚与伊阿宋相识开始,一场戏连一场戏,时间和地点迅速转换,戏剧情节连续变化,一直到杀子复仇,形成一条连绵不断、波浪曲折的情节线。[2]

对于并不熟悉美狄亚神话的中国观众而言,梆子戏《美狄亚》一波三折的情节线,叙述了有头有尾的完整故事,这样才不妨碍他们理解最后残酷的事实:美狄亚的杀子。如此残酷的结局并不符合传统戏曲大团圆的结尾,然而,这部剧的结局虽然惨烈,观众的认可度却并不低。但就剧本结构而言,希腊原剧从故事中间起始,从美狄亚知道伊阿宋变心而导致的冲突开始,这种希腊戏剧符合"三一律"的结构法被牺牲了,取而代之的是情节首尾完整的戏曲叙事方式。因此,该戏的戏曲叙事成为舞台演出的一大特点(后文详述)。该戏呈现出的文武戏搭配,前两场主要是武戏,后三场动作逐渐减少,

[1] 而这些前情故事,在希腊原剧中,只是通过美狄亚与伊阿宋对话时"且让我从头说起"(行475)后面的几句话,就讲完了。欧里庇得斯:《美狄亚》,罗念生译,《罗念生全集(第三卷)欧里庇得斯悲剧六种》,第102页。

[2] 薛晓金:《用中国戏曲捕捉古希腊悲剧艺术精髓——评河北梆子〈美狄亚〉》,《戏曲艺术》,2003年第1期,第79页。

第二章 《美狄亚》以情动人：传统戏的"创编"　055

文戏逐渐增多，文武戏的戏剧结构在戏剧线索中创造了张力。[1]

编剧姬君超对情节进行这样的创编，大约是出于以下考虑：第一，中国的观众对美狄亚与伊阿宋的故事细节知之甚少，起码知之不详，只依靠原剧中歌队大致勾勒出的故事框架，无法满足观众对故事情节的要求；第二，王国维说戏曲是"以歌舞演故事"[2]，戏曲的叙事方式需要情节为歌舞留出空间。希腊原剧内容聚焦于美狄亚的行动，尤其是她的心理活动，这样的剧本结构无法安排足够的歌舞空间。所以，《美狄亚》的改编突出了中国传统戏曲表演的特长，使得戏曲最核心的四功五法有了表演的空间。但是戏曲本身重表演，与希腊原剧重动作、重哲学思考有难以调和的不一致，这个问题，是两个不同的戏剧表演体系的问题，出现在所有戏曲版的外国剧目改编中，不惟梆子戏《美狄亚》所独有。

河北梆子《美狄亚》有多次不同的演出版本（详见后文），但每个演出版使用的剧本基本无大的差别。根据演出后专家提出的意见，行家多认为此剧改编和移植古希腊悲剧，达到了一出传统戏曲演出的水准；如果想要精益求精，那么，戏剧结构可以进一步调整，更突出美狄亚杀子的合理性；戏词还不够美、不够精。有的专家批评"《美》剧的改编显得过于写实了。《美》剧的感染力，源于这个神话本身的宗教意味和美狄亚独特的人格魅力"[3]。有的评论者则提出改编"不必拘囿原著已有的情节事件，而应该敞开思路，按照性格发展的轨迹，去生发新的行为纠葛，揭示更深的人物心路。这应是在更高层面上的忠于原著"[4]。

跨文化戏曲的改编是在翻译之后，实现舞台跨越的第一步，而河北梆子《美狄亚》是20世纪80年代最早一批外国经典剧目改编戏曲，改编本有瑕

[1] Annie Megan Evans, "The Evolving Role of the Director in xiqu Innovation", p.148.
[2] 王国维：《王国维戏曲论文集》，北京：中国戏剧出版社，1984，第163页。
[3] 陈建忠：《回到希腊——关于河北梆子〈美狄亚〉的断想》，《大舞台》，1995年第6期，第23页。
[4] 朱行言：《从希腊祭坛飞向神州舞台的〈美狄亚〉》，《戏曲艺术》，2003年第2期，第55页。

疵在所难免。总体上，这部戏的改编特点是兼容希腊内容和戏曲形式，兼具叙事性和抒情性，叙事的部分为曲折情节的展开，武戏的呈现留足了空间，抒情的部分则是体现该戏"以情动人"的核心唱段部分，传播了中国传统戏曲的精华。

二、梆子戏《美狄亚》多版演出史

梆子戏《美狄亚》的演出史十分复杂，截至 2022 年 12 月，一共出现五版[1]，这也说明早期的跨越类戏剧改编和演出还处在摸索探究状态。多版演出中，导演罗锦鳞与编剧、作曲姬君超未变，但演出剧团以及演员历经多变。

1989 年第一版由河北省河北梆子剧团排演，名为《美狄亚与伊阿宋》，1991 年赴香港演出时剧名曾更为《杀子泯仇记》。[2] 1995 年第二版、第三版均由河北梆子青年剧团承演，定名为《美狄亚》（此后一直沿用此剧名），这两版在国外演出得最多。据罗锦鳞的介绍，《美狄亚》"先后赴意大利、法国、哥伦比亚、塞浦路斯、圣马利诺等欧洲和拉丁美洲国家，或参加戏剧节，或访问演出，在国外引起了极大的轰动。当时一票难求，为了满足观众的需要，在国外上演了 200 多场。这部戏不仅获得了欧洲观众的认可，也征服了拉丁美洲的观众，哥伦比亚还因为这出戏形成了一大批'哥伦比亚河北梆子迷'。后来我又带戏三次赴哥，依然是一票难求"[3]。

这三版演出的相同之处是均由青年女演员彭蕙蘅出演美狄亚，不同的是承演剧团和伊阿宋饰演者有变，第一版的伊阿宋由著名梆子名角裴艳玲扮演（见图 3），第二版、第三版换为男演员，扮演者分别是田春鸟、陈宝成。梆子戏《美狄亚》的声乐很美，同传统梆子腔有所区别，突破了传统戏曲一板

[1] 陈秀娟：《〈美狄亚〉：中西戏剧融合的成功探索》，《文艺报》，2019 年 11 月 11 日，第 4 版。2019 年北京市河北梆子剧团复演《美狄亚》时，罗锦鳞导演和宣传册均说明，《美狄亚》一共有五版演出。2019—2022 年的河北梆子《美狄亚》演出宣传，也都称其为第五版。

[2] 周大明、李金泉主编：《河北戏剧》，石家庄：花山文艺出版社，2005，第 149 页。

[3] 罗锦鳞、陈戎女：《中国舞台上的古希腊戏剧——罗锦鳞访谈录》，第 6 页。

一眼的呆板样式。1989版《美狄亚》在希腊演出后甚至曾被冠之以"中国第一歌剧"的美誉,创造性的舞台思维使得两种颇具反差的文化品格有机混杂、交融。[1]

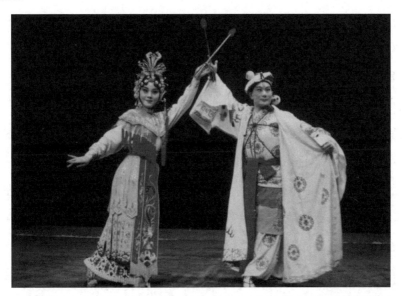

图3 1989年版河北梆子《美狄亚》剧照,美狄亚(彭蕙蘅饰演)与伊阿宋(裴艳玲饰演)

2003年第四版由北京市河北梆子剧团演出,转为京味儿梆子,女主人公美狄亚由梆子戏名角刘玉玲饰演。第四版《美狄亚》取用了与前三版相同的改编剧本,但罗锦鳞的导演构思和整出戏的演出样式不一样。前三版河北梆子剧团的演出,比较多依循话剧的演技,不受戏曲程式的束缚,显得古拙质直;第四版北京梆子剧团的《美狄亚》风格更加民族化,演出更加戏曲化,资金充足(北京市十多万资金的投入),演员身上的手绣古装使得舞台流光溢彩[2],在海外演出时令国外的观众啧啧称奇,取得了更佳的舞台效果。2003版的舞台上名角迭出,不仅主角饰演者刘玉玲是梅花奖的获得者,饰演格劳刻公主的李二娥、饰演柔丽亚的彭艳琴都曾是梅花奖的获得者,"三朵'梅

1 孙志英:《试论河北梆子〈美狄亚〉的舞台思维》,《大舞台》,1995年第3期,第29页。
2 朱行言:《从希腊祭坛飞向神州舞台的〈美狄亚〉》,第53页。

花'同台怒放,成为该剧的最大卖点"¹。第四版《美狄亚》的演出成功使得剧评人刘厚生直呼,河北梆子改编希腊戏剧是继中国戏曲演出莎士比亚戏剧后的又一个新突破。²

第五版是从 2019 年到 2022 年新近演出的版本,由于演员阵容不同,第五版又有传承版与青春版之别。2019 年梆子戏《美狄亚》**舞台复出**,这既是该戏首演 30 年(1989 年的首演,如前所述,是河北省河北梆子剧团承演)³,也是北京市河北梆子剧团的《美狄亚》离开舞台 16 年以后的再次亮相,所以这次复出意义重大。2019 年 10 月在北京长安大戏院和丰台园博园森林剧场的两场演出,由罗锦鳞任导演,王山林任执行导演,姬君超改编并作曲。《美狄亚》第五版的传承版演出,第一次由不同年龄段的演员分段饰演美狄亚、伊阿宋,美狄亚由青年演员魏立珍和中年演员王洪玲饰演,伊阿宋则分别是董志伟和王英会扮演。如此设计是因为,一方面不同年龄的演员分段饰演,更符合角色年龄,另一方面也有梆子戏的传帮带的意义。这版演出唱的部分十分精彩,梅花奖和白玉兰奖获得者王洪玲是戏中唱功最为突出的演员,她的唱腔嘹亮清越,直抵人心,表现的情感层次丰富,十分感人(见图 4)。梅花奖获得者王英会的唱功也十分了得,尤其是当上新郎后的伊阿宋搂抱两个孩儿的一段,将迷恋王权的父亲对孩子的情感唱出来了,伊阿宋的形象更为立体。

1 薛晓金:《用中国戏曲捕捉古希腊悲剧艺术精髓——评河北梆子〈美狄亚〉》,第 80 页。
2 他山整理:《〈美狄亚〉演出成功与艺术价值——北京河北梆子剧团〈美狄亚〉研讨会综述》,《戏曲艺术》,2003 年第 1 期,第 76 页。
3 陈琛:《戏曲跨文化改编成功案例探析——由河北梆子〈美狄亚〉上演 30 周年谈起》,《四川戏剧》,2020 年第 9 期,第 23 页。

第二章 《美狄亚》以情动人：传统戏的"创编" 059

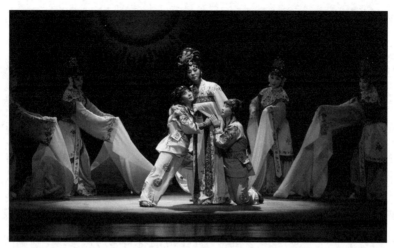

图4 2020年河北梆子《美狄亚》剧照，美狄亚（王洪玲饰演）与孩子、歌队

河北梆子的青春版《美狄亚》（又称青年版）于2020年9月18日在北京民族文化宫大剧院第一次上演，美狄亚和伊阿宋由青年演员魏立珍、董志伟一以贯之，从头到尾饰演，其他均与传承版相同。魏立珍演绎的美狄亚表现了一个活泼、柔美的年轻女子如何在失望中一步步坠入复仇的深渊，她与王洪玲饰演的美狄亚的不同主要表现在"情变""杀子"两场戏唱腔的不同演绎。王洪玲的版本高音低音分明且收放自如，嗓音圆润而深沉，唱腔时而低沉时而高亢，高音哀绝凄婉；魏立珍的唱腔"情变"之时清脆柔美，表现出年轻女孩被遗弃之后的无奈与无助，"杀子"之时音调很高，中气却略有不足。年轻演员董志伟的武功底子相当扎实，武戏很精彩，但相应的文戏塑造人物方面稍显单薄，弱化了伊阿宋内心的阴险，与王英会演绎的伊阿宋相比，少了一丝为权欲出卖灵魂的丑态，而多了一丝冷漠与夺回王位的顺理成章。[1]

第五版传承版和青春版《美狄亚》从2019年10月到2022年7月，不间断在北京演出，如长安大剧院、保利剧院、中国评剧大剧院、民族文化宫

[1] 郑芳菲：《历久弥新的中国〈美狄亚〉——观河北梆子〈美狄亚〉（青春版）有感》，《大舞台》，2021年第2期，第21页。

等，虽然受到新冠疫情的影响，但截至 2022 年 12 月，这部河北梆子《美狄亚》仍活跃在舞台上。[1]

总体上，前后多版演出中，前期演出场次最多的两位女主演彭蕙蘅、刘玉玲的表演值得研究（她们的国内外演出超过 200 多场，演出场数超过后期各版的场数总和）。她们二位的舞台演出各有不同侧重：彭蕙蘅由于年轻矫捷，武功底子厚实，偏重于表现美狄亚性格中的凌厉凄美和强烈的复仇主义；年龄偏大的刘玉玲则扬长避短，从"情"字上下功夫，诠释了美狄亚既是钟情的天使，又被无情厄运摧残与扭曲的悲剧性格。戏剧行家赞赏刘玉玲在"情变""杀子"两场戏中刻画人物性格的深厚功力，以及创新性地把河南豫剧、川剧板腔和西方歌剧中的咏叹调糅入梆子声腔中对传统梆子唱腔框架的突破。[2]虽然两位女主演的表演各有千秋，但**以情动人**却是梆子戏《美狄亚》的最大特色，尤其是后三场戏中美狄亚的出色唱腔的演绎。她们二人因为成功饰演美狄亚而斩获戏曲界的最高荣誉梅花奖：年轻的彭蕙蘅在 1995 年获得第十三届梅花奖，到达了演艺生涯的巅峰，数年后主演刘玉玲则因美狄亚一角获得"二度梅"。

经过多版的历练和国内外观众长期的接受过程，《美狄亚》逐渐被打磨成河北梆子戏的一出经典剧目。首先，从舞台演出史历时观之，30 多年来，《美狄亚》的演出从省属剧团到首都的地方戏剧团的层层跟进，说明此剧的跨文化改编和搬演是成功的，得到了国内外观众的认可。比如此剧的多种版本先后参加在欧洲、拉丁美洲和亚洲诸国的各种戏剧节和巡回演出，累计多达 200 多场，罗锦鳞曾提到过 1991—1993 年此戏在欧洲巡回演出时国外观众对此剧的高度认可，而南美洲的哥伦比亚甚至出现此戏戏迷。[3]两位美狄

[1] 北京市河北梆子剧团的微信公众号可见到《美狄亚》的部分演出预告等信息，https://mp.weixin.qq.com/s/sqIHDK3n7x1AkfB4FoPmGg.［访问时间：2022 年 12 月 13 日］

[2] 朱行言：《从希腊祭坛飞向神州舞台的〈美狄亚〉》，第 54 页。此文对刘玉玲的唱腔分析非常仔细，值得一观。

[3] 罗锦鳞：《用中国传统戏曲表演古希腊悲剧》，第 48 页。

亚的饰演者都因此角获得中国表演最高奖梅花奖，足以证明国内戏剧界尽管有一些不一致的意见，但对于美狄亚这一洋角色落地中国戏曲舞台，成为中国美狄亚，仍然给予了极高的肯定。

其次，此剧的演出历史轨迹也说明，自20世纪80年代以来，莎剧和希腊剧成功的戏曲改编作品的出现，使得国内戏剧界逐渐接受了以传统戏曲改编国外戏剧经典的混融式"创编"模式：既非完全照搬原作，亦非内化成彻头彻尾的中国戏曲。罗锦鳞对自己四次排演古希腊戏剧，特别是1989年创排河北梆子戏《美狄亚》的执导理念和执导过程有过总结，他称戏曲改编的形式是"中国戏曲的传统与古希腊悲剧的传统有机地融合"，舞台效果达到了"你中有我，我中有你"[1]。中国的梆子戏与希腊悲剧的结合，典范性地演绎了跨文化戏剧的舞台美学和文化杂糅交融。故而，基本可以断定，河北梆子《美狄亚》是80年代以来古希腊悲剧在中国改编的代表作，是梆子戏外国改编剧的典范之作。

爱荷华大学的田民曾提出批评，认为河北梆子《美狄亚》《忒拜城》遵守奉行的是戏曲体系，希腊悲剧在与河北梆子的结合过程中不过是戏曲加工的素材。他对罗锦鳞所致力的东西方"融合"（fusion）有所怀疑，认为这样的跨文化戏曲多为"置换"（displacement）[2]，尽管"置换"在他那里并不一定是贬义的。《美狄亚》混融"创编"的舞台演出肯定不是古希腊戏剧的原样重现，从现代改编理论和跨文化戏剧理论来看，也没有任何一个做跨文化戏剧的导演执着于模仿和复刻原版演出。所以，"置换"或"混融"（hybridization）多为跨文化戏剧借力的手段和方式，而将两种不同的戏剧文化"融合"为一个有意义的戏曲世界或戏剧行动（简单讲，一出好戏），才是目的。从梆子戏《美狄亚》在世界各地演出的受众反应来看，国际观众对

[1] 罗锦鳞：《用中国传统戏曲表演古希腊悲剧》，第49页。
[2] Tian Min, "Adaptation and Staging of Greek Tragedy in Hebei Bangzi", pp. 248–263.

这部跨文化戏曲，是认可的。

第三节 《美狄亚》的戏曲叙事：视听与场景

本节分别从戏曲叙事特点、舞台演出特点和歌队的创新、东西方美狄亚的比较，详细论述河北梆子《美狄亚》如何实现了戏曲生命的更新换代，如何让两千多年前的希腊戏剧在中国戏曲舞台上"投胎转世"。[1]

戏曲叙事存在于两种不同的形式中：一个是剧本，即戏曲的音乐曲谱和文字脚本；一个是演出文本，即对戏剧文本进行舞台阐释，使其直观化，并赋予其气韵生动的有形生命。[2]中国戏曲是一种运用多种媒介为叙事方式的舞台艺术。传统戏曲的基本形式是唱、念、做、打等多种表演手段的综合运用，把这些表演手段统一起来的是戏曲的叙事功能[3]，戏曲中的音乐唱腔和舞蹈动作等是真正构成戏曲艺术的本质特点[4]，戏曲表演进行的同时就在叙事。

梆子戏《美狄亚》是运用多种戏曲演出叙事手法的典范。剧作者姬君超、导演罗锦鳞将《美狄亚》改编为河北梆子后，虚构出大量戏剧情景和场面，通过戏曲设计的戏剧动作，通过戏曲演员的表演讲述故事，同时塑造人物形象。戏剧动作的设计，可以分为：第一，述之于观众听觉的"演事"手法，包括对话、对唱、独唱、歌队合唱以及武场的音乐伴奏等；第二，述之于观众视觉艺术美感的表现手法，包括演员的唱念做打进行的虚拟化情节表演，以及服装、道具、灯光等次要表现手段；第三，以戏曲"场景"为媒介

[1] 由于1989版的梆子戏《美狄亚》没有留下视频资料，所以本书对《美狄亚》舞台表演的分析，主要是对后面1995版和2003版的分析。
[2] 朱黎明、王亚菲：《论中国戏曲表演叙事》，《艺术百家》，2009年第2期，第129页。
[3] 李顺阳：《戏曲舞蹈动作的叙事化构成》，《吉林艺术学院学报》，2005年第3期，第2页。
[4] 岳上铧：《论表演叙事论与戏曲艺术本质的悖离》，《戏剧丛刊》，2013年第6期，第8页。

的戏曲叙事。[1]

一、述之于听觉的叙事表现手法

述之于戏曲观众听觉的叙事表现手法，主要是演员的唱词与唱腔，也可包括伴随唱这一动作发生的演员的面部表情、身段等。依靠演员的唱和附属动作完成的舞台表演，既是"叙"，也是"事"，是一种自我叙事。[2] 其表现形式为：演员在进入角色后，主要用唱腔，加之以面部表情和手势、身段，讲述故事。演员承担重要的表演叙事任务，成为戏曲叙事的讲述者。戏曲剧本中的指导性文字和台词，经过演员行动变成舞台表演的呈现，就生成了戏曲演出的意义。

在河北梆子《美狄亚》中，这种叙事手法主要表现为以"对话"（对唱）、独唱、歌队合唱为媒介的表演叙事。另外，此剧丰富的武戏与过场戏中，有一些人物的唱段为单一的动作表现加入叙事成分，推进了戏曲的情节叙事与感情叙事。

1. 对唱叙事：美狄亚与伊阿宋的冲突

对唱是两个演员交流时采用的表现形式。通过二人你来我往的唱词和一来一回的动作交流进行叙事，对唱的主要作用是推进情节叙事，对唱之中往往隐含感情。河北梆子《美狄亚》中，美狄亚和伊阿宋两个人的多次对唱是推进情节叙事的重要环节。如第四场"情变"中，伊阿宋已经准备和格劳刻公主结婚，回来探望孩儿，想接他们进宫，遭遇美狄亚，遂奉劝她别为自己招来更坏的下场。

伊阿宋与美狄亚的一段念白，发展成对唱：

[1] 朱黎明和王亚菲在《论中国戏曲表演叙事》一文中提出了述之于观众听觉的叙事表现手法、述之于观众视觉的叙事表现手法、以戏曲"场景"为媒介的戏曲叙事的中国传统戏曲表演叙事体系，这个分类简明扼要，本节采纳并运用了这个分类。

[2] 朱黎明、王亚菲：《论中国戏曲表演叙事》，第130页。

伊阿宋：我本不该再回到这里，可我又不得不来。我今天回来就是想奉劝你几句。我也曾竭尽全力劝说国王让你母子留在此地，安全居住。不料你辱骂国君，招来杀身之祸。你这是咎由自取，可惜啊，可惜！

美狄亚：你……你来得正好！我正要当面问你，当面骂你！

伊阿宋：好好好！你恨我，你骂我，我全不介意！我今前来，只是为了我那一双孩儿不受流浪之苦，获得至尊王位。你若是真心疼爱孩儿，就该将孩儿留在我的身边，随我一同进宫才是。

美狄亚：（强抑怒火）怎么？将孩儿留在你的身边？

伊阿宋：（误解地）正是。

美狄亚：（冷笑）哼！哼！你那是白日做梦，痴心妄想！
（唱）儿是娘的心头肉，
　　　儿离一步娘担忧。
　　　想把我儿骗到手，
　　　除非是，
　　　日出西山水倒流！

伊阿宋：（唱）好事莫用冷眼瞅，
　　　莫结怨来莫结仇。
　　　孩儿随我宫中走，
　　　来日必能做王侯！

美狄亚：（唱）王侯的面目早看透，
　　　贵人背后血泪流，
　　　我儿受尽王侯害，
　　　岂能再去做王侯！

伊阿宋：（唱）女人的疯话多荒谬——
美狄亚：（唱）欺辱受尽怎罢休！
　　　　　　愤愤仰天一声吼，
　　　　　　天公啊，
　　　　　　你怎不降下利剑刺穿他咽喉！
伊阿宋：神明啊！我是一片诚意，疼爱孩子，她却这般不通情理！
　　　　好好好，事到如今，我不得不再奉劝你一句，你莫再执迷
　　　　不悟，招来更坏的下场！[1]

　　这段对白，实现了两个主要目的：第一，揭示两个主要人物截然不同的内在心性和生命追求，为戏曲的情节冲突奠定内在合理性；第二，提前为美狄亚杀子这一核心情节叙事做铺垫。

　　这段唱词通过两人感情内涵丰富的对话，将伊阿宋看似好意实则无耻的奉劝，美狄亚对丈夫负心行为的痛斥，在动态对唱中表现得淋漓尽致。观众可以听出，伊阿宋对王权富贵的欲望无尽的索求，美狄亚因被丈夫抛弃的满腔怒火，及其将要被逐出境、被迫与亲生骨肉分离的悲惨境地。美狄亚境遇的紧急性与残酷均从唱段中表现出来。随后二人引出孩儿是否进宫的辩驳，美狄亚的反应相当激烈，杀机隐隐浮现。伊阿宋爱自己的儿子，儿子是他最大的希望，但他的爱充满了功利色彩，他向往的是"至尊王位"，这也为后来两个孩子宁可选择跟随母亲也不想进宫享受荣华提供了解释。美狄亚爱儿子则是纯粹出于母爱，她认为儿子成为王侯只会徒增痛苦，关键是，她绝对不想让负心汉伊阿宋带走儿子，唱出了"想把我儿骗到手，除非是，日出西山水倒流"以表明自己决绝的心。但是儿子是伊阿宋最大的希望，美狄亚对伊阿宋最终的复仇就是杀死他的儿子们，斩断他与儿子的血缘联系。

[1] 姬君超：河北梆子《美狄亚》演出本，由罗锦麟导演提供。演出本比最初的改编本简洁了许多，可参姬君超：《伊阿宋与美狄亚》，第四场，第38—39页。

美狄亚真切的爱子之心和复仇必然的矛盾，在二人的对唱中形成了极大的叙事张力，推动戏曲的情节走向杀子的高潮。两个人的对唱，使整个情节的叙述变得丰满而曲折，增加了变化的色彩，突出表现了这一场面既抒情也叙事的意义——此即舞台上的对话借助人声演唱媒介来完成叙事的重要性。

2. 独唱叙事：美狄亚之痛

独唱是演员在台上独自一人完成的叙事过程。一般来说，独唱比对唱更能表现戏曲的感情叙事，也多是融叙事与抒情为一体的。独唱主要是表达人物感情内心动作的外化形式，用于表现人物内心激烈的矛盾斗争，是"角色人物的核心表现唱段"[1]，也是戏曲以情感来引起观众唤起感情共鸣的主要部分。

美狄亚是剧中个人独唱最多的角色，有众多独唱的片段，有时舞台上的其他演员只依靠动作或极少的台词来辅助美狄亚独唱。孙志英认为，美狄亚在第四场、第五场的唱段"最大限度地发挥了语言、声音表现意蕴的生动性"[2]，主要就是指美狄亚的独唱。如第五场"杀子"中，身着素白褶子的美狄亚，有一段感人至深的独唱：

> 美狄亚：孩子啊！
> 　　　　快伸出你们的小手，
> 　　　　叫妈妈好好吻一吻；
> 　　　　快贴近你们的小脸，
> 　　　　叫妈妈仔细亲一亲！
> 　　　　甜蜜的吻啊，
> 　　　　幸福的亲！

1 朱黎明、王亚菲：《论中国戏曲表演叙事》，第130页。
2 孙志英：《试论河北梆子〈美狄亚〉的舞台思维》，第34页。

我触到了你们脸儿的细嫩，
我尝到了你们气息的温存。
我闻到了你们体肤的香馨，
我听到了你们血流的声音！
孩子啊！
在母亲的体内，
　　　你们曾轻轻蠕动，
在母亲的怀里，
　　　你们曾哭个不停。
母亲的血脉，
　　　传给你们容貌的英俊，
母亲的乳汁，
　　　使你们岁岁月月长成人。
你们是妈妈的血脉，
你们是妈妈的命根！
若是失去了你们，
妈妈也就变成了死人……[1]

　　这一唱段的唱词，与欧里庇得斯原剧诗行多有重合，但感情色彩浓厚了很多，美狄亚运用河北梆子得天独厚的高亢激越的唱腔，极尽变化的可能，时而高昂时而低沉，时而甜蜜时而凄婉，推进缓慢而富有感情，情感的叙事达到了感人肺腑的效果。刘玉玲曾详细讲述"杀子"一场的唱功表演，说这一唱段必须唱得极美、极圆、动情、动听，成为一段优美哀婉的"咏叹调"，不允许演员失控。她一开始唱这一段时常常泣不成声，后来尽力控制自己

[1] 姬君超：河北梆子《美狄亚》演出本，第五场，第42页。

的情绪，才能把这一唱段完美表演出来。[1] 观众从唱词与演员的演绎，深深感受到美狄亚对骨肉至亲的不舍与深爱。而令人深思的是，曾唱出这样深沉的母亲告白的美狄亚，居然不久之后就杀死了她至爱的两个孩儿，从"高亢、嘹亮的唱腔发泄人物内心的怨愤"到"低沉凄切近乎哑音的唱念弑子复仇"[2]，这一系列连缀的唱词造成的叙事矛盾，将戏曲的戏剧冲突推至高潮。

此段独唱，1995版和2003版美狄亚的两位扮演者，唱腔有不同特点。1995版的年轻演员彭蕙蘅的唱腔尖锐清亮，尽显梆子唱腔之高亢；2003版的资深演员刘玉玲功底雄厚，唱腔柔美温厚，感情深沉饱满，达到了以情动人的效果。

3. 动作戏中的唱段：辅助的情感叙事与情节叙事

动作戏，或称武戏，是河北梆子重要的组成部分。动作戏场面热闹，是吸引观众视线的重要元素，尤其国外的观众，文戏不好懂，武戏一看就能懂，还能欣赏演员扎实的动作功底，精湛的表演。有的武戏只有表演没有唱词，有的武戏间杂有唱词。武戏中的唱词发挥的作用，是为内心动作外化的外部动作进行辅助叙事，比如情感叙事与情节叙事。

梆子戏《美狄亚》中有丰富多样的武戏，第一场"取宝"一半以上的戏是武戏，第二场"煮羊"中有伊阿宋与看守金羊毛的士兵打斗的武戏场面，主要诉诸视觉，这两部分唱词很少。第三场"离家"中有一段两儿习武场景，伊阿宋观看两个孩子习武，从旁指点：

　　伊阿宋：（严厉地）出手要快，立足要稳。
　　［卡柔斯刀似风驰，斐瑞斯刀如电掣。杀得难解难分。］

[1] 刘玉玲：《演〈美狄亚〉谈戏剧观》，中国戏剧家协会编：《中国戏剧梅花奖20周年文集》，北京：中国戏剧出版社，2004，第187—195页。
[2] 孙志英：《试论河北梆子〈美狄亚〉的舞台思维》，第34页。

伊阿宋：（大吼着）眼要亮、心要狠，力猛、刀快！¹

此段伊阿宋的念白铿锵有力，一念一顿，同两个孩儿的武戏相互照应。这段武戏中的念白就起到了重要的叙事作用：伊阿宋将重获荣华富贵的希望寄托在两个孩子的身上，所以对孩子习武详细指点，透射出他盼望孩子早日成才的急切心态；从剧本中"大吼着"这三个字的表演提示，可以想见伊阿宋的这种焦急，舞台表演也完全演绎出了伊阿宋的心情。这段念白是辅助形式的情感叙事，表现出伊阿宋对重获权力的内在渴望，同时也是辅助的情节叙事，伊阿宋后来依附于国王和格劳刻公主，想将孩儿一同带入宫，与美狄亚争吵，导致一发不可收拾的情节冲突。

一般传统戏曲中的动作戏是为了展现武打场面，表现演员的武功，吸引观众，对剧情发展是比较不重要的部分，编剧往往不太注重武戏与情节叙事的连接。所以武戏与戏中的唱段叙事常有割裂之感，即武戏将"那栩栩的人，生生的情也给踢飞了"²的消极作用。梆子戏《美狄亚》的多个演出版本中，1995版《美狄亚》的有些武戏场面与叙事脱节的弱点表现得较为明显，前三场戏显得过于忙碌、紧张³，而上述两儿习武场景，是处理得较好的。2003版《美狄亚》吸取了前者的经验教训，在武戏中适当加入了台词或唱段，如序幕中的爱神厄洛斯的亮相，之前原没有台词，2003版专门为爱神设计了介绍性台词，使他的出现显得不那么突兀。⁴ 2003版还对大量的武戏进行了缩减，增加了叙事性的、抒情性的文戏，武戏中的唱段与念白也削弱

1 姬君超：河北梆子《美狄亚》演出本。这一段的武戏，演出本与改编本意思相近，但细节完全不同，可参姬君超：《伊阿宋与美狄亚》，第三场，第33页。
2 转引自朱黎明、王亚菲：《论中国戏曲表演叙事》，第132页。
3 孙志英：《试论河北梆子〈美狄亚〉的舞台思维》，第32—33页。
4 在1995版中，爱神出场表演了一段武戏就下场了，待到美狄亚和伊阿宋出场，爱神说"看箭！"的念白，把爱情的金箭射向他们二人，除此外爱神没有任何台词。不了解古希腊爱神之箭典故的观众，尤其中国观众，可能完全看不明白这段表演的含义。2003版的演出中，爱神出场后既有武功表演，又有介绍性的念白："我奉母亲派遣，飞到黑海岸边，馈赠爱情神箭，祝愿美满姻缘！"观众就能很容易理解爱神以及爱神之箭的情节叙事的含义了。

了武戏踢飞情感叙事的消极作用，基本消除了武戏与叙事割裂的问题。新近2019版的演出中，文戏武戏的搭配，与2003版几乎一致。

二、述之于视觉的叙事表现手法

中国戏曲"以歌舞演故事"的本质特征，决定了其叙事性是以演员的表演为中心的。中国戏曲的表演特点，通常被概括为三个特点：程式化、虚拟化、写意化。[1] 从20世纪初的张厚载、余上沅到20世纪后半叶的黄佐临，对戏曲这三个特点的概括，成为探讨与总结中国戏剧表演艺术体系的基本出发点。戏曲的表演形成了一套"重述性语言"，是区别于世界其他戏剧表演形式的重要特点。[2] 演员的歌舞表演是戏曲叙事的核心要素，演员成为剧情故事的主要叙述者和体现者。述之于观众视觉的叙事表现手法，包括了剧中所有的动作表演，如歌舞、武戏、特技等，涵盖了戏曲基本的技术手段"四功五法"中"四功"的"做"和"打"与"五法"的"手""法""身""眼""步"[3]。以下主要对《美狄亚》的歌舞化表演和特技进行分析。

1. 歌舞化表演：精彩纷呈的动作叙事

戏剧动作是发自人物内心的意志和感情。内心动作反映人物内在的思想感情，外部动作包括角色人物的表情及肢体动作，即肢体语言。外部动作在戏曲中主要通过"做""打"的歌舞化表演予以实现。

《美狄亚》中常常出现没有语言，完全依靠演员的肢体动作在虚拟场景中摸索、躲闪、拼杀的场景，尤以第一场、第二场为多。这种视觉性强的歌舞化表演也同"唱"一样，承担了重要的叙事功能，观众通过观看剧中的

[1] 傅谨：《戏曲表演理论体系刍议》，《中国戏剧》，2013年第8期，第54页。
[2] 朱夏君：《重述：中国古典戏曲里的本体存在》，《清华大学学报（哲学社会科学版）》，2022年第4期，第48页。
[3] 陈幼韩：《戏曲表演概论》，北京：文化艺术出版社，1996，第250—256页。傅谨：《戏曲表演理论体系刍议》，第56页。傅谨认为不应满足于以虚拟、程式、写意总结中国戏剧表演的特点与规律，他提出，戏曲表演艺术体系由功法、行当、流派三个相互关联且递进的层次构成，很契合戏曲表演的内在理路。

"做"与"打"理解场上发生的事件，故事的情节就此呈现。

如第一场"取宝"中，有一段美狄亚与伊阿宋坐在船上历经各种惊险的歌舞化表演。美狄亚与伊阿宋各执一只船桨，以起起伏伏、摇摇摆摆的虚拟性肢体动作，表现二人坐于船中、船在波涛中行进，然后动作幅度逐渐增大。二人的动作不只是单纯的肢体展示，还注重旦角和生角程式化动作的优美。当二人不知海峡口是否凶险时，聪明的美狄亚用一只鸽子去试探是否能够安全通过，舞台表演中她只是用神扇一扇，用几句念白，就完成了放鸽、过海峡、平风浪等一系列动作。

这一段歌舞化表演演绎了美狄亚与伊阿宋危险的海上行船过程，观众可从视觉上形象地领会这一过程，戏曲表演的虚拟性、写意性特点由此呈现。

再比如，为了取得金羊毛，美狄亚与火龙搏斗，使用法术让火龙入睡的歌舞化表演，场面生动，精彩纷呈。剧本的描写如下：

〔美狄亚取神扇向火龙扇去，不料，顺着扇出的风，火龙口中吐出猛烈的火舌。扇风愈急，火舌愈烈。

〔美狄亚不顾生死，顶着烈焰，猛扇神扇。火龙退至山崖角下。

〔骤然一声巨响，一道火光。火龙以分身之术，分为金、银、红、黑四色火龙。将美狄亚、伊阿宋团团围住。

〔伊阿宋惊怵地躲在美狄亚身后。

〔美狄亚摇神扇，且战且退，计上心来……

〔蓦地，美狄亚摇身一变，神扇的色调变得格外淡雅。

〔美狄亚向着四只火龙跳起柔美的舞蹈，以变色的神扇向四只火龙轻扇，四只火龙被迷住了。

〔四只火龙陶醉地随着美狄亚翩翩起舞，渐渐迷离恍惚，肢体瘫软，盘卧于地，酣然入睡。

[伊阿宋弹着头上的汗水，平息着心中的紧张。
　　[美狄亚、伊阿宋望着酣睡的火龙，会心地笑了。
　　[美狄亚急忙登上石崖，夺得金羊毛。¹

此段歌舞化表演完全没有唱词，主要靠美狄亚的肢体动作，与身穿火龙服装代表四色火龙的武戏演员的武打表演叙事。"火龙们"随着美狄亚的神扇上下翻覆左右摇动，动作一致，这是在表现火龙们与美狄亚对峙时的躲闪腾挪。当美狄亚施法术使"火龙们"入睡时，"火龙们"围绕在美狄亚周围，醉汉般踉跄，最后一齐倒地。这一段智取金羊毛的动作戏，不说一句话，美狄亚智斗火龙，帮助伊阿宋取得金羊毛的情节叙事，在舞台上历历在目。

2. 特技表演和叙事：在激烈的冲突中表现人物

传统戏曲中有很多流传已久的武功特技，如甩发、水袖、扇子功、椅子功、趟马、矮子步等²，河北梆子里也常常运用这些武功特技。有的特技是为了展示演员独有的武功身段，吸引专为欣赏演员精湛身手而来的观众，有的特技表演则是在叙述和表现人物处于激烈的矛盾冲突中的状态。

如《美狄亚》最后一场"杀子"中，美狄亚杀死两个孩子后，伊阿宋回来看到如此骇人的场景，大声叫喊着表演了一段"甩发"，随后继之以"倒噬虎""抢背""两个转身僵尸"等高难度动作³，表现出伊阿宋面临人生剧变，内心几近崩溃。在戏曲叙事的关键性场景中经常使用甩发，甩发中有种种变化，可扩大演员的表现力和表现人物的心情，渲染戏剧气氛。⁴ 此处甩发等特技的运用，就展现了伊阿宋面对孩儿皆被其母亲所杀感到的惊恐、痛心、悔恨和绝望的心情，全部外化为一系列夸张、令人猝不及防的特技动作

1　姬君超：《伊阿宋与美狄亚》，第一场，第29页。这段描写，改编本和演出本基本相同，只有最后一行"美狄亚取得金羊毛"为演出本内容。
2　金浩编著：《戏曲舞蹈知识手册》，南京：南京师范大学出版社，2013，第1—8页。
3　蠡人：《美哉，美狄亚》，《乡音》，1995年第5期，第21页。
4　金浩编著：《戏曲舞蹈知识手册》，第15页。

表演，将剧情再次推向高潮。叙事冲突的激烈性，在这一系列特技表演中完成。此处的特技表演，无疑承担了重要的情感叙事功能。[1]

再比如，《美狄亚》第一场"取宝"中，青春美丽的美狄亚第一次出场就表演了一段红绸舞。演员用武戏的基本功将两条绸子舞动得灵动绚烂，国外熟悉中国戏曲的观众可能会联想到梅兰芳《天女散花》中同样惊艳的绸舞。[2]在歌队的环绕与簇拥中，美狄亚将长长的红绸舞遍全场。这是美狄亚的第一个亮相，这时她还是一个青春少女，尚未结识少年英雄伊阿宋，但是已经春心荡漾，期待着自己未来的爱情。观众观看美狄亚的红绸舞时，会感受到美狄亚此时天真烂漫、活力四射的生命状态。此处的红绸舞承担了表现美狄亚青春活力的功能，成为"展现美狄亚对未来无限憧憬的美好心境的外化手段"[3]，这种视觉化功能是单纯的唱念难以承担的。

美狄亚的扇子功也值得一提。扇子功在戏曲中的运用除了表现季节外，主要作用是丰富表演手段，以表现人物的情绪、刻画人物的性格。[4]《美狄亚》一剧中的扇子功则起到了更重要的叙事作用。美狄亚是会法术的巫女，她"天生很聪明，懂得许多法术"，这一点让国王克瑞翁都觉得棘手。[5]在戏曲舞台上，法术应该如何表现？梆子戏为美狄亚设计了一个巧妙的施法工具，就是她的神扇，**神扇的力量**就是美狄亚强大力量的外显与象征。美狄亚多次扇子功特技的展示，就是她多次施法的戏剧行动，如帮伊阿宋取金羊毛，杀死伊阿宋的叔父珀利阿斯，以及最后用扇子施法杀死亲子——这是一把既可救人亦能杀人的扇子，正如其女主人公的强大性格一般。剧中最重大的戏剧冲突的叙事，都离不开美狄亚手中那把神奇的扇子。

1 比较遗憾的是，2019版的演出中没有伊阿宋这段高难度特技迭出的表演，推测其原因，可能是承演演员擅唱功，但不擅特技。
2 Annie Megan Evans, "The Evolving Role of the Director in xiqu Innovation", p. 143.
3 孙志英：《试论河北梆子〈美狄亚〉的舞台思维》，第34页。
4 金浩编著：《戏曲舞蹈知识手册》，第16页。
5 欧里庇得斯：《美狄亚》，罗念生译，《罗念生全集（第三卷）欧里庇得斯悲剧六种》，第98页。

如果我们综合比较1995版和2003版的歌舞表演，2003版削弱了单纯的歌舞、武戏造成的与情节的割裂，同时又兼顾了观众爱看武打表演的心理，具体而言就是对歌舞表演适当瘦身：人员众多、场景喧闹的武打场面、歌舞表演减少了，而表现人物心理的特技增多了，如伊阿宋的保傅增加了一段在1995版中没有的矮子步特技，表现了保傅不能拦阻伊阿宋进宫质询珀利阿斯的焦急心理。

两版美狄亚的歌舞表演也有很大不同。饰演2003版美狄亚的刘玉玲已年过半百，有年龄的限制，而且受她自身青衣行当规范的限制。虽然她为《美狄亚》专门学了花旦的技艺，但她的歌舞表演受限制很大，显然不可能与1995版正青春矫健的青年演员彭蕙蘅的表演有同样的强度。为了弥补这方面的不足，刘玉玲细化了歌舞表演中的抒情成分，将观众的注意力从令人眼花缭乱的歌舞技巧，转向了动人的感情表达。[1] 用剧评人朱行言的话来说，刘玉玲是扬长避短，从"情"字上下功夫，诠释了"这一个"美狄亚既是个钟情的天使，又是个被无情厄运摧残与扭曲的悲剧人物。[2] 综上，2003版的《美狄亚》相较1995版，是更重在传情、以情取胜的版本，也更能通过戏曲以情取胜的表演体系，展现此剧的精髓。

三、以戏曲"场景"为媒介的戏曲叙事

1."场景"叙事：集中各种媒介

演员运用声音、身段、动作为媒介在舞台上表演剧中人物的行动和对话所构成的场景，是在一定的时间和空间框架下，以演员表演为媒介的叙事

[1] 刘玉玲自己认为，出演美狄亚是她44年形成的戏曲艺术观及戏曲表演和声乐艺术修养的集中体现，虽然她演出时已经55岁"高龄"，表演剧中的做功对她来说很艰难，但是她依然以较高水平完成了诸多舞蹈动作。参刘玉玲：《演〈美狄亚〉谈戏剧观》，中国戏剧家协会编：《中国戏剧梅花奖20周年文集》，第187—195页。

[2] 朱行言：《从希腊祭坛飞向神州舞台的〈美狄亚〉》，第54页。

和演事,场景是集中使用媒介最多的一种演事方式¹,这是场景叙事的最大特点。场景叙事中的视听觉叙事融合紧密,紧密到无法将二者割裂。梆子戏《美狄亚》分为五场,五场又分别由数量不尽相同的场景构成。各个场景就是承担各场戏曲叙事功能的单元,可称之为叙事单元。对每一场表演的场景设计与把握,就决定了整部戏曲的叙事节奏。

比如,第二场"煮羊"可以分为四个场景,即四个叙事单元:

(1)珀利阿斯掌权的王宫盛况;

(2)伊阿宋去找珀利阿斯替父报仇,与珀利阿斯的儿子决斗被俘;

(3)美狄亚求见珀利阿斯,并告之,她的神扇可使其返老还童;

(4)美狄亚煮羊为证,并提出返老还童需要金羊毛。

这四个场景都使用了多样媒介进行演事,第四个场景,即第二场的主题"煮羊"的场景中,场上集中了这出戏最多的演员,使用了最多的表演媒介。这一场景融合的听觉叙事表现手法对唱(如美狄亚与众人的对唱)、独唱(如伊阿宋的独唱)、歌队合唱俱全,视觉叙事表现手法运用了多样的歌舞化表演,如歌队的歌舞表演、伊阿宋与王子阿卡斯托斯的武戏表演、美狄亚的扇子功特技。"煮羊"虽然只有短短几分钟,场景叙事却集合了多种叙事表现手法,错综有致、紧锣密鼓而不显混乱,因为多样的手法都是以美狄亚为表现核心,以极快的节奏讲述了美狄亚营救伊阿宋的紧急过程,场景的叙事效果既宏大气派又不失精彩。

2. 场景叙事建构隐含作者的道德倾向

河北梆子《美狄亚》的主要情节线索与希腊原剧和相关神话保持一致,涉及了丈夫背叛妻子、妻子杀死亲生孩子等伦理色彩浓厚的情节。中国观众对丈夫背叛妻子的伦理指责,远不如对母亲杀死亲子的道德谴责。戏曲故

1 朱黎明、王亚菲:《论中国戏曲表演叙事》,第133页。

事中，背叛妻子的丈夫除陈世美等外，并不会引起极强烈的伦理指责。如南戏《琵琶记》中的蔡伯喈背妻赵贞女另娶，因为是被迫之举，普遍得到了观众的谅解，这其实也是当时书生发迹后负心弃妻的常见薄幸行为。赵贞女需要将传统中国妇女的妇德表现到极致，才能赢得与丈夫的最后团圆。戏曲中遭丈夫背叛的妻子们比比皆是，而杀死自己亲生孩子的母亲却很少。扩大到戏曲之外，一般比较中希的杀子母亲时，人们会提到唐代李端言的《蜀妇人传》、唐传奇《原化记·崔慎思》[1]以及《聊斋志异》中的《细侯》与《葛巾》这寥寥几例。但若细查，会发现中国的杀子母亲与反抗男权、反抗雅典主流价值、维护强大女性自我的美狄亚完全不同。《蜀妇人传》中的女侠是尽孝道为父复仇，杀子弃夫而去，聊斋中的细侯是坚守爱情的妓女[2]，葛巾是牡丹花妖[3]，中国女性的"杀子"或者出于孝道，或者"醒悟嫁仇""名节受损"，因而只是男权社会宣扬封建礼教的另一种手段[4]。就戏曲而言，中国观众在心理上、视觉上均不能承受母亲杀子的残酷与惨烈，哪怕是一个几近崩溃、癫

[1] 《聊斋志异·侠女》中的女侠故事虽然源于唐代文献的侠义事，但最为明显的变化是女侠由"杀子绝念"转变为"生子报恩"，杀子的情节由于不符合儒家伦理规范而被改变。参见李雨薇：《"女性行侠复仇"故事新变研究——从唐代文献到〈聊斋志异·侠女〉》，《西南科技大学学报（哲学社会科学版）》，2018年第4期，第73—74页。

[2] 聊斋《卷六·细侯》，描写满生与雏妓细侯相交相恋，私订终身。后二人暂别，细侯被富贾欺骗，嫁富贾生子。满生出狱后，细侯知满生未死，杀子，与满生聚。这个妓女与书生的故事强调了二人的爱情和坚守，特别强调的是细侯不爱财，她杀子后也不取富贾钱财的气节。可是一个母亲如何下手杀子的心理，书中无一字呈现。"乘贾他出，杀抱中儿，携所有亡满，凡贾家服饰，一无所取。"蒲松龄：《聊斋志异》，北京：中华书局，2009，第254页。

[3] 聊斋《卷十·葛巾》，写曹州牡丹花妖葛巾（紫牡丹）感念洛阳人常大用癖好曹州牡丹，转为女身嫁给他，她妹妹玉版（白牡丹）也嫁给他弟弟，各生一子。常大用先以为二女是女仙，但后来查知她们是牡丹花妖。二女见他猜疑，将两个孩子扔在地上。"与玉版皆举儿遥掷之，儿堕地并没。"二女也缥缈而去。后堕儿处长出两株牡丹，一紫一白，从此，洛阳牡丹尤为兴盛。这个花妖与书生的故事是蒲松龄最为擅长的故事类型，前面写书生在花园见到葛巾后如何念念不忘与追求，以及葛巾如何以异能找到白银和自称"仙媛"退强盗。蒲松龄的主旨，如异史氏曰，人与人交往需专一不猜疑，可通鬼神。二女杀子，并不是重点，而且她们作为母亲杀死的是也不是人类的血肉之躯，只是牡丹花而已，而牡丹花之后再生。蒲松龄：《聊斋志异》，第469页。

[4] 关于中国女性杀子复仇论述，比较全面的是杨慧：《西方"美狄亚"与中国"杀子"、"弃妇"叙事比较研究》，《青海民族大学学报》，2010年第1期，第136—139页。

狂的母亲。[1]

对欧里庇得斯原剧的解读，有的观点倾向于批判美狄亚及其杀子行为的自私自利和道德虚无，美狄亚奋不顾身追求爱欲，为了"自爱"不惜弑子，是雅典民主制中的个人主义的表现。她宁可作恶也不忍受邪恶，这种强力作恶最后通向的是道德虚无和秩序颠倒的世界。[2] 如前所述，在《美狄亚》的接受史中，对美狄亚及其杀子的伦理态度，同情和接受的居多。尤其是20世纪女性主义兴起后，美狄亚的复仇不再被理解为只是对伊阿宋这个负心汉的报复，她几乎被当作反抗男权社会压迫的女英雄，她的杀子也是孤注一掷，不得已为之。河北梆子《美狄亚》的导演和编剧（隐含作者），他们的道德倾向就是同情美狄亚的，罗锦鳞曾自述："我和姬君超达成了共识：要把同情和赞美都给美狄亚，对伊阿宋也绝不简单地脸谱化。"[3] 为了达到这个目的，梆子戏《美狄亚》一方面突出了伊阿宋为了王位和权欲不择手段，弃糟糠之妻于不顾，另一方面将美狄亚杀子的场景叙事尽量艺术化。观众观看如此设计的戏曲场景后，反应有两种可能：第一，可能接受隐含作者的道德倾向，同情美狄亚憎恶伊阿宋，甚至可能为加深这一倾向自行增补；第二，可能不信任场景中的言辞，建立自己尽可能满意的叙述，比如将同情转向伊阿宋。为了建立剧本的道德伦理，让美狄亚杀子比伊阿宋背叛妻子更能引起观众的伦理共鸣，导演和编剧（隐含作者）就需要在场景中采用一些叙事手段，表达其伦理倾向并使之合理化，对观众施加道德影响。这一点，戏曲版的《美狄亚》基本做到了。

先看场景叙事对于伊阿宋的讽刺。第三场"离家"中伊阿宋背叛妻子的场景，导演为了让观众把同情集中于美狄亚，把格劳刻公主塑造成一个看见

[1] 方李珍：《戏曲意象初探（一）》，《福建艺术》，2010年第3期，第35页。方李珍的论述是针对奥尼尔戏剧《榆树下的欲望》的川剧改编《欲海狂潮》，与《美狄亚》情形相仿。

[2] 罗峰：《欧里庇得斯〈美狄亚〉中的修辞与伦理》，第115—117页。

[3] 罗锦鳞：《用中国传统戏曲表演古希腊悲剧》，第50页。

英俊男人就不能自持的丑角，为她设计了以下唱词和念白：

> 格劳刻：(闪着动情的目光唱)
> 自那日见一面心急火燎，
> 天天想夜夜盼真是难熬；
> 恨不得扑上去将他拥抱，
> 今夜晚要与他共度良宵！
> 格劳刻：父王！(脱口而出)今夜晚我要与他……
> 克瑞翁：做什么？
> 格劳刻：(改口)共进晚餐！[1]

古希腊原剧中，欧里庇得斯压根没有让格劳刻公主出场，遑论对公主详细刻画，原剧只是借他人之口提及公主很高兴地接受了美狄亚金冠华服的礼物，不再驱逐美狄亚和孩子。河北梆子的改编则让公主上场，几乎是用丑角行当塑造她，唱词和念白则揭露了她丑陋不堪的内心。"为了深化权欲的主题，导演将公主处理得很丑，伊阿宋之所以爱她，不是喜新厌旧，而是为权欲驱使，想当驸马重掌王权。剧中他把旧衣服不屑地扔给美狄亚，抱着公主给他的龙袍喜不自禁的一场戏，对伊阿宋的刻画可谓入木三分。"[2] 必须说，饰演公主的李二娥的演出虽然只有短短的几分钟，却非常传神。而伊阿宋竟然会为了这样一个公主抛弃美狄亚，美丑对照之下，高下立判，观众的心理定然会倾向于美狄亚，并为美貌而聪慧的美狄亚被抛弃产生不平心理，同时对伊阿宋倾慕荣华富贵、选择公主嗤之以鼻。

再看美狄亚杀子的场景叙事。第五场"杀子"是整出戏的高潮，导演对杀子场景进行了颇具匠心的艺术化处理。戏曲舞台上，美狄亚杀子的过程变成了一个优美的歌舞化表演。美狄亚高举力量的象征——神扇，施法杀子，

[1] 姬君超：《伊阿宋与美狄亚》，第三场，第34页。
[2] 薛晓金：《用中国戏曲捕捉古希腊悲剧艺术精髓——评河北梆子〈美狄亚〉》，第80页。

两个孩子在慢动作、声音降速（喊"妈妈"）中极缓慢地倒下。美狄亚一转过身，看到倒在地上的两个孩子，瞬间崩溃，不敢相信是自己杀了孩子，以戏曲的"跪步"扑到孩子们身边，捶胸喊叫哭泣。从场景设计的角度看，这场杀子戏没有让人感觉是血腥残忍的杀戮场面，尽量艺术化表现孩子被杀的过程，而且突出放大了美狄亚杀子后的锥心之痛。这样的场景叙述，加上之前已经层层铺垫的美狄亚怜爱孩儿的叙述，在很大程度上赢得了观众对美狄亚的同情，也消除了她有悖传统伦理的罪孽，即杀子给观众带来的负面情绪。

观众会受戏剧场景的隐含道德倾向的影响，同时，他们还会受制于知识面、观剧习惯等其他因素的影响，因此，国内和国外观众、城市和农村观众对美狄亚杀子的接受程度是不同的，**已知观众和未知观众**（knowing and unknowing audiences）在观看改编的《美狄亚》时获得的召唤和愉悦也大相径庭。国外观众因为熟悉《美狄亚》的希腊原剧或神话的情节，对其杀子一般是接受的，但偶尔也有不接受的[1]，他们多为已知观众，梆子戏《美狄亚》召唤了他们知识记忆中已有的美狄亚的故事。《美狄亚》在国内城市演出时，因为城市观众大多数了解原剧，或者不太了解但受到戏曲的道德倾向影响，也可以接受美狄亚杀子。梆子戏《美狄亚》在农村演出时反响非常好，接受分为两个层面，一方面农村观众自动把伊阿宋当成国外的陈世美[2]，另一方面农村大娘们还是不能认可这个杀子的母亲[3]。从国外观众到国内的城市观众和农村观众，梆子戏《美狄亚》的接受情况说明，"改编本如想凭借自身力量成功，必须同时为已知和未知的观众服务"[4]。如果再加上从《俄狄浦斯王》

[1] 罗锦鳞、陈戎女：《中国舞台上的古希腊戏剧——罗锦鳞访谈录》，第7页。
[2] 同上。
[3] 孙惠柱：《谁的蝴蝶夫人——戏剧冲突与文明冲突》，第44页，注释2。
[4] 琳达·哈琴、西沃恩·奥弗林：《改编理论》，任传霞译，北京：清华大学出版社，2019，第82页。另参 Linda Hutcheon, Siobhan O'Flynn, *A Theory of Adaptation*, 2nd edition, New York: Routledge, 2013, pp. 120–121。

改编的《王者俄狄》在农村演出时遭遇的"滑铁卢"现象¹,可以大致得出一个结论:农村观众由于中国传统道德观念浓厚,几乎不能接受如母亲杀子、儿子弑父娶母这些希腊悲剧中既典型又残酷的情节,尽管对于知识分子而言,这些悲剧情节已进入接受视野,成为理所当然。

虽然河北梆子《美狄亚》以情动人,但这出戏的故事性比较强,运用了戏曲叙事的多种手段。本节分别从三个方面,即述之于观众听觉的叙事表现手法、述之于观众视觉的叙事表现手法、以戏曲"场景"为媒介的戏曲叙事,探讨分析了河北梆子《美狄亚》的叙事艺术。听觉部分,该戏的对唱叙事表现出美狄亚与伊阿宋的冲突,独唱叙事揭示了美狄亚痛苦的内心,动作戏中的唱段则发挥了辅助情感叙事与情节叙事之功。视觉部分,该戏精彩的歌舞表演是出色的动作叙事,特技表演倾向于在激烈的冲突中表现人物。在规模较大的"场景"叙事中,该戏集中了各种媒介,同时在场景叙事中隐含了作者的道德倾向,讽刺与鞭挞了伊阿宋对权势的迷恋和对妻子的背叛,表达了对美狄亚被抛弃的同情,以及对她不得已杀子的理解。

第四节　歌队的特点和创新

河北梆子《美狄亚》的多版舞台演出中,歌队一直被誉为是该戏的一大亮点,得到专家和国内外观众的交口称赞。《美狄亚》的古希腊歌队由 15 人组成²,戏剧演出形式是大量的对话,其中歌队的进场歌、若干合唱歌属于歌舞元素。站在世界戏剧的角度看,古希腊戏剧的歌队(chorus)一直是其特

1 翁国生:《〈王者俄狄〉遭遇农村宗祠"滑铁卢"——记〈王者俄狄〉温州乐清黄氏宗祠的一场难忘演出》,潇霖主编:《中国京剧和古希腊悲剧的联姻:实验京剧〈王者俄狄〉创作演出集》,杭州:浙江人民出版社,2015,第 230 页。
2 原剧歌队由 15 个科任托斯妇女组成。欧里庇得斯:《美狄亚》,罗念生译,《罗念生全集(第三卷)欧里庇得斯悲剧六种》,第 90 页。

色所在。亚里士多德说："歌队应作为一个演员看待：它的活动应是整体的一部分。"[1] 亚里士多德强调歌队在整出悲剧中作为一个有机组成部分（堪比演员）的作用，而且他批评了欧里庇得斯的歌队，赞赏索福克勒斯对歌队的调用。古希腊歌队的表现形式本是歌舞并重，但歌舞基本已失传，传世剧本中，我们仅能看到歌队在歌唱和部分的对话。河北梆子《美狄亚》经过跨越中希戏剧体系的"创编"，歌队的舞台演出方式因此与古希腊悲剧的歌队有很大不同。梆子戏《美狄亚》的歌队是**显形的歌队**（可比较《忒拜城》《城邦恩仇》中作用更隐蔽的隐形歌队），而且最重要的是，歌队以另一种形式"活"了起来。

一、小型歌队 伴奏曲牌创腔

根据演出版本的不同，1995版与2003版《美狄亚》的歌队人数、布局和功能有所变化。1995版歌队由6名女演员组成，2003版（以及2019版）的歌队是8名演员，她们是旦角，穿同样的戏服，动作整一，角色设定不再是科任托斯的城邦女性，而是"仙女"。相比古希腊少则12人，多则50人的大歌队，梆子戏《美狄亚》的歌队算是小歌队。"《美狄亚》的演剧形式沿袭了古希腊悲剧的歌队形式，这种沿用不是单纯地照搬庞大歌队，而是在原歌队的基础上加以缩减改成6位女歌手的小型合唱队。"[2] 此外，1995版由于河北省梆子剧团规模和人员有限，歌队人数虽少，但担当的职能比2003版北京市河北梆子剧团的歌队多了不少，如2003版中由武打龙套演员表演的道具、建构场景等功能，在1995版也多由6人歌队来承担，但两版中歌队的唱段变化很小。

先看歌队唱的特点。歌队在全剧中共有21个唱段，她们的唱词或讲述

1 亚理斯多德：《诗学》第18章，罗念生译，《罗念生全集（第一卷）〈诗学〉〈修辞学〉〈喜剧论纲〉》，第77页。

2 孙志英：《试论河北梆子〈美狄亚〉的舞台思维》，第32页。

神话，或评论人物，或介绍情景，或身临其境与剧中人物同呼吸共命运，或居高临下于剧情之外看破世事指点江山。让人想不到的是歌队的唱段比女主角还多，在全剧唱段中的比重占50%以上。[1]可见歌队在诉诸听觉的戏曲表演中，非同小可，"在剧情中起到了非常重要的作用：串接故事情节、表现人物心理、叙述潜在内涵"[2]。

这些戏曲唱段，与希腊原剧中歌队演唱的二十多首歌曲相比，完全改头换面，是精美的戏曲唱词。编剧和作曲家姬君超将歌队的唱段改写为传统的梆子"曲牌"，如一开场的"序歌"，歌队唱的曲牌《柳青娘》：

〔云烟飘拂，彩光闪烁，呈现出一派神奇的景象。
〔仙女们唱着悠扬而委婉的歌（曲牌《柳青娘》）：
在那古老遥远的希腊，
流传着多少动人的神话。
阿耳戈展开雄健的翅膀飞吧，
冲出那黑海口岸蔚蓝的石峡；
乘着爱琴海的风，
载着阿提卡的花。
飘啊，飘啊……
飘遍海角天涯！
听啊，听啊——
美的神话，
爱的神话！
看啊——

[1] 张媛：《大胆的构想，成功的跨越——试析河北梆子曲牌在〈美狄亚〉中的运用》，微信公号"戏剧传媒"，2019年10月7日，https://mp.weixin.qq.com/s/m28-ekrZvotw4c9HQGnmsw。〔访问时间：2022年3月15日〕

[2] 薛晓金：《用中国戏曲捕捉古希腊悲剧艺术精髓——评河北梆子〈美狄亚〉》，第80页。

血的神话，

泪的神话！ [1]

这段序歌，先声夺人，既铺叙了故事的背景，又以唱腔的优美展现了戏曲最基本的四功之一——唱的魅力，那"舒缓动听的女声合唱，悠长中带着悲怆，柔婉间隐含着抑郁"[2]。歌队在整个戏中的唱腔，不仅运用多变的梆子调门演唱，起伏多变，而且吸收了豫剧、秦腔等梆子声腔，丰富了河北梆子的表现力。

而歌队最重要的唱腔上的创新，表现在作曲家以从来无人念及的河北梆子传统伴奏曲牌创腔。[3] 姬君超把伴奏曲牌改编成演唱曲牌，运用了多种手法。第一，曲牌旋律基本不动，直接填词演唱，如"序歌"《柳青娘》即是。第二，延伸、发展原曲牌音乐的动机，如第五场歌队仙女们得知美狄亚为惩罚伊阿宋，要杀死新娶的新娘，还要杀死自己的孩子时唱的《算盘子》。第三，以曲牌的旋律为动机创出新的曲牌，如第三场末尾伊阿宋抛妻弃子时歌队唱出凄婉的曲牌《梦景》，就是作曲家抓住了《梦景》原来的旋律动机发展而来。总之，河北梆子《美狄亚》的歌队"把传统曲牌作为演唱曲牌的大胆创意和实践，突破了河北梆子声腔及唱腔调式与调高的局限，丰富了河北梆子的演唱技法和表演形式，是戏曲作曲的成功之作"[4]。

《美狄亚》中歌队人数虽然不多，但唱段多，且唱腔对传统梆子戏既有继承，又有创新。歌队的唱与其他舞台表演一起，充分展现了戏曲表演的技法和韵味。

1 姬君超：《伊阿宋与美狄亚》，序歌，第27页。
2 孙志英：《试论河北梆子〈美狄亚〉的舞台思维》，第32页。
3 以下对于创腔的分析，本节多借鉴了北京市河北梆子剧团艺术室张媛老师的《大胆的构想，成功的跨越——试析河北梆子曲牌在〈美狄亚〉中的运用》一文，特此说明。
4 张媛：《大胆的构想，成功的跨越——试析河北梆子曲牌在〈美狄亚〉中的运用》。

二、歌队合唱叙事：结构情节与引导情感

除了唱腔的优美之外，该戏中歌队格外出色的，是发挥了在戏曲叙事中结构情节与引导情感的作用。导演创新性地将歌队与一些中国戏曲手段合并，给舞台演出带来新意。

相比于演员的独唱和对唱，歌队合唱保留了古希腊悲剧的歌队合唱元素，是河北梆子《美狄亚》不同于传统中国戏曲的独特部分。其他中国戏曲中，少有角色的合唱演出，更无"歌队"的结构。

最重要的是，歌队的合唱成为串联戏曲叙事线索的重要部分。导演起用歌队合唱的用意，主要是在剧作文本外嵌入一个叙事框架，增加戏曲脚本中缺少的聚焦力量，进而承担戏曲的价值表现功能。

导演罗锦鳞曾说，歌队在戏曲版《美狄亚》一剧中的作用与古希腊戏剧不同，歌队不是只静观剧情，而是"**始终参与戏剧冲突**"[1]。他将歌队的叙事作用概括为三种：第一，介绍剧情和戏剧背景；第二，抒发情感和烘托剧情；第三，代表作者评论剧情、人物及人物命运，表明作者的态度。[2] 具体来讲，歌队合唱的形式和发挥的效果如下：

（1）剧头或剧尾的合唱——用"聚焦"来讲述故事没有表演出的叙事线索，有时甚至是先知预言式的；

（2）剧中的伴唱——用来衬托剧中人物的感情或烘托场面气氛，推动戏曲感情叙事；

（3）剧头或剧尾的合唱及剧中伴唱——阐释戏曲的道德倾向、价值立场。

歌队发挥的这些效果一般是同时发生的，表现在不同的歌队唱段里就是唱词的精心设计，使歌队的叙述情节、烘托气氛和阐明道德立场同时起效。

[1] 罗锦鳞：《用中国传统戏曲表演古希腊悲剧》，第50页。
[2] 罗锦鳞：《古希腊戏剧在中国》，《戏剧》，1995年第3期，第134页。在罗锦鳞的论述中，歌队的功能不只是叙事，还有充当道具、布置场景等十分多样的功能。

比如，美狄亚让孩儿进宫将金冠宝衣献给公主后，第五场的开场设置了这样一段歌队的合唱：

〔星月惨淡，一片凄凉。
〔哀伤而恐惧的音乐引出仙女们凄楚的歌（曲牌《算盘子》）：
可怜的孩子天真可爱，
无辜受害，令人悲哀。
可怜的新娘，把衣冠穿戴，
已经招来，灭顶之灾！
可怜的新郎，失于轻率，
害了孩儿，断送了未来！
可怜的女人啊，
你要把自己的命运主宰，
你要向仇人们讨还血债，
你失去了女人的忍耐，
你失去了母亲的情怀；
你若把亲生儿子杀害，
将会使世人惊骇愤慨，
将会受天公惩罚制裁！[1]

这段歌队唱词之后的叙事——美狄亚杀子还尚未进行，歌队就预示了杀子可能发生，既推动了叙事，为之后的情节埋下伏笔，又没有清晰告知观众美狄亚究竟会采取怎样的行动，为戏剧叙事设下悬念。此外，歌队的这个唱段也表现出了明显的感情倾向和复杂的道德立场。歌队虽然谴责了美狄亚可能杀害亲子的行为——"失去了母亲的情怀"，却也指出美狄亚做此选择的

[1] 姬君超：《伊阿宋与美狄亚》，第五场，第41页。

无奈，为无法主宰自己命运的女人打抱不平——"可怜的女人啊，你要把自己的命运主宰，你要向仇人们讨还血债"。歌队倾向于女性立场的合唱贯穿《美狄亚》全剧，为整部戏曲的叙事发挥了提纲挈领、串联线索的作用，也给观众预设了情感诱导，借歌队之口为美狄亚发声，引导观众的心理取向。

值得注意的是，这段舞台表演将歌队的唱、舞，与伤心欲绝的弃妇美狄亚的唱、舞融合在一起。美狄亚唱到后来，忘情地牵起歌队演员的水袖，在舞台上做出造型。这段歌队与演员的创新表演，在第五场的一开始创造出一个小高潮，与结尾的杀子大戏遥遥相对，后来也经常作为河北梆子《美狄亚》的精彩片段单独演出。

歌队在河北梆子舞台叙事中的创造性发挥得到了普遍认可与赞赏，如陈建忠在剧评《回到希腊——关于河北梆子〈美狄亚〉的断想》中高度肯定了此剧中歌队的表演叙事功能，认为歌队"完成了故事的建构，而转向情感的渲染与道德的审视"[1]。章诒和也在剧评《跨越与沟通——看河北梆子〈美狄亚〉》中表示了对歌队"过渡情节，议论事物"[2]叙事功能的欣赏。近现代改编演出的古希腊戏剧中，有不少舞台版本出现了歌队，但歌队发挥的作用和具体的效果有好有坏：比如，1845年在英国排演门德尔松作曲的《安提戈涅》，主演获得英国观众的高度评价，但60个男性组成的歌队被认为演得很差[3]；当代日本导演蜷川幸雄也非常重视歌队，他的《俄狄浦斯王》从1976年106人的大规模男性歌队，调整为2004年仅20个男性组成的歌队[4]，应该就是发现歌队人数太多，效果并不好。反观之，河北梆子《美狄亚》显形的小型歌队起到的表演叙事作用绝不亚于古希腊原剧中的歌队和现当代的一些改编，甚至青出于蓝而胜于蓝。

1 陈建忠：《回到希腊——关于河北梆子〈美狄亚〉的断想》，第22页。
2 章诒和：《跨越与沟通——看河北梆子〈美狄亚〉》，《大舞台》，1996年第1期，第19页。
3 Fiona Macintosh, "Tragedy in performance: nineteenth- and twentieth-century productions", in P. E. Easterling (ed.), *The Cambridge Companion to Greek Tragedy*, p. 288.
4 蜷川幸雄、山口宏子等：蜷川幸雄の仕事，東京：新潮社，2015，第62页。

三、歌队：中希戏剧的有机结合与混融

很明显，河北梆子《美狄亚》的歌队既不是完全中国的，也不是完全希腊的，而是将中国戏曲的表演元素与古希腊歌队的功能有机地协调结合。这非常契合罗锦鳞改编导演古希腊戏剧"你中有我，我中有你"的混融式理念，也完美演绎了一部成功的跨文化戏剧应然的状态：似与不似之间。"改编者姬君超先生一方面将戏曲程式引入歌队，使之参与情节建构，另一方面用歌队的吟唱结构故事、传达感情，因而该剧的歌队完全是中西合璧的新生儿。"[1] 导演罗锦鳞的说法更为简洁，即对歌队这个来自希腊的戏剧形式"进行了中国戏曲式的改造"[2]。具体而言，歌队既借鉴了戏曲龙套、帮腔等表现手段，创新了戏曲的曲牌唱腔，又化用了异域戏剧的歌队要素。她们的出场贯穿整部戏，给中外观众带来既熟悉又陌生的感觉。

这个中西合璧的新生儿让整出戏"活"了起来。唐晓白评论道，该戏"最大的成功无疑是六人歌队的运用，而它恰恰是在坚持、吸收、汇合、创新上都做得很好，协调得很好的例子。那六个人是中国戏曲惯用的龙套，但它同时具有古希腊歌队干预剧情，扮演剧中角色以及评判主人公的功能；对这种干预和评判中国观众是熟悉的，因为在戏曲某些剧种中的帮腔以及配唱也具有类似的功能，但这种形式对中国观众同时也是陌生的，因为，它所吸收的直接站在台前的歌队的形式是今天的戏曲所没有的"[3]。

当中国戏曲的老观众看到《美狄亚》的歌队时，不会觉得突兀，他们自觉召唤和叠刻了戏曲传统，会以为这是创新形式的龙套，或从幕后走到台前的帮腔；歌队好比希腊戏剧的基因或模因（meme），熟悉希腊悲剧的外国观众看到戏曲里的歌队时也不会感觉意外，让他们眼前一亮的是这几个仙女

1 陈建忠：《回到希腊——关于河北梆子〈美狄亚〉的断想》，第23页。
2 罗锦鳞、陈戎女：《中国舞台上的古希腊戏剧——罗锦鳞访谈录》，第5页。
3 唐晓白：《交流的意义——河北梆子〈美狄亚〉观后》，《大舞台》，1996年第2期，第47页。

（不再是原歌队中语言说服性很强的科任托斯城邦妇女）组成的小型歌队不仅人美、歌美、舞蹈美，她们还常常化身其他辅助性角色在戏中走进走出，完美演绎了戏曲的虚拟性。据说，当《美狄亚》在欧洲演出时，"对于如今希腊和其他欧洲观众来说，引起他们震惊的依旧是歌队（据罗锦鳞先生介绍）。他们惊诧：本民族久已尘封的戏剧样式被中国戏曲化了以后，竟焕发了一种陌生的光彩"[1]。

前文已述，该戏的歌队不仅有唱、念、舞等戏曲程式，她们的角色多变，在剧中跳进跳出。导演罗锦鳞从一开始的想法，就是让歌队和乐队**现身舞台**，"乐队在下场门的台唇边就座，歌队在上场门的台唇边就座，乐队和歌队都暴露在观众的眼前"[2]，显形的歌队成为舞台造型的组成部分。对于歌队的使用，导演"既保留了歌队在古希腊悲剧中的原始作用，又从视听艺术角度充分发挥了歌队的多功能作用。她们在剧情内跳进跳出，灵活多样，成为《美狄亚》演出中最大的特色之一，也是不可或缺的有机组成部分"[3]。

歌队在戏中完成了多种功能，她们时而站立歌唱帮腔，时而充当道具和布景。[4] 站立帮腔时她们或发表意见，或抒发情感；充当道具和布景时她们可以化身为宫女，搭建起煮羊的圣锅，用水袖模拟出火焰。有时她们扮演剧中的人物，有时她们甚至担当中国戏曲中的"检场人"。综合而论，歌队多种功能的舞台表演思维，除了取法自古希腊悲剧本身的歌队外，很大程度上，受到中国戏曲本身的虚拟性、写意性特征的影响。孙志英敏锐的观察可以作为一个总结：

《美狄亚》除赋予他们［歌队］以预言家、评论者的身份外，还让6位女歌手时时穿插于剧情之中，忽而物化为风浪，阻挡美狄亚、伊阿宋

1 陈建忠：《回到希腊——关于河北梆子〈美狄亚〉的断想》，第22页。
2 罗锦鳞：《用中国传统戏曲表演古希腊悲剧》，第48页。
3 罗锦鳞、陈戎女：《中国舞台上的古希腊戏剧——罗锦鳞访谈录》，第5页。
4 罗锦鳞：《用中国传统戏曲表演古希腊悲剧》，第48页。

夺取金羊毛的行程；忽而充当戏中宫廷侍女一类的角色，载歌载舞；忽而又作为美狄亚潜意识中另一个自我的具象化呈现对其复仇行动加以制止。这种虚拟性和假定性的表现手段，使该戏摆脱了在舞台上制造逼真的描述性环境的束缚，得以借助情节进展揭示生活内在的规律性和复杂性，在有限的舞台空间里创造出富于震撼力的无限戏剧场景。[1]

总之，歌队发挥的舞台作用非常多元，几乎是这部戏曲版的《美狄亚》最能体现"跨文化性"的关键角色。"利用歌队的合唱歌、舞蹈动作、串场、检场、代替道具或布景等丰富的歌队多功能作用和表现手段，使中国戏曲的演出样式更加多彩，更加清新，同时也较强烈地使观众看到古希腊悲剧的某些演出样式。"[2] 歌队对于中希戏剧元素的创新性融合，使得梆子戏《美狄亚》既衔接了中外，又沟通了传统与现代。

第五节 神扇的力量：中国美狄亚的立体演化与舞台呈现

在第一节，我们曾提到欧里庇得斯创新地改编神话，第一次将美狄亚塑造为杀子母亲。杀子的母亲，违背人类的天性，更违背人伦和城邦社会道德规范。雅典人对于此剧难以接受，将其评为末奖，已然说明了一些问题。时至今日，哪怕历经两千多年历练的《美狄亚》已经得到广泛的接受，人们也不免要问：美狄亚的复仇是否可以不杀亲子？而这样一部震撼人伦道德的戏剧搬上中国戏曲舞台，对于中国观众的震动，不是以往的传统戏曲曲目中忍辱负重的女性的故事可以比拟的。

还需要澄清一点，尽管对于两千五百年前的希腊人来说，美狄亚是来自黑海岸边的东方人，所以欧里庇得斯才成为塑造了危险的东方女人的剧作

[1] 孙志英：《试论河北梆子〈美狄亚〉的舞台思维》，第34页。
[2] 罗锦鳞：《用中国传统戏曲表演古希腊悲剧》，第48—49页。

家。但对于中国接受者来说,美狄亚仍是来自西方的女性。一般把美狄亚的故乡科尔基斯(Colchis),在地理上定位为今天的格鲁吉亚。尤其因为欧里庇得斯的《美狄亚》的广泛影响力无远弗届,我们通常会把美狄亚当做是来自希腊的西方人。当她走上中国戏曲舞台时,她必然从希腊剧作家笔下的那个美狄亚,转变为一个中国编、导、演重塑的另一个美狄亚。

一、立体演化的中国美狄亚

帕维斯在论述演员在"跨文化戏剧"中的作用时曾说:"'演员的准备工作'是跨文化戏剧必经的第五个阶段。在语义学的角度上,戏剧传统就是一个演员面对外来文化时所使用的语言。对于一个高度专业化的演员而言,面对异国戏剧,他会自觉运用戏剧语言对陌生题材在本国文化中进行重新定位。"[1] 在河北梆子《美狄亚》的舞台演出中,我们可以看到河北梆子的演员,在编剧和导演的设计理念之下,对"美狄亚"这个异国形象在中国戏曲文化中的"重新定位",即人物重塑。

河北梆子《美狄亚》究竟塑造了一个什么样的戏曲主人公?根据孙志英的归纳,该戏中的"美狄亚的性格发展趋向大体可归结为这样一个过程,即'纯情少女—贤良妻子—慈爱母亲—弑子巫女'的演变。其性格发展前三场具有一致性、连续性,这与后两场性格的突变形成断裂层面"[2]。孙志英所说的性格突变,就在于美狄亚决绝的杀子复仇。而对于中国美狄亚,前面的三种戏剧角色纯情少女—贤良妻子—慈爱母亲,在中国戏曲中是常见的女性形象,只有陷于复仇狂暴中的弑子巫女,崭露出美狄亚这个戏剧人物来自异域的峥嵘头角。河北梆子的中国美狄亚因为塑造出了四种不同层次的女性形象的演变,是层次丰富而立体,具有历史演变韵味的跨文化戏曲女性形象。

对梆子戏塑造的中国"美狄亚",剧评界褒贬不一。质疑者批评美狄亚

[1] Patrice Pavis, *Theatre at the Crossroads of Culture*, p. 15.
[2] 孙志英:《试论河北梆子〈美狄亚〉的舞台思维》,第32—33页。

失去了人神交映的特殊魅力,被塑造得更偏向于李慧娘、赵贞女一般的传统妇女形象。蔡忆称此戏将古希腊神性的美狄亚女性形象"中国化"、柔弱化,她脱去了神的特征和凶险的巫女气质,一变而为中国戏曲中司空见惯的忍辱负重的女性,渐失光彩,流于平俗,是一种"中庸而调和"的改编。

> 由于她的中国化,中国戏曲中忍辱负重的女性人物画廊中又多了一位雷同的成员,成为仅有美狄亚身份,却失去美狄亚具有强烈反抗意识和博大反抗力量的人格魅力的平民化的形象。改编的败笔也就在此。……改编中注入本民族的文化意识与情感是必然的,但如果仅仅赋予它中国式的伦理、道德观念,仅停留在使观众能够接受的较低的层面上,就不可避免地误解了人物,而失去了它内在的光彩。……河北梆子《美狄亚》不可避免地走向简单的道德评判而流于平俗。这种中庸而调和的改法很难像原作一样激发出我们对美狄亚凶险命运的深入思考,也难于深入挖掘原作的深沉的哲理内涵,从而削弱了悲剧的意识感。这也是与原作的宗旨不相符的。"[1]

蔡忆认为,美狄亚的改编,人物不符合希腊原著,思想限于中国伦理的拘囿,一言以蔽之,"与原作的宗旨不相符"。蔡忆的批评,与那些指责中国美狄亚失去了希腊美狄亚作为巫女的"狞厉之美"和神秘色彩[2],其"冷酷、神秘的女巫性格"被极大程度淡化[3],河北梆子过滤掉了希腊神话宗教意味的一样,无非是站在跨文化之源头(即希腊悲剧)对于戏曲的接受者和改编者的"创造性改变"的批评。这些批评本身不无见地,也指出了可在希腊—中国的动态关系中让美狄亚性格更趋于复杂化的合理逻辑,但如果从跨文化的接受者——中国戏曲的角度观之,戏曲的舞台表演因为与希腊戏剧完全不同

[1] 蔡忆:《浅谈河北梆子〈美狄亚〉改编的得与失》,《大舞台》,1996年第3期,第69页。
[2] 陈建忠:《回到希腊——关于河北梆子〈美狄亚〉的断想》,第23页。
[3] 刘云飞:《古希腊跨文化戏剧研究——以〈美狄亚〉为例》,《写作》,2014年第9期,第35页。

的结构法和表演体系，不可能呈现原汁原味的希腊的美狄亚——这几乎是必然的。

相反，赞美这部戏的评论者认为，《美狄亚》摆脱了中国传统伦理道德的拘囿，并没有一意迎合中国观众的欣赏心理、思维定式；美狄亚的性格发展具有连续性、一致性，凸现了戏曲程式化规定下的"以情取胜"，把演员的表演置于中心地位。当然，缺憾还是有的，如前两场戏过于忙碌、紧张，叙述夺戏，事件掩情。[1]这可能是"歌舞演故事"的《美狄亚》以叙事为主、抒情为辅的戏曲格局带来的结果。

中国"美狄亚"显然不同于原作中的美狄亚，而且我们必须立于跨文化戏曲的混融模式和传统戏的"创编"来理解她。[2]此戏的主要冲突是伊阿宋追逐权势、抛弃曾经共难的发妻而引起，熟悉《铡美案》中的陈世美的中国观众很容易理解剧情，以及认同《美狄亚》对伊阿宋的批判。然而美狄亚又不是任何一个中国传统戏曲中的女性，她非但不忍辱负重，而且挑战男权极限：杀子断后。因而，这出梆子戏一方面一定要让美狄亚杀子合理化，故而一再突出伊阿宋对王权的执念（为此不惜把他追求的格劳刻公主从面容到行为丑角化），另一方面中国美狄亚从方方面面被立体地塑造，这其中突出的是一个"情"字。无论是她的青春烂漫、情动于衷（第一场），还是她的机巧迭出、化解危难（第一、二场），无论是她一片痴情却遭到背叛（第三、四场），还是她渐生杀机、欲杀子惩夫却又万般不忍（第五场），观众时时刻刻能感觉到美狄亚层次丰富的喜怒哀乐。梆子戏中的美狄亚的杀子复仇能够立得住、被接受，是因为导、编、演中各种戏曲构思和手段的恰当运用，使得她可感可叹可赞，她即便最终有杀子这样疯狂的行为，却是可以理解的。

[1] 孙志英：《试论河北梆子〈美狄亚〉的舞台思维》，第32—33页。2019版的演出结束后，一些观众表示看不明白前两场的情节，由此可知，前两场的叙述，的确事件过于密集了。

[2] Chen Rongnyu, Yan Tianjie, "Ancient Greek Tragedy in China: focusing on *Medea* adapted and performed in Chinese Hebei clapper opera", *Neohelicon*, Volume 46, No.1, 2019, p. 120.

前文已述，第五场杀子前，美狄亚有一段十分感人的对孩子不舍的唱段。她一边唱一边搂着孩子摸着他们的手、脸，闻着他们身上传来的气息，希望看到孩子像别的孩子一样顺利长大成人。[1] 这一场戏最大限度地发挥了演员以语言、声音表现人物内心的生动性，比如1995版的主演彭蕙蘅，"在表演中，她简略了不必要的技巧和动作，而主要是依靠韵白、唱腔，即通过韵白的抑扬顿挫，唱腔或委婉悠扬或大开大合的变化揭示人物的心理历程。美狄亚被弃伊始，彭蕙蘅处理韵白、唱腔高亢、嘹亮以发泄人物内心的怨愤，及至弑子复仇，她又多改用低沉凄切近乎哑音的唱念"[2]。这段戏中女演员声嘶力竭、欲哭无声的表演，虽然不符合戏曲旦角的行当，但此时必须突破行当，才能丝丝入扣地表现美狄亚杀子前不忍不舍的复杂心情。这种突破戏曲表演规范的演出，是跨文化戏曲人物塑造和情节叙事的需要，是合理的，也是必需的。而这也是戏曲舞台上的中国美狄亚既不同于希腊美狄亚，也不同于传统戏曲女性的精彩之处。这段戏往往成为全场最为打动人心的时刻，在国外演出时让不少外国观众感动到声泪俱下[3]，这说明中国美狄亚的感染力量是双向有效的：既感动了中国观众，也感动了那些不熟悉戏曲传统的外国观众。

二、杀不杀？如何杀？

美狄亚以杀子母亲的复仇形象闻名于文学史和戏剧史。杀子的母亲出现在舞台上，并不是所有的观众都能接受的。罗锦鳞曾说："中国观众确实是比较难以接受这样的女人。《美狄亚》第二版演出后，文化厅的一个副厅长找我谈话，问能不能把最后这个情节改了。我坚决没同意，我说《美狄亚》要是去掉杀子，就不是这部戏了。……原来我以为光东方人难以接受美狄亚杀子，其实西方人也有接受不了的。有一次我带着剧团在巴黎表演《美

1 姬君超：《伊阿宋与美狄亚》，第五场，第42页。
2 孙志英：《试论河北梆子〈美狄亚〉的舞台思维》，第33页。
3 罗锦鳞：《用中国传统戏曲表演古希腊悲剧》，第49页。

狄亚》，当地一个学生就建议我改掉美狄亚杀子的结局。"[1] 北京语言大学的一些留学生在看过梆子戏《美狄亚》后，虽然承认中国戏曲的表演很精彩，但却难以接受美狄亚杀子来报复丈夫。比如，埃及留学生美花在课程论文《浅谈河北梆子〈美狄亚〉》中说："我们无法理解美狄亚为什么会如此凶残以至于把自己的孩子也当成泄愤的工具，也不能不痛责她的不道德和自私自利。"来自中外观众的这些反应，说明要受众接受美狄亚杀子，仍然是有难度的。可是，对于这出戏而言，经过两千多年的沉淀，不管受众是否因为文化原因、宗教原因难以接受美狄亚的行为，但美狄亚之所以是美狄亚，杀子复仇已经成为她的命运和标签。所以美狄亚必须杀子，必须以最尖锐的方式去冲撞男权社会最坚韧的保护层，否则，她就不是美狄亚，而是其他任何可以妥协、可以退让的女性了。

确定了美狄亚必须杀子，但实际的舞台演出如何处理杀子一场，仍然考验着河北梆子的导演、表演者的理解与舞台的形象化能力。美狄亚杀子，必须从道理上讲得通，即有自身的合理性："首先，伊阿宋把希望完全寄托在自己的孩子身上，美狄亚为了复仇必须毁掉伊阿宋全部的希望；其次，伊阿宋和美狄亚的儿子已经被当地国王视为眼中钉，即便她不动手，她的儿子也要被国王派人杀死。所以美狄亚想：与其死于仇人之手，不如死于自己之手。"[2]

这个杀子的合理性，还需要在舞台上用形象化的舞台语言予以表现。河北梆子《美狄亚》的戏曲舞台演出有两层设计。首先，在第五场美狄亚唱出不忍杀子的一段唱词后，传令官急促前来告知，她送给公主的金冠宝衣遇热起火，公主和国王被烧死，宫中的人要追杀美狄亚母子。伊阿宋情急之下，让传令官告诉美狄亚"藏起孩儿，保住后代"，而就是伊阿宋这句"藏起孩

[1] 罗锦鳞、陈戎女：《中国舞台上的古希腊戏剧——罗锦鳞访谈录》，第 7 页。
[2] 同上。

儿，保住后代"激起了美狄亚杀子的决心。

> 美狄亚：（凶狠地）藏起孩儿，保住后代！保住后代，藏起孩儿！
> （愤怒地唱）伊阿宋啊狗禽兽，
> 　　　　　一心想把子嗣留。
> 　　　　　我偏叫你断了后，
> 　　　　　方解心中万般仇！[1]

本来母性已经战胜了美狄亚杀子复仇的仇恨，可是伊阿宋只顾全孩子、毫不怜惜发妻的一句话，就将美狄亚的母性祛除殆尽，"万般仇"在美狄亚的胸中熊熊燃烧起来。美狄亚的怒吼看起来像是一个母亲激动中的泄愤或一个弃妇仓促下的复仇，但编导用这个戏剧瞬间，点燃了"美狄亚们"对男性社会的愤怒，这个社会中她们只被当作生育子嗣的工具。杀不杀的矛盾，迎刃而解。

接着，就是杀子如何在舞台上表现的问题。古希腊戏剧的表演规矩和审美要求，是不能在舞台上表现令人惊恐的血腥场面。所有与杀戮等有关的场景，一般由报信人、传令官之类的角色转述。而戏曲舞台上，是用转述的方法（如公主、国王之死），还是用直接演出的方法？罗锦鳞的舞台思维的一个特点，就是将诉诸听觉的转述，转化为诉诸视觉的"歌舞演故事"[2]。所以杀子的场面，要演出来。

第五场"杀子"一场戏，运用了很多戏曲的程式，同时也有创新戏曲的手段。"美狄亚弑杀亲生孩子的戏，是通过戏曲程式化的身段和跑圆场等动作加以渲染和表现，再加以中国式痛断肝肠的情感表达。"[3]身着素白褶子、腰插神扇的美狄亚，从一个看起来苦情的母亲，化身为决绝复仇的巫女。神

[1] 姬君超：《伊阿宋与美狄亚》，第五场，第42页。
[2] 罗锦鳞：《关于导演古希腊戏剧的思考》，《戏剧艺术》，2016年第4期，第118页。
[3] 罗锦鳞、陈戎女：《中国舞台上的古希腊戏剧——罗锦鳞访谈录》，第8页。

扇，是美狄亚杀子的武器；神扇的力量，就是美狄亚复仇的外化。她眼神中充满着复仇的恶意，挥舞神扇，运用身段，跑圆场追逐孩儿，这些表演是合乎戏曲程式的手法。而孩子被杀，倒地死去的过程，舞台演出很有想象力地用了孩子奔跑的慢动作，这是创新的、非典型的戏曲手段。两个孩子在慢动作后猝然倒地死去，美狄亚一转身，恶意复仇的巫女瞬间又转换为母性骤起的母亲，她大呼"娇儿——"，以急促的跪步向孩子爬过去，抚摸搂抱着已经断气死去的孩子。两个孩子死去的一刹那，她变回为那个母性十足的母亲。此时，歌队也忍不住唱出：

（曲牌《梳妆台》）：
啊……
流尽的血啊，
能不能把女人的冰心融化？
滚烫的泪啊，
能不能把女人的耻辱冲刷？
美狄亚啊！
你用血泪诉出了
　　　世上女人心底的话。
可是你付出的代价啊——
　　　多么可怕，多么可怕！
［在歌声中光暗。
［强烈的音乐撼人肺腑。[1]

这段杀子戏，运用了诸多戏曲技巧，制造了杀子的紧张气氛，但最重要的，是戏曲人物情感随着杀子的一步步进行，一层层跌宕推进，进入最后的

[1] 姬君超：《伊阿宋与美狄亚》，第五场，第43页。

高潮。观众的情绪也被牵引着，走向最后悲痛难抑的结局。观众看杀子戏的此情此景，虽然令人痛彻心扉，但却没有一丝血腥恐怖的感觉。这段戏是国内外观众常常被感动，忍不住落泪的高潮时刻，证明了戏曲在演绎最复杂、最爆发性的情绪方面，既有极大的舞台语言优势，又有极大的艺术感染力。

美狄亚杀子后，伊阿宋的出场表演了更多戏曲的精彩特技，他看见孩子的尸体后，表演了吊毛、后空翻、跪步等特技，确认儿子真的死了后，他有一段近乎疯狂的甩发表演。这些戏曲特技手段非常好地外化了他此时的心情，国内国外的观众一看就明白。[1] 伊阿宋表演的一系列特技，常常是生角在遭遇重大挫折、情感受到极大震撼时运用的，其他的跨文化戏曲也会见到。但是，没有人会同情这个失去孩子的悲哀的父亲。一方面，该戏对伊阿宋贪恋权欲的批判，引导了观众；另一方面，戏曲的情感高潮是美狄亚杀子后母亲的体验。

总体而言，河北梆子《美狄亚》的杀子一场的舞台调度、演出设计细节都非常出色，对杀不杀、如何杀的处理既突出了戏曲程式的特点，又独到的创新。哪怕国外的观众观看这一场时，通常也会受到感染，观看过现场演出的国外戏剧研究者赞美杀子场面"高度风格化，极其感人"，并认为其原因有导演在戏剧观念上受到"现实主义的广泛影响"。[2] 但是，因为古希腊戏剧不演出血腥场面的戏剧程式已经深刻嵌入西方人的戏剧观念，所以一些西方学者会对戏曲舞台上的杀子，有所怀疑。[3] 不管赞美还是怀疑，对于完整观看了整部戏的观众而言，杀子场面的说服力和感染力既是前后递进的，又是瞬间燃爆的。比如，1991年河北梆子《美狄亚》在雅典的首场演出后，希

[1] 罗锦鳞、陈戎女:《中国舞台上的古希腊戏剧——罗锦鳞访谈录》，第8页。
[2] Annie Megan Evans, "The Evolving Role of the Director in xiqu Innovation", p. 134.
[3] 2017年6月，我在雅典参加雅典教育与研究学院主办的"第十届文学国际年会"时做了英文发言《古希腊悲剧在中国：以中国戏曲的改编和舞台演出为中心》(Ancient Greek Tragedy in China: Focusing on Adaptation and Performance from Chinese Traditional Operas)，发言完毕后马上有西方学者对图片展示的河北梆子《美狄亚》演出杀子有所质疑，这说明了古希腊的戏剧程式被认可的程度。

腊著名戏剧评论家、戏剧研究中心主任耶奥勒古索布洛斯在希腊最大的报纸《新闻报》上著文说:"我看过各国演出的《美狄亚》,今晚中国人的演出是迄今最好的。"[1]

《美狄亚》不仅是最早出现在中国话剧舞台上的希腊戏剧,也是第一部以中国戏曲的传统戏形式演绎的古希腊悲剧,1989年首演的河北梆子《美狄亚》是20世纪80年代最早一批外国经典剧目改编戏曲。这出戏实践了一种改编异国戏剧经典的**混融"创编"模式**:既没有完全照搬欧里庇得斯的原作,也没有完全本土化为中国内容,美狄亚还是那个杀子母亲美狄亚,但是,舞台语言是折服中外观众的精湛的戏曲语言。

河北梆子《美狄亚》以情节叙事为主,情感抒情为辅,情节上增加了美狄亚与伊阿宋的前戏,形成有利于戏曲演出的点线结构。《美狄亚》以多样的唱腔、歌舞化表演、戏曲特技等共同承担叙事功能,具有与古希腊原剧风格迥异的表演叙事过程。整出戏以演员的表演为中心,通过述之于观众听觉的"演事"手法,如对话、对唱、独唱、歌队合唱等,通过述之于观众视觉的舞蹈、特技、做工、打斗等,完成抒情和叙事。由六到八位仙女组成的小型歌队的出现成为该戏最大亮点之一,她们介绍剧情、抒发情感、臧否人物,唱腔上以伴奏曲牌创腔,不仅于曲学上有开创的意义,还让整出戏在有限与无限的舞台空间之中"活"了起来。

由于戏曲的舞台表演与希腊戏剧完全不同的结构法和表演体系,中国戏曲中的美狄亚的舞台行为及其意义需要细致的分析和客观的评价。这出戏对美狄亚杀不杀子、如何杀子的处理值得称道,既突出了戏曲程式的特点,又有慢动作等独到的创新舞台语言。美狄亚的杀子戏也许会引起一些西方专家的怀疑,但因为成功运用了诸多的戏曲技巧,其强大的舞台感染力是毋庸置

[1] 罗锦鳞:《用中国传统戏曲表演古希腊悲剧》,第51页。原文中的"乔治·索布洛斯"应译为"耶奥勒古索布洛斯"。

疑的。

河北梆子《美狄亚》从1989年到2022年,三十余年间在海内外上演了200多场,迄今有五版不同的演出,逐渐被打磨成河北梆子外国改编剧中的一出经典剧目。总体上,这出戏的跨文化改编和搬演的实践是成功的,受到了国内外观众的认可,国内外均有良好口碑。两名女主演因饰演美狄亚获得梅花奖。作为一出跨文化戏曲,该戏发挥了中国传统戏曲程式性、虚拟性、写意性的特长,让两千多年前的希腊悲剧穿越遥远的时空,以河北梆子的形式投胎转世。

这出戏并非没有瑕疵,从结构上讲,前两场的情节叙述节奏过快,没有充分塑造人物内心,削弱了情感的传达;从语言来看,戏曲的唱词还不够精美,未能达到雅词雅韵的境界。另外,在戏曲对希腊剧搬演时,舞台艺术固然精彩,但如何协调戏曲的表演性与古希腊悲剧的思想性,如何在去除古希腊的宗教维度、命运悲剧精神后深刻表现戏剧冲突中的人性和道德冲突,是一个跨文化戏曲普遍存在,也需要继续深入思考的问题。

最后必须强调的是,在我们所观察和研究的跨文化戏曲作品中,河北梆子《美狄亚》非常完美地呈现了一部希腊悲剧经典的"译—编—演—传"的**跨文化圆形之旅**。所谓"圆形"之旅,有两个层面的涵义:其一,是指希腊与中国的跨文化过程突破了帕维斯的"沙漏"模式等单向影响—接受模式,立体地形成了从古希腊到中国,再到现代希腊(和其他国家地区),然后再回到中国的若干圆形循环,接连不断的文化跨越实现了多维度的文明互鉴;其二,河北梆子《美狄亚》作为一出跨文化戏曲,**全方位立体呈现了"译—编—演—传"四个环节的完整过程**,即跨文化戏剧可以达至的立体圆。中希文化的交织不是只出现在最后的"传播"环节,而是从汉译、戏曲改编,到舞台演出,环环相扣、处处可见。所以,从上述两个层面,河北梆子《美狄亚》确凿地可被称作是实现了跨文化圆形之旅的典范之作。

第三章
《安提戈涅》的中国戏曲面相

第一节 多元阐释中的《安提戈涅》

对索福克勒斯的悲剧《安提戈涅》(*Antigone*),古典学者和批评家们向来不吝赞词,吉尔伯特·默雷称其是"希腊文学史中一部最著名的戏剧"(perhaps the most celebrated drama in Greek literature)[1],乔治·斯坦纳誉之为"人类精神创造的臻于完美的艺术品"(a work of art nearer to perfection than any other produced by the human spirit)[2]。19世纪的古典学家理查德·杰布(Richard C. Jebb)以一人之力编译和注疏了索福克勒斯的多部戏剧,他以见多识广且不容置疑的口吻,赞美《安提戈涅》是"独有的最高水准的希腊艺术作品"(distinctively a work of Greek art at the highest)[3]。我们注意到,这些对《安提戈涅》的赞誉大都毫无保留地使用了最高级。大约在公元前455年到前435年之间,悲剧《安提戈涅》上演(确切的上演年代古典学

[1] 吉尔伯特·默雷:《古希腊文学史》,孙席珍、蒋炳贤、郭智石译,上海:上海译文出版社,2007,第186页。另参 G. Murray, *A History of Ancient Greek History*, New York: D. Appleton and Company, 1901, p. 243。

[2] George Steiner, *How the Antigone Legend has Endured in Western Literature, Art, and Thought*, p. 1.

[3] R.C. Jebb, "Preface" and "Introduction", Sophocles, *Sophocles: The Plays and Fragments, volume 3, The Antigone*, with critical notes, commentary, and translation in English prose by R. C. Jebb, Cambridge: Cambridge University Press, 2010, p. v.

界尚无定论)¹，大获成功，成功到让索福克勒斯获得了雅典海军司令的职务，前440年他领兵远征萨摩斯岛（Samos）²。《安提戈涅》与索福克勒斯另外两部关于俄狄浦斯的悲剧，闻名遐迩的《俄狄浦斯王》和《俄狄浦斯在科洛诺斯》，同属一个故事题材，即"忒拜故事"系列，三部剧组成类似三联剧的"忒拜剧"。按俄狄浦斯家族发生的故事内的时间，《安提戈涅》应该是最后一部，但却是索福克勒斯最早写成、上演的。

索福克勒斯生活在雅典的鼎盛时期，但是城邦和社会正在悄然发生变化，新旧思想、不同的道德理念冲击着这位始终忠于雅典的悲剧家和政治家。

> 索福克勒斯尤其见证了道德规范所发生的变化。在雅典，这种变化是与社会发展相伴随的，它使得各种观念百花齐放。旧的贵族道德，在理性之光的照耀下，必须重新加以思考。在个人荣誉与捍卫这些荣誉的责任之间，在众人认可的荣誉与对自己负责的观念之间，在众神的法律和国家法律之间，分歧逐渐形成，矛盾显现，觉醒发生了。这就是为什么在索福克勒斯的作品中，史诗中的人物变成了新世界的代言人：他们会考虑那些被传说所忽略的问题；他们代表了一个不断向人类提出更多要求，并使人类日益成为其责任唯一评判者的理想形象。³

《安提戈涅》中出现了因坚守的道德观念和伦理责任不同而对立的人物，彼此的矛盾、对比就是对道德典范的考验。安提戈涅是俄狄浦斯与母亲乱伦所生的四个孩子之一，她的两位兄长因为争夺忒拜王位，双双死于忒拜战争。她因为遵守神律和家庭伦理，埋葬兄长，违反新王克瑞翁颁布的城邦禁

1 Oliver Taplin, "Introduction to Antigone", in Sophocles, *Sophocles: Antigone and Other Tragedies*, a new verse translation by Oliver Taplin, Oxford: Oxford University Press, 2020, p. xviii.
2 吉尔伯特·默雷：《古希腊文学史》，第179页。
3 雅克丽娜·德·罗米伊：《古希腊悲剧研究》，第101—102页。

葬令，被送去石窟，自缢而死。这个乱伦家庭的女儿，没有结婚，没有留下子嗣就死去，的确符合了她的名字（anti 反抗，-gone 出生）中的"反抗出生"或"反继代"的命运。[1] 安提戈涅是一位孤独的悲剧英雄，她在道德上极度孤独，又极度渴望荣誉，拒绝任何妥协。这种态度与她的孤独、与她对死亡的接受是一致的。[2]

安提戈涅的舅父，因为家庭关系而当上王的克瑞翁（Creon），表现得却好像他是遵从国家伦理的典范。"如果有人把他的朋友放到祖国之上，这种人我瞧不起……我决不把城邦的敌人当作自己的朋友；我知道惟有城邦才能保证我们的安全；要等我们在这只船上平稳航行的时候，才有可能结交朋友。"（行 181—190）[3] 国王克瑞翁只区分敌友的态度从国王的角度看是没错的，克瑞翁对城邦是航船的政治比喻给人印象深刻，很快成为雅典爱国主义的典型语言。[4] 但是"克瑞翁对现实世界最为突出的修正，并不是对公正和善的重新定义，这两个观念自来本身就与社会公德的价值紧密相关，相反是对爱和虔诚——反对他的政令的人最珍视的两种价值——的彻底转换"。他坚持价值的单一性，城邦之外的公正和虔敬，被忽视否定了。但是这位坚持自己的实践理性、名为"统治者"的父亲，居然认识不到血缘关系的重要性（他的儿子"海蒙"名字的意思是"血缘"），的确是他的盲视。[5]

孤独的道德英雄安提戈涅和**盲视的国王**克瑞翁，构成这部剧最突出的对立与冲突。

1 安提戈涅的名字有不同的解读和含义，比如既指家族与城邦的对抗，也指她本身与家族的对抗。朱迪斯·巴特勒：《安提戈涅的诉求：生与死之间的亲缘关系》，王楠译，开封：河南大学出版社，2017，第64页，注释1。

2 雅克丽娜·德·罗米伊：《古希腊悲剧研究》，第103页。

3 索福克勒斯：《安提戈涅》，罗念生译，《罗念生全集（第二卷）〈埃斯库罗斯悲剧三种〉〈索福克勒斯悲剧四种〉》，上海：上海人民出版社，2004，第301页。Sophocles, *Antigone*, Mark Griffith (ed.), Cambridge: Cambridge University Press, 1999.

4 玛莎·纳斯鲍姆：《善的脆弱性：古希腊悲剧和哲学中的运气与伦理》，徐向东、陆萌译，南京：译林出版社，2007，第76页。纳斯鲍姆对航船比喻的偏狭性做了很好的分析，参第77—78页。

5 同上书，第74、81页。

两千多年来，悲剧《安提戈涅》激发出各式各样的阐释，围绕这个悲剧的阐释远超出一般意义的文学批评的范围。

从剧本看，全剧最明显的冲突是安提戈涅与克瑞翁之间的对立，具象化为一具叛徒的尸体和一纸禁葬令之间的冲突，而对此最直接的解读就是神律与城邦法律的冲突，如安提戈涅在剧中斩钉截铁所言：

> 我不认为凡人下一道命令就能废除天神制定的永恒不变的不成文律条，它的存在不限于今日和昨日，而是永久的，也没有人知道它是什么时候出现的。（行453—457）[1]

但是安提戈涅与克瑞翁的冲突，也可被解释为安提戈涅所代表的亲缘义务与克瑞翁所代表的政权利益之间的对立。作为来自家庭的女性，安提戈涅代表神律、家庭、私人领域和家庭伦理；而作为来自城邦的新君，克瑞翁代表律法、城邦、公共秩序和政治理念。这两个人物，恰好是黑格尔在《美学》中所说的，是作为悲剧人物性格的优秀品质要求的家庭生活（同时也包含宗教生活）与国家政治生活的代表。[2] 克瑞翁和安提戈涅的主张都有正当的理由，并且都是"绝对本质性的"主张。作为国王，克瑞翁有义务维护城邦的安全、维护政治权力的权威和尊严，他必须惩罚叛徒，保证法令的统一执行。而安提戈涅作为家族尚存的成员之一，同样有义务履行神圣的家庭伦理责任。在《法哲学原理》第一章"家庭"中，黑格尔明确声称，悲剧《安提戈涅》说明家礼主要是妇女的法律，它是感觉的、主观的、实体性的法律，它是古代的、冥府鬼神的法律，即"天神制定的永恒不变的不成文律条"（ἄγραπτα κἀσφαλῆ θεῶν νόμιμα，直译是"不成文的、坚固不变的、

[1] 索福克勒斯：《安提戈涅》，罗念生译，《罗念生全集（第二卷）〈埃斯库罗斯悲剧三种〉〈索福克勒斯悲剧四种〉》，第307—308页。

[2] 黑格尔：《美学（第三卷下册）》，朱光潜译，北京：商务印书馆，1981，第284页。

神定的礼法")[1]，从而与男性的、公共的国家的法律相对立，它们二者的对立和矛盾"是最高的伦理性的对立，从而也是最高的、悲剧性的对立"[2]。黑格尔高度认可此剧中的悲剧冲突和对立，同时，他的解释也表明，安提戈涅和克瑞翁的冲突是源于女性与男性不同的伦理原则[3]——政治伦理和家庭伦理：作为伦理实体的本性和实现，带有女性性格的伦理原则支配家族，带有男性性格的则支配国家权力[4]，换句话说，他们的冲突是源于家庭的自然伦理与源于城邦的政治伦理的冲突。由于克瑞翁和安提戈涅无法摆脱自己的性别身份和伦理身份，两人都坚持自己片面的伦理价值，所以悲剧最终以消除冲突双方的片面性而告结束。黑格尔对悲剧的阐释如洪钟大吕，大叩大鸣，小叩小应，激起了后世更多对其解读的再解读。

拉康在《精神分析的伦理学》（1959—1960）的研讨课文集中对《安提戈涅》进行了详细的精神分析。他批判性地考察了亚里士多德、康德、黑格尔、歌德和弗洛伊德等人对悲剧的理解，对《安提戈涅》提出了从欲望（desire）层面开出的解读："《安提戈涅》向我们揭示出界定欲望的视线"[5]。克瑞翁的欲望是对于权力的欲望，外化为对波吕涅刻斯的处置，惩戒一个已经死于不义之举的叛徒，借以树立个人的政治话语权；但安提戈涅才是悲剧

1 Sophocles, *Antigone,* Mark, Griffith (ed.), p. 88.
2 黑格尔:《法哲学原理》，范扬、张企泰译，北京：商务印书馆，1961，第183页。在第一章第166节，黑格尔一直在对男女两性做区分，男性精神是自为的个人独立性和对自由普遍性的知识和意志，女性是统一性的精神，采取单一性和感觉的形式以及对实体性的追求。在男女两性的哲学规定性之后，黑格尔接着说：妇女"天生不配研究较高深的科学、哲学和从事某些艺术创作，这些都要求一种普遍的东西。妇女可能是聪明伶俐，风趣盎然，仪态万方的，但是她们不能达到优美理想的境界。男女的区别正像动物与植物的区别"。第182—183页。
3 西格尔的话可以与此呼应：安提戈涅完全领受她身为女性的自然（本性），她把血亲关系绝对化，完全否认了克瑞翁局促的男性理念。"西格尔：《〈安提戈涅〉中的人颂和冲突》，李春安译，刘小枫、陈少明主编：《经典与解释（第19辑）索福克勒斯与雅典启蒙》，北京：华夏出版社，2007，第163页。
4 黑格尔：《精神现象学（下卷）》，贺麟、王玖兴译，北京：商务印书馆，1979，第220页。关于兄弟姐妹间的血缘关系达到安静与平衡，参第14页。
5 Jacques Lacan, *The Seminar of Jacques Lacan Book VII: The Ethics of Psychoanalysis (1959–1960),* J. Miller (ed.), Dennis Porter (trans.), New York and London: W.W. Norton & Company, 1992, p. 247. 也参马元龙:《安提戈涅的辉煌之美》，《文学评论》，2020年第2期。

的主角,她的光彩(splendor)抓住了我们的视线,她的欲望追求是:埋葬亲人是遵循神律,也顺应了忒拜城民众心中的价值判断。拉康强调,安提戈涅因对个人荣耀的追求而主动选择死亡,这就是内在的死亡驱力(death drive)。她一方面借"有尊严的死"重获认同与名誉,重塑她因家族罪恶、因俄狄浦斯的命运而失序的个人生活与社会地位,通过死亡重获社会认同;另一方面她履行自己的伦理义务来拥抱完满,实现自己的死亡欲望,成就自己的崇高美。"她必死无疑,因此最终象征着欲望之崇高。"[1] 就这一点而言,她更站在了作为罪犯而死的哥哥,而非拥有权力的君王(无论哥哥还是舅父)一边。[2] 这种观点在理论上是可以成立的,而且似乎暗合了"安提戈涅"的名字中反抗出生、向死而生的意味。但现代精神分析的狭隘之处,是把被"欲望化"的安提戈涅作为荣誉欲望、死亡欲望的载体,欲望化的解释方向明显将问题缩小窄化到个体的主观心理层面。

对广义的悲剧和文学进行"替罪羊"式(pharmakos 或 scapegoat)的解读[3],来自法国的勒内·吉拉尔(René Girard)和英国的特里·伊格尔顿(Terry Eagleton)。吉拉尔的《替罪羊》从人类学的研究中推导出《俄狄浦斯王》之类神话的暴力—迫害范式,弑父娶母的俄狄浦斯被视作瘟疫和污染之源,成为被城邦祭献的替罪羊,他身上汇集了替罪羊的特征:他的跛行残疾、外邦人身份和国王之子,使他身兼外边缘和内边缘的身份。[4] 伊格尔顿的《甜蜜的暴力》(Sweet Violence: The Idea of the Tragic, 2003)一书提出,悲剧不仅是"山羊之歌",更是"替罪羊之歌",俄狄浦斯是明显的替罪羊,

[1] 特里·伊格尔顿:《甜蜜的暴力:悲剧的观念》,方杰、方宸译,南京:南京大学出版社,2007,第245页。

[2] Jacques Lacan, *The Seminar of Jacques Lacan Book VII: The Ethics of Psychoanalysis (1959–1960)*, p. 270.

[3] pharmakos 来自古希腊,原指兼有神圣与罪孽两重意涵的公山羊;scapegoat 来自古希伯来,意指无辜而受难的羔羊。但伊格尔顿在讨论替罪羊时,似未对这两个词做刻意的区分。参陈奇佳:《自由之病:伊格尔顿的悲剧观念》,《文学评论》,2018年第4期,第213页,注释79。

[4] 勒内·吉拉尔:《替罪羊》,冯寿农译,北京:东方出版社,2002,第30—31页。

"满足替罪羊的全部要求"。[1] 同时，伊格尔顿也视安提戈涅为城邦的替罪羊，并以左派的视角将替罪羊与政治、革命结合起来。

> 亚伯拉罕们、李尔们、俄狄浦斯们和安提戈涅们——拒绝符号秩序的要求，开创了一种革命的伦理学，他们采取的是给予死亡、英勇顽强地参与全然另一种真理秩序的方式，这是一种揭示主体之否定性而非使得积极的政体合法化的真理。[2]

"替罪羊在象征的意义上负载着共同体的罪恶"，因此他们像普罗米修斯一样既是有罪的无辜者，又是被驱逐者。[3] 从伊格尔顿的理论视角出发，我们可以说，安提戈涅所犯的法是代表忒拜城公民对抗克瑞翁不合理的社会规章，因此她不仅是履行自己的伦理责任，也是代替反抗社会结构秩序的一方，犯下了集体的罪行。安提戈涅作为民众意志的替罪羊，是悲剧女英雄，具有崇高的悲剧色彩，这是第一层替罪羊的涵义。另外，安提戈涅的"替罪羊"身份也可以被视为家族诅咒的延续，是俄狄浦斯"替罪羊"命运的再现，这是第二层替罪羊的涵义。故此，安提戈涅是双重意义的替罪羊：民众意志的替罪羊和家族罪恶的替罪羊，既神圣又可怕。[4] 她是作为替罪羊、作为祭品而奔赴死亡的，但这里面隐含着悖论的逻辑：祭品是神圣的，杀害祭品（或替罪羊）就是犯罪，可祭品正是因为遭到杀害才是神圣的。[5] 安提戈涅也是如此，替罪羊既是毒药又是解药，既越界又是救赎的象征，这似乎就

[1] 特里·伊格尔顿:《甜蜜的暴力：悲剧的观念》，第292—294页。
[2] 同上书，第294页。
[3] 同上书，第293页。
[4] 安提戈涅复杂的二重性，可以证实陈奇佳对伊格尔顿替罪羊悲剧文化理论的四点总结：1.替罪羊兼具矛盾对立的二元特性；2.替罪羊的二元特性可以相互转化；3.替罪羊与低烈度的、委婉的暴力相关（他认为书名"甜蜜的暴力"汉译不确，应译为"委婉的暴力"）；4.替罪羊包含着超越苦难、被救赎的希望。参陈奇佳:《自由之病：伊格尔顿的悲剧观念》，第211—213页。
[5] 肖琼:《谁是悲剧英雄？——〈安提戈涅〉的三种经典解读》，《马克思主义美学研究》，2009年第2期，第299页。

是卡塔西斯（catharsis）的效果。[1]她虽然死了，却赢得了城邦民众的认可，革命性的力量和伦理学就从这里发芽蔓延，这也是千百年来，这部剧如此吸引人的复杂原因所在。

还有另一种解读来自美国女学者朱迪斯·巴特勒（Judith Butler），在她2000年出版的小书《安提戈涅的诉求：生与死之间的亲缘关系》（*Antigone's Claim: Kinship between Life and Death*）中，巴特勒认为，黑格尔先在的性别差别论不承认安提戈涅或任何女性是性别伦理的主体，同时也忽视了安提戈涅的特殊性而把她普遍化了。安提戈涅的特殊性在于：

> 安提戈涅并不能代表理想化的亲缘关系，作为乱伦的结果，她在亲缘关系中无法代表常态的亲缘关系。并且，她也不能代表那种与政治势力既共谋又对峙的女性主义……她具有新的隐含意义，这个意义不是关于安提戈涅作为典范的政治暗示，而是把她视为典范和具有典范性意义时暴露出的界线所带来的政治可能性。[2]

安提戈涅是前政治人物，是"没能进入政治领域的前政治亲缘关系的代表"，而非拉康所说她是处于想象界和象征界交叉界线上的人物，就转变为一种理想的亲缘关系。[3]俄狄浦斯和安提戈涅有共同的母亲，俄狄浦斯既是她的父亲，也是她的哥哥，安提戈涅的两个兄弟同时也是她的侄子。这种不确定的亲缘关系，法学家们也注意到了。[4]在乱伦的家庭，亲缘关系变形了、错位了，传统的亲缘关系崩解了。[5]在文化的意义上，安提戈涅得不到认可，

[1] 特里·伊格尔顿：《甜蜜的暴力：悲剧的观念》，第294页。

[2] 朱迪斯·巴特勒：《安提戈涅的诉求：生与死之间的亲缘关系》，第34—35页。

[3] 同上书，第32—33页。

[4] 朱苏力提到了安提戈涅"在生物参照系和文化坐标系上的不确定。唯一确定的关系只剩下她与妹妹以及死去的哥哥的关系"。苏力：《自然法、家庭伦理和女权主义？——〈安提戈涅〉重新解读及其方法论意义》，《法制与社会发展》，2005年第6期，第6页。

[5] 都岚岚：《论朱迪斯·巴特勒对〈安提戈涅〉的再阐释》，《英美文学研究论丛》，2012年第2期，第356页。

实际上已经死去了。所以她自认为她的死是与那些已故亲人的联姻："坟墓啊，新房啊，那将永久关住我的石窟啊，我就要到那里去找我的亲人。"（行896）[1] 不管安提戈涅是否对兄长有乱伦之爱，她必死无疑。安提戈涅从来不曾进入国家所认可的家庭亲缘关系体系，安提戈涅对血缘不清的亲属的爱，在文化上是行不通的，注定要面临死亡。这也可以解释，为什么安提戈涅并不追求和向往与未婚夫海蒙结婚生子的结局，而是像拥抱婚姻一样，去拥抱石窟，拥抱死亡。[2]

总之，巴特勒关注安提戈涅，是为了给以安提戈涅为代表的非常规亲缘关系寻求文化生活空间和社会认可，"揭示了那些处在社会规范中感到脆弱不安的生命，展示了她们惶恐和被干涉的易变性，以及他们在不被接纳的文化背景中被重塑的可能性"[3]。巴特勒还强调，安提戈涅是一个通过强有力的语言行动来反抗国家的女性形象。她几乎用克瑞翁的、男性的，甚至显得坚硬的语言在说话，往往一言不合就顶撞，这一点与形象和语言柔弱得多的妹妹伊斯墨涅形成对照。在安提戈涅身上，女性的能动性和主体性通过语言得到建构。[4]

以上，古典学家、哲学家、文化批评者等给出了如此多不同的阐释，汇聚于这部两千多年前的古希腊悲剧，使得《安提戈涅》在后世不断地、持久地吸引人们的关注，大放异彩，其后世的影响力和名声不亚于《俄狄浦斯王》。而且，《安提戈涅》显然激发了十分**多元的解释**，从古至今，围绕神律家法、伦理意识、精神上的死亡欲望、替罪羊、女性主义和同性恋的主体性，各种讨论、多样化的观点层出不穷。由此，《安提戈涅》**持久的影响力，**

1 索福克勒斯：《安提戈涅》，罗念生译，《罗念生全集（第二卷）〈埃斯库罗斯悲剧三种〉〈索福克勒斯悲剧四种〉》，第319页。
2 王楠：《性别与伦理间的安提戈涅：黑格尔之后》，《外国文学研究》，2014年第3期，第152页。
3 朱迪斯·巴特勒：《安提戈涅的诉求：生与死之间的亲缘关系》，第67页。
4 同上书，第47页。

不仅发生在文学和哲学思想领域,更发生在戏剧艺术中。[1]

回到戏剧《安提戈涅》及其舞台演出。早在1580年,法国诗人加尼尔(Robert Garnier)糅合塞内加和索福克勒斯等来源改编的《安提戈涅》上演,反映的是人文主义悲剧对待戏剧主题的倾向,将无论是古典的还是圣经的戏剧,作为超越时空的典范,与此时此地对话。[2]1841年10月,在普鲁士腓特烈·威廉四世的波茨坦新宫的宫廷剧院首演了索福克勒斯《安提戈涅》,史称"门德尔松的《安提戈涅》"(因门德尔松作曲),它确保了索福克勒斯戏剧在19世纪欧洲剧目中的卓越地位。这部剧由唐纳(Johann J. C. Donner)翻译,蒂克(Ludwig Tieck)负责导演和舞台。接着,它在巴黎(1844年)、伦敦(1845年)的演出持续取得成功,门德尔松的音乐和悲剧语言一道激发了观众的想象力。50多年后,当斯坦尼拉夫斯基于1899年在莫斯科艺术剧院排演另一出《安提戈涅》时,他也选择了门德尔松的音乐以弥补演员的自然主义表演细节。[3]当代的舞台演出中,除《美狄亚》和《厄勒克特拉》之外,《安提戈涅》是被改编较多,在世界戏剧舞台上经演不衰的古希腊悲剧经典,比如在芬兰、法国、爱尔兰、意大利、波兰、土耳其、埃及、印度、印尼、日本、阿根廷、加拿大、美国、海地等国都有演出。[4]

1 George Steiner, *How the Antigone Legend has Endured in Western Literature, Art, and Thought*, p. 18.

2 Peter Burian, "Tragedy adapted for stages and screens: the Renaissance to the present", in P. E. Easterling (ed.), *The Cambridge Companion to Greek Tragedy*, p. 233.

3 Fiona Macintosh, "Tragedy in performance: nineteenth- and twentieth-century productions", in P. E. Easterling (ed.), *The Cambridge Companion to Greek Tragedy*, pp. 286-288.

4 Erin B. Mee, Helene P. Foley (eds.), *Antigone on the Contemporary World Stage*, Oxford University Press Scholarship, 2011, p. 2. 该书声称是"分析(古希腊)戏在世界范围内动态流动(演出)的**首部专著**"(the first book to analyse what has happened to a single play as it has been mobilized around the world)。但这本书的关注视野没涉及已演出二十年的中国大陆专业的戏剧/戏曲舞台实践。编者选择了2001年中国台湾省南部用闽南语演出的一出《安蒂冈妮》,属于一个台南剧团的"西方经典闽南语翻译演出"计划,但据目前查阅的资料,这出戏的演出次数并不多。(p. 147 ff.)

世界各地舞台上的《安提戈涅》既分享了这部剧的普遍性，"安提戈涅可以在世界的任何一个角落发声"，她可以是为自由而战的斗士，同时，这部剧又常常被用于表达性别议题、政治议题等多元话题。[1] 比如《安提戈涅》现代改编的代表作，法国剧作家让·阿努伊（Jean Anouilh）改编，1944年二战时上演的《安提戈涅》，是他"按自己的方式重写了一遍，心里想的是我们当时正在亲历的悲剧"[2]。阿努依的《安提戈涅》篇幅缩短为独幕剧，戏剧冲突更为凝聚。安提戈涅被塑造成一个"黑黑的、孤僻的、纤瘦的、在家里谁也不认真对待的小姑娘"[3]，克瑞翁变为谆谆教诲的，一心想救下安提戈涅的理智君王，但这部差异化改编剧是阿努伊对希腊戏剧复杂而细微的现代理解的展开。即便我们可以说，这就是说"不"的小安提戈涅与说"是"的克瑞翁之间的矛盾，或者说，把这种矛盾概括为非理性反抗者安提戈涅与掌握理性话语的克瑞翁的价值观矛盾的无法调和[4]，但是，我们不能忽视经历二战的阿努伊改编剧的独特性，整个戏剧行动当然是一个政治行动，而了解人性灰暗的阿努伊让安提戈涅带着她的犹豫和惆怅走向了死亡，也让克瑞翁带着他的遗憾，带着那个苍白的小孩，退场。层出不穷的话剧演出有一千种打开的方式，强调的重点各不相同。以2017年在北京上演的两出《安提戈涅》话剧为例："白光剧社"的纯女版《安提戈涅》是香港导演邓树荣首度联姻内地团队，用新颖的全女角色舞台、肢体戏剧的多元探索与自由表达，强化了强权与人性的博弈；而法国"纯真剧社"的《安提戈涅》大胆利用同性恋文化和西班牙文化，在多元文化交织的框架下表现柔弱女子对国家公权的抵抗。舞台上的《安提戈涅》，不论是对于古代的雅典观众，还是当代的东方

1 Erin B. Mee and Helene P. Foley (eds.), *Antigone on the Contemporary World Stage*, pp. 3–6.
2 吴雅凌：《阿努伊的安提戈涅》，见《黑暗中的女人：作为古典肃剧英雄的女人类型》，北京：华夏出版社，2016，第68页注释。
3 让·阿努伊：《安提戈涅》，郭宏安译，北京：人民文学出版社，2019，第19页。
4 潘淋青、袁筱一：《反抗绝对理性的"绝对意愿"：阿努依版〈安提戈涅〉与萨特的存在主义思想》，《戏剧艺术》，2021年第5期，第130页。

观众，均能引发某个角度上的深度共鸣。

然而，中国戏曲新编《安提戈涅》时，与上述改编有很大不同，《忒拜城》等中国戏曲的编演追求文化的杂糅和融合，但大部分改编并不致力于挑战希腊悲剧原典或解构原剧价值（哪怕是"再创作"的新编京剧《明月与子翰》也并未解构《安提戈涅》）。跨文化戏曲的改编作品很少像现当代其他国家的《安提戈涅》改编话剧一样，将改编宗旨诉诸政治观念的表达，将改编后的戏剧行动当作一种政治行动。在文化上，戏曲改编大多追求文化混融，杂糅差异，和而不同；在戏剧审美上，跨文化戏曲力求糅合中外迥异的表演观念，将希腊原剧的悲剧精神与改编后的戏曲主旨一同注入戏曲的象征美学世界。

第二节　戏曲新编《安提戈涅》之不同策略

古希腊悲剧《安提戈涅》的艺术品位卓绝，从上文论述可知，这部剧可涵容多种阐释路向，接受过五花八门、各式各样的改编。当它出现在中国戏曲舞台上，会遭遇什么样的艺术变形？安提戈涅会被塑造成什么样的戏曲女性？戏曲会以什么样的舞台语言诠释她与克瑞翁的冲突、她与海蒙的爱情？本章接下来以 21 世纪的跨文化戏曲搬演为研究背景，分析两部改编自《安提戈涅》的戏曲作品，主要分析 2002 年上演的河北梆子《忒拜城》，同时以 2015 年演出的京剧《明月与子翰》作为对照。[1]《忒拜城》是 21 世纪之后，当代中国戏曲改编演出古老希腊悲剧经典的代表作。一出希腊的古戏，经过

[1] 根据编剧孙惠柱所言，《明月与子翰》有过两次演出，第一次演出是 2015 年 12 月在中国戏曲学院大学生活动中心，第二次是 2016 年初在上海戏剧学院演出。见陈戎女：《孙惠柱：跨文化戏剧的理论与实践》，《中国文艺评论》，2018 年第 7 期，第 119 页。这两次是由戏曲学院学生主演，后续暂未见到专业剧团的演出，也没有大型公演。作为一个尝试性的京剧剧目，《明月与子翰》迄今还没有形成持续的舞台影响力，因此本书只对该剧做对照性分析。

两千多年的时光轮回，经过中国编剧的新颖改编，中国导演的舞台设计，演变出一出新编历史剧。通过考察中希跨文化戏剧的《安提戈涅》改编，本章希望剖析中国戏曲新编和搬演外国戏剧经典的不同策略产生的差异，以及重新改编的情节和戏曲舞台表演的特点，同时思考跨文化戏曲于当下、于中国的特殊价值和意义。

一、《忒拜城》的改编策略：敬畏原作

如本书"序章"所述，中国戏曲改编和搬演外国戏剧经典，已有超过百年的历史，上演剧目百余种。对于"西剧中演"，学者祁寿华和剧作家罗怀臻分别提出两种戏曲改编模式，祁寿华称之为"本土化"和"混融式"，罗怀臻称为"中国化"和"中国版"。西方戏剧经典改编为中国戏曲，每部戏受制于多种原因，编剧和导演会采用各不相同的改编策略和路径。如果采用"本土化"和"混融式"的区分方式，那么，京剧《明月与子翰》属于第一种"本土化"改编（即"中国化"），河北梆子《忒拜城》属于第二种"混融式"改编（即"中国版"）。对于21世纪以来跨越难度加大、文化融合难以深入的跨文化改编，"中国版"的命名已不太恰切，跨文化戏曲实乃一种"**创造性的改编**"，而不是生产或制作任何原剧的中国版本，"中国化"的提法虽很常用但也要避免歧义。当然，从希腊到中国的跨文化改编不必如有的论者所认为的那样，一定要遵循希腊原剧的戏剧制作法、结构和舞台演出惯例（dramaturgy, structure, staging and performance as that of Greek theatre）。[1] 无论《忒拜城》与《明月与子翰》采用如何迥异的跨文化编演策略，我们均以"创造性的改编"观之。不妨亮明本书关于跨文化改编的观点：首先，改编自然会采用多样的改编策略，如同《忒拜城》与《明月如子翰》的不同改编形式，而且改编作不必与原作一致，因为改编的本质就是变

[1] Tian Min, "Adaptation and Staging of Greek Tragedy in Hebei Bangzi", p. 261.

化和创新。其次，戏曲的外国作品改编，必然要与戏曲的舞台美学和表现手法有机结合，形成一个新鲜的、有别于西方话剧形式的戏曲空间，这个空间要充分容纳文化的多样性、戏剧审美的完整性。最后，一部改编戏是否能长期演出，是否能被国际和中国观众双向接受，是衡量一个跨文化戏曲作品品质是否优秀的一个标准（如果说不是唯一的标准）。基本可以判断，《忒拜城》符合三点，《明月与子翰》符合前两点。

《忒拜城》是大型六幕梆子戏，2002年5月北京市河北梆子剧团在北京民族宫大剧院首演，这也是继梆子戏《美狄亚》之后，该团继续以京梆子戏演出古希腊悲剧，而且海内外演出均取得成功的另一个案例。[1] 2002年的首演中，两位"梅花奖"获得者彭艳琴和王洪玲领衔，彭艳琴饰演女主角安蒂，曾在河北梆子《美狄亚》中饰演美狄亚的刘玉玲饰演王后，服装创新性地设计了春秋时期风格为主的宽口大袖（而非通常戏曲中的明服），舞台布景采用汉砖回形图案，具有很强的舞台视觉冲击力。截至2022年12月，《忒拜城》已在国内外演出21轮（最近一轮的舞台演出，是2021年10月在北京长安大戏院的演出，由王洪玲饰演安蒂，见图5）。值得特别注意的是，新冠疫情发生以后，北京市河北梆子剧团的同名"快手"账号于2021年11月25日在网上进行了《忒拜城》线上展播[2]，疫情发生后各类线下演出受到巨大影响，这是剧团利用新媒体进行剧目演播和宣传的一种新现象。

[1] 惠子萱：《〈忒拜城〉："西戏中演"的继承与创新》，《文艺报》，2019年11月11日，第4版。

[2] 快手的线上展播"云赏梆韵"中，配合《忒拜城》的演出视频，还有演员金民合的讲解，可看回放，根据金民合的讲解，《忒拜城》已演出近200场。参 https://live.kuaishou.com/playback/3xyiuyjqmska7jw，https://live.kuaishou.com/playback/3xrrycfiyjpivhe。［访问日期：2023年1月15日］

图 5 《忒拜城》剧照,安蒂(王洪玲饰演)劝诫两个哥哥罢战

《忒拜城》由当代兼工戏曲、话剧创作的国家一级编剧郭启宏数次改编而成,罗锦鳞导演。罗锦鳞多年执导古希腊戏剧的话剧和戏曲舞台演出,他极为尊重原作,提出搬演古希腊戏剧的原则是"敬畏原作":

> 对经典剧目,必须报以敬畏的态度。通过对剧本的分析,准确地认识原作精神,在此前提下,为了导演构思的需要,即演出立意的需要,或为了中国观众在自己的文化语境下理解作品的需要,在不违背原作精神和人物的原则下,可以进行必要的修改、补充甚至增加情节和人物。但这一切必须符合主题的表现、人物的塑造。[1]

罗锦鳞认为在原作精神不变的前提下,人物可以增删,情节可以增删,但绝不能随意乱改,更不能歪曲原作。[2] 罗导与编剧郭启宏的两次合作,基本上都遵循了这个编演大原则和策略,相应地,就带来了希腊戏与中国戏、原作和改编剧如何在尊重前者的基础上创新的问题。

《安提戈涅》走上中国舞台,《忒拜城》并非最早的,罗锦鳞曾多次排

[1] 罗锦鳞:《关于导演古希腊戏剧的思考》,第119—120页。
[2] 同上。

演过话剧版的《安提戈涅》,如 1988 年哈尔滨话剧院的演出,2011 年在新加坡用英文的话剧演出。[1]但《忒拜城》应该是国内公演次数最多、影响最大的《安提戈涅》戏曲舞台演出。[2]《忒拜城》一剧面世的起因是为了参加第十一届德尔菲国际古希腊戏剧节,这一届戏剧节规定,参加戏剧节的剧目必须围绕"忒拜"主题。[3]安提戈涅是忒拜故事系列中出现次数较多且出现时间较晚的人物,她曾出现在索福克勒斯的《安提戈涅》和《俄狄浦斯在科洛诺斯》(埃斯库罗斯的《七将攻忒拜》中的安提戈涅可能是后来增补的人物),在这些剧中,《安提戈涅》一直是编剧郭启宏关注的核心。按故事的发展线索,《七将攻忒拜》结束的地方恰恰是《安提戈涅》开启的地方。在构思《忒拜城》的戏曲剧本时,郭启宏称:"为参加 2002 年德尔菲国际古希腊戏剧节,我应邀而作戏曲文本,几经考虑,选择了高贵的安提戈涅。"[4]

由于是"命题作文",故而《忒拜城》必须在题材和内容上维持古希腊性,发生故事的城邦仍是忒拜,主要的剧情与原剧基本一致:兄长们互相残杀致死后,安提戈涅不顾城邦的禁葬令葬兄,被囚禁石窟后自缢身亡。剧中的角色也不变,安提戈涅仍叫安蒂(可视为截短的同名),克瑞翁仍叫克瑞翁,海蒙仍叫海蒙,原剧人物的长名有所截短,短名不变。[5]维持内容的古

[1] 罗锦鳞、陈戎女:《中国舞台上的古希腊戏剧——罗锦鳞访谈录》,第 3—4 页。
[2] 河北省河北梆子剧院 1997 年左右排过一出河北梆子戏《安提戈涅》,2001 年 8 月赴希腊参加卡拉马塔国际艺术节第一次海外首演,而后又赴塞浦路斯参加了凯普里亚 2001 国际艺术节的演出。梆子戏《安提戈涅》由王新生、李福生改编,主演是彭蕙蘅。(参《中国戏剧年鉴 2001—2002》,北京:中国戏剧年鉴社,2005,第 228 页。也参罗锦鳞、陈戎女:《中国舞台上的古希腊戏剧——罗锦鳞访谈录》,第 6 页。) 这出戏应该是河北省河北梆子剧院在第二版《美狄亚》大获成功后的又一次尝试,但是因为剧团水平有限,没有让罗锦鳞导演全戏(只后期指导了一星期),戏不太成熟,没有看到后来国内演出或连续演出的记载,被北京市河北梆子剧院同题材的《忒拜城》后来居上。河北省河北梆子剧院的梆子戏《安提戈涅》只在此略作说明,作为史料记载,文中不再做具体的分析。
[3] 罗锦鳞、陈戎女:《中国舞台上的古希腊戏剧——罗锦鳞访谈录》,第 8 页。
[4] 郭启宏:《〈忒拜城〉幽明录》,《郭启宏文集·戏剧编(卷五)》,第 422 页。
[5]《忒拜城》的人物名字换为适合戏曲演唱和念白的更加简短的名字:波吕涅刻斯变为波吕涅,埃特奥克勒斯变为埃特奥,安提戈涅变为安蒂,欧律狄刻被直接称王后,伊斯墨涅变为伊斯墨。此外还删减了歌队和歌队长的戏份,把他们的戏份,同忒瑞西阿斯的甚至少量欧律狄刻的戏份一同加到人物"先知"的身上。

希腊性，让《忒拜城》不像前述的第一类改编戏，例如《明月与子翰》，以及改编自易卜生《海达·高布乐》的越剧《心比天高》、改编自奥尼尔《榆树下的欲望》的川剧《欲海狂潮》，它没有彻底将角色中国化、内容本土化，这出戏的人物和故事仍是希腊底色。

那么对跨文化戏曲，在内容不变的前提下，如何实现戏曲和希腊剧的跨越，必须另辟蹊径。首先，编剧郭启宏和导演罗锦鳞选择依托"新编历史剧"的戏曲样式进行改编[1]，历史剧偏重历史写实，新编则偏重虚构之处，在虚实之间，将两种不同的历史文化编织混融在一起。为了避免两种极为不同的文化遭遇时产生的文化错置感，新编历史剧的目的不在于还原历史，而是传神。郭启宏在论及历史剧的创作时，表示关键在于用当代意识激活历史而"传神"，"传历史之神，传人物之神，传作者之神"，历史剧中的时代背景、人物风貌、基本事件、重要情节（甚至细节）等，重在"神"而不在"形"[2]，言下之意，史剧并非复原历史。郭启宏激活的历史不只有话剧《知己》中的清朝科场案史，也有《忒拜城》里呈现城邦战争与法度兴废的古希腊历史。

郭启宏擅长文人历史剧，他两次改编《忒拜城》的编剧本。第一次改编，他将忒拜故事系列的三出戏《俄狄浦斯在科洛诺斯》《七将攻忒拜》《安提戈涅》揉在一起，做出一种新的"浓缩三联剧"的尝试。三出戏中《俄狄浦斯在科洛诺斯》为铺垫性的前奏，《七将攻忒拜》偏武戏，而最能表现戏剧冲突、伦理冲突，最能展现主要人物内心变化的当属改编自《安提戈涅》的部分。

1 新编历史剧通常指1949年后编写的反映历史人物、历史题材的戏曲剧目，在跨文化戏剧中，新编历史剧的范围扩大了，是异域历史与中国历史（不是确切的，而是相对模糊的中国历史阶段，如春秋战国时代）的交互杂糅混融。

2 郭启宏：《历史剧旨在传神》，《大舞台》，2009年第4期，第48—49页。

"浓缩三联剧"还是线索太多,郭启宏第二次重构戏剧情节,将三部戏"打碎重捏,俄狄浦斯不再出场,七将攻忒拜也只是个由头,我的兴奋点在安提戈涅的'天条'"[1]。第二个改编本精简为只有《七将攻忒拜》《安提戈涅》的内容,先武戏后文戏,这也是后来《忒拜城》多轮舞台演出中通用的梆子戏曲本,至今已持续了二十年。[2]从三部希腊原剧到第一改编本,再改进到第二改编本(即舞台演出本),人物、歌队和情节被大量精简,地点围绕忒拜王宫,时代进行了置换。[3]

六幕梆子戏《忒拜城》的序幕是国王占卜,先知做法。第一幕"兄弟争权"武戏为主,埃特奥与波吕涅兄弟二人鏖战至死,令作为妹妹的长公主安蒂悲痛难抑。第二幕"安蒂送葬",死去的兄弟二人得到了不同的待遇,舅父克瑞翁宣布,城邦为战死的国王埃特奥送葬,波吕涅被禁葬,暴尸荒野。第三幕"登基昭权",克瑞翁登基为王,却发现有人违抗禁葬令挑战其权威。第四幕"抗旨被抓",安蒂祭奠波吕涅被抓,克瑞翁宣布将她送往石窟等死。第五幕"众人劝谏",克瑞翁之子、安蒂的未婚夫海蒙,以及王后和先知纷纷劝谏,克瑞翁最终退让。第六幕"冥婚典礼"分为现实和冥府两部分:现实中,安蒂死于石窟,海蒙殉情,王后自杀,舞台转到冥府,王后的鬼魂在冥府主持了安蒂与海蒙的婚礼,最终,伊斯墨也离去,偌大的舞台徒留克瑞翁一人。如果与两部希腊原作比较,梆子戏第一幕到第五幕的情节依循两部原作,而第六幕则有很多"新编"场景。

《忒拜城》六幕戏中叙事的情节推进主要以念白为主,也夹有部分唱段和精妙的做工,但多为人物间对话,这些是比较多体现戏剧情节性的"戏

[1] 郭启宏:《〈忒拜城〉幽明录》,《郭启宏文集·戏剧编(卷五)》,第422—423页。
[2] 本文所参考的精简后的《忒拜城》舞台演出本(未刊本)由导演罗锦鳞提供。"浓缩三联剧"的文学剧本,请参考郭启宏:《忒拜城》,《郭启宏文集·戏剧编(卷五)》,第367—421页。这个改编思路据称还出现于2005年上演的高甲戏《安蒂公主》,但没有找到相关的演出信息。
[3] 三个希腊原剧与改编本、舞台演出本之间人物、情节的对比,详见本章最后的表1。

性"的部分,也是新编历史剧中较多依凭于原作的部分。而序幕的"占卜"、第一幕的"对战"、第二幕的"送葬"、第三幕的"王椅舞"、第四幕的"安葬独唱"和第六幕的"冥婚婚礼"则是梆子戏的"曲性"和"艺性"的展示,尤其是"安葬独唱"达到了一个小高潮。最后的第六幕是叙事上冲突的解决,并和"冥婚"一同构成了全剧最终的"戏性"与"曲性"的高潮。这些展现曲艺魅力的部分,是梆子戏新编之创新处,历史剧之传神处。

整体上《忒拜城》的改编和搬演策略是敬畏原作,以戏曲的新编历史剧传希腊原剧之神,所以这出戏没有改变希腊原剧的故事情节和核心要义,借由中国戏曲的舞台表演框架,重新演绎了一段荡气回肠的城邦的强权压迫与弱小者反抗的故事。

二、《明月与子翰》的改编策略:再创作(reinventing)

反观编剧孙惠柱从《安提戈涅》改编而来的跨文化京剧《明月与子翰》,则几乎"面目全非"。这出京剧属于外国剧改编中"本土化""中国化"的那一类,人物姓名中国化,地点本土化,演出了一桩发生在古代中国蚕丛国的宫廷悲剧。而关键性的改编在于情节的大改。原剧中波吕涅刻斯的死改为天慈的生,"埋不埋"的矛盾改为"救不救"的矛盾。这一改编不仅影响了剧情的走向,也在一定程度上影响人物关系,改变了全剧根本的矛盾冲突。

《明月与子翰》的剧情是,预谋篡位的柯公挑拨天恩天慈两兄弟的关系,天慈误杀天恩后,遭到自封摄政王的柯公的追杀,柯公的儿子子翰暗中放走了天慈,两人盟誓,天慈终身不回蚕丛国,子翰为他保守秘密。天慈的妹妹明月公主坚持要救回流落在外伤重垂危的兄长,同时拒绝与子翰立刻成婚,子翰就无法依照先成婚后成王的礼法登基为王。明月的妹妹明珠为了当上王后,放走被囚禁的明月,自己取而代之,却被子翰识破。明月外出见到兄长天慈,他却坚守与子翰的盟誓不肯回宫,随后明月被柯公派人抓回。柯公逼

她嫁给子翰,明月见营救兄长无望,于是自杀抗争。子翰查明政变真相乃父亲柯公的计谋,与父亲摊牌,柯公气急而亡。明月死前留下遗愿,让子翰迎回天慈,两人交替执政,遵循禅让的古制。[1]

这出戏与希腊原剧最大的不同,是天慈没有死,全剧的矛盾围绕着救不救他而展开(而非原剧的葬不葬尸):明月对天慈的执意相救是出自亲情人伦而非社会权威的驱动;子翰对明月的态度不同于海蒙对安提戈涅的支持与维护,两个恋人也存在观念冲突;柯公在剧中的"反面"特征不仅表现为对明月所遵循的救兄原则的阻挠,也表现为他在政治上的阴谋与野心;而明珠在伊斯墨涅性格软弱的基础上形象进一步被丑化,以她的目光短浅、贪慕权势反衬明月的纯粹与质朴。

编剧孙惠柱称《明月与子翰》是他"最得意的改编,改到让人几乎认不出原作《安提戈涅》"[2]。这是当代外国经典剧目改编的一种倾向,以当代人的理解重新打造情节叙事。这一类的改编更多被视为一种创作,它是从经典原作生发而来,但不再依附原作,它更多地体现了跨文化戏剧"第三波浪潮"中的第三世界国家导演编剧的态度:面对西方戏剧强大影响力时,对这些影响的重新利用、替换或重新定向。[3]就《明月与子翰》而言,孙惠柱力图挣脱原剧影响的倾向非常明显,他称这一类不再拘泥于原作的跨文化戏曲为"再创作 reinventing"。

> 我们把《心比天高》等剧定义为再创作 reinventing。对大多数中国观众来说,未必需要了解经典原著;但要使外国人有兴趣,还是要告诉他们改编剧和西方经典的关系,否则他们不知道为什么要来看一个无关

[1] 孙惠柱、费春放编著:《心比天高:中国戏曲演绎西方经典》,北京:文化艺术出版社,2012,第1—23页。

[2] 陈戎女:《孙惠柱:跨文化戏剧的理论与实践》,第119页。

[3] 夏洛特·麦基弗、贾斯汀·中濑:《西方跨文化戏剧理论的"风"与"浪"》,邹璇子译,《戏剧》,2021年第5期,第37页。

的中国戏。当他知道这个京剧《明月与子翰》原来是《安提戈涅》,《王者俄狄》是《俄狄浦斯王》,就会产生极大兴趣。[1]

reinventing 是戏曲新编中走的步伐较大的,几乎是从形式到内容对原剧的彻底改造,但是并非无原则的东拼西凑,也并未挑战希腊原剧的根本价值(如弱小者反抗强权者)。如果比较全世界范围内各种改编尺度很大的《安提戈涅》,那么这部京剧改变情节,将希腊故事重新改造为中国宫廷悲剧的创新改编,既符合国际改编潮流,也是戏曲新编的一种思路,而且改得好也会加分。孙惠柱已经意识到"再创作"同时带来的得与失。这种"改编导致原著信息的损失是必不可免的,然而有所失也有所得,而这个'得'往往是来自戏曲程式的魅力"[2]。《明月与子翰》的失,一方面在于原著某些信息的损失,但这对于编剧并不重要,因为他的立意本不在复原原剧或传原剧之神,也没有如罗锦鳞那样"敬畏"希腊原著的改编前提;另一方面的失,是重要角色起死回生后,带来某些情节冗余和情节叙述的薄弱。[3]京剧《明月与子翰》之得,如大部分跨文化戏曲一样,主要体现在戏曲程式这一面。戏曲表演十分依赖演员的专业演出,而这部剧不是由专业剧团承演,主要演员是中国戏曲学院在校学生[4],两场演出面向的观众大部分也是学生,所以《明月与子翰》的演出还是实验性的,舞台表演尚需淬炼。相比之下,同样是孙惠柱编剧的《心比天高》《朱丽小姐》中的"焚稿"水袖舞、狮子舞和鸟舞等戏曲程式表演,就是精彩加分的。

[1] 陈戎女:《孙惠柱:跨文化戏剧的理论与实践》,第119页。
[2] 费春放、孙惠柱:《戏曲程式的表意和文化信息——以几个取材于西方剧作的戏曲演出为例》,《艺术百家》,2015年第5期,第141页。
[3] 比如"盟誓"的波折中多人违背誓言的行为没有导致实质性的恶果,显得"盟誓"这一环节冗余而且对推动剧情发展没有太大作用。
[4] 该戏由"国戏大学生艺术团"出品,明月由王珺饰演,子翰由顾旭峰饰演,柯公由刘魁魁饰演(特邀的国家京剧院一级演员,应该也是唯一的专业剧团演员),明珠由刘阳饰演,天慈由宋亚龙饰演,天恩和卫兵由殷继元饰演。参 guoxi_voice 微信公众号推送,https://mp.weixin.qq.com/s/cGYFbatP5yDjzghyVwfPKQ。[访问日期:2022年12月28日]

综合两个《安提戈涅》的戏曲改编作品，由于改编策略和前提的不同，两个新编的戏曲版《安提戈涅》呈现出不同的中国戏曲面相：京梆子戏《忒拜城》里，安提戈涅是在忒拜城中穿着宽袍大袖，吟唱着高亢的燕赵之声，为葬兄与克瑞翁抗争，集希腊与中国戏曲特点于一身的安蒂；京剧《明月与子翰》中，安提戈涅则变换为穿着京剧的花旦和青衣服装，在蚕丛国宫内宫外进进出出，忙着救兄、拒绝与子翰成婚的明月公主。《忒拜城》立足于新编历史剧实现跨越中的混融，《明月与子翰》则取法 reinventing 重述故事。两个面相的中国《安提戈涅》，传达出编剧和导演在改编外国戏剧经典时的不同理念。新编历史剧传的神是复合的，原著和新编、希腊和中国的形神杂糅混融，同台同时呈现，几乎不分彼此。孙惠柱的 reinventing 更多着眼于走出原著拘束和重新定向那一面[1]，但它致力创造的完整戏曲世界与《忒拜城》是相通的。不管是哪一种改编，《安提戈涅》与中国的戏曲变体处在一种**流动关系的连续体**之中（a continuum of fluid relationships between prior works and later—and lateral—revisitations of them）[2]，希腊悲剧通过河北梆子和京剧这样的新戏剧媒介，经历了一个文化修订的过程。

第三节 《忒拜城》的历史新编路径：从希腊到春秋战国

作为一出跨文化背景下的新编历史剧，《忒拜城》的改编策略是在文化混融中跨越，在历史新编中传神。为此，《忒拜城》在各个方面建构了一个

[1]《明月与子翰》并非孙惠柱目前编剧演出的最佳作品，他更为成功的越剧《心比天高》《朱丽小姐》，更好地达到了他利用外国戏剧经典创造戏曲新经典的目的，以及打通古装与现代戏剧精神的企图。戏曲版里的海达和朱丽，"她们虽然穿的是古装，骨子里却是超前的易卜生和斯特林堡在一百多年前就预示了的最现代的精神"。费春放、孙惠柱：《戏曲程式的表意和文化信息——以几个取材于西方剧作的戏曲演出为例》，第141页。

[2] Linda Hutcheon, Siobhan O'Flynn, *A Theory of Adaptation*, pp. 170-171.

以春秋战国为时代背景[1]，以楚文化为内核的戏曲世界。这种改编和搬演对于全剧的展开和观众的理解有诸多助益，也实现了改编的初衷，即古希腊戏剧在中国戏曲改编中神似的契合，达到了"传神"的效果。具体而言，《忒拜城》演绎希腊戏剧故事的同时，在曲词、场景、服饰等方面，匠心独运地融入中国战国历史和楚地文化的特色，所以，《忒拜城》的故事发生在希腊的"忒拜"，但又似乎是中国的某段战国历史故事的翻演。跨文化戏曲混融式的历史新编，往往需要编剧和导演既借鉴国外原剧，又糅入中国的历史文化，有限度地突破。如《忒拜城》的历史杂糅，或者说是兼融中希，亦中亦希，但整体上更具中国特色。杂糅是混融，并非拼凑，要把古希腊的忒拜历史与中国春秋战国历史文化，通过真实可感的戏曲唱词、服饰、舞台调度等，跨越东西方文化的差异，形成一个兼具多种文化、保持不同文化间的张力，却又不显得突兀矛盾的**综合体**。这是一个高难度动作，非行家不可以为之。

《忒拜城》实现历史新编策略的具体路径，表现在两个方面：第一是利用戏曲场面、戏曲唱词新编历史，第二是巧妙利用了中希的祭奠文化，以戏曲的虚拟性混融了两种文化。

一、战争历史的新编和文化杂糅

《忒拜城》，如剧名所示，是关于希腊中部的大城邦忒拜（Thebes）的故事。故事一开始，先知悲叹"伟大和光荣从忒拜城远去了"，如其所示，被"伟大和光荣"抛诸身后，这必然是一阕忒拜悲歌。悲歌的序曲是埃特奥和波吕涅兄弟阋墙引发的战争，此即忒拜历史上有名的"七将攻忒拜"。《忒拜城》第一幕的战争叙述，主要是兄弟二人打斗的武戏场面，利用了典型的戏曲叙述手段。对于交战场景，中国戏曲有自己成熟的表现手法，过合、挡

[1] 七雄争霸严格来说是战国时代，不过该戏的中国时代背景本身是模糊化的处理，可理解为春秋战国时代。

子、攒、对子以及各龙套队形，如会阵、二龙出水、倒拖靴、转场等，在开场兄弟交战的场景中被使用。利用戏曲"六七人百万雄兵"的虚拟性，交战场景的十八个演员象征着忒拜战争的千军万马，通过戏曲队形的层次感表现了两军交战，"七个城门七对七，刀枪剑戟雷火霹"的宏大场面。[1] 武戏的打斗场面，是跨文化戏剧中常见常用的手段，因为热闹的武戏较易吸引受众，尤其是对中国文化感兴趣的外国观众，而精彩的武戏与走心的文戏加以配合，戏曲就不沉闷，表现层次更加立体丰富。

除了武戏场面，梆子戏《忒拜城》的唱词也很有新编历史之新意。第一幕关于战争的叙述中，郭启宏化用了反映楚国地域特色的唱词——楚辞，将舞台叙述和旁白的唱词相结合，渲染了战争的血腥、惨烈。如旁白的唱词，借鉴和化用了楚歌中语助词"兮"的使用，改用了屈原《九歌·国殇》中的诗句：

> 旗蔽日兮失交坠，失交坠兮血肉飞，血肉飞兮弃泽沛，弃泽沛兮唤不回！（《忒拜城》第一幕旁白）[2]
>
> 旌蔽日兮敌若云，失交坠兮士争先。（屈原《九歌·国殇》）[3]

郭启宏编剧为什么会化用《国殇》？蒋骥如此评论《国殇》："古者战阵无勇而死，葬不以翼，不入兆域，故于此历叙生前死后之勇，以明宜在祀典也。怀、襄之世，任谗弃德，背约忘亲，以至天怒神怨，国蹙兵亡，徒使壮士横尸膏野，以快敌人之意，原盖深悲而极痛之。"[4] 对于忒拜城邦而言，原来的王子波吕涅带领外族入侵本邦，"徒使壮士横尸膏野"，《国殇》的描写正与忒拜先知暗示的城邦灾祸和无法入葬的波吕涅暗中相扣。"七将攻忒拜"

1 《忒拜城》舞台演出本（未刊本），文学本无此句。
2 郭启宏：《忒拜城》，《郭启宏文集·戏剧编（卷五）》，第379页。
3 金开诚、董洪利、高路明：《屈原集校注（上册）》，北京：中华书局，1996，第283页。
4 吴孟复、蒋立甫主编：《古文辞类纂评注（下册）》，合肥：安徽教育出版社，2004，第2394页。

是古希腊英雄时代最惨烈的内战，在著名的特洛亚战争（即特洛伊战争）爆发前忒拜已经被夷平[1]，荷马的《伊利亚特》不止一次提到忒拜战争的壮烈。

除了旁白化用楚辞制造出悲怆效果，《忒拜城》的表演中，为了表现这次战争的残酷，戏曲舞台上用红色灯光、干冰制造出血色效果的烟雾，众士兵打斗的慢动作，配以《国殇》的沉痛凝重的文辞，尽显战争的血腥和惨烈。士兵们纷纷浴血战死沙场，最后是兄弟二人自相残杀致死。

梆子戏《忒拜城》关于战争的叙述只出现于第一幕，这段历史的新编，是忒拜战争与楚国文化的交融和杂糅：唱词、服饰、打斗以及序幕中占卜的祭舞，都尽量采用和靠拢战国时期的楚国文化，而这些舞台形式叙述的内容则是希腊的忒拜战争，是典型的西剧中演样式。

战争叙述只是《忒拜城》矛盾的揭幕，此剧更核心的内容是战争之后带来的变化：新王的权力欲望和遵奉神律的弱小者的矛盾冲突，这之间穿插了希腊的祭奠文化、中国的鬼魂文化。

二、祭奠中的文化混融

《安提戈涅》最为精彩的矛盾冲突，体现于安提戈涅抗旨葬兄的戏剧动作。如果缺少葬兄动作，她的抗争就只表现在她著名的宣言："我不认为凡人下一道命令就能废除天神制定的永恒不变的不成文律条，它的存在不限于今日和昨日，而是永久的，也没有人知道它是什么时候出现的。"然而，《忒拜城》不仅把葬兄的动作演出来，而且要运用梆子的唱腔、演员的身段，淋漓尽致地表现。

《忒拜城》第四幕安蒂葬兄，有一段长达十五分钟的祭奠兄长的唱段，曲词高亢动人，配合安蒂的身段和水袖，表演动人心弦。舞台另一侧，用精

[1] 王以欣：《神话与历史：古希腊英雄故事的历史和文化内涵（增订本）》，西安：陕西师范大学出版社，2018，第177—180页。

灵们和波吕涅的背景构建出虚拟的冥府空间，空间一实一虚，主旨是以祭奠表现感人的兄妹之情。前文已述，"安葬独唱"是最为打动人心的唱段，是整出戏曲艺性小高潮的表现。这个唱段中，密集地出现了希腊文化元素：

凝云滞雨一笼罩，以太充盈静悄悄，几曾见栎树枝头精灵鸟。用哀歌应和着我的悲号！脱去蒙面纱，抡起鹤嘴镐[**掘地，捧土**]，解下押发圈，敞开亚麻袍。[**以袍盛土，撒向头盔**]给死者当一个悲哀的先导，顾不得少女的羞涩、双颊的红潮！[**泼洒橄榄油**]橄榄油清洁了阿兄仪表，像当年披一袭白色长袍。水和蜜相交融两倾三倒，愿阿兄莫忘却血亲同胞！渡冥河谢艄公金币酬报，遇冥犬送面饼切莫动刀，阿兄的坟茔阿妹造，原谅我寸土不能气势豪[**不由泪下**]。[1]

这段唱词整体上具有戏曲唱词的中国古典美，用词雅致，体现了编剧高深的中国文学素养和精湛的曲词功力。"风格典雅、文辞考究是著名剧作家郭启宏一贯的特色，特别是萃取古希腊悲剧与中国戏曲'诗意'的共同特质。"[2] 这段唱词有意识地遣用象征希腊文化的物体意象，比如鹤嘴镐、押发圈、亚麻袍，还以白描的手法叙述了古希腊的祭奠仪式，用橄榄油清洁尸体，倾倒水和蜜祭奠。最后则是希腊神话关于亡魂入冥的深层文化符码的建构：亡魂要坐船渡过冥河，付给艄公卡隆（Charon）金币，用食物喂食冥府的三头冥犬刻尔柏若斯（Cerberus）。[3] 从古希腊的简单物体意象、祭奠仪式到亡魂归入冥府的神话，这个唱段的古希腊性非常明显，但是因为唱词雅致婉丽，哭腔的唱腔凄戚幽咽，听来并不觉得别扭，文化混融后的唱词效果和舞台效果都很好。编剧煞费苦心地巧妙遣词以融合中希，用戏曲唱词的新瓶

1 郭启宏:《忒拜城》，《郭启宏文集·戏剧编（卷五）》，第 397—398 页。
2 徐涟:《〈忒拜城〉是不是一剂良药》，《中国文化报》，2002 年 05 月 30 日，第 002 版。
3 William Smith (ed.), *Dictionary of Greek and Roman Biography and Mythology*, Vol. I, London: Murray, 1849, p. 689, 671.

装上希腊祭奠文化内容的酒,同时,演员彭艳琴不俗的唱功、利用张派鼻音在呜咽中一回三转的唱腔,也使得安蒂哭兄、为兄长亡魂祭奠的唱段成为整出戏最走心的时刻。

如果我们进一步思考,那么,安蒂身着宽袍大袖的中国戏服,并不与唱词中的押发圈、亚麻袍吻合,这种明显的矛盾,是戏曲特殊的虚拟性和空间的多义性所允许的,戏曲舞台上可用"空"舞台、道具的虚拟性(一桌二椅)、动作的虚拟性,代指实在,让观众最大限度发挥想象力。[1]中国戏曲虚拟性的特质,或毋宁说戏剧舞台本质上的虚拟特征,为文化杂糅敞开了丰富的可能性。另外,唱词与服饰的矛盾也是跨文化戏剧混杂不同文化的过程中时常要面对的问题,没有统一的解决路径,《忒拜城》让希腊文化体现于词语构筑的虚的层面,中国文化则实实在在落实在可视化的物质层面。

从《忒拜城》等跨文化戏曲所体现的文化混融,也促使我们进一步思考,到底什么是它的本质?在一些海外学者看来,戏曲作为一种高雅艺术(比如对应西方的芭蕾舞),对于国外观众而言,代表着一种中国身份/认同,在全球化的时代,"无论戏曲是如何带有其标记和程式化,它仍然象征着一种中国独特性(a Chinese uniqueness)"[2]。然而,我们在《忒拜城》等作品中看到的是,跨文化戏曲在对国际观众输出戏曲的观念和演出体系时(即雷碧玮所说的建构国族身份),更重要的是建构**文化杂处、混融和多元**。因此跨文化戏曲的本质是一种舞台上的**对话、协商和互建**,一种中外戏剧/戏曲从观念到形态的相互成就。当然,我们是用最具有中国性的戏曲放入这个对话,但如果只坚持一种身份,跨文化戏曲将不成其为跨文化戏曲。

[1] 朱夏君:《重述:中国古典戏曲里的本体存在》,第49页。
[2] Daphne Pi-Wei Lei, *Operatic China: Staging Chinese Identity across the Pacific*, p. 260.

第四节 《忒拜城》情感主题的凸显：中国戏曲的化魂术

一、乱伦家庭的亲情：兄弟姐妹的情感和解

梆子戏《忒拜城》的情节和戏剧冲突都是希腊的，但是重新塑造并着力突出了原剧不强调的情感主题，尤其是亲情。

索福克勒斯的《安提戈涅》并不特别强调亲情，对于这个乱伦的家庭，亲情是变形的。哪怕安提戈涅对死去哥哥的眷顾，也不是受情感的驱动，而是受不成文律条、伦理责任等驱动。悲剧一开场安提戈涅与唯一的亲人伊斯墨涅商议葬兄，一言不合，她就冷言冷语[1]，揭示出这个家庭因为乱伦的父母有一种奇怪的冷淡。安提戈涅葬兄也不是我们通常理解的出于内心亲情的感召，而是"我要对哥哥尽我的义务"，"我不愿人们看见我背弃他"[2]，是她对于家庭义务伦理原则的服从，或者说是遵奉神律。安提戈涅最坚定的理由，是那句名闻千古的"我不认为凡人下一道命令就能废除天神制定的永恒不变的不成文律条"，表达的是虽死犹未后悔的坚毅。哪怕安提戈涅的手足情，也体现出一种非常清醒理智的希腊精神。[3] 惟其清醒理智，安提戈涅才能在抗争克瑞翁时有理有据，才不是凭借小儿女情怀赢得两千多年来的广泛认可。

但希腊原剧中的清醒与中国戏曲的品格不合（更不必说希腊的神明信仰体系）。中国戏曲的优势"妙在入情"[4]，抒发情感是戏曲立得住的不二法门，乃至人们曾经批评戏曲给人的体验无外乎是才子佳人，儿女情长，恩怨情仇。对于跨文化戏曲，另立情感主题，是一种几乎必然的创编之路。比

[1] 索福克勒斯：《安提戈涅》，罗念生译，《罗念生全集（第二卷）〈埃斯库罗斯悲剧三种〉〈索福克勒斯悲剧四种〉》，第298页。

[2] 同上。

[3] 《安提戈涅》临死前有一番论证，说兄长比丈夫、孩子对她更为重要，是这种清明理智的证明。同上书，第319页。

[4] 李渔：《李笠翁曲话译注》，李德原译注，天津：天津古籍出版社，1988，第175页。

如，梆子戏《美狄亚》展示的情感是美狄亚与伊阿宋的男女情爱，美狄亚并非不浓烈的母子亲情，以及伊阿宋追求王权背弃盟誓引发美狄亚的激烈复仇。《忒拜城》中埃特奥和波吕涅兄弟二人因争抢王位而反目成仇，手足相残，但此剧中突出的情感主题是安蒂与兄长的兄妹之情，安蒂与伊斯墨诀别时的姐妹情，以及海蒙与安蒂不离不弃、穿越生死的爱情。安蒂对克瑞翁强权的反抗，《忒拜城》中也有完整演绎，但"新编历史"之新落脚于戏曲的抒情优势，故而更突出的是她出自亲情的责任与感召慨然冒死葬兄。"重视伦理亲情爱情的表达，极力渲染这种感情的影响力，正是戏曲精神中'妙在入情'（李笠翁语）价值取向的集中反映。"[1]

在重新塑造情感主题的过程中，罗锦鳞认为需要"强调和冲淡"的原则[2]。古希腊戏剧的主题虽然非常清晰突出，但同时也是多义的，中国导演根据演出立意以及中国观众在新文化语境下理解作品的需要，可以从原剧多义的主题中进行选择，深化和拓展不一样的主题。但是，罗锦鳞一向强调要对古希腊原剧报以敬畏的态度，准确地认识原作精神，不违背原作的精神和人物。在这样的认识前提下，《忒拜城》最强调的就是"情"，兄弟之情、兄妹之情、姐妹之情、男女间的爱情和母子亲情。

我们可以比较希腊原剧与改编后的梆子戏强调重点的不同。埃斯库罗斯的《七将攻忒拜》中，伊斯墨涅和安提戈涅分别这样说起兄弟二人的死亡：

> 伊斯墨涅：啊，你们毁灭家族，渴望得到痛苦的王权，现在得到命定的一份，借助于锐利的铁器。（行881—885）
>
> 安提戈涅：无视亲情，不惧怕灾难，手举投枪，为自己招不幸，毁灭了祖辈的产业。（行876—878）

[1] 万柳：《传神史剧与跨文化改编——从希腊悲剧〈安提戈涅〉到高甲戏〈安蒂公主〉》，《戏曲艺术》，2014年第2期，第111页。此文只提及郭启宏在2002年改编梆子戏《忒拜城》后又撰写了高甲戏改编本《安蒂公主》，未提及是否上演。

[2] 罗锦鳞：《关于导演古希腊戏剧的思考》，第118页。

他们都是刺中左肩，都是刺中左肩死去，虽然是同胞亲兄弟。（行888—890）[1]

为了使"情"突出，《忒拜城》中伊斯墨和安蒂对两位兄长的批评被冲淡，变为安蒂在兄长们兵刃相见时的劝诫，以及两位兄长死后，她发问为何他们全然不顾手足之情。而原剧中强调同胞兄弟之词则被保留和强调：

安蒂：可是，生命之初，他们本是一母同胞啊！（《忒拜城》第一幕）[2]

梆子戏保留了兄弟两人在打斗中同一部位受伤（改为腹部）。这段兄弟对战的场景，以中国戏曲"对子"的武打程式呈现，把子上两人也手持相同的单刀，最终死亡时，两人分别叫出了"大哥""二弟"后，相继用同样的"僵身倒"并肩死去，拔刀相向的兄弟二人终于在死前和解了。由此，两人的兄弟之情在梆子戏中被点出，安蒂与哥哥间的兄妹之情也得到了强化。

《忒拜城》还格外强调了安蒂与伊斯墨的姐妹之情，这在原剧中是没有出现的。自从伊斯墨涅拒绝葬兄后，索福克勒斯笔下的安提戈涅始终未对妹妹假以辞色，她批评妹妹：

你这样说，我会恨你，死者也会恨你，这是活该。（行93—94）[3]

哪怕在伊斯墨涅为姐姐求情，欲与她共担罪责时，她也多次拒绝她，奚落她："你问克瑞翁吧，既然你孝顺他。"（行549）[4]

《忒拜城》里的伊斯墨仍然胆小怕事，她阻止安蒂埋葬哥哥时，一边劝

[1] 埃斯库罗斯：《七将攻忒拜》，王焕生译，《古希腊悲剧喜剧全集（第一卷）》，南京：译林出版社，2007，第260—261页。
[2] 郭启宏：《忒拜城》，《郭启宏文集·戏剧编（卷五）》，第383页（演出版剧本有改动）。
[3] 索福克勒斯：《安提戈涅》，罗念生译，《罗念生全集（第二卷）〈埃斯库罗斯悲剧三种〉〈索福克勒斯悲剧四种〉》，第299页。
[4] 同上书，第310页。

阻安蒂，一边拉住了姐姐的衣袖。安蒂质问伊斯墨难道忘了兄妹之情，让伊斯墨离开。第四幕，当伊斯墨表示要与她分担罪过时，安蒂拉起妹妹的手，表现出感动之情，最终认可了"万劫不灭"的姐妹情，姐妹二人的情感和解了：

> 世间难得真心性，
> 慷慨赴死山可倾，
> 天地鬼神齐见证，
> 万劫不灭棠棣情！[1]

戏曲舞台上，姐妹二人诀别时互牵衣袖，迟迟不肯分别，分外感人。这样的情感新编符合中国文化对亲情的理解，也符合戏曲一贯的情感呈现：在死亡面前，曾经的意见纷争不再重要，至亲的情感紧张和冲突不如在死前的情感和解更打动人心。

二、中国戏曲的化魂术：鬼魂穿越生死

鬼戏的形成几乎与戏曲的历史一样古老，"戏曲形成之时，鬼戏亦便产生"[2]。故中国戏曲不乏通过人物穿越生死，彰显情爱和复仇的先例：元杂剧《窦娥冤》窦娥鬼魂托梦表达复仇心愿，昆曲《牡丹亭》杜丽娘还魂圆情[3]，越剧《李慧娘》中李慧娘还魂向贾似道复仇。一些戏剧人物无法在生前完成的戏剧动作假借死后的鬼魂，乃至鬼魂还阳成人完成，这些鬼魂戏往往表达的是一种不可摧毁的精神力量，能取得惊心动魄的戏剧效果。古希腊戏剧的鬼魂虽然没有中国戏曲中多，也形成了一定的鬼魂传统[4]，但凶杀等

[1] 郭启宏：《忒拜城》，《郭启宏文集·戏剧编（卷五）》，第401页（演出版剧本有改动）。
[2] 许祥麟：《中国鬼戏》，天津：天津教育出版社，1997，第13页。
[3] 杨秋红：《中国古代鬼戏研究》，北京：中国传媒大学出版社，2009，第3、16—17页。
[4] 埃斯库罗斯的《波斯人》中的大流士、《报仇神》中的克吕泰墨斯特拉都以鬼魂形象出现。在欧里庇得斯的《赫卡柏》一剧中，一开场就出现了赫卡柏的小儿子波吕多罗斯的鬼魂。古希腊喜剧中也曾出现鬼魂人物。

让人惊恐的情节按例不出现在舞台上，通常由"传令人"告诉观众。《忒拜城》利用中国戏曲传统，在安蒂埋葬祭奠波吕涅、海蒙殉情、王后自杀、冥婚、克瑞翁众叛亲离的场景里，多次出现了人鬼同台的表演。而最为精彩的，就是第六幕死去的众鬼魂在冥府举行了热闹的"冥婚"，为前五幕冲突不断、风波迭起的现世世界劈开了一种生死之后的解决。这些"鬼戏"的设计，与安提戈涅对 τοῖς κάτω "下界死去的人"（行 75）的尊重是吻合的[1]，很好地体现了安提戈涅"英勇的决心超越时间，进入永恒"（Antigone's heroic determination reaches beyond time to the eternal）[2]。

《忒拜城》中的人鬼同台充分展示了戏曲的时空虚拟性的特点。人鬼即使同台，生死之间却始终存在无法跨越的界限，从而激发出无限悲怆的情感效果，如海蒙殉情。希腊原剧中，安提戈涅和海蒙虽然是相爱的一对儿，却从未有对手戏，而海蒙闻知恋人自缢身亡后，陷入激愤与气恼的情绪，他的自杀殉情只借报信人之口简单几句转述带过，舞台没有表现。古典学家杰布完全服膺于索福克勒斯对他们二人的人物关系安排，虽然他认为后世剧作家的改编突出安提戈涅与海蒙的恋爱主题（love-motive）无可厚非，但在最高贵的悲剧艺术性上必逊于索氏（inferior to Sophocles）。[3]《忒拜城》放大强化了海蒙见到安蒂死亡后的"殉情戏"，海蒙甩掉盔头，顿足搥胸，以落魄生的形象跪地抖手悲唱长达十分钟，这时精灵歌队和安蒂的魂灵就在舞台另一侧。观众既看到舞台上这对恋人同台相"逢"，但又意识到实际上已经人（海蒙）鬼（安蒂）殊途。最后海蒙去意已决，他推开侍从挽扶，为逝去的安蒂戴上花环。整个过程中，海蒙与安蒂两人似在互动，又非在互动，这

[1] Sophocles, *Antigone*, Mark Griffith (ed.), p. 135.

[2] Charles Segal, *Tragedy and Civilization: An Interpretation of Sophocles*, Cambridge: Harvard University Press, 1981, p. 156.

[3] R.C. Jebb, "Preface" and "Introduction", Sophocles, *Sophocles: The Plays and Fragments, volume 3, The Antigone*, p. xxx.

一长段的表演把情感积累到了顶点，继而海蒙的殉情自杀顺理成章，水到渠成，促成二人在冥界的真正重"逢"。海蒙由激愤、悲伤到怜爱的情感流动表现得淋漓尽致。这幕殉情戏充分利用戏曲舞台虚拟的时空，人鬼同台，展示了二人爱情的纯粹美好，强化了兄弟姐妹的手足情之外的爱情主题。这就是戏曲舞台传递出的独特的情感，独特的戏剧张力。精灵的使用也恰到好处，《忒拜城》中的精灵（elves）是对戏曲中的鬼魂和古希腊歌队的创造性混用。戏曲作品中不乏多个精灵或神灵出现，参与剧情的先例，如昆曲《牡丹亭》中的花神。但《忒拜城》中的精灵歌队并非希腊意义上的歌队："由精灵把亡人的灵魂带上舞台，既区别了阴阳两界，又丰富了舞台语汇，使舞台更为灵动。而且，精灵也同时兼备了古希腊悲剧中歌队的部分功能，增加了戏剧的仪式感。"[1]舞台上由精灵歌队区隔开的阴阳两界，一死一生，一喜一悲，形成极其鲜明的对照。一言以蔽之，精灵在舞台上建构了多维度的（叙事和仪式）空间，让舞台更有活力。

人鬼同台更进一步的表演，出现在最后独出心裁的"冥婚"场景。

希腊原剧中亲人们纷纷死去，对坚持"一邦之尊"、强权统治的克瑞翁已经形成惩罚。但《忒拜城》却没有止步于此。海蒙殉情后，王后也悲愤难抑，她唱出"变有限为无垠，以既死作方生"，即使在天国也要让诸神主婚，为两个孩子完婚。自杀后的王后魂灵为安蒂与海蒙的魂灵主持了新婚大典。这时舞台前方的灯光变红，"冥婚"开始，安蒂与海蒙的魂灵先对拜，再拜高堂，完成了二人在冥间的结合，相亲相爱的两个人终成眷属，然后魂灵们退下，一切归于黑暗。此时克瑞翁出场，看到众人皆死，如五雷轰顶，不由得唱出："夏飞雪，冬雷吼，山无棱，水逆流。"正当克瑞翁在灰暗的人世间悲悲戚戚时，舞台另一侧的灯光照亮了另一个世界，传来喜气洋洋的鼓乐，死去的鬼魂们纷纷登场，死去的两个兄长抬花轿，安蒂、海蒙与王后笑逐颜

[1] 白艾莲：《燕赵之声多慷慨 演绎悲剧〈忒拜城〉》，《中国戏剧》，2002年第10期，第17页。

开，婚礼的行列一派喜庆，合着婚礼鼓乐，他们一路绝尘而去，舞台上只留下那个虽然活在人间，却披头散发，悔恨万分的孤家寡人克瑞翁。"冥婚"的喜悦轻盈看起来仍然是戏曲中常见的大团圆结尾，但是这样的团圆却只能发生在阴曹冥府，不由得让人喟叹。《忒拜城》利用鬼戏，将原剧的悲剧结尾改编为一悲一喜两个层面，悲剧的结尾留给了现实中的克瑞翁，而喜剧的结尾属于冥府中的鬼魂——这样的结尾当然是对希腊原剧和中国戏曲的双向突破。

鬼戏是中国戏曲的一大特点。"也许中国的戏剧对鬼情有独钟，所以鬼魂与中国戏曲结下了不解之缘。"[1] 在谈到为什么新编入鬼魂和冥婚时，罗锦鳞导演说：

> 鬼魂和冥婚涉及生与死，人与鬼之间对话互动，情感对应，情感愈发浓烈，这样的处理让主题深化，增强了戏剧张力，从而使剧情产生了巨大的震撼和感染。所以鬼魂的出现和冥婚场景，非常有东方特点，算是对希腊戏剧艺术的发展和革新。[2]

《忒拜城》在敬畏希腊原作的前提下，让鬼魂登台、人鬼同台，这样的设计和表演堪称一种特别的中国戏曲"化魂术"，其意义在于：一方面，穿越生死的鬼魂表演直观地带来生与死之间的张力，明显提升了《忒拜城》直击人心深处的情感穿透力；另一方面，鬼魂戏增强了《忒拜城》结尾处的悲剧性力量，使得观赏性强的戏曲舞台表演上升到深刻的悲剧层面，与中国那些传世的鬼戏一样，表现了"超越题材、超越时空具有象征意味的深刻意蕴"[3]。

[1] 宁宗一：《幽冥人生——中外鬼戏文化掇谈》，《天津外国语学院学报》，1996年第2期，第14页。
[2] 罗锦鳞、陈戎女：《中国舞台上的古希腊戏剧——罗锦鳞访谈录》，第10—11页。
[3] 宁宗一：《幽冥人生——中外鬼戏文化掇谈》，第15页。

诺尔斯曾指出，"新跨文化主义"要从非西方的视角审视跨文化的相遇，而其中第一条就是亚洲的跨文化戏剧，即"从下"（from below）而始的跨文化主义。[1] 老的跨文化戏剧被指责为西方文化霸权的实现，那么，《忒拜城》"冥婚"这样带有显著中国戏曲观念和表演特点的跨文化编演，应该可以为新的跨文化主义（不管是保守的，还是面向未来的批评）带来启发。它看似灵光乍现，惊鸿一瞥，实际上扎根于中国戏曲千年来的丰厚土壤，正因如此，"冥婚"才能长时期地惊艳中外观众，为他们带来流动关系中的、创新理解的《安提戈涅》。如果《当代世界舞台上的安提戈涅》的编者[2]能够将眼光更多投向这样既"从下"而上，又具有文化和审美创新性（而非排他性地将第三世界改编的《安提戈涅》理解为政治行动向度）的改编作，那么西方和东方世界理解的《安提戈涅》，会更趋完整和多元。

无论是两千多年前的希腊古剧《安提戈涅》，还是21世纪中国舞台上的新梆子戏《忒拜城》和京剧《明月与子翰》，其价值和意义在于促使观众去思考历史带来的启迪：这是关于战争和战争后王权、欲望与虔诚、亲情矛盾冲突的历史，是弱小者反抗强势者的历史，是无权者挑战位高权重者的历史，是目盲者（先知）启示盲目者（君王）的历史，是家庭中的女人不得已侵入城邦男人辖域的历史。中国戏曲舞台上的历史戏《忒拜城》讲述的是新编的混融中希的历史，或者是京剧《明月与子翰》演绎的一桩宫廷悲剧，总之，这是无论中外，处处可见的历史。

以中国戏曲演绎西方戏剧经典，可以采用不同的改编策略，无论是依循原作还是翻新原作，戏曲的表演形式赋予了两千多年前的古希腊戏剧新的生

[1] Charlotte McIvor, Jason King (eds.), *Interculturalism and Performance Now: New Directions?*, p. 4.

[2] Erin B. Mee and Helene P. Foley (eds.), *Antigone on the Contemporary World Stage*, p. 24.

命力。综合考虑，《忒拜城》和《明月与子翰》不同的跨文化改编模式和策略，无论是"敬畏原作"还是"再创造"，无论是"混融式"还是"本土化"改编，它们实际上具有两层相互补充的意义：一方面河北梆子和京剧作品不必符合希腊原剧，使我们摆脱了改编中忠实还是不忠实的僵化观念；另一方面，它们都以跨越中希戏剧的方式打造了属于自己的独特的戏曲舞台美学，以不同的方式建构了原作和改编作的联系，达成了一个流动关系的连续体。

《忒拜城》是步入21世纪之后，当代中国戏曲对古老希腊悲剧经典的重演，不仅做到了希为中用，也做到了古为今用。这出戏不仅让古希腊戏剧的生命力在东方戏曲艺术中得到了延续，让观众体悟古今中外人类面临着共同的问题，同时也内向拓展了河北梆子的戏曲舞台，成为京梆子戏演出二十载的新经典。《忒拜城》的演出和历史发展复制了河北梆子《美狄亚》"译—编—演—传"的跨文化圆形之旅模式，但它的国外演出尚没有达到《美狄亚》的次数、规模和效果，跨文化过程还不够立体、深刻和圆融。进入21世纪之后，跨文化戏剧正在经历潮流转变和方向调整，"希剧中演"的跨文化戏曲在这个不断变化的时代，应该有所坚持，亦需要有所改变调整，比如坚持做完整的戏曲作品（不是插入戏曲元素），调整戏曲改编的取向（从国际戏剧节定制取向到本土自我选择取向），利用国际传播和数字传播渠道（比如新媒体传播和线上展播）。在这些重新定向之后，未来的戏剧跨文化圆形之旅可能出现新的范式。

表 1　希腊原剧与《忒拜城》戏曲改编本、演出本的比较

版本	（一）希腊原剧三个剧本：《俄狄浦斯在科洛诺斯》《七将攻忒拜》《安提戈涅》[1]	（二）郭启宏改编剧本《忒拜城》[2]	（三）罗锦鳞舞台演出本《忒拜城》[3]
人物	《俄狄浦斯在科洛诺斯》 俄狄浦斯 安提戈涅 本地人——雅典西北郊科洛诺斯乡的居民 歌队——十五个科洛诺斯长老 伊斯墨涅 仆人——伊斯墨涅的仆人 忒修斯——雅典城的国王 侍从数人——忒修斯的侍从 克瑞翁 侍从数人——克瑞翁的侍从 波吕涅刻斯 报信人——忒修斯的侍从 《七将攻忒拜》 埃特奥克勒斯 报信人 歌队——忒拜少女 安提戈涅 伊斯墨涅 传令官 《安提戈涅》 安提戈涅 伊斯墨涅 歌队——由忒拜城长老十五人组成 克瑞翁 守兵	安提戈涅 俄狄浦斯——忒拜前国王 伊斯墨涅 克瑞翁 波吕涅刻斯 埃忒奥克勒斯 大头兵——王室的亲兵 海蒙 欧律狄刻 特瑞西阿斯——忒拜城的先知 侍女、兵士、仆人、精灵等若干	先知 克瑞翁 埃特奥 波吕涅 安蒂 伊斯墨 大头兵——王室的亲兵 海蒙 王后 侍女、兵士、仆人、精灵等若干

1　索福克勒斯：《俄狄浦斯在科洛诺斯》《安提戈涅》，罗念生译，《罗念生全集（第二卷）〈埃斯库罗斯悲剧三种〉〈索福克勒斯悲剧四种〉》；埃斯库罗斯：《七将攻忒拜》，王焕生译，《古希腊悲剧喜剧全集（第一卷）》。各个译本和改编本的剧中人物，保持各自版本的译名，没有统一（如埃特奥克勒斯/埃忒奥克勒斯、忒瑞西阿斯/特瑞西阿斯等）。

2　郭启宏：《忒拜城》，《郭启宏文集·戏剧编（卷五）》。

3　《忒拜城》演出本（未刊本），由罗锦鳞导演提供。

(续表)

版本	（一）希腊原剧三个剧本：《俄狄浦斯在科洛诺斯》《七将攻忒拜》《安提戈涅》	（二）郭启宏改编剧本《忒拜城》	（三）罗锦鳞舞台演出本《忒拜城》
人物	仆人数人——克瑞翁的仆人 海蒙 忒瑞西阿斯——忒拜城的先知 童子——忒瑞西阿斯的领路人 报信人 欧律狄刻 侍女数人——欧律狄刻的侍女		
地点	科洛诺斯的圣林 忒拜城 忒拜城王宫前院	一 科洛诺斯的圣林 二 忒拜城内、外 三 安提戈涅闺房、庭院 四 忒拜城外 五 王宫门口 六 路上、墓地 七 王宫 八 石窟、王宫	一 忒拜城内、外 二 墓地 三 王宫门口 四 路上、墓地 五 王宫 六 石窟、王宫
时代	英雄时代	春秋战国时代＋忒拜战争时代	春秋战国时代＋忒拜战争时代
主要情节	《俄狄浦斯在科洛诺斯》 一 开场 俄狄浦斯到科洛诺斯 二 进场歌 俄狄浦斯与科洛诺斯当地人 三 第一场 伊斯墨涅带来神示 四 第一合唱歌 歌颂科洛诺斯 五 第二场 ·克瑞翁逼迫俄狄浦斯 ·忒修斯救出安提戈涅与伊斯墨涅 六 第二合唱歌 祈祷忒修斯救下安提戈涅与伊斯墨涅 七 第三场 俄狄浦斯感谢忒修斯	一 幕后合唱《忒拜颂》 ·俄狄浦斯和安提戈涅在科洛诺斯 ·伊斯墨涅报告忒拜城现状和自己前来的原因 ·克瑞翁出场 ·波吕涅刻斯请求俄狄浦斯与自己同行未果 ·俄狄浦斯说出诅咒，死于科洛诺斯	一 幕后合唱《忒拜颂》 ·先知对克瑞翁预言灾难 ·波吕涅和埃特奥相战，安蒂劝说未果，双双战死 ·克瑞翁宣布厚葬忒拜国王埃特奥，暴尸波吕涅，违者乱石处死

（续表）

版本	（一）希腊原剧三个剧本：《俄狄浦斯在科洛诺斯》《七将攻忒拜》《安提戈涅》	（二）郭启宏改编剧本《忒拜城》	（三）罗锦鳞舞台演出本《忒拜城》
主要情节	八 第三合唱歌 歌队感叹命运的不可抗拒 九 第四场 ·波吕涅刻斯前来 ·俄狄浦斯许下诅咒 十 第四合唱歌 歌队为死去的俄狄浦斯祈愿 十一 退场 安提戈涅请忒修斯送姐妹二人回到忒拜 《七将攻忒拜》 一 开场 ·埃特奥克勒斯战前动员 ·报信人报告敌情 ·埃特奥克勒斯祈祷众神保佑忒拜 二 进场歌 歌队祈求众神保佑忒拜 三 第一场 埃特奥克勒斯斥责歌队（女人）扰乱人心 四 第一悲歌 埃特奥克勒斯与歌队就向神明祈求争论 五 第一合唱歌 歌队悲叹表露不愿城邦沦陷做奴隶 六 第二场 ·报信人报告敌人七将攻城的布局 ·埃特奥克勒斯分配将领抵御敌人的进攻 七 第二悲歌 埃特奥克勒斯与歌队就是否前往第七座城门迎战争论 八 第二合唱歌 歌队悲叹俄狄浦斯家族的苦难命运 九 第三场 报信人报告城邦得救，但埃特奥克勒斯与波吕涅刻斯惨死	二 ·克瑞翁为埃忒奥克勒斯壮行 ·大头兵报告三个女人（安提戈涅、伊斯墨涅、欧律狄刻）在祈祷天神阻止战争 ·埃忒奥克勒斯与波吕涅刻斯单挑，双双战死 ·克瑞翁宣布厚葬忒拜国王埃忒奥克勒斯，暴尸波吕涅刻斯，违者乱石处死 三 ·安提戈涅幻梦中现海蒙的爱恋、俄狄浦斯的督促、兄长的身影 ·伊斯墨涅告知安提戈涅二哥将要下葬 四 送葬队伍行来，巫师作法，众人舞蹈 五 ·克瑞翁得意扬扬于自己的所作所为（下令安葬忒拜的英雄，禁葬忒拜的	二 ·送葬埃特奥 ·安蒂告知伊斯墨自己将葬兄长 三 ·大头兵唱"王椅" ·克瑞翁得意扬扬于自己的所作所为（下令安葬忒拜的英雄，禁葬忒拜的叛徒），海蒙献诗，王后提及海蒙婚事时，大头兵报有人葬叛逆的尸体 ·王后提出埋葬死者是天神的行为 ·海蒙猜测是安蒂葬兄长 四 ·安蒂埋葬兄长后，再次前往祭奠，伊斯墨劝阻未果 ·克瑞翁派兵捉拿安蒂 ·安蒂和克瑞翁就她有无触法激辩

（续表）

版本	（一）希腊原剧三个剧本：《俄狄浦斯在科洛诺斯》《七将攻忒拜》《安提戈涅》	（二）郭启宏改编剧本《忒拜城》	（三）罗锦鳞舞台演出本《忒拜城》
主要情节	十　第三合唱歌　歌队悲叹俄狄浦斯的诅咒及其子的命运；引出安提戈涅与伊斯墨涅上场 十一　第三悲歌　安提戈涅与伊斯墨涅悲叹兄长的死，决定将其葬在父亲的坟旁 十二　退场 ·传令官传达元老们关于安葬埃特奥克勒斯和禁葬波吕涅刻斯的命令 ·安提戈涅欲葬兄长，传令官劝阻 《安提戈涅》 一　开场 ·安提戈涅告诉伊斯墨涅克瑞翁的命令 ·要求伊斯墨涅帮助自己安葬兄长，伊斯墨涅劝阻安提戈涅未果 二　进场歌　歌队交代忒拜城经历的战事，引出克瑞翁 三　第一场 ·克瑞翁表明自己的立场，要长老们不得袒护抗命的人（"我遵守这样的原则，使城邦繁荣幸福。"） ·守兵报告，已经有人给死者举行了应有的仪式（"哪一个汉子敢做这件事？"） ·克瑞翁责难守兵必须抓住抗命者 ·歌队长提出埋葬死者是天神的行为 四　第一合唱歌　歌队赞美人的才智，引出安提戈涅被抓 五　第二场 ·守兵详述安提戈涅风沙中二葬兄长的情境	叛逆）时，大头兵报有人葬叛逆尸体 ·王后提出埋葬死者是天神的行为 ·克瑞翁转向海蒙，希望海蒙站在自己一边却未果 ·克瑞翁责难守兵必须抓住抗命者 六 ·安提戈涅二葬兄长，伊斯墨涅劝阻未果 ·克瑞翁捉拿安提戈涅 八 ·大头兵告知海蒙，克瑞翁赦免安提戈涅 ·石窟中安提戈涅与死去的灵魂交谈，悲叹自己的命运，自杀 ·海蒙发现安提戈涅死，与之行冥婚仪式后自杀 ·王宫中王后哀悼死去的人，悲叹凡人逃不脱灾难，在祭坛前自杀	·克瑞翁欲杀安蒂，伊斯墨上场，欲与安蒂共担罪责，转求克瑞翁不要杀死海蒙的未婚妻安蒂 ·克瑞翁原欲乱石处死安蒂，后改为关在石窟 五 ·海蒙求情于克瑞翁未果负气离开 ·王后劝克瑞翁未果 ·先知劝克瑞翁，称其逃不了预言的诅咒 ·克瑞翁决定葬尸，赦安蒂 六 ·海蒙前往石窟接安蒂完婚，得知其自杀后殉情自杀 ·王后请求诸神为海蒙和安蒂主婚（冥婚），后也自杀

（续表）

版本	（一）希腊原剧三个剧本：《俄狄浦斯在科洛诺斯》《七将攻忒拜》《安提戈涅》	（二）郭启宏改编剧本《忒拜城》	（三）罗锦鳞舞台演出本《忒拜城》
主要情节	·安提戈涅和克瑞翁就安提戈涅有无触法激辩 ·安提戈涅和伊斯墨涅争辩欲共担罪责 ·伊斯墨涅转求克瑞翁不要杀死海蒙的未婚妻安提戈涅 六 第二合唱歌 歌队慨叹俄狄浦斯家族的苦难，引出海蒙出场 七 第三场 ·克瑞翁试图说服海蒙站在自己的一边 ·海蒙劝说克瑞翁听听城邦流行的"悄悄话"，为安提戈涅求情 ·海蒙与克瑞翁争辩未果负气离开，克瑞翁决定只将安提戈涅关在石窟 八 第三合唱歌 悲咏爱情 九 第四场 安提戈涅在被押去石窟前控诉自己的命运、家族的命运 十 第四合唱歌 歌队唱咏命运的不可抗拒 十一 第五场 ·先知忒瑞西阿斯上场向克瑞翁讲述自己的经历（神不肯接受被污染了的祭品） ·克瑞翁嘲讽先知，先知透露预见（克瑞翁面临灾难） ·克瑞翁听从歌队长忠告决定亲释安提戈涅 十二 第五合唱歌 歌颂酒神 十三 退场 ·报信人告知歌队长安提戈涅和海蒙的死 ·欧律狄刻无意中听到不幸消息昏厥，醒后要报信人讲述所看到的	·亡灵出现和消失 ·伊斯墨涅得赦后离开 幕后合唱《忒拜颂》	·伊斯墨离开 幕后合唱《忒拜颂》

（续表）

版本	（一）希腊原剧三个剧本：《俄狄浦斯在科洛诺斯》《七将攻忒拜》《安提戈涅》	（二）郭启宏改编剧本《忒拜城》	（三）罗锦鳞舞台演出本《忒拜城》
主要情节	·报信人讲述同克瑞翁埋葬波吕涅刻斯后，发现安提戈涅已死，海蒙欲杀克瑞翁未果后自尽 ·欧律狄刻哀悼死去的人，诅咒克瑞翁承受厄运后在祭坛前自杀 ·克瑞翁悲叹自己的不慎引来的祸患		

第四章
希腊悲剧经典与跨文化京剧的编演

第一节 《俄狄浦斯王》的经典性与国内外的搬演

一、《俄狄浦斯王》的经典性

《俄狄浦斯王》(*Oedipus Tyrannus*)是索福克勒斯彪炳史册、影响力最大的悲剧经典。按通行的说法,这部悲剧上演于公元前429年(索福克勒斯67岁左右)[1],获得了悲剧竞赛的第二名,此时伯罗奔尼撒战争已拉开序幕。这是索福克勒斯创作的以俄狄浦斯家族神话为题材的三部悲剧之一。[2]《俄狄浦斯王》乃情节之首,下启《俄狄浦斯在科罗诺斯》(公元前401年)和《安提戈涅》(前455年到前435年之间),前文已述,这三部悲剧组成一组忒拜剧的"三联剧"。古代批评家一般将《俄狄浦斯王》视为悲剧的典范,亚里士多德在《诗学》中,几乎每次提到《俄狄浦斯王》时(共约十次),

[1] 杰布认为靠外部证据无法确定该剧最初表演的年代,内部证据可假定它作于《安提戈涅》和《俄狄浦斯在科罗诺斯》之间,也许在公元前439年至前412年之间。《原编者引言》,罗念生译,《罗念生全集(第二卷)〈埃斯库罗斯悲剧三种〉〈索福克勒斯悲剧四种〉》,第427页。施密特认为该剧最可能在前425年上演。还有人试图往前推。参施密特:《对古老宗教启蒙的失败:〈俄狄浦斯王〉》,卢白羽译,刘小枫、陈少明主编:《经典与解释(第19辑)索福克勒斯与雅典启蒙》,第18页,注释1。诺克斯提出剧中瘟疫或许在影射前430年的雅典瘟疫,索氏的创作时间就可能在这之后不久。Bernard Knox, "The Date of the *Oedipus Tyrannus* of Sophocles", *American Journal of Philosophy*, 77. 1956 (2), pp. 133–147.

[2] Sophocles, *Sophocles: The Plays and Fragments, volume 1, The Oedipus Tyrannus*, with critical notes, commentary and translation in English prose by R. C. Jebb, Cambridge: Cambridge University Press, 2010.

都称之是最好的范例；唯有一处说是次好，不是最好。[1]

索福克勒斯在《俄狄浦斯王》中表现了高超的悲剧技巧，杰布评价为，人物角色的生动描写与"最高超的悲剧结构技巧"（the highest constructive skill）珠联璧合。[2]他特别善于把两种对立的东西黏合起来，黏合的方法是"发现"（anagnōrisis）同时引起"突转"（peripateia），而这"突转"又是按照可然律或必然律而发生的，亚里士多德在《诗学》（第11章）夸赞《俄狄浦斯王》的"发现"是最好的。[3]悲剧人物先发现一部分真相，然后情节马上发生重大的转折。这样，俄狄浦斯杀父娶母命运的残酷就以一种惨烈的、不可逃避的方式予以呈现。整部悲剧就是从"发现"到"突转"串联起来的。第一个突转发生在第二场，俄狄浦斯与王后的对话中，听说老国王拉伊俄斯是被一伙外邦贼杀死在"三岔路口"（triplais），而他自己曾在一个三岔路口杀死四个人（行801—802），他"心神不安，魂飞魄散"，他"发现"自己可能是杀老国王的凶手。第二个突转在第三场，俄狄浦斯夫妇听到老信使说科任托斯国王波吕玻斯（Polybus）已死，二人如释重负，而老信使为了安慰二人说俄狄浦斯并非波吕玻斯的亲生儿子："你和波吕玻斯没有血缘关系。……他从我手中把你当一件礼物接受了下来。……是我从喀泰戎峡谷里把你捡来送给他的。……那时候你的左右脚跟是钉在一起的，我给你解开了。"[4]王后瞬间"发现"，俄狄浦斯就是自己的亲生儿子，她嫁给了亲子。

[1]《诗学》没有用过"十全十美的悲剧"这样的字眼评价《俄狄浦斯王》。《诗学》第14章1454a称情节中的行动安排，较好的是行动者不知道对方是谁而把他杀了，事后方才发现，如《俄狄浦斯王》，而最好的是行动者不知道对方是谁意欲杀之，但及时发现而没有杀。可见亚氏并不认为《俄狄浦斯王》的情节是最好，而是次好。参亚理士多德：《诗学》，罗念生译，《罗念生全集（第一卷）〈诗学〉〈修辞学〉〈喜剧论纲〉》，第61页。Aristotle, *On Poetics*, pp. 35—36.

[2] R.C. Jebb, "Preface" and "Introduction", Sophocles, *Sophocles: The Plays and Fragments, volume 1, The Oedipus Tyrannus*, p. xiii.

[3] 亚理斯多德：《诗学》，罗念生译，《罗念生全集（第一卷）〈诗学〉〈修辞学〉〈喜剧论纲〉》，第50页。

[4] 索福克勒斯：《俄狄浦斯王》，罗念生译，《罗念生全集（第二卷）〈埃斯库罗斯悲剧三种〉〈索福克勒斯悲剧四种〉》，第373页。

《俄狄浦斯王》的布局中"发现"与"突转"不断，一环紧扣一环，在这么短的时间，用这么少的人物，就把俄狄浦斯的一生，如此复杂的内容，叙述得几乎天衣无缝，的确是古希腊悲剧艺术到达巅峰时的炉火纯青之作。

《俄狄浦斯王》的悲剧主题或精神，同样是希腊悲剧中的典范。这部剧的表层逻辑，是神定命运不可抗拒。而作为医神祭司的索福克勒斯，在当时新知识兴起之际，在剧中保持并表达了他对传统宗教信仰的维护，在这个意义上这部剧是一出祭礼剧。[1]《俄狄浦斯王》的底层逻辑，则是拥有智慧的人完成自我认知的过程。"借智慧的俄狄浦斯彻底倾覆的惊险故事，倡导有朽者宜谦卑的生活智慧，这确是其神韵之所在。《俄狄浦斯王》之为所谓'俄狄浦斯的文学史'的经典，就内涵层面而言盖缘于此。"[2]

俄狄浦斯拥有无可匹敌的智慧，他解开斯芬克斯之谜，解救了城邦。他在与先知的对抗中，曾明抑暗扬地说："直到我无知无识的俄狄浦斯（ὁ μηδὲν εἰδὼς Οἰδίπους/Oedipus the ignorant）[3]来了，不懂得鸟语，只凭智慧就破了那〔斯芬克斯的〕谜语，征服了它。"（行396—397）他自谦为"无知无识的俄狄浦斯"，这却是典型的索福克勒斯式反讽，即俄狄浦斯无意中说出了真相：他自以为智慧，自以为凭靠他的知识就可克敌制胜，拯救和统治城邦，可是，这样一个有智慧的人对自己是谁、自己的悲剧命运却是毫无察觉的"无知无识"！俄狄浦斯虽然可以解开"人"的斯芬克斯之谜，却解不开"自我"的谜题。这就是先知所说的："聪明没有用处的时候，做一个聪明人真是可怕呀！"（行316）[4]智慧与无知的矛盾，集于俄狄浦斯一身。这正如俄狄浦斯的名字Οἰδίπους所示：表面上看，Οἰδίπους是"肿脚的人"，

[1] 施密特：《对古老宗教启蒙的失败：〈俄狄浦斯王〉》，卢白羽译，刘小枫、陈少明主编：《经典与解释（第19辑）索福克勒斯与雅典启蒙》，第15页。

[2] 杨俊杰：《延异之链：〈俄狄浦斯王〉影响研究新论》，第18页。

[3] Sophocles, *Sophocles: The Plays and Fragments, volume 1; The Oedipus Tyrannus*, p. 87.

[4] 索福克勒斯：《俄狄浦斯王》，罗念生译，《罗念生全集（第二卷）〈埃斯库罗斯悲剧三种〉〈索福克勒斯悲剧四种〉》，第354页。

当初他还是婴儿被抛弃时脚踝曾被铁丝穿在一起,但实际上这个名字也可以拆分为 οἰδε-πούς("认识—脚的")¹,肿脚是俄狄浦斯的印记,暗藏着他的身世秘密。然而,当俄狄浦斯作为一个战胜斯芬克斯的胜利者,成为城邦的新王之后,他经常说 οἶδα("我知道")如何如何,却忘记了自己名字中最关键的是 πούς("脚"),这再次揭示出他对自身身份(脚疾)、残酷命运的无知。Οἰδίπους 这个名字还可以被解读为"唉,两只脚的人啊"(oi dipous)——俄狄浦斯能破解四只脚、两只脚和三只脚的人的"共相",却不认识他这个"两只脚的人"的"殊相",可见他的名字不仅带着一种不幸的征兆,也昭示他作为一个人位置的扭曲。²

索福克勒斯笔下的"俄狄浦斯"代表着人应当认识自我,但却惊人地无知(瞎得可怕)造成的悲剧,因而这部表现俄狄浦斯理解神定命运、认识自我的剧也被视为"人的悲剧"。它高度凝练了人的自我认知的困境,最智慧的人可能是最无知的人,看起来无辜的人可能就是罪犯。悲剧的"突转"或反转令观众赫然"发现",我们以为的认知并非如我们所愿(what we thought to be is not what we thought it to be)。³也许,这部悲剧感动和撼动从古到今的观众和读者最根本、最朴素的地方仍在于,俄狄浦斯的故事展现了人类最普遍的处境——人必须及如何认识自己,以及与神、与城邦、与他人的关系。

当然,从这部意蕴深厚的悲剧中,学者们还解读出了其他种种复杂主题。戈德希尔认为:"希腊戏剧中没有哪一个角色比俄狄浦斯更强烈,也更悲剧性地体现了人类文明力量的诸多悖论。……他展示了一个人从公元前5世纪的技艺中所获得的智力、才能和早慧:修辞术、智术和治邦术……然而

1 伯纳德特:《索福克勒斯与〈俄狄浦斯王〉》,汉广译,刘小枫、陈少明主编:《经典与解释(第19辑)索福克勒斯与雅典启蒙》,第145页。

2 西蒙·戈德希尔:《阅读希腊悲剧》,第358页。

3 Michael Davis, "Introduction", in Aristotle, *On Poetics*, p. xx.

俄狄浦斯在城邦秩序中无法立足，正是他自己对文明社会的结构中的规范和界限提出了激烈的否定。"[1] 文明塑造成就的人，反遭文明自身的放逐，如前所述，这也是吉拉尔对悲剧的"替罪羊"解读中揭示出的某种悖论。从知识—权力的批判角度，福柯认为《俄狄浦斯王》的问题并非一个单纯的哲学认识论问题，而是哲学认识论所依赖的政治基础——为维护城邦政治秩序的正义观（dikē）和基于律法判决和斗争的正义观（kriein）之间的冲突，俄狄浦斯利用质询—演真机制对城邦进行治理，行使了僭主的权力。[2] 颜荻从诗哲之争的思想史角度指出，前柏拉图时代的诗人索福克勒斯在这部悲剧中道出的洞见是，追寻真理的道路从属于复杂而幽微的现象世界，哲学仍旧且永远需要诗学智慧，以避免哲学与理性的自负和僭越将文明带入毁灭境地。[3] 凡此种种，无不显示出《俄狄浦斯王》作为一部两千多年的悲剧经典，其义理阐释已百倍千倍于悲剧自身。而当《俄狄浦斯王》被导演、艺术家搬上舞台、放到荧幕等不同的媒介去演绎时，接通了更多的理解方式，敞开了更多样的表现空间。

二、《俄狄浦斯王》在国内外的搬演

近两千五百年中，《俄狄浦斯王》以其无限的可能，被人们反复研究，频繁地在东西方舞台上演。但也不要忽视，这部悲剧的题材充斥着乱伦和血亲杀戮的禁忌，英国的专业舞台曾禁演这部剧，直到1910年才开禁。[4]

从文艺复兴以来，近现代西方世界（尤其欧美国家）开始改编和上演《俄狄浦斯王》。1585年3月3日，文艺复兴时期第一个古典剧院，位于意

1 西蒙·戈德希尔：《阅读希腊悲剧》，第336—337页。
2 姚云帆：《从真理的剧场到治理的剧场：福柯对〈俄狄浦斯王〉的解读》，《文艺研究》，2017年第10期，第104页。
3 颜荻：《〈僭主俄狄浦斯〉中的诗歌与哲学之争》，《外国文学评论》，2021年第3期，第127页。
4 Fiona Macintosh, "Tragedy in performance: nineteenth- and twentieth-century productions", in P. E. Easterling (ed.), *The Cambridge Companion to Greek Tragedy*, p. 284.

大利维琴察（Vicenza）的奥林匹克剧院（Teatro Olimpico）开幕当天，演出剧目就是意大利语表演的《俄狄浦斯王》——这标志着希腊悲剧第一次公开演出（the first public performance of a Greek tragedy）的一个开端。然而它多少算是孤立事件，要等到 18 世纪末，希腊戏剧搬上舞台才成为欧洲观众的家常便饭。这部剧的剧本由 Orsatto Giustiniani 翻译，Andrea Gabrieli 音乐作曲，15 人组成歌队，全剧由 Angelo Ingegneri 执导，观看表演的是当时的政界和社会名流，据当时史料记载，这场演出获得巨大的成功。[1] 17 到 18 世纪的一些改编试图改进索福克勒斯原剧中令人不可信或难以接受的地方，比如皮埃尔·高乃依的《俄狄浦斯》（1659）、约翰·德莱顿与纳撒尼尔·李的《俄狄浦斯》（1678）和伏尔泰的《俄狄浦斯》（1718），伏尔泰的这出悲剧在巴黎上演还引起了轰动。[2] 18 世纪晚期，随着德国古典学术与德国许多城市的永久性常设剧院（远早于欧洲其他地方）的发展（与民族主义热潮一道），出现了古希腊悲剧的复兴，并蔓延整个欧洲。歌德于 1791 年接管了魏玛宫廷剧院（Hoftheater），欧洲第一次有了不受公众口味影响，能尝试上演诗体翻译的希腊悲剧的剧院。但 19 世纪德国的希腊戏剧演出几乎没有新作，因为瓦格纳的观念——他认为现代世界不可能让希腊戏剧复活——居于正统。但 1858 年法国出现了《俄狄浦斯王》的专业舞台演出，法语演出，颇受欢迎。1881 年饰演俄狄浦斯的法国悲剧演员让·穆尼耶-苏利（Jean Mounet-Sully）成为第一个享誉欧洲的悲剧演员。[3]

1 P. E. Easterling (ed.), *The Cambridge Companion to Greek Tragedy*, pp.228-230, p.285. Hellmut Flashar, *Inszenierung der Antike: Das griechische Drama auf der Bühne von der frühen Neuzeit bis zur Gegenwart*《古代［戏剧］的舞台表演：从早期现代到当代舞台上的希腊戏剧》），München: Verlag C. H. Beck, 2009, pp. 25-33. 另参德米特里·楚博什金：《命运不可承受之重：论瓦赫坦戈夫剧院版〈美狄亚〉》，第 7 页。

2 Peter Burian, "Tragedy adapted for stages and screens: the Renaissance to the present", in P. E. Easterling (ed.), *The Cambridge Companion to Greek Tragedy*, pp. 240-246.

3 Fiona Macintosh, "Tragedy in performance: nineteenth- and twentieth-century productions", in P.E. Easterling (ed.), *The Cambridge Companion to Greek Tragedy*, pp. 285-289.

进入 20 世纪，受到《俄狄浦斯王》启发的改编剧作越来越远离索福克勒斯原剧。30 年代有两部法国剧作，被视为一种"旁承悲剧式"改编（paratragic adaptation），既直接利用古代悲剧传统，又自觉地以机智、不敬、反讽的超脱消解了传统的悲剧情感。法国作家纪德（André Gide）的《俄狄浦斯》（创作于 1930 年，1932、1951 年搬上舞台）参考了索福克勒斯和欧里庇得斯的俄狄浦斯故事。[1] 让·科克托（Jean Cocteau）的《地狱里的机器》（Machine inferale, 完成于 1932 年，首演于 1934 年巴黎的 Louis Jouvet 剧院）对俄狄浦斯的故事进行了超现实主义的改写。他反对弗洛伊德及其《梦的解析》中著名的恋母情结的精神分析，俄狄浦斯—斯芬克斯的关系在科克托的剧中至关重要，其核心主题是从可见到不可见、从内在到外在世界的运转。[2] 从 20 世纪 70、80 年代到 21 世纪，《俄狄浦斯王》在国际戏剧舞台的演出在东西方世界流通。德国柏林德意志剧院的经典剧目《俄狄浦斯城》，由斯蒂芬·基密西导演，2013 年 9 月在北京国家话剧院上演。该剧混编自《俄狄浦斯王》、埃斯库罗斯的《七将攻忒拜》和欧里庇得斯的《腓尼基妇女》中有关俄狄浦斯与忒拜城以及阿尔戈斯人攻城的部分，整部剧用极其简洁的舞台背景和演员大面积露肤的装束来表达在政治面前容易受到伤害的民众，由于大量对白的删减，剧情支离破碎，近乎全新的舞台改编并不能弥补其内容的空洞。"因为没有鲜明的统领的主旨，造成如织就的渔网，虽相互勾连，却漏洞百出。一言以蔽之，就是形式隽永，而内容比较空洞。"[3] 罗马尼亚锡比乌国家剧院也曾上演改编戏剧《俄狄浦斯王》，该剧用怪诞的

1 Peter Burian, "Tragedy adapted for stages and screens: the Renaissance to the present", in P.E. Easterling (ed.), *The Cambridge Companion to Greek Tragedy*, p. 248. 另参杨俊杰：《延异之链：〈俄狄浦斯王〉影响研究新论》，第 27—29 页。该书还详细讨论了《俄狄浦斯王》从古至今的影响，如从古罗马塞内卡的重写，到现当代（剧）作家克莱斯特的戏仿、阿兰·罗伯-格里耶的改写。

2 Almut-Barbara Renger, *Oedipus and the Sphinx: The Threshold Myth from Sophocles through Freud to Cocteau*, trans. by D. A. Smart and D. Rice, with J. T. Hamilton, Chicago and London: University of Chicago Press, 2013, p. 75.

3 丛小荷：《极简之下的空洞》，《戏剧文学》，2014 年第 1 期，第 52 页。

布景、具有象征意义的动作和现代的装束，试图展现一个旧秩序被破坏，新秩序还未建立起来的世界。[1]

东方世界中，日本导演兼编剧蜷川幸雄先后五次演出话剧《俄狄浦斯王》，先是以奥地利剧作家霍夫曼斯塔尔（Hofmannsthal）的《俄狄浦斯王》为脚本的演出（1976年、1986年），后改为山形治江翻译的索福克勒斯希腊剧本的演出（2002年、2004年5—6月和7月）。蜷川幸雄的舞台尽量保留原剧的大意和台词，也保留了歌队的设置，1976年在日本上演时使用了由多达106名男性组成的大规模歌队[2]，而2004年在希腊雅典的演出改为仅由20个男性组成的歌队[3]。年轻的国王与命运斗争，同时男性歌队组成美丽的阵形，雅乐之舞连接了神与人。舞台上排列着从日本运来的黑色枯萎莲花，代指瘟疫蔓延的忒拜。皎洁的月光下舞台背景是被灯光照亮的帕特农神庙。蜷川对这次演出提出了严格的要求："以兼顾艺术风格和现实为目标。"[4] 日本另一位著名导演铃木忠志也改编过《俄狄浦斯王》，他的改编有意融合了日本能剧和古希腊悲剧中普遍存在的元素，这一尝试为他后来用能剧改编其他希腊戏剧做了成功的铺垫。[5]

除了话剧形式的改编，国外还有歌剧形式的《俄狄浦斯王》搬演。如20世纪90年代美国的先锋戏剧艺术家朱丽·泰摩尔导演，小泽征尔任艺术总

[1] 高音：《一种悲剧的态度：俄狄浦斯的现代面孔》，《剧本》，2016年第7期，第78页。

[2] 蜷川幸雄、山口宏子等：蜷川幸雄の仕事，第62页。蜷川幸雄的《俄狄浦斯王》在日本国内和国外共上演五场。在日本国内四场演出的时间为1976年（市川染五郎主演）、1986年（平干二郎主演）、2002年和2004年5—6月（均为野村万斋主演）。在国外希腊雅典上演的唯一一场为2004年7月（野村万斋主演）。其中，1976年和1986年的演出脚本是霍夫曼斯塔尔的剧本，高桥睦郎修改润色，即脚本并非希腊原剧；2002年和2004年在日本和希腊演出的脚本均是索福克勒斯剧本，山形治江翻译。特别感谢欧阳靖帮助搜集并翻译相关的日语资料。

[3] 《俄狄浦斯王》，蜷川幸雄导演，野村万斋主演，希腊雅典阿迪库斯剧场（Herod Atticus Theater）。哔哩哔哩网站（简称B站）的现场戏剧录制视频显示，演出时间为2004年7月5日，https://www.bilibili.com/video/BV1ca411c7pF?p=12004。[访问时间：2022年3月15日]

[4] 蜷川幸雄、山口宏子等：蜷川幸雄の仕事，第68页。

[5] 田之仓稔、赵志勇：《古希腊戏剧在日本的演出》，《戏剧》，2008年第S1期，第50页。

监联合制作的"歌剧—清唱剧"《俄狄浦斯王》,1992年首演于日本。该剧由俄罗斯著名作曲家伊格尔·斯特拉文斯基在1926到1927年写曲,歌剧台本是法国先锋戏剧剧作家让·科克托创作的。斯特拉文斯基特意请主教丹尼耶罗把剧本由法文译成拉丁文,以保持歌剧严谨的风格和原作的崇高气质。这部清唱剧的音乐风格简洁、庄重,戏剧表现冷静、克制,处处体现着新古典主义的理念。[1]1992年的舞台演出中创新的地方甚多,如安排了地位显著的女性日语叙述者,大量合唱的运用作为第二叙述者,日本能剧元素的运用(如面具),两个俄狄浦斯的设计等,既保留了古希腊戏剧的肃穆庄重,又运用了歌剧特有的音乐效果。

除了歌剧形式,还有电影的"俄狄浦斯",如美国知名电影导演伍迪·艾伦导演的电影《俄狄浦斯的烦恼》,著名意大利导演皮埃尔·保罗·帕索里尼于1967年执导的电影《俄狄浦斯王》等。甚至有画作"俄狄浦斯",如古典画作抑或是现代、后现代的各种以俄狄浦斯为原型的画作。当然,《俄狄浦斯王》的跨文化、跨媒介的改编远不止于此,"俄狄浦斯"已经成为一个永远被人阐释、改编、重写、戏仿的"母题",有五花八门、多种多样的阐发形式和表现形式。原作与后作的关系已处在一种互文之中,"每一个版本的俄狄浦斯都是一种解释,而索福克勒斯的版本也不能像其他版本一样,穷尽主题的可能性"[2]。由上可见,从文艺复兴以来,国外的《俄狄浦斯王》的改编(包括跨媒介改编)和舞台演出已有四百多年历史,有极为多样的演出形式和大胆的实验性探索。

在中国,《俄狄浦斯王》于1936年由罗念生译为汉语。经过将近半个世纪的流转,《俄狄浦斯王》已经不限于文学文本,走上了中国的舞台。国内

[1] 陈仲凡:《歌剧—清唱剧〈俄狄浦斯王〉——斯特拉文斯基的新古典主义杰作》,《交响(西安音乐学院学报)》,2006年第1期,第84页。

[2] Peter Burian, "Tragedy adapted for stages and screens: the Renaissance to the present", in P.E. Easterling (ed.), *The Cambridge Companion to Greek Tragedy*, pp. 246–247.

对《俄狄浦斯王》故事的改编上演主要集中于话剧和戏曲。最早有 1980 年刘思平导演、北大历史系学生在校园演出的《俄狄浦斯王》，演出虽然简陋，但十分动人。[1] 更大影响的专业演出，是 1986 年由罗锦鳞导演、中央戏剧学院学生演出的话剧《俄狄浦斯王》。该剧遵循索福克勒斯原剧本的台词，仅做少量改动，在北京首演取得成功，后赴希腊参加第二届国际古希腊戏剧节，在德尔菲和雅典的公演引起了极大的反响。[2] 罗氏父子两代人执着于古希腊戏剧，从翻译到舞台实践，已成为古希腊戏剧在中国接受的代表性人物。[3] 再到 2008 年孙惠柱改编，卢昂、翁国生导演的跨文化实验京剧《王者俄狄》，形式有了很大的变化，京剧的剧情与原剧本相差不大，但整体上已本土化为京剧，舞台形式很简洁（一桌二椅都省略了，有时仅有王座）。演员穿着传统京剧服饰，使用传统京剧的程式和唱腔。舞台布景不仅回归中国古代，还体现出某种现代剧场的简约。这出京剧一经演出反响非常好，受邀参加国内外演出多达 130 多场，并获得了多项国际大奖（下文详述）。

2013 年，中国导演李六乙导演的中国式《俄狄浦斯王》，本着"重返文明之旅"的初衷回溯历史。该剧与原著《俄狄浦斯王》相比保留了相同的故事情节，舞美方面极尽简约，力图用演员充沛的表演填补舞台的空缺，是一次比较保守但是制作精良的改编，透射出一种超越国别的当代人类的情感和困惑[4]，国内评价很高。同年还有梦剧场上演的话剧《床底的俄狄浦斯王》，完全颠覆了传统的《俄狄浦斯王》，更多表达对生活的戏谑，并没有很高的文学价值。2014 年中国新生代导演杨蕊、李唫导演的《俄狄浦斯王》由北大剧社成功演出，该剧也是基于与原著相同内容的改编。[5] 国内还有很多由

[1] 杨诗卉：《古希腊戏剧在中国的改编与演出——跨文化戏剧的求索之路》，第 74 页。
[2] 罗锦鳞：《用中国传统戏曲表演古希腊悲剧》，第 48 页。
[3] Hellmut Flashar, *Inszenierung der Antike: Das griechische Drama auf der Bühne von der frühen Neuzeit bis zur Gegenwart*, pp. 297–298.
[4] 杨诗卉：《古希腊戏剧在中国的改编与演出——跨文化戏剧的求索之路》，第 79 页。
[5] 罗锦鳞、陈戎女：《中国舞台上的古希腊戏剧——罗锦鳞访谈录》，第 4 页。

高校剧社对《俄狄浦斯王》的改编演出，基本是与原著相同故事情节的一些戏剧演练。

另外非常值得重视的，是2021年4月25日和26日迄今最新搬上舞台的蒲剧版和豫剧版《俄狄王》。这是中国戏曲学院2017级戏曲导演专业学生在陈涛、乔慧斌和澹台义彦三位导演老师指导下排演的"一本两剧"的毕业大戏，两部戏的舞台演出时间至今并不长，却也延续了学生演剧的实验性、先锋性传统。所谓"一本两剧"，是两出戏都改编自索福克勒斯《俄狄浦斯王》（改编本由学生共同完成），改编手法各有千秋，以蒲剧和豫剧两个地方剧种分别在两天连续演出。虽然演出时共用同一舞台背景，但无论是从演员阵容，还是从舞台表现来看，蒲剧和豫剧《俄狄王》展现出不一样的两种导演风格。[1] 蒲剧《俄狄王》（由中国戏曲学院与临汾蒲剧院联合打造）不分场次，俄狄王由两人分饰（秦鹏磊和马罂饰演），将俄狄杀父的回忆嵌入线性叙事中。豫剧除了俄狄王（程闯强饰演）和王后（王玉凤饰演）之外，其中一些角色（如女先知［王英姿饰演］）的处理颇有可圈可点之处。[2] 而对两天连续观看了两出戏曲版《俄狄王》的观众而言，这两部戏明显构成了一种对照，也是巧妙的呼应。半年后，蒲剧《俄狄王》于2021年12月12日在上海参加了"2021年中国小剧场戏曲展演"，引发了一定的关注。[3] 当然，新戏还需要一定的时间打磨，才能证明其戏曲改编和演出的独特价值。[4] 这两部戏曲版《俄狄王》的完整视频由中国戏曲学院官方账号上传了哔哩哔哩

1 参《导演系2017级戏曲导演专业毕业大戏〈俄狄王〉成功演出》。

2 胡彬彬：《跨文化戏曲的智慧教育：豫剧〈俄狄王〉中的女先知》，《海峡人文学刊》，2022年第3期，第110—115页。

3 梁婉婧：《地方小剧种的小剧场戏曲探索：蒲剧〈俄狄王〉的台前幕后》，《海峡人文学刊》，2022年第3期，第116—122页。另参唐诗：《蒲剧〈俄狄王〉：祸兮福所倚，福兮祸所伏》，文汇网，http://www.whb.cn/zhuzhan/xinwen/20211213/438794.html.［访问时间：2022年3月15日］

4 比如，蒲剧《俄狄王》"三岔口"一段的创新搬演：第一，以回忆手法在舞台重现俄狄年轻时在三岔口杀死父亲及其随从，饰演俄狄的蒲剧演员展示了良好的武功特技的潜力；第二，之后两个俄狄，年轻的俄狄与年老的俄狄同时在场，充满时空交错感。这一段的舞台设计、人物心理的展示均很有新意。

网站，蒲剧和豫剧分别获得 4000 多和 2000 多的播放量。

国内对《俄狄浦斯王》的改编和搬演，普遍受到这部悲剧经典强大拘束力的局限，改编中变形的尺度不大，演出取得成功的改编剧目往往是内容忠实于原著、形式略有改变的话剧作品，如罗锦鳞和李六乙的《俄狄浦斯王》。京剧《王者俄狄》是使用本土化改编模式并在国内外获得良好口碑的跨文化戏曲作品，它的内容基本忠实于原著，但戏曲的舞台形式决定了它必须"脱胎换骨"，成为世界戏剧舞台上不曾出现过的、惊鸿一瞥的"俄狄浦斯王"。

第二节 跨文化京剧的不同搬演策略和政治议程

在全球化浪潮中，亚洲戏剧必须立足于自己的文化根源，寻找与西方戏剧互动的路径，"跨文化京剧"就是立足于中国本土戏曲，极力融合异域文化的一种创新形式。京剧早在 20 世纪初就参与了外国经典在中国的第一波改编搬演，如京剧史上第一部取材于外国故事、1904 年在上海上演的《瓜种兰因》，1909 年在上海新舞台上演的冯子和改编、赵君玉与赵如泉主演的京剧《二十世纪新茶花》。[1] 郑传寅和曾果果在 2012 年发表的论文《"跨文化京剧"的历程与困境》中梳理了跨文化京剧百年的历程，整理了跨文化京剧剧目，阐明了跨文化京剧面临的困境。跨文化京剧的历史有初创、低潮、停滞和高潮四个阶段，反映出跨文化京剧在国内发展的曲折历程。截至 2018 年 10 月，跨文化京剧已经有 56 部戏，位列所有跨文化戏曲剧种之首。[2]

用中国国粹京剧改编古希腊悲剧，可采用差异化的搬演策略，简单说，导演和编剧是想要演出一出京剧，还是只是在话剧演出中加入京剧元素，这

[1] 澹台义彦:《中国戏曲改编外国文学名著年鉴》，第 68 页。
[2] 郑传寅、曾果果:《"跨文化京剧"的历程与困境》，第 81—86 页。

是两种截然不同的思路。本章重点分析的跨文化京剧《王者俄狄》(2008)采用了前一种思路，而辅助分析的另一出戏《巴凯》(1996)采用的是后一种思路，这是出现在一南一北、以不同观念进行实验性演出的两部悲剧。

一、《巴凯》的混搭改编和受争议的政治议程

《巴凯》(Bacchae，又名《酒神的伴侣》)是欧里庇得斯的名剧，经常被搬上东西方舞台。1996年上演的实验京剧《巴凯》由"慧根颇深、悟性极高"的美籍华裔导演陈士争执导。从20世纪90年代至今，陈士争导演一直活跃在戏剧（戏曲）、歌剧和电影的国际舞台上。他1999年执导的全本昆曲《牡丹亭》一鸣惊人，引起了西方主流媒体和戏剧界的关注，之后创排的现代歌剧《猴·西游记》舞台演出的时空跨度从2007年英国首届曼彻斯特国际艺术节一直到2013年纽约林肯中心艺术节。[1]《牡丹亭》和《猴·西游记》属于同一类典型的跨文化戏剧创作：将中国传统艺术或题材，以西方文化圈能够接受的方式进行现代切换和搬演，如《牡丹亭》中写实的雕栏水榭布景，中国味道极浓，却完全颠覆了传统戏曲中一桌二椅的虚拟程式。2018年在北京国际音乐节上演了陈士争的"姊妹剧"新国剧《霸王别姬》和全英文版《赵氏孤儿》。《霸王别姬》混杂了京剧和歌剧、锣鼓点和弦乐五重奏、《十面埋伏》琵琶演奏与武戏，以及让人大吃一惊的乌骓真马上台；《赵氏孤儿》则是简洁明快的先锋舞台设计，全程由外国演员以英文演出，中国元素更加内化。[2]

《巴凯》是陈士争导演的早期作品，但是采用了反向操作：改编自希腊悲剧，借用西方/古希腊题材，形式上吸纳了众多的京剧元素，由中国京剧院与美国纽约希腊话剧团合作，1996年在北京首演，后在香港、雅典等地

[1] 以上资料来自于陈士争工作室网站，www.chenshizheng.com。[访问时间：2022年3月15日]
[2] 韩轩：《换位思考，讲述中国故事——观北京国际音乐节〈霸王别姬〉〈赵氏孤儿〉》，《北京日报》，2018年10月18日，第020版。

演出。《巴凯》一剧利用希腊音乐,由十二人组成歌队,穿希腊风格的服装,歌队边跳舞边用原文唱希腊诗歌。美方纽约希腊话剧团的艺术总监彼得·斯坦德曼(Peter Steadman)坚持由他的剧团演员演歌队。另外,三位中国京剧男演员孔新垣、周龙、江其虎,扮演所有的八个角色(包括女性角色)。[1] 歌队和演员都戴面具演出,他们穿着不同颜色的希腊式长袍。[2] 陈士争在"导演的话"中坦露了他的想法:"巴凯是古希腊信奉狄俄尼索[原文如此]的女信徒的名称,即我们中国人所说的巫婆。另外,巴凯亦是一个祭祀巫神狄俄尼索的仪式,而祭神仪式正是戏剧的源头。我试图在舞台上展示我想象中的戏剧形式,并在此基础上追求探索戏剧的本质及其原始的意义。"[3]

所以,陈士争的《巴凯》的主要表演形式和框架均是古希腊悲剧式的,但其跨文化的一面表现在,由三位中国京剧演员以念、做、歌、舞的传统戏曲技巧扮演所有人物,并插入京剧韵白。[4] 所以,严格来讲,这部戏从根底上并不是本书所讨论的西剧中演类型,而是插入了京剧元素的、中西混搭的希腊古戏今演。《巴凯》的京剧演员周龙发表的"演员手记"详细记述了导演陈士争如何与京剧演员磨合、达成共识,演员如何打破京剧既有的戏曲程式,以夸张变形的京剧手段(身段、道白、京剧韵白等)实现导演的意图。[5] 来自演出者的一手陈述透露了大量的跨文化实践的信息:《巴凯》如何从导演的意图经过导演和演员艰难的沟通,磨合转化成演员的理解,进而在舞台上由演员的身体予以呈现。

由此可见,这出戏带有很强的实验性,以西方实验戏剧的精神混搭京剧

1 彼得·斯坦德曼:《〈巴凯〉——演出的意义》,梁于华译,《中国京剧》,1996年第2期,第25页。
2 Erika Fischer-Lichte, "Beijing Opera Dismembered: Peter Steadman and Chen Shi-zheng's The Bacchae in Beijing (1996)", *Dionysus Resurrected: Performances of Euripides' The Bacchae in a Globalizing World*, Chichester: Wiley-Blackwell, 2014, p. 211.
3 参《巴凯》参加香港艺术节,于1998年2月20到21日在香港演艺学院歌剧院(Hong Kong Academy for Performing Arts Lyric Theatre)演出时的宣传册页,第5页。
4 彼得·斯坦德曼:《〈巴凯〉——演出的意义》,第22—24页。
5 周龙:《我创作〈巴凯〉的体会》,《中国戏剧》,1998年第9期,第36—37页。

与希腊悲剧，然而两种迥异的戏剧形式最终结合而成的是到底是京剧，是希腊戏剧，抑或只是一种实验戏剧，却难有定论。评论者对之毁誉参半，有的誉之为形神兼备地"再现了欧里庇得斯时代的戏剧演出形式"[1]，亦有评论者批评其为一种似是而非的混杂，肢解了京剧，导演陈士争缺乏对两种戏剧传统的驾驭能力[2]。对此剧的观感和评价，言人人殊。

我专门请教过有丰富的希腊戏剧执导经验的罗锦鳞，如何看待《巴凯》的编演观念和方式（恰好他在希腊观看过此剧），他的总体评价是："中国人看《巴凯》是新鲜的，但西方人，或依我看的话，这不就是西方导演导的一出戏！虽然表演的是中国演员，但缺少中国元素。整出戏，整个结构，戏剧表演都是西方的，可惜了。我认为他没有发挥戏曲演员应该发挥的作用，所以是扬短避长。"[3] 罗锦鳞的评价，与美方艺术总监斯坦德曼的话非常吻合："我的目的是演出希腊话剧，不是用希腊情节演中国传统京剧。"[4] 斯坦德曼对于《巴凯》有话语决定权，他一语中的，道出了排演这部戏的初衷。与其他中国导演倾力于以希腊题材表现中国传统戏曲相比，《巴凯》更像是点缀着京剧元素的希腊剧，"实验京剧"究其实质像是一个安慰中国观众的幌子而已（虽然导演未必是故意的）。而斯坦德曼的搬演思路，是国际戏剧舞台上的西方导演常见的策略（倒并非他对京剧这种东方戏曲艺术有什么偏见），即把东方戏剧当作实现他们的戏剧观念的一种手段。此后，《巴凯》一剧还在诸多国际场合亮相，如香港国际艺术节、雅典的国际希腊艺术节以及维也纳国际艺术节，它在国际舞台上演出时是否还叫"实验京剧"，就不得而知了。

《巴凯》是陈士争与美方合作的戏剧，舞台表演背后的戏剧制作观念和

1 小利：《〈巴凯〉——不是京剧的京剧》，《戏剧之家》，1997年第1期，第43页。
2 唐晓白：《〈巴凯〉——幻觉的契合》，《中国戏剧》，1996年第6期，第42—43页。
3 罗锦鳞、陈戎女：《中国舞台上的古希腊戏剧——罗锦鳞访谈录》，第16页。
4 彼得·斯坦德曼：《〈巴凯〉——演出的意义》，第25页。

政治议程（agenda）也引起了国内外评论家的关注。这出戏由美国国家人文基金会（NEH）资助，因而美方（具体而言，就是纽约希腊话剧团）掌握了戏该怎么演的决定权。斯坦德曼的诉求是致力于恢复已经失去的希腊话剧的艺术统一性[1]，而京剧就沦为被使用的工具。哪怕他说"京剧是最接近我的梦想的剧种"，"亚洲的传统戏剧似乎在许多方面比当今西方任何一处的戏剧更接近古代希腊话剧"[2]，这些表面上的认可不可能改变20世纪90年代西方导演和总监们将亚洲戏剧工具化的思想核心。一些中国剧评人已经看出了其中的门道："中国的戏曲演员由于他们所掌握的表演技术手段的丰富性而被选中成为表演者，或者说是重现［美国人］梦想的物质中介……中国的演员运用手中掌握的多种技术技巧实现了西方人对古代希腊追忆和设想，替他们完成了一次还原古代戏剧舞台演出形式的努力。"[3]

在《巴凯》的戏剧演出设计中，京剧没有表现其独立的品格，这在懂行的京剧剧评家看来，京剧是"被肢解的"（dismembered）。而深谙戏剧操作观念背后的权力之争的西方剧评家费舍尔-李希特甚至严厉指控："《巴凯》可以被视为一种美国文化帝国主义的行径。"[4] 因为，它的背后表现的是西方文化凌驾于中国文化之上的优越性，即希腊文化遗产，或欧洲/西方以及延伸出去的美国文化遗产，凌驾于中国戏剧形式/文化遗产之上。比如说，费舍尔-李希特特别指出，美方的纽约希腊话剧团在世界上根本不够有名，无法与中国京剧院的世界声誉旗鼓相当，然而整出戏如何排演是美方占据主动，这是资本，换言之是美国资本主义加文化帝国主义，赋予的权力。[5] 这

1 彼得·斯坦德曼：《〈巴凯〉——演出的意义》，第22页。
2 同上书，第22—24页。他举出的相似点有：二者都"形体优美，动作高尚"，以及男人可以扮演女人，手势代替语言，京剧音乐与希腊音乐结合等。
3 唐晓白：《〈巴凯〉——幻觉的契合》，第42、43页。
4 Erika Fischer-Lichte, *Dionysus Resurrected: Performances of Euripides' The Bacchae in a Globalizing World*, p. 215.
5 Ibid., p. 210.

不由得让我们想起，夏洛特·麦基弗等人在 2019 年的论文集《当下的跨文化主义与表演：新方向？》中所批评的"霸权式的跨文化戏剧"（HIT）[1]，资本的力量、第一世界的傲慢在 20 世纪 90 年代的"跨文化戏剧"里，的确有迹可循。

　　费舍尔－李希特的指控，是从政治角度提出的戏剧批评，侧重的是戏剧的文化跨越中的强弱文化之间的冲撞。她的解读也许过于政治化，过于上纲上线，毕竟结合东西方戏剧形式创新戏剧的表演，必然要付出代价。当然，我们需要思考的是，东方戏剧不能因为处于文化弱势而一直充当陪衬和被"挪用"的角色，也就是说，被牺牲的、付出代价的，不能一直是文化弱势一方。那么，在戏剧的中外合作模式中，中国传统戏曲如何才能与西方戏剧平分秋色，进而找到中国戏曲在国际舞台上打开自我、展示文化精髓的有效途径，恰恰是《巴凯》遗留给我们要进一步思考的问题。

二、《王者俄狄》本土化的京剧搬演策略和手段

　　新编神话京剧《王者俄狄》2008 年由上海戏剧学院与浙江省京剧团联合创排上演。首演是 2008 年 7 月杭州"京韵坊"演出的小剧场版，正式的剧场版在 2008 年 9 月西班牙的"2008 年巴塞罗那国际戏剧学院戏剧节"演出。[2] 至今《王者俄狄》已在国内外演出 130 多场，曾先后参演美国纽约"跨文化实验戏剧节"、华盛顿"犹太人实验戏剧节"、西班牙巴塞罗那"国际实验戏剧节"、塞浦路斯"国际古希腊戏剧节"、日本东京"中日韩国际戏剧节"、土库曼斯坦"国际实验戏剧节"等国际戏剧交流活动。2019 年该戏在国内深

[1] Charlotte McIvor, Jason King (eds.), *Interculturalism and Performance Now: New Directions?*, p. 2.

[2]《实验京剧〈王者俄狄〉创演年谱》，潇霖主编：《中国京剧和古希腊悲剧的联姻：实验京剧〈王者俄狄〉创作演出集》，第 276 页。

圳、厦门和泉州等城市也有线下的舞台演出。[1]《王者俄狄》于2021年12月26日在第九届中国—东盟（南宁）国际戏剧节参加了云上献演，并获得了该戏剧节"朱槿花奖·优秀剧目奖"。[2]

《王者俄狄》由长期致力于东西方文化交流的孙惠柱担任编剧和策划（编剧还有于［东］田），卢昂和翁国生执导，翁国生同时是主角俄狄的饰演者。从剧名可知，此剧改编自经典名作《俄狄浦斯王》，这是孙惠柱最早的两部跨文化戏曲改编作之一。这个文学改编本，精简了戏剧人物，改变了戏剧主题和结构，原剧语言被转码为纯粹的戏曲语言[3]，但是"弑父娶母"的基本剧情和戏剧冲突与希腊原剧一样，维持不变（不同于孙惠柱后期改编作《明月与子翰》的剧情大改）。无论改编还是舞台演出，该戏属于"本土化"（indigenization）改编模式，创设了很多适合中国戏曲搬演的手段，是真正意义上的京剧演出。

孙惠柱改编此戏的契机，与罗锦鳞导演的《美狄亚》相似。国外戏剧同行、耶鲁大学戏剧学院导演系主任伊丽莎白·戴蒙德（Elizabeth Diamond）受到中国戏曲吸引，促使孙惠柱改编此戏。[4]可见20世纪末21世纪初，用东方戏曲搬演西方戏剧是一个席卷全球的国际潮流。以下分别从结构与主题的改编，人物数量和人名地名的改编，分析《王者俄狄》本土化的京剧改编策略及其手段。

1. 结构与主题的变与不变

新编京剧《王者俄狄》分为九场戏："王子""丐帮""老王""殿

1 参《浙京实验京剧〈王者俄狄〉昨晚热演深圳文博会国际艺术节，京剧"俄狄浦斯王"震撼深圳观众》，浙江京剧院官网，http://www.zjjjzj.com/Exchange/info/id/1655。［访问日期：2022年3月15日］
2 姜雄：《以传统京剧演绎希腊悲剧：浙京〈王者俄狄〉线上展演》，《杭州日报》，2021年12月28日，第A23版。
3 这个文学改编本的全文，参孙惠柱、费春放编著：《心比天高：中国戏曲演绎西方经典》，第99—128页。
4 陈戎女：《孙惠柱：跨文化戏剧的理论与实践》，第115页。

试""变故""求仙""解密""真相""哭命"。如果与原剧《俄狄浦斯王》相比较,从"变故"的瘟疫出现以后的剧情符合原剧《俄狄浦斯王》内容,而之前的四场戏"王子""丐帮""老王""殿试"均为新增,加入了俄狄知晓"弑父娶母"神谕后的出逃,遇到丐帮,无意杀死父王,破解狮身魔兽之谜。[1] 结构上,孙惠柱的文学改编本从俄狄主动出逃开始,因为他想更多地发挥戏曲特色,将前史用明场演出来,俄狄十几岁自主出逃就可以展现在舞台上。[2] 这个结构构思,与河北梆子《美狄亚》用三场戏演出美狄亚与伊阿宋的恋爱、取宝、煮羊等前史,是相似的思路。舞台上的《王者俄狄》,大剧场版本演出过九场戏,但是后来卢昂导演认为希腊原剧的结构更紧凑,所以此剧通常的舞台演出版删除了"出逃"等戏,从"求仙"开始,不分幕演出,精简后的演出在结构上与希腊原剧基本吻合。所以,京剧《王者俄狄》的结构,从文学改编本到舞台演出,经历了多次变与不变的过程。

原剧主题高贵的英雄被命运毁灭,在改编剧中未变,但孙惠柱加入了他的理解:戏曲的主题表现的是一位理想主义的少年天子,一个在名誉上"大义灭己"的英雄,古今中外的戏剧中都找不到像俄狄浦斯这样在名誉上大义灭己的人。[3] 由于突出大义灭己,少年天子俄狄被塑造为一心为国为民的明君。

俄狄去找寻先知了解梯国瘟疫的缘由时,与先知有这样的对话:

 俄 狄:先生!念及梯国臣民的苦难,念及孤王的一片诚心,望先生指点迷津!

 神算子:无可奉告!(突然变脸,欲挥袖而去)

1 孙惠柱、于东田编:《王者俄狄》,孙惠柱、费春放编著:《心比天高:中国戏曲演绎西方经典》,第99—108页。
2 陈戎女:《孙惠柱:跨文化戏剧的理论与实践》,第115页。
3 孙惠柱:《决心与命运的搏斗》,潇霖主编:《中国京剧和古希腊悲剧的联姻:实验京剧〈王者俄狄〉创作演出集》,第65—67页。

> 俄狄（与马夫双双跪地）：先生！无论用什么方法，无论要孤王做何事请，只要能解救梯国，俄狄万死不辞！
>
> 神算子：此话当真？若有半点谎言，黄沙盖脸，死无全尸！
>
> 俄　狄：若有半点谎言，黄沙盖脸，死无全尸！[1]

俄狄为了国家，早已在求仙时赌上了自己的性命。而后来俄狄"弑父娶母"的真相即将被揭穿时，先知再次提醒他当初的诺言："只要能解救梯国，无论做什么事情，你都万死不辞！万死不辞！万死不辞吗！"俄狄平静抹去王后的眼泪，说："为了万民的生死，为了社稷的存亡，孤王今日定要说明真相！"[2]

很明显，京剧《王者俄狄》淡化了原剧中俄狄浦斯与天命的冲突，却强调他为了臣民和社稷安危不惜揭穿自身的可怕罪过——这是一位贤明的君王**大义灭己**的悲壮，是"以英雄的自我毁灭来换取万民的消灾避祸"[3]。在开场和结尾都出现的主题歌"悠悠昊天，无常色空。人事天命，孰轻孰重"的提问中，俄狄虽然遭遇了残酷的天命，但他每次的回答和选择，都是以人事为重。

《王者俄狄》的结构与主题在改编中有异于原剧的变化，也有保持不变、维持希腊经典和京剧艺术的完整性的地方，这与孙惠柱的改编理念有关："现在有不少导演喜欢东拼西凑，但我认为要保留戏曲的艺术形式的完整性，西方经典的故事和人物也最好保持完整。可以有不同的解释，就像我对俄狄浦斯的解释是不一样的，但故事还是完整的。这些戏的演出及其接受说明，

[1] 孙惠柱、于东田编：《王者俄狄》，孙惠柱、费春放编著：《心比天高：中国戏曲演绎西方经典》，第110页。

[2] 同上书，第124—125页。

[3] 美成：《耳目之娱，心灵之撼——解读实验京剧〈王者俄狄〉》，《上海戏剧》，2009年第2期，第19页。

这是最好的结合方式,可以让世界各地的观众都看到完整的人物形象,以及京剧作为一种独特的艺术形式的魅力。"[1] 好的西剧中演作品,不是随意拆解原作(尤其对于《俄狄浦斯王》这样流传两千年的经典作品),而是要思考如何给予原作新的理解和展开方式,再通过新的戏剧形式打造艺术完整性的作品,即在变与不变中保持西方戏剧(主题和人物等)与中国戏剧(完整的艺术世界)良好的平衡。

2. 少即多:人物和地名的精简

原剧《俄狄浦斯王》中人物众多,有几十人,远多于京剧《王者俄狄》,有祭司(宙斯的祭司)、一群乞援人(忒拜人)、俄狄浦斯、侍从数人(俄狄浦斯的侍从)、克瑞翁、歌队(由忒拜长老十五人组成)、忒瑞西阿斯(忒拜城的先知)、童子(忒瑞西阿斯的领路人)、伊俄卡斯忒、侍女、老信使(波吕玻斯的牧人)、牧人(拉伊俄斯的牧人)、仆人数人、(忒拜)传报人。[2] 京剧《王者俄狄》通常演出的版本出场的人物不到十人,有神算子(算命者一个或三个)、俄狄、梯国国舅、梯国王后、柯国乳娘、卫兵,哪怕是九幕戏的文学改编本多了丐帮头、丐帮姐、怪兽、小妖,人物也不及希腊原剧多。原剧中的歌队,被此戏中现代的画外音所取代,简化了舞台人员的配置。取消歌队,是精简人员的总体改编思路的结果,就此而言,京剧《王者俄狄》与罗锦鳞执导的"希剧中演"利用各种手段保留歌队(或保留形式,或保留作用),有所不同。

孙惠柱认为:

> 西方戏剧经典改编成中国戏曲,一定有削减,因为戏曲要留出非常

[1] 陈戎女:《孙惠柱:跨文化戏剧的理论与实践》,第118—119页。
[2] 索福克勒斯:《俄狄浦斯王》,罗念生译,《罗念生全集(第二卷)〈埃斯库罗斯悲剧三种〉〈索福克勒斯悲剧四种〉》,第346页。

大的空间给歌舞，所以人物和情节都要简化。[1]

相比来看，京剧《王者俄狄》中的人物数量比原剧大大减少，寥寥数人在舞台上，正符合京剧舞台简单凝练、少即多的特点。人物少的好处是有更多的戏曲空间给主演们发挥，更容易突显人物性格。

此外，剧本改编将人名和地名尽力做了或简化或中国化的处理。"俄狄"之名截自俄狄浦斯（正如《忒拜城》中安蒂之名截自安提戈涅），也是戏中唯一一个有自己名字的人物[2]，其年龄设定由一位老者变成了青年。其他希腊故事中的复杂人名，如俄狄浦斯的父亲拉伊俄斯、母亲伊俄卡斯忒、伊俄卡斯忒的兄弟克瑞翁，均简化为老王、王后、国舅这样只表示身份的称呼。报信人改名为"乳娘"，忒拜城的先知忒瑞西阿斯改为一位或三位神秘先知"神算子""神珠子"和"神灵子"。故事发生的两个城邦，忒拜城和科任托斯，改编为中国古代的两个"谜一样的国度"梯国和柯（兰）国。

人名和地名的本土化设置淡化了故事的希腊背景。一来名字与地名的去"西方化"改变，有利于京剧的中国观众的理解和接受；二来简短的名字有利于演员运用京剧唱腔将之唱出来，如果用戏曲唱冗长的西方人名，可以想象是不伦不类的；三来"中国化"的名字，是为了用人物演绎一个中国的故事，表现一出"本土化"的京剧，而不是包裹着京剧外衣的西方悲剧，这与陈士争的《巴凯》是要演一出希腊话剧的搬演目的全然不同，与之相应的搬演手段也当然迥异其类。这种考虑到京剧表演目的和表演手段而做出的本土化改编，是跨文化京剧中常常采用的改编策略和手段，保证了京剧演出的完整性和舞台效果。

1 陈戎女：《孙惠柱：跨文化戏剧的理论与实践》，第118页。
2 将"俄狄浦斯"简化为"俄狄"，是戏曲唱词的需要。2021年的蒲剧和豫剧《俄狄王》，也沿用了"俄狄"之名，可见，该名在戏曲改编中已得到认可。有些学者曾表示，"希剧中演"中人物名字的更改带来了辨识的难度，造成了混乱，但这是戏曲改编的必经之路，对于喜欢看戏的观众来说，习惯后并不觉得突兀。

第三节　守与破:《王者俄狄》的跨文化京剧舞台演绎与反思

据目前收集到的资料,《王者俄狄》有多个不同时长的演出版本。最初2008年7月在杭州"京韵坊"演出的是一个小制作的实验小剧场版本,八个演员出演。2008年9月,《王者俄狄》在西班牙巴塞罗那国际戏剧学院戏剧节Ovidi剧场演出两场,应该是完整的演出,获得了好评和赞誉。[1]经过改编扩写,2010年此剧演出了两个长版。第一个是长达3个多小时的"农村版",这是浙江京剧团为了到农村演出扩大了故事容量的版本,加入了便于农村观众理解的少年俄狄离家出走,遭遇丐帮义结金兰,途中与斯芬克斯怪兽相斗,解救梯国人民,以及与狮身人面兽拼死搏斗等热闹好看的场面武戏。然而,由于农村观众认为弑父娶母的故事不吉利,这版在农村节日演出时遭遇"滑铁卢",之后不再演出。[2]2010年11月在杭州剧院上演的近两个小时的剧场版比"农村版"短小,却是比2008年的小剧场版本更为完整的大剧场版本[3],多达九场戏,完全吻合最初的文学改编本:"王子""丐帮""老王""殿试""变故""求仙""解密""真相""哭命"。大剧场版的《王者俄狄》与梆子戏《美狄亚》的戏脉构思一样,完整讲述主人公故事的来龙去脉:俄狄乃年轻的柯国王子,去梯国途中无意杀死生父,又杀死魔兽完成娶母的动作;三年后瘟疫暴发,一心为民着想的俄狄王在先知面前立誓彻查三年前的"血疑",通过柯国乳娘和梯国卫兵这两个关键人物揭开的却是他自己不祥的身世和命运;剧末他自瞽双目,完成自我惩罚。

但是,在长短不一的各种演出版本演出几年之后,这部京剧逐渐定型

[1] 参《实验京剧〈王者俄狄〉创演年谱》,潇霖主编:《中国京剧和古希腊悲剧的联姻:实验京剧〈王者俄狄〉创作演出集》,第276页。

[2] 翁国生:《〈王者俄狄〉遭遇农村宗祠"滑铁卢"——记〈王者俄狄〉温州乐清黄氏宗祠的一场难忘演出》,潇霖主编:《中国京剧和古希腊悲剧的联姻:实验京剧〈王者俄狄〉创作演出集》,第230页。

[3] 赵忱:《那是王者应该有的风范》,《中国文化报》,2010年11月11日,第005版。

的,即在中外演出和接受度比较高的版本,是 80 分钟左右、不短不长的演出版。比如我 2018 年在上海戏剧学院观看的《王者俄狄》现场演出,以及由浙江音像出版社发行的实验京剧《王者俄狄》DVD,均是 80 分钟左右。这版演出直接从瘟疫后俄狄"求仙"开始,剧情紧凑,更符合索福克勒斯的原著情节。以下的人物形象和舞台演出分析基于此演出版本。

一、《王者俄狄》的京剧人物行当运用与舞台演绎

程砚秋曾说:"中国戏曲的表现形式,基本上是一种歌舞形式,它是要通过综合性的'唱''做''念''打'的手段,在固定范围的舞台上反映历史的或近代的广阔生活,给观众一种美的感觉的艺术。"[1] 京剧正是这样一种靠唱念做打完成程式化演出的综合性戏剧艺术。实验京剧《王者俄狄》采用了"本土化"的改编原则,较为完整地利用并展现了京剧艺术的表现手法。全剧是以"俄狄浦斯王"的故事为基础,结合中国传统京剧的表演形式,改编而成的跨文化京剧。相较于其他各国的《俄狄浦斯王》改编演出和中国的话剧改编演出,《王者俄狄》在形式上属于京剧,加入了一些实验手段,整出戏的人物设置、"场面调度"(Mise-en-scene)尽可能地吸纳了京剧的结构和表演体系,依据京剧的人物行当演出,这与只是嵌入一些京剧元素的陈士争版《巴凯》有根本的不同。2021 年首演的蒲剧、豫剧《俄狄王》的舞台搬演思路,与京剧《王者俄狄》基本相似,都是完整的蒲剧和豫剧演出,但重新进行了情节重述和人物重塑。

1. 中国俄狄王的重塑:由外而内的行当与舞蹈表演

《王者俄狄》根据剧中人物的年龄、境遇、身份,分别运用京剧行当中的生、旦、净、末、丑演绎人物形象,完成了京剧行当与古希腊悲剧人物的融合。国王俄狄一角设定为一位年轻英俊的国王,他在梯国为王三年,没有

[1] 程砚秋:《程砚秋文集》,北京:中国戏剧出版社,1959,第 63 页。

与王后生育子嗣。戏中运用了京剧的三种行当"箭衣武小生""官生""落魄穷生"呈现不同时期的俄狄("短打武生"只出现在长版的丐帮戏中,此处不论)。从行当角度看,这样的俄狄王人物设计既守住了生行的规矩,又运化出三层丰富的变化。从"求仙"开始,俄狄是以生龙活虎的"武小生"出场,扎大靠,头戴翎羽,腰佩宝剑,穿厚底鞋,讲究功架和气势,展现的是俄狄年少气盛、盖世君王的气势,侧面反映了在俄狄治理下国富民强、社稷平安的梯国。武小生"由于装束复杂考究,鞋底厚重,所以在开打和舞蹈时动作比较繁重。动作节奏加快时,靠旗、飘带、靠穗等随身飘动,五色缤纷,精彩夺目"[1]。当从先知神算子那里得知梯国遭难的原因,需要解开之前的血疑后,俄狄日夜思索算命先知的提示,寝食难安,这时俄狄的行当是青年角色——"官生"。官生主要扮演的是不挂胡须的青少年男子,这时俄狄的唱腔用假声尖音,念白用真假嗓结合发音。俄狄的官生服饰是身穿黄金龙袍,头戴珠玉王冠,极尽荣华富贵,展现出梯国国王的王者风范。俄狄的官生扮相贯穿"解密"和"真相"两场,一直持续到俄狄查出真相——自己正是杀父娶母的罪人。此后,罪人俄狄的扮相是"落魄穷生",直到剧末自瞽双目,他身穿缎料制成的白绣花褶子,只用白巾扎头,这种素白简洁、落魄潦倒的扮相反映出俄狄绝望的心境。

应该说,"箭衣武小生""官生""落魄穷生"三种生行来配合三个不同时期的俄狄,是这部京剧的人物重塑的内在要求,并非为了追求炫目的效果。俄狄王从盖世英雄般的国王,顾念苍生和黎民百姓的贤君,成为犯下滔天罪恶的自戳双目的罪人,任何单一的行当,都难以完成外在境遇的反差如此巨大的戏曲人物的塑造。所以,《王者俄狄》利用生行中的不同行当,一定程度上打破了戏曲行当对人物塑造的固定套路,俄狄王前后截然不同的人生悲剧才得到了完美演绎。

[1] 吴刚:《京剧知识:走进美丽的京剧》,北京:科学出版社,2015,第22页。

如果说创造性地利用差异化的生行，给中国俄狄王不同时期的形象足够的外部装饰，那么，这个戏曲人物的细节还需要京剧的四功五法，尤其是手眼身法步的"做"功舞蹈，进行细部雕刻。京剧的外部动作，对俄狄浦斯的人物改编和重塑起到了诉诸视觉的"具身化"（embodying）[1]作用，俄狄的身体（body）本身成为体现（embody）悲剧命运的直观象征。甚至可以说，戏曲人物（如同歌舞并重的音乐剧一样）无不是以演员唱念做打的**表演展示**为核心，由"外"入"内"，即通过身体外观可感知的形体和动作，进而表现人物的内在生命世界。[2]有时京剧被理解为"角儿"的艺术，就是指它的表演意义的获得，高度依赖演员（"角儿"）的表演，依赖具体的身段动作。

京剧的"做"功，即身段动作的表演，无论一举一动，开门关门，上下楼梯，都有规范和章法，都有舞蹈的韵律。演员必须有深厚的基本功，讲究以腰为中枢，一动一静达到自然和谐。在这个基础上，京剧还注意把技巧动作与人物的身份、动作目的、情感意境结合起来，给人以真实的感觉。"做"功分解到一出京剧演出中是千姿百态的。比如《王者俄狄》中不同人物角色的步态迥然有别：王后走路先使脚跟着地；俄狄和国舅走时则要抬腿、跷脚迈"四方步"；国舅作为文官，出场与开唱前多要整理胡子。这些做功是戏曲舞台上的基本呈现，而最能表现做功功夫之深、功夫之妙的，是这出跨文化京剧中精彩的舞蹈桥段。

"中国戏曲历来有'有字必歌，无动不舞'的传统，而京剧则充分体现了这样的传统。这也就是齐如山所指出的'（京剧）无论何处何时，都不许写实，有一点声音，就得有歌的意味，有一点动作，就得有舞的意味'。"[3]京剧中的动作很难说是单纯的动作还是单纯的舞蹈，因为京剧演员的动作是

[1] Linda Hutcheon, Siobhan O'Flynn, *A Theory of Adaptation*, p. 158.
[2] Li Ruru, *The Soul of Beijing Opera: Theatrical Creativity and Continuity in the Changing World*, Hong Kong: Hong Kong University Press, 2010, p. 76.
[3] 刘琦:《京剧形式特征》，天津：天津古籍出版社，2003，第118页。

舞蹈性的。"在京剧演出中,并不是单纯的表演舞蹈的舞技,所有的舞蹈动作都要和人物的身份、性格、叙事、表意以及故事情节紧密结合起来,用动作外化和表现人物情感。在京剧特有的音乐节奏中将动作韵律化、舞蹈化,是塑造人物的重要手段。"[1] 所以,京剧的舞蹈是演员按照角色行当,通过程式性的舞蹈,塑造人物。演员运用衣帽(如翎子)、服饰(如水袖)、道具(如马鞭),配合肢体动作进行舞蹈表演,边唱边舞地交代剧情、演绎人物的内心世界。《王者俄狄》的舞台上,有甩长绸的舞动,马鞭的挥动,还有水袖、甩发、翎子、髯口等舞蹈。这些舞蹈源于传统京剧的规范,除此外,《王者俄狄》剧中有些舞蹈的设计借鉴了话剧舞台的舞蹈技巧,对传统京剧的舞蹈有传承有创新。

齐如山在《国剧艺术汇考》第四章"动作"当中,提出"四种舞蹈"的概念,分别是"形容音乐之舞""形容心事之舞""形容做事之舞""形容词句之舞"[2]。这是按舞蹈的功能性来分类。跨文化京剧《王者俄狄》的表演中,有几处明显不同于传统的京剧舞蹈程式,我们可以按照这种功能性的分类来辨析这几段舞蹈在剧中的作用,进而了解导演创新京剧的舞蹈、重塑人物的意图。

《王者俄狄》中做功舞姿精湛,让人印象深刻的一段戏,是"求仙"中俄狄武生扮相时表演的骑马出巡的"趟马舞",虽然没有用很多道具,但是俄狄把勒马和停足驻看的场景表现得惟妙惟肖。首先是俄狄的一段"磋步",表现他骑马艰难前行,路途不畅。"在马真的再也不走的时候,演员兼导演的翁国生在此处,还用了另外一个技巧,那就是'摔叉'。这个技巧大多用于男性角色……有相当的难度,先是打马,然后跳起来在空中分开双腿直接落在地面,然后通过后腿弯借力,再跳起来,这也反复至少三次,再慢慢把

[1] 吴刚:《京剧知识:走进美丽的京剧》,第132页。
[2] 齐如山:《国剧艺术汇考》,沈阳:辽宁教育出版社,1998,第87—90页。

马拉起来。这一套程式表现了马前失蹄,长跪不起,最终被主人费尽力量使得战马重新站立起来。"[1] 戏曲中的动作是将生活中的动作进行提炼、美化和升华,融入舞台的节奏和韵律中。俄狄为找寻神秘先知翻山越岭,山陡路窄,马惊坠谷。演员通过京剧程式中的"趟马""走边""跑圆场""开打腾翻"来表现这一段情节,中间不需要一句台词,将山陡马坠谷这一事件叙述得清清楚楚,由此塑造俄狄王不畏艰险、为民解忧的君王形象。高难度的"腾翻""摔叉"等外部动作,以演员的精湛演出作为人物内在品格塑造**由外而内的表意中介**,突出了这个中国俄狄王坚毅执着的性格,即便面对崎岖坎坷的路途,为了社稷百姓,他也不放弃寻找先知,解除城邦危难。俄狄"趟马"等特技游刃有余的运用,展现出京剧精湛的舞台表现力。

在索福克勒斯的原剧中,俄狄浦斯为忒拜城邦解危济困、勇于承担责任的形象,体现在开场戏的瘟疫背景中。他面对代表民众的祭司和乞援人,想出并实施了"惟一的挽救办法",派克瑞翁去阿波罗神庙求问,怎样才能拯救城邦。[2] 跨文化京剧将俄狄浦斯派人去神庙询问的行动,改编为国王自己骑马外出求问先知的趟马舞,顺带提到了俄狄有"脚跟"之疾,暗示了他尚不自知的身份。趟马舞这样的"外化"改编思路,是戏曲重新构建人物的典型手段,而且,京剧舞蹈技巧运用得当,促进了悲剧人物精神由外而内的意义显现。

《王者俄狄》最具有表现力和创新性的舞蹈,莫过于最后一场俄狄"刺目舞"——跳出了"形容心事之舞",是此剧达到高潮的场景。与希腊原剧相比,刺目舞也是京剧最具有差异性的改编。在希腊戏剧中,如同美狄亚不能在场上杀子,克吕泰墨斯特拉不能在场上弑君杀夫,俄狄浦斯的自盲

[1] 刘璐:《西戏中演——用戏曲搭建跨文化沟通的桥梁》,北京:国际文化出版公司,2013,第92页。
[2] 索福克勒斯:《俄狄浦斯王》,罗念生译,《罗念生全集(第二卷)〈埃斯库罗斯悲剧三种〉〈索福克勒斯悲剧四种〉》,第348页。

双目也是在台下发生。"退场戏"中，索福克勒斯按惯例让传报人向歌队转述王后自杀、国王用王后袍子上的金别针自戳双目的过程（行1223—1297），待俄狄浦斯再上场时他的"刺目"动作已告完成，剧作家集中笔墨写的是俄狄浦斯面对"杀父娶母"这个不幸的苦难事件的理解和悲叹（行1307及以下）。索福克勒斯启用了两曲"对话式哀歌"（kommos），让俄狄浦斯回顾和悲叹往事，歌队多次称他是"不幸的人"，他也自叹"我这不幸的人"（δύστανος ἐγώ/wretched that I am，行1308）[1]。"不幸的人"（δύστηνος）多次出现，说明俄狄浦斯已经无法被准确地命名（前文已述"Οἰδίπους"名字的多义，他的命名就是成问题的），他的命名已被破坏，只能被概指为"不幸的人"。[2] 最后，虽然他自戳双目自我惩罚，歌队却一针见血指出，这比死亡还惨："你最好死去，胜过瞎着眼睛活着。"（for thou wert better dead than living and blind，行1368）[3]

然而，《俄狄浦斯王》原剧的戳目场景，从京剧的程式思维和由外而内的美学表现特点来看，必须表演出来。而且，要用孙惠柱、费春放所谓"**强表意**"的舞蹈表演[4]，用极有戏曲风格的外部表意动作表现这个大写的人的毁灭，增强京剧的悲剧性。《王者俄狄》的本土化编演，正是用刺目舞的强表意舞蹈，塑造了宁肯自罚、大义灭己的中国俄狄王。

[1] 索福克勒斯：《俄狄浦斯王》，罗念生译，《罗念生全集（第二卷）〈埃斯库罗斯悲剧三种〉〈索福克勒斯悲剧四种〉》，第381页。Sophocles, *Sophocles: The Plays and Fragments, volume 1, The Oedipus Tyrannus*, pp. 236–237。

[2] 西蒙·戈德希尔：《阅读希腊悲剧》，第355—356页。

[3] 索福克勒斯：《俄狄浦斯王》，罗念生译，《罗念生全集（第二卷）〈埃斯库罗斯悲剧三种〉〈索福克勒斯悲剧四种〉》，第382页。Sophocles, *Sophocles: The Plays and Fragments, volume 1, The Oedipus Tyrannus*, p. 247。

[4] 费春放：《跋：戏曲演绎西方经典的意义》，孙惠柱、费春放编著：《心比天高：中国戏曲演绎西方经典》，第158—160页。

俄狄自瞽双目时，在三位算命先生面前，挥舞三米长的血色水袖，以急速的蹉步，时而加入甩发，跳出一支悲壮之舞。这段舞的基础是水袖舞，水袖舞运用了京剧中的基本功夫——水袖功，体现了演员非常深厚的基本功。程砚秋曾在演出实践中总结出水袖动作的规范有勾、挑、撑、冲、拨、扬、掸、甩、打、抖十种，可见水袖功的复杂。复杂的水袖功最能够将人物激动不安的内心活动外化和视觉化。此时，俄狄已洞悉弑父娶母的真相，震惊之下悲痛欲绝的激越情感以极夸张又控制到位的水袖舞动作表现，充分展示了俄狄作为君王自我惩罚，以救万民于水火之中的高贵品格。

在急促的京剧锣鼓点的敲击声中，俄狄先是抖动三米长的血色水袖，接着把水袖向不同的侧面甩出。观众惊讶地看到，他双臂射出两缕冲天的三米长血红色水袖，视觉效果煞是惊人。一系列的甩袖，表现出俄狄内心的煎熬与挣扎。而三位算命道士分别以谐谑的丑角舞蹈与俄狄呼应，以喜衬悲，愈显其悲（见图6）。刺目舞除了演员要舞着超长的水袖外，同时配合高频度的甩发，急速的蹉步、跪步、颠步，快速的开打翻腾，把主人公身世大白后受到重创的内心极致外化，传达出人物内心的绝望、痛苦与挣扎等复杂情感。刺目舞结束时，是俄狄摔硬"僵身儿"的特技，即整个人体笔直地向后倒在地面上，用以表现剧中人的晕厥或死去，技巧难度非常高，如不经必要的训练做这个动作甚至会震伤心肺或脑部。翁国生的这段戏是翻跟头和僵身儿相结合，愈发增加了表演的难度。这段"形容心事之舞"的刺目舞，综合了水袖、走步、甩发、僵身儿等高难度动作，舞蹈层次丰富，高度凝练地刻画了俄狄几乎破碎的内心世界。刺目舞还高超地利用了戏曲假定性，带给人的视觉震撼不亚于血溅当场的刺目。公平地说，其效果远超出原剧传报人"转述"的作用。

172　古希腊悲剧在中国的跨文化戏剧实践研究

图 6 《王者俄狄》剧照，俄狄（翁国生饰演）与三个算命先知

　　京剧的技巧无论如何精彩，其艺术效果是通过虚拟和假定的动作以传神，让观众心领神会，受到感染。俄狄刺目桥段飞出的三米长的血红色水袖，象征着俄狄刺目时喷涌出的两股鲜血，这种"写意性"的艺术表现手法是京剧，或曰戏曲独有的艺术特色。通常传统的水袖都是白色的，在这出剧中水袖变成渐变的血红色，用红色来象征鲜血，写意性地象征俄狄的刺目。《王者俄狄》的舞台设计本就极简单，黑色垂幕上悬挂一个青铜面具，在演员挥舞超长水袖时，观众视线聚焦于主人公身上，演员的动作就构成了一个充满动势的布景，使观众与主人公感同身受，进入俄狄濒临崩溃的内心世界。刺目舞的最后，俄狄用手臂乘势迅速收回袖子，在先知们的簇拥下，将三米长的血色水袖在舞台上打开展示。刺目舞的水袖、动作和场景的设计，借助中国京剧虚拟性、假定性的艺术特色，在悲喜结合、加强水袖方面大胆创新，效果惊人的好。

　　刺目舞在京剧和跨文化戏剧中都是独特的表演，男性耍超长水袖[1]，水袖

[1] 翁国生耍的水袖，是不是比其他演员更长呢？孙惠柱提到："[演出《心比天高》的]周妤俊和翁国生这两位演员认识，二人都说自己的水袖更长。这两部戏用的都是超长水袖，不是常规的，这个技巧很难。"陈戎女：《孙惠柱：跨文化戏剧的理论与实践》，第118页。

不是白色而是渐变血红色，水袖与"甩发"结合，至今堪称独一无二。[1]刺目舞一气呵成，美轮美奂，成为这出新编京剧的经典场景，给观众留下了无法磨灭的深刻印象，被誉为**京剧技巧与激情的完美结合**。[2]《王者俄狄》2011年在塞浦路斯第15届国际古希腊戏剧节演出后，国际戏剧协会塞浦路斯中心主席克里斯塔斯基·乔治乌先生感叹道：

> 我们常常在一些表演中只看到技巧看不到激情，或者只看到激情看不到精彩技巧，而在你们中国艺术家身上，我看到了精致的京剧表演和充满激情的古希腊悲剧人物共存一体。[3]

演员要表演好刺目舞与趟马舞等舞蹈，非功底深厚的武生不可。本剧导演兼主演翁国生是一名出色的盖派武生，他在此戏中武戏特技和行当表演十分精湛，唱腔浑厚激越。正是他精彩卓绝的表演，完美演绎了一个中国式俄狄浦斯的悲剧人生，使京剧中的俄狄倾倒了海内外观众，成为一个惊天地泣鬼神的中国式俄狄浦斯。

《王者俄狄》中的主角俄狄，与希腊原剧相比，形象有很大的不同，这个中国版的俄狄浦斯王是一个年轻、重情、心怀苍生的**少年天子**。这样的人物设定和重构，如前所述，是编剧孙惠柱创新性的人物重塑改编，而这样的改编也带来了京剧中俄狄的新生命演绎，新形象塑造。

新西兰戏剧学院院长鲁丝（Annie Ruth）和墨西哥韦拉克鲁斯大学教授埃尔南德斯（Lvonne Ramos Hernandez）在看完京剧表演后，激动地表示：

> 俄狄王用年轻京剧生角的行当体现，完全没有了以往西方歌剧中的老暮、沉寂的形象和感觉，特别清新，特别独特，也特别震撼。用血红

[1] 刘璐：《西戏中演——用戏曲搭建跨文化沟通的桥梁》，第95—96页。
[2] 美成：《耳目之娱，心灵之撼——解读实验京剧〈王者俄狄〉》，第18—19页。
[3] 潇霖：《"古希腊悲剧还能这样演！"》，潇霖主编：《中国京剧和古希腊悲剧的联姻：实验京剧〈王者俄狄〉创作演出集》，第191页。

的中国京剧长水袖来写意般地体现俄狄王刺目后的悲壮和痛苦，极具艺术创意，这是中国艺术家的创举——年轻、英俊、更具悲剧色彩的中国式俄狄王。[1]

老暮、沉寂的俄狄浦斯，是希腊原剧，或者说西方戏剧文化中人所共知的那个俄狄浦斯，也是西方舞台中常见的俄狄浦斯，比如著名的希腊演员亚历克西斯·米诺蒂斯（Alexis Minotis）塑造的俄狄浦斯尽管备受尊敬，但即便他的同时代人也认为过于老派。[2] 然而，京剧彻底地重新诠释了俄狄王。一方面，因为京剧特别的行当、舞蹈动作，让这个俄狄王具有年轻英俊的外观和不同历史阶段的变化，戏曲舞台上他多次精彩绝伦的特技表演，充分展示了戏曲之美、人物之美；另一方面，中国俄狄王并非空有华美躯壳的花架子，他心怀苍生，不畏艰难，为了社稷民生不惜探究真相到底，哪怕"黄沙盖脸，死无全尸"，而在悲剧性的结局袭来时他自我惩罚、自瞽双目，表现出一个**盖世明君的责任感**。但是，因为中希文化底蕴的不同，京剧《王者俄狄》的改编没有特别强调古希腊意义上的宗教和命运，而是突出了国王背负的国家责任。俄狄的这些转变，使得《王者俄狄》从一出经典的古希腊命运悲剧，转变为以京剧技巧烘托的英雄主义悲剧。[3] 对全球化时代的国内外的观众而言，这个中国俄狄王是一个悲剧性英雄（tragic hero），他的悲剧是英雄悲剧（而非命运悲剧），这样的人物重构对现代观众更具有吸引力。[4]

1 美成：《耳目之娱，心灵之撼——解读实验京剧〈王者俄狄〉》，第19页。
2 德米特里·楚博什金：《命运不可承受之重：论瓦赫坦戈夫剧院版〈美狄亚〉》，第7—8页。
3 翁国生：《京剧与古希腊悲剧的联姻——浅论新编京剧〈王者俄狄〉的创作》，孙惠柱、费春放编著：《心比天高：中国戏曲演绎西方经典》，第131页。
4 Qi Shouhua, *Adapting Western Classics for the Chinese Stage*, p. 75. Qi Shouhua, Zhang Wei, "Tragic Hero and Hero Tragedy: Reimagining *Oedipus the King* as *Jingju* (Peking opera)", *Classical Reception Journal*, Vol. 11, 2019 (1), pp. 1–22.

2. 王后和其他戏曲角色：守京剧成法与突破

王后的塑造也比原剧更加立体，她不再只是沉默寡言的俄狄命运的见证者，而是有生命、有情感的悲剧女性。剧中王后的扮相是"旦"角，"旦"是京剧舞台上女性角色的统称。王后在戏中运用了两种旦角行当，分别是"花衫"与"青衣"。与俄狄使用了三种生行饰演不同时期的俄狄相似，王后使用了花衫和青衣的不同行当，配合不同的表演情境。王后出场时是德色贤良、感情充沛的花衫。"'花衫'，打破了青衣与花旦表演的界限，兼有两者特点并吸收了刀马旦表演特点的一个新行当。是被王瑶卿和梅兰芳创造出来的，以便于表现更多的不同妇女的性格。"[1] 王后的表演需要兼具举止端庄、稳重大方的青衣特点和年轻美丽、性格鲜活、感情强烈的花旦特点，因此，出场时的王后是雍容华贵、娴静端庄而又感情真挚的花衫。直到剧情发展，王后一步步发现俄狄就是自己当年抛弃的儿子后，王后的行当改为表现悲惨妇女情状的青衣，青衣的扮相和演唱非常契合王后此时的绝望心境。青衣演唱时用假嗓，唱腔力求优美动听，亮丽华美，唱词中倾入丝丝入扣的感情。王后哀婉凄恻的情绪、"反二黄"以及"流水快板"等板腔体唱段与京剧青衣行当、水袖表演完美结合，感人至深。[2]

在索福克勒斯原剧第三场，王后伊俄卡斯忒骤然"发现"嫁给亲子的惨痛悲剧时，对她的丈夫/儿子说出了最后一句话："哎呀，不幸的人呀！我只有这句话对你说，从此再没有别的话可说了！"（行1072）[3] 从此，王后再没有现身，再没有发出过自己的声音。她的自杀结局，前文已述，是退场中的传报人转述。他以极其生动的视觉化语言，叙述了王后临死前的一系列动作：王后发了疯、穿过门廊、抓头发、奔向婚床、冲进卧房、关上门、呼

[1] 骆正：《中国京剧二十讲》，北京：化学工业出版社，2012，第29页。
[2] 翁国生：《京剧与古希腊悲剧的联姻——浅论新编京剧〈王者俄狄〉的创作》，孙惠柱、费春放编著：《心比天高：中国戏曲演绎西方经典》，第133页。
[3] 索福克勒斯：《俄狄浦斯王》，罗念生译，《罗念生全集（第二卷）〈埃斯库罗斯悲剧三种〉〈索福克勒斯悲剧四种〉》，第375页。

唤拉伊俄斯的名字、想念早年生的儿子、悲叹乱伦的家庭、上吊自杀。(行1235—1264)[1] 王后的这些戏剧语言和动作，在希腊话剧中，全部表现为单人转述的形式。然而，在人物面对最大的戏剧冲突和精神折磨时，京剧是利用演员唱或舞的外显展示模式，凝聚激烈的冲突，凸显爆发的情感。

京剧中的王后自杀之前，有一段"哭命戏"：

> 晴天霹雳天地惊，
> 千灾万难降我身。
> 孽种子交卫兵早已了断，
> 焉能够又隐现送父归天？
> 若听信这老妪一派妖言，
> 枕边人与孽子我怎分辨！
> 我好比三伏天里踏火炭，
> 我好比三九天外卧冰川。
> 我好比傀儡戏中凭人牵，
> 我好比泥人场上任揉践。
> 求老天施恩德泪雨涟涟，
> 万不能结下这伤天害理孽债仇缘！[2]

在这段"哭命戏"中，王后前半段怀疑俄狄是她的亲生孽子，后半段怀疑加剧。命运的摧折揉践让她肝肠寸断，只存有一点点"万不能结下这伤天害理孽债仇缘"的微茫希望。这段唱词曲调时而跳跃时而悠长，是披露王后内心的独白戏，给了这位最终自杀的女性发出自己声音的机会。

[1] 索福克勒斯：《俄狄浦斯王》，罗念生译，《罗念生全集（第二卷）〈埃斯库罗斯悲剧三种〉〈索福克勒斯悲剧四种〉》，第379—380页。

[2] 王后的"哭命戏"，演出版与文学改编本的位置不一样。演出版中这出戏靠前，唱词也有不同。此处引用的是演出版唱词，见实验京剧《王者俄狄》DVD，浙江音像出版社发行。

除了"哭命戏"唱出王后内心,《王者俄狄》还加入一段王后知道真相后,精神崩溃时与俄狄不期而遇的二人对手戏。饰演王后的演员毛懋本来善演程派青衣,她在这出戏中的表演是在程派表演基础上的行当突破和技巧突破。首先是突破了青衣的行当局限,添加了花衫行当的表演。其次,在发现丈夫是自己亲子后,她从程派的代表剧目《春闺梦》中化用了抛袖、翻袖、水袖花、原场、屁股坐子等身段,演绎出王后精神崩溃后跑出宫殿,在风雨雷电交加、湿滑难行的路上奔跑,遇到俄狄的情形。王后用翻身、磋步、跪步等京剧技巧,表现二人追赶和撕扯、她苦苦哀求国王等情景;她甚至运用了话剧夸张的表演,以求全方位表现此时此刻王后纠结的情感、被摧毁的精神世界。正是这样的表演,让她不再只是俄狄的陪衬:从技巧看,她的表演完全胜任跨文化京剧对守规矩的京剧演员提出的高要求,从守成法到化用多种技法,出奇制胜[1];而从人物塑造看,当我们观看这个王后的表演时,感觉到她丰富的内心和最终崩溃的精神世界历历在目,戏曲演员在女性人物重塑上的卓越表现,超过了原剧中沉闷的、发声机会甚少的王后伊俄卡斯忒。

孙惠柱曾讲过《王者俄狄》的国际演出中发生的一件事,可以证明王后的表演对观众产生的效果:"《王者俄狄》2008年秋到巴塞罗那国际戏剧节演出,下午和晚上各一场。下午场因技术问题,演出没有字幕,只能让观众猜演员在说什么。演出后,新西兰国家戏剧学院院长安妮·鲁丝告诉我她非常喜欢,还出乎意料地掉泪了。她本想《王者俄狄》的故事很熟悉,又以为京剧只是技术上高明,但看到王后伊俄卡斯忒自杀时竟情不自禁地流了泪。这段戏在希腊原剧中并没有台词,但我们的改编让王后唱了一段。露丝导演说,虽然不知道演员唱了什么,但是可以想象唱的内容,她受表演的感染不禁流下了眼泪。"国外的专业观众在听不懂唱词的情况下,仅仅观看京剧演

[1] 毛懋:《一位悲情女子的悲凄命运——浅谈在〈王者俄狄〉中王后伊奥卡斯特的人物塑造》,潇霖主编:《中国京剧和古希腊悲剧的联姻:实验京剧〈王者俄狄〉创作演出集》,第91页。

员的舞台表演，就感动到情不自禁流泪，说明王后的人物塑造是成功的。京剧表演不仅演技高超，且直击国外观众的心灵。

除了国王和王后之外，剧中的国舅是老生装扮，老生也称为"须生"，主要扮演的是老年或中年的男性。剧中国舅挂黑色胡须正值壮年，像关羽样用红色涂满全脸，象征忠勇正义。国舅在剧中一直是忠诚勇武的武花脸老生的扮相，主要是以唱为主，以浓郁的韵味和优美的唱腔来体现忠诚与世故，因以唱为主，为"唱功老生"。

新编的人物中，先知很是出彩。原剧中的忒拜盲先知忒瑞西阿斯一角很有创意地演变成三位穿着八卦法衣道士服，跳着"云帚舞"的"武丑"角色神算子、神珠子、神灵子。他们的语言自带喜剧性的调侃，与其丑角脸谱相得益彰，又因为是算命先知神秘莫测，恰与俄狄正义、肃穆、忧国忧民的君王角色设定形成强烈反差，舞台效果非常好。

《王者俄狄》一开场最先出现的一段舞蹈，是算命者神算子、神珠子、神灵子伴随着主题歌和鼓点节奏跳的一段"云帚舞"。他们穿着八卦法衣的道服，挥舞云帚，在主题曲的缓慢节奏中挥动云帚起舞。舞姿在滑稽中透着神秘，兼有武功的行当表演。这段云帚舞是"形容音乐之舞"，通过这段玄妙的舞蹈衬托主题曲中的神秘天命，制造让人捉摸不透的气氛。三位算命先生的另一段舞蹈是在俄狄发现真相后，他们在节奏强烈的鼓点与交错的闪电中出现，当主题歌又响起，他们同样跳的是与开场舞接近的、近乎变了形的奇怪舞蹈。同样是"形容音乐之舞"，主题音乐中的茫然无措之感与算命者怪诞的舞姿相衬相托。从浅处说，云帚舞烘托了俄狄内心的惊恐和混乱；从深处说，则增强了整出戏的悲剧性品格，深化了俄狄的命运悲剧。这种舞蹈设计非传统京剧所有，但其创新的理念与《王者俄狄》要表现的希腊悲剧经典对命运悲剧性的深入思考相得益彰，效果很好，是值得肯定的**戏曲舞蹈创新**。

三位道士"先知"从开场到终末贯穿整出剧的始终，他们预言了俄狄的神秘命运，又见证了俄狄最终的自盲双目。神算子、神珠子、神灵子的扮相是"丑"行，既神秘莫测，又幽默诙谐、风趣滑稽。具体而言，三位算命者是丑行中的"武丑"，擅长武功。他们的念白清脆有力、顿挫分明，配合以身手矫健、节奏分明又略带一丝神秘的云帚舞。另外，算命者的脸谱是京剧中的歪脸，挪位变形的五官更加重了某种神秘怪诞的氛围。武丑的这些行当特点，再加上服装中的道教符号，手中拿的云帚，使得京剧舞台上的三个算命者愈发显得神秘化。他们的表演将原剧中草蛇灰线的神谕，形象地外化为京剧舞台上的某种神秘的天命。

　　三个算命者的"这个设计应该是受了1987年上海昆剧团《血手记》（《麦克白》）的启发，那里一开场有三个女巫，得到普遍的好评"[1]。看来，跨文化京剧不仅灵活运用京剧行当，也会从经典的跨文化戏剧中成功的跨越手段中受到启发，这涉及跨越类戏剧学习和传承戏曲老传统和新传统的问题。

　　通过以上对该戏中俄狄、王后、先知等人物角色的舞台重构和改编，以及京剧行当、唱舞的出色运用发挥作用的分析，可以得出结论：京剧《王者俄狄》演员的表演以传统京剧行当的程式为基础，人物形象清晰易辨，这是**守成法**的一方面；另外一方面，京剧重新设计和创编了原剧中的人物，借助于戏曲擅长的由外而内的外显表演模式和强表意桥段，突出表现激烈的戏剧冲突之下人物爆发的情感和最后的毁灭，《王者俄狄》创编了"哭命戏""趟马舞""刺目舞"等"强表意"场景，利用京剧盖派武功和程派青衣的技巧和魅力，**出奇制胜**地突破了原剧的人物和场景设定，增强了整出悲剧的感染力度。

[1] 陈戎女：《孙惠柱：跨文化戏剧的理论与实践》，第117页。

二、跨文化京剧：传统京剧舞台和现代剧场理念的结合

1. 简洁而蕴藉的舞台设计

焦菊隐曾在《真假、虚实及其他》一文中提到，"所谓实者就是指所要塑造的人。戏曲最大的特点就是集中一切手段表现人，表现人的精神面貌。所以戏曲对布景、道具并不讲究，讲究的是如何集中表现人"[1]。戏曲之"虚者"，意味着舞台设计"不讲究"，而需要讲究的是对剧中人物的塑造，故此，戏曲的舞台设计应虚化简化，不是越华丽精美就越好。

《王者俄狄》的舞台设计既符合焦菊隐所说的"不讲究"，但又别具匠心。初看这个舞台简单到空旷，目所能及的只有背后的高台，高台上时而安放龙椅，时而用作人物出入场的走道。舞台深处的背景是一个圆形的石雕刻纹饰，纹饰图案是中国古青铜器中的饕餮纹，象征帝王至高无上的权力，舞台整体设计简约而不夺目。简约的舞台设计，就是要让观众将注意力放到演员的表演上，不至于喧宾夺主。如评论者所说："辉煌的皇宫竟无一名卫士、一名侍女伺立；但敦实的黄金龙座，王者、王后及国舅的璀璨衣着，已将皇室的富贵尊荣与威严气派展现无遗。……整个舞台空灵得竟无一块景片，仅有一个巨大狰狞的青铜图腾挂置于黑幕正中，以彰显命运的神秘与强悍。"[2]

《王者俄狄》简洁的舞台与传统戏曲舞台一桌二椅的设置略有不同，但看起来相似。"传统戏曲舞台上的布景和舞台装置非常简单，不以机关布景取胜，而是由演员在舞台上表演出各种动作，靠着一桌两椅的简单道具，把环境表示或者暗示出来。"[3] 传统京剧的舞台幕布，《王者俄狄》中改为青铜雕像图案的雕饰；京剧出将入相的门帘，《王者俄狄》中并没有使用，演员直接从舞台的左右侧上场；一桌两椅，在《王者俄狄》中改为立在舞台中央的

[1] 焦菊隐：《焦菊隐戏剧散论》，北京：中国戏剧出版社，1985，第25页。
[2] 美成：《耳目之娱，心灵之撼——解读实验京剧〈王者俄狄〉》，第19页。
[3] 吴刚：《京剧知识：走进美丽的京剧》，第38页。

龙椅。《王者俄狄》的舞台设计，本质上还是保持和延续了京剧舞台简洁的特点。舞台创新，是舞台的灯光、烟雾、升降舞台的使用。

《王者俄狄》的舞台由舞美设计师裘冰设计，裘冰曾说：希腊戏剧的特点是重视写实，而中国京剧是表现的、写意的，因此在这二者之间找到平衡，即在戏曲的空间里，保留戏曲的舞美特质，又融入希腊戏剧的元素，烘托故事情节、矛盾冲突，就是《王者俄狄》舞美努力的方向。[1]舞台设计，主要影响观众的视觉审美，视觉审美的好坏直接影响观众的感知效果，进而影响整出戏的演出效果。以下分析《王者俄狄》中的舞台设计技巧，怎样影响人的感知效果。

首先，该剧的舞台创新在于舞台灯光，也可以说是舞台色彩的运用。传统戏曲演出中，有正面光、顶光灯和侧光灯。"传统戏曲的灯光采用'大白光'照射，就是从始至终没有变化，一直开亮着。并不以灯光的变化来表现场景，而是给演员以最大的表演范围和空间，由演员利用程式化和虚拟化的表演来表现时空和场景。"[2]与传统的京剧灯光不一样，《王者俄狄》的舞台灯光有散光有定点光，可分散可聚焦；灯光的色彩运用也配合舞台叙事，以灯光效果烘托气氛，实现舞台效果的最大化。比如，三位算命先生出场时的灯光五颜六色，诡谲多变，透露出神秘气息；当卫兵自杀时，灯光突然闪现红光，暗示血腥的事件正在舞台发生；当卫兵自杀后，为表现俄狄震惊的情绪，灯光由红色突然变成刺眼的白色激光，不停闪现，表现俄狄此时激动难安的心情；王后得知真相后的哭命戏，舞台上配合不时的电闪雷鸣的光效，自然而生动地将观者拉入王后在风雨雷电奔逃途中跌宕起伏的感情中。裘冰设计的舞台，主要由深灰色、黑色、焦黄色等色彩组合而成，意在构成悲壮激奋、深沉宽宏的画面效果。

[1] 裘冰：《戏曲空间演绎古希腊戏剧——京剧〈王者俄狄〉舞美创作有感》，潇霖主编：《中国京剧和古希腊悲剧的联姻：实验京剧〈王者俄狄〉创作演出集》，第86页。

[2] 吴刚：《京剧知识：走进美丽的京剧》，第50页。

其次，舞台烟幕的使用也有创新之处。例如，王后企图自杀时背景处升腾起白烟，王后随后跳入其中，暗示王后的自杀，这种写意的手法美化了舞台表演，同时也是京剧表演的虚拟性的体现。烟雾还能制造空灵的效果，如一开场时，神秘算命先知出场时的白色烟雾。

最后，《王者俄狄》还利用舞台装置的移动创新了京剧舞台。在王后自杀的一段，王后跳入舞台后方的升降机完成了自杀动作，这是传统京剧不可能有的舞台手段。再如，舞台上左右墙柱和上方的悬梁，都是可以移动的：在俄狄知道弑父娶母的真相后，为了表现俄狄走入囚笼的命运，此时左右墙柱和悬梁都向下挤压，营造出舞台的压迫感；到了俄狄刺目的水袖舞片段时，墙柱和悬梁都缓缓打开，用以表现俄狄与命运的相互撞击。[1]

整体上《王者俄狄》舞台简洁而蕴藉，创新手段很多，对舞台灯光的多样化应用、舞台烟幕的使用、舞台装置移动的设计等，都是吸收了现代话剧舞台艺术的特点创新传统京剧的舞台。这些舞台创新手段的使用，对写意与写实有所平衡，突出了《王者俄狄》现代、精致的剧场舞台视觉效果，更重要的是，为京剧演员精湛的演出锦上添花，实现了剧场艺术、舞台效果的最大化。从国内外观众的观剧体验来看，《王者俄狄》的京剧舞台设计是有益而成功的尝试。

2. 传统与现代并重的音乐和逼真的音效

中国京剧历经二百多年，京胡是京剧唱腔伴奏的领衔乐器，在京剧逐渐成为国粹的历史进程中举足轻重。京胡的声音和作用在京剧的演唱中是无法替代的，只有京胡伴奏才能达到与演员演唱水乳交融。《王者俄狄》的大部分音乐由京胡和鼓点合奏而成，京胡为演员的唱腔增添感情色彩，鼓点伴随着念白，为"念""唱"增添韵律。

[1] 裘冰：《戏曲空间演绎古希腊戏剧——京剧〈王者俄狄〉舞美创作有感》，潇霖主编：《中国京剧和古希腊悲剧的联姻：实验京剧〈王者俄狄〉创作演出集》，第88页。

京剧《王者俄狄》的音乐由国家一级作曲家叶云青设计,叶云青强调音乐与戏曲情境的相互交融,互相衬托的效果。《王者俄狄》的配乐不仅有传统的京胡伴奏,还创新地加入了现代声乐和其他各类乐器。现代戏剧音乐元素配合京剧的乐器,辅之以其他传统的中国乐器,营造出《王者俄狄》传统与现代并重的音乐风格特点。在序幕的开场画外音中,中国特有的古老乐器"埙"演奏的乐曲悠扬、深邃,营造出远古的、空灵的意境。埙的音乐在终场结束时又在舞台上响起,这时俄狄已自瞽双目,空灵的埙乐让观众不禁想起一开场时三位神秘算命先生唱出的一段富有哲理的主题歌:

悠悠昊天,无常色空;
人事天命,孰轻孰重?
无罪无辜,乱如此怆;
十字路口,何去何从?[1]

这段主题歌在开场时由画外音吟唱,运用"京腔昆韵"唱出的歌声深沉而悠长,暗示了俄狄在人事和天命之间不可能"无罪无辜"的悲剧,一开场就给全剧定下了悲剧的基调。在王后和卫兵自杀,俄狄弑父娶母真相大白后,舞台又以画外音的方式浮现出这首意寓深刻的主题歌,揭示出这是俄狄逃脱不了的天命圈套。正如叶云青在音乐设计中的定位:"既有飘忽空旷之古韵,更有沉重悲怆之意蕴。"[2]

在"解密"的开场音乐中,叶云青继续利用埙的空灵感,配合磬、铃、木鱼等乐器,铺陈国舅与王后上朝祈祷跪拜庄严肃穆的场景。然后,又配以丝竹管弦的神秘悠扬之声,衬托王后与国舅为国王担忧的心情,进而推出国

[1] 孙惠柱、于东田编:《王者俄狄》,孙惠柱、费春放编著:《心比天高:中国戏曲演绎西方经典》,第101页。
[2] 叶云青:《京剧〈王者俄狄〉的音乐设计》,潇霖主编:《中国京剧和古希腊悲剧的联姻:实验京剧〈王者俄狄〉创作演出集》,第82页。

王忧心忡忡的原因，继而，场上借王后与国舅之口赞叹俄狄的治国功劳——这段戏通过各种传统音乐作为情感的铺垫，后续的情节顺其自然地铺陈开来。在"真相"一幕，当俄狄逐渐开始怀疑自己时，舞台背景音变成轻敲的鼓点声。"这弱奏，却声声撞击着人们的心弦，惊心动魄，极好地营造起沉寂可怖、提心吊胆的氛围，更是手段别具地外化了俄狄此时矛盾纠结、斗争激烈、痛苦万状的内心情感。"[1] 在结尾"哭命"戏中，俄狄跳起了刺目舞。他自瞽双目后，音乐从传统京剧的京胡京韵转为强烈的西式背景音乐——主题曲，并配合男女声"啊……"的合唱旋律，这当然不是京剧的音乐，也不是传统中国乐器的音乐，而是借鉴了西方音乐。极度悲情的合唱音乐配合俄狄戳瞎双眼后的翻滚、挣扎的特技表演，让观者深切体会俄狄撕心裂肺、痛不欲生的心境。最后，当俄狄一个"僵身儿"结束此段刺目舞后，舞台上又飘来埙的空灵旋律和苍茫的主题歌，将《王者俄狄》从特技舞蹈的视觉高潮推向音乐引领的心灵反思，从弱到强、由强变空的音乐设计来回刺激和拉扯观众的情绪，反反复复强化了舞台凸显的主题。我们由此可见，在舞台音乐的设计中，音乐与舞台情境结合的重要性。

除了音乐，《王者俄狄》中还有许多现代的、逼真的音效，配合演员虚拟性程式动作的演出，以实衬虚，虚实的结合增强了舞台表演的艺术性。比如，随着画外音的结束，俄狄以"趟马"程式出场，为了使俄狄表现的骑马更为逼真，在俄狄通过京剧的"趟马"武功表演骑马、勒马的技术动作中，加入了马儿嘶鸣的音效；当俄狄和王后内心受到震动时，音效中配合有电闪雷鸣的声音，震颤人心，同样是虚实结合的手法。这些音效的加入让京剧的舞台演出变得现代化，既可观又可听，易于现代观众理解与接受，尤其对外国观众来说，这样视听结合的形式更利于他们理解京剧的虚拟性。表演的虚

[1] 叶云青:《京剧〈王者俄狄〉的音乐设计》，潇霖主编:《中国京剧和古希腊悲剧的联姻：实验京剧〈王者俄狄〉创作演出集》，第82页。

拟性与音效的逼真性结合在一起，这在传统京剧表演中是没有的，而现代的京剧舞台采纳了一些现代手段，增强舞台表现力。

京剧是一门古典戏剧艺术，京剧的舞台一方面要注重保持其古典特征，同时也要因应时代变化利用现代剧场手段，增强效果，拉近古典戏曲与现代观众的心理距离。京剧现代化，与之相随的必然是对其他类似的艺术形式的相互借鉴。这就不得不提到戏曲与戏剧、京剧与话剧的关系。实际上，"20世纪初话剧传入中国之后，对戏曲艺术产生了深刻影响。灯光布景的应用，镜框式舞台的采取，正确地吸收了话剧的某些编剧和演剧理论，给戏曲艺术灌注了很有价值的营养剂，促进了戏曲的改革和发展"[1]。《王者俄狄》的舞台设计和音乐音效的创新，即是结合**传统京剧舞台和现代剧场理念**的"创造性的改编"思维的产物。

三、跨文化京剧的反思：戏曲表演理念与古希腊悲剧的矛盾及其解决路径

在本书开始，当我们思考跨文化戏剧的价值和意义时，已经提到一个无法回避的问题。古希腊戏剧属于西方的戏剧体系，舞台演出多为演员道白[2]，重思考；而京剧等中国戏曲属于东方的表演体系，以演员（角儿）的表演为核心，重体验。我们不能说东方的表演体系和理念是前现代的，就应该被现代的，或现实主义的表演体系挪用甚至取代。傅谨曾在思考被尊为戏曲表演和导演美学"第一人"的阿甲的戏曲笔记时谈到，"朝天蹬"不仅是戏曲演员为了"炫技"，脱离人物塑造的表演，戏曲的表演毋宁说是寻找最合适的舞台程式"表现"人物，这是一种属于戏曲的独特的"程式思维"。为了完美表现程式，京剧的"角儿"们可能如李玉声所说，只"表现"自己的艺

1 田雨澍：《戏曲编剧理论与技巧》，海口：南海出版公司，1990，第127页。
2 古希腊戏剧歌队的歌舞形式，在后来西方戏剧的发展中逐渐弱化。

术，并不"刻画人物"，戏曲的表演艺术刻上了演员本人的印记，戏曲的角儿自身成为一件美轮美奂的艺术品。[1]

不可否认，戏曲的表演理念与西方的戏剧理念有如此大的不同，但是，跨文化戏曲仍然要在两种戏剧传统、观念和体系之间对话、协调与中和。而当截然不同的戏剧体系、观念和传统以各种方式被糅合在一起时，如何协调话剧表演与戏曲表演根本的不同，如何让戏曲从喜怒哀乐的情感层次的表达上升为更深刻的命运和人生重大问题的思考，如何让京剧等中国戏曲的演绎方式不沦为西方原著权威的替补和附庸，层出不穷的问题，随之产生。翁国生在导演和多次演出《王者俄狄》中，表达了他的担心，即京剧的表演固然精彩，但对于重思想的古希腊悲剧，未免也削弱了经典戏剧的思想性，京剧的技巧性表演与希腊戏剧精神之间的关系极不相称。[2]

跨文化戏曲这个潜在的问题，是重表演轻思想、重形式轻内容的戏曲基因从根本上造成的。在中国传统戏曲的表演理念和体系内，这并无问题，甚至是戏曲表演的一个突出亮点。然而，跨文化戏曲恰恰是让戏曲演出传统题材以外异域的主题、陌生的内容。我们曾提到，跨文化戏曲采用了不同的改编策略，形成两种外国戏剧戏曲改编类型：第一种"本土化"类型，内容和形式彻底中国化，用中国戏曲演出已抹去文化差异、脱胎换骨为中国的内容；第二种"混融式"类型，演出形式是中国戏曲，内容仍是外国题材，故文化差异直接可见，改编的难度更大。《王者俄狄》虽然对人名、地名均采取了本土化的处理，但其"弑父娶母"的主题、反复触及的俄狄浦斯情结，一望即知是古希腊悲剧。所以，虽然《王者俄狄》改编策略上属于第一种"本土化"类型，但是第二种改编必须解决的中希戏剧"混融"的问题，它也必须面对。那么，戏曲的舞台表演，能否担纲重大思想命题的表现载体？

[1] 傅谨：《阿甲的"朝天蹬"之思》，《读书》，2021年第7期，第114—117页。
[2] 翁国生：《京剧与古希腊悲剧的联姻——浅论新编京剧〈王者俄狄〉的创作》，孙惠柱、费春放编著：《心比天高：中国戏曲演绎西方经典》，第133页。

跨文化京剧，可否既有精彩形式，又有悲剧精神？

我们知道，在审美习惯上，中国戏曲一般是大团圆结局。但有一些西方悲剧的悲剧性特别突出，乔治·斯坦纳称之为必以失败或毁灭结尾、"无法弥补"（irreparable）或救赎的"绝对悲剧"（absolute tragedy），它们带来的是绝对、纯粹、彻底的令人绝望[1]，如《俄狄浦斯王》《美狄亚》《安提戈涅》《哈姆雷特》等毁灭性结尾的悲剧。跨文化戏曲如果改编此类悲剧，该如何收尾呢？如果以悲剧结尾收场，戏曲观众能不能接受？如果改为非悲剧（甚或喜剧）结尾，是否从根本上扭曲了悲剧精神？从本书以上分析的戏曲实践观察，河北梆子《美狄亚》、京剧《王者俄狄》、蒲剧和豫剧《俄狄王》都沿用了原剧的悲剧性结尾，河北梆子《忒拜城》较为巧妙地利用了阴阳两界一喜一悲的复合结尾（评剧《城邦恩仇》是和平收尾）。从改编的角度，悲剧性结尾的跨文化戏曲保留了原剧的主旨，美狄亚杀子、俄狄自瞽双目的戏曲技巧性表演没有弱化惊心动魄的情节，"强表意"的表演场景也没有削弱悲剧性结局的绝望底色。《忒拜城》的结尾更值得借鉴，因为它创新性地融合了阳世的悲剧和冥府的喜剧两种结尾，留下了值得深思的、意味深长的结局。从观众观戏的角度，农村的戏曲观众不太能接受弑父娶母、母亲杀子的悲剧主题和毁灭性结尾；而城市观众或熟悉古希腊悲剧的已知观众，可以接受《王者俄狄》《美狄亚》《忒拜城》的主题以及悲剧性结局，他们期待看到的是戏曲与西方悲剧经典新鲜的有机的融合。这样，问题又回到了翁国生担心并提出的那个方面：以演员的精湛程式表演为基础的京剧等戏曲，如何与西方戏剧精神融合？

从本书以上各章分析的跨文化戏曲的改编作品，我们尝试归纳出几个可能的解决途径：

[1] 乔治·斯坦纳：《悲剧之死》，陈军、昀侠译，杭州：浙江工商大学出版社，2018，第8页。另参 George Steiner, *The Death of Tragedy*, New York: Oxford University Press, 1961, p. 8。

第一，将外国戏剧中难以为接受者（如中国观众）理解的戏剧冲突、戏剧主题，**转化**为中国戏曲可以表达、擅长表达的情感主题、伦理主题。比如，河北梆子《忒拜城》的改编中，不强调《安提戈涅》中城邦律法与神律之间的冲突，而是集中表现安蒂与兄长、妹妹的亲情，与海蒙生死相依的爱情。前一种冲突戏曲表演很难表达，强加以表达，效果也难说好，而深刻细腻地传递情感，是戏曲表演擅长的。

第二，在不同的主题之间做**削弱与强调**，做减法和加法（这也是罗锦鳞导演多次提出的导演思路）。河北梆子《美狄亚》最突出的内容是美狄亚杀子，但这个标志性主题过于凶险猛烈，恐怕戏曲观众难以接受。为了使母亲杀子合理化，《美狄亚》加强了伊阿宋贪恋权势的内容，增加了他攀龙附凤的公主的丑态，他对美狄亚的背叛就并非仅仅是爱情的背叛这么简单，还有他倚靠男权社会对女性的榨取和利用（包括美狄亚和公主），从而削弱了美狄亚杀子给观众的伦理冲击，影响了观众的伦理判断。

第三，改编在大体上延续原作的情节与精神，但做出必要的变化，完成**有机的混融**。对于《俄狄浦斯王》这样中外家喻户晓的故事和主题，改编的戏曲不能擅改主要情节，要解决京剧表演与古希腊戏剧思想之间的矛盾，《王者俄狄》尝试解决的手段是努力延续古希腊原作的悲剧性，"尝试将核心永远聚焦在俄狄如何一步步发现命运真相的情节推进上"[1]。同时，《王者俄狄》弱化了神谕影响城邦和个人命运的作用，将瘟疫带来的苦难作为主人公要克服的外部苦难，强调俄狄为万民苍生遭受瘟疫的疾苦不懈努力，却造成个人残酷命运像揭伤疤一样被残忍撕开，这当然与索福克勒斯原剧中俄狄浦斯逃避或抵抗神的预言、主动反抗有所不同。另外，将俄狄浦斯改为少年君王，他在梯国只为王三年，与王后没有诞下子嗣，这样就削弱了母子乱伦行

[1] 翁国生：《京剧与古希腊悲剧的联姻——浅论新编京剧〈王者俄狄〉的创作》，孙惠柱、费春放编著：《心比天高：中国戏曲演绎西方经典》，第131页。

为带来的更可怕的结果。

当然,对于所有的跨文化戏曲,最主要的解决矛盾的手段,是充分利用戏曲的舞台表演的**程式性、虚拟性和写意性**。西剧中演对这个问题的解决程度,从根底上是视两种戏剧传统有机结合和相互映照的程度。只要两种不同戏剧文化之间的平衡和融合做得好,戏曲的程式化表演并非不可以表达严肃而深刻的思想,演员的四功五法也可以用在思想性极强的主题演绎之中。如《王者俄狄》创新性地用生角的几种行当演出不同时期的俄狄的精神内核,京剧行当与古希腊人物的融合,巧妙完成了东西方戏剧表演方式的嫁接和过渡[1],京剧"强表意"的"刺目舞"大大增强了这出古希腊悲剧的舞台表现力和艺术完成度,这是那些强调随机即兴的实验性话剧演出,难以望其项背的。

百年来,跨文化京剧是产出跨文化戏曲最多的剧种,高居榜首。

跨文化京剧是中国戏曲舞台上的一面镜子,它的辉煌映照出跨文化戏剧在中国舞台上的光彩。但是,它反映出的问题,也是戏曲在跨越过程中普遍面临的困境,可以说至今还没有完全走出困境:

> 有的剧目已到多国演出,而且受到国外观众好评,但真正的商业演出却几乎没有;在国内的上座率每况愈下,绝大多数剧目很快被历史遗忘,而且指斥其"不伦不类,非驴非马"的声音一直不绝于耳。[2]

究其原因,是因为京剧的跨文化搬演,与所有传统戏曲一样,面临着巨大的文化品格的差异。而跨文化京剧面临的困境,也是大部分跨文化戏曲面临的困境和亟待解决的问题。

1 翁国生:《京剧与古希腊悲剧的联姻——浅论新编京剧〈王者俄狄〉的创作》,孙惠柱、费春放编著:《心比天高:中国戏曲演绎西方经典》,第 133 页。

2 郑传寅、曾果果:《"跨文化京剧"的历程与困境》,第 81 页。

与中西混搭、更显西化的《巴凯》相比，京剧《王者俄狄》的本土化程度很高。后者相较前者更为成功的演出，除了"努力延续古希腊原作的悲剧性"之外，更应归功于整出戏基本按照京剧框架（行当、唱腔和动作）进行，虽然在其中插入了新式音乐、画外音和现代音效声光，不过是辅助手段而已。新编的剧目，传统的京剧形式，华美精致的戏服，紧扣心弦的戏剧冲突，设计和表演到位的身段舞蹈，这出新编实验京剧在中外观众中赢得了广泛的接受和赞美，甚至有听不懂唱词的外国观众看得潸然泪下。

《王者俄狄》吸收了《俄狄浦斯王》经典的内容和主题，正好弥补了京剧内容的不足。京剧以及戏曲的表演多侧重于演员传神的表演，在乎的多是表演细节和艺术品位的极致，而相对忽略整出剧深刻的内涵。当然，历史上京剧也有很多佳剧，饱含忧国忧民抑或大义凛然的情怀。但是，像《俄狄浦斯王》这样表达宏大而永恒主题、中外观众都熟悉的作品，相对较少。《王者俄狄》吸纳《俄狄浦斯王》的故事与主题，取长补短，改编后的跨文化京剧兼具京剧传神、擅长抒情的特点，以及叩问灵魂的深刻悲剧内涵。

截至2022年12月，该剧已创排10多年，国内外连续演出了130多场，中国国剧与西方名剧的强强联合，的确拉近了西方与东方的距离。[1]《王者俄狄》与河北梆子《美狄亚》一样，是一部成功地实现了古希腊悲剧经典的**"译—编—演—传"的跨文化圆形之旅**的作品。《俄狄浦斯王》在20世纪被译入中国，屡次改编为话剧在中国舞台演出。21世纪浙江京剧团与上海戏剧学院合作，将这部悲剧经典改编为国际视野中的实验京剧《王者俄狄》，它不仅在欧洲、北美、亚洲多地参加戏剧节，向世界证明了中国戏曲艺术的精湛，让"中国戏曲走出去"，而且在中国的城市和乡村不间断地演出，让当代观众看到了中国京剧如何与古希腊悲剧双向阐释、传播和流动的盛景。

[1] 翁国生：《京剧与古希腊悲剧的联姻——浅论新编京剧〈王者俄狄〉的创作》，孙惠柱、费春放编著：《心比天高：中国戏曲演绎西方经典》，第131页。

第五章
《城邦恩仇》：穿希腊服装的评剧

有一些西方经典剧作家的戏，很难被改编、移植和搬演，原因当然很复杂，有时是戏剧情节缺乏冲突和行动，有时是主题缺乏共通性，有时是戏剧语言难以转码。古希腊悲剧三大家中，前面几章已经讨论过欧里庇得斯和索福克勒斯的悲剧如何在中国戏曲舞台上精彩绽放。而明眼的读者已经发现，埃斯库罗斯的戏很少被搬上中国舞台。虽然说，中国第一部完整汉译的古希腊悲剧，是他的《被缚的普罗米修斯》，复译多达七次，从五四时期到改革开放，这部剧一直深受中国读者的喜爱。[1] 但是，埃斯库罗斯的悲剧，鲜见于中国话剧舞台，遑论戏曲舞台了。2019 年 7 月 12 日，青年导演李啥执导的话剧《普罗米修斯》由北京启皓戏剧社在河岸剧场首演，是中国内地首次公演话剧版《普罗米修斯》。[2]

目前用中国戏曲改编搬演的唯一一部埃斯库罗斯剧作，就是评剧《城邦恩仇》，它也是进入 21 世纪第二个十年后，郭启宏编剧、罗锦鳞导演再度携手合作进行跨文化搬演的又一代表作，由中国评剧院演出，改编自埃斯库罗斯传世的唯一一部三联剧《俄瑞斯忒亚》（Oresteia trilogy）。

[1] 陈戎女：《悲剧〈被缚的普罗米修斯〉汉译考》，《女性与爱欲：古希腊与世界》，上海：复旦大学出版社，2014，第 205—228 页。
[2] 马荣嘉：《我看中国的普罗米修斯》，《文艺报》，2019 年 8 月 28 日，第 8 版。根据导演李啥的介绍，中国内地以外的演出有李六乙的剧团在中国香港演出过的《普罗米修斯》，非公开的演出有北大外语剧社演出的《普罗米修斯》，中央戏剧学院 2017 年的毕业戏演出过特尔佐布罗斯版本的《阿伽门农》。

第一节 《俄瑞斯忒亚》改编和搬演之困

古希腊三大悲剧家中，埃斯库罗斯是最年长的，史称"悲剧之父"。他的戏带有早期悲剧重抒情、轻叙事的特点，文辞庄重华美，阅读的感受非常好，所以古典学家、哲学家很热爱埃斯库罗斯的剧本，比如尼采和马克思。但是相比两个晚辈索福克勒斯和欧里庇得斯，埃斯库罗斯的戏是三大家中最难被改编搬上舞台的。埃斯库罗斯擅长描写歌队的浓墨重彩的唱段，但他的戏被批评欠缺冲突和动作。亚里士多德早就说过："悲剧中没有行动，则不成为悲剧。"[1] 虽然亚里士多德没有将锋镝明确指向埃斯库罗斯，但两千年后，1904年哈利（Joseph Edward Harry）明确指摘埃斯库罗斯的《被缚的普罗米修斯》："这出剧里面没有动作，剧景是一幅不变的图画。肖像的递变代替了戏剧的进展。"[2] 为埃斯库罗斯辩护的赛克斯（E. E. Sikes）更早在1898年已经指出，《被缚的普罗米修斯》不是没有动作，这部戏的动作属于心理动作，剧中不是粗糙的轮廓，是一种心理动作的不断发展，而且发展得十分微妙。[3] 不管如何定义"动作"，埃斯库罗斯的戏明显缺乏现代戏剧强调的紧张的戏剧冲突，歌队的歌唱和参与还发挥着重要作用，他的悲剧散发出希腊悲剧古朴的气质。

在悲剧史的发展上，埃斯库罗斯功不可没。他不仅增加了第二名演员，使对话开始成为戏剧的主要成分，还第一个采用了故事连贯的三联剧（trilogy）形式，即三部剧作具有内在联系，但又相对独立成篇。《俄瑞斯忒亚》就是迄今为止古希腊存世的**唯一一部**三联剧，包括三部剧：《阿伽门农》

[1] 亚理斯多德：《诗学》，罗念生译，《罗念生全集（第一卷）〈诗学〉〈修辞学〉〈喜剧论纲〉》，第37页。

[2] 哈利：《原编者引言》，罗念生译，《罗念生全集（第二卷）〈埃斯库罗斯悲剧三种〉〈索福克勒斯悲剧四种〉》，第163页。

[3] 赛克斯：《赛克斯的引言》，同上书，第191页。

(*Agamemnon*)、《奠酒人》(*Choephori / The Libation Bearers*)、《报仇神》(*Eumenides / The Kindly Ones*，又译作《复仇女神》《善好者》《善好女神》)。[1]

埃斯库罗斯存世的七部悲剧中，《俄瑞斯忒亚》是最晚完成的作品，公元前458年上演参加悲剧竞赛，获得头奖，说明当时的雅典观众非常钟爱这个三联剧。悲剧讲述的故事以阿尔戈斯国王阿特柔斯家族（Atreus）的世仇为背景，以阿伽门农之子俄瑞斯忒斯（Orestes）的故事为核心。俄瑞斯忒斯的故事是古希腊众多英雄传说之一，三大悲剧家均创作了以此为素材的剧作，并都有流传。其中，除了埃斯库罗斯的三联剧之外，索福克勒斯亦有一部完整的《厄勒克特拉》流传，欧里庇得斯则有四部相关悲剧存世，即《俄瑞斯忒斯》《厄勒克特拉》《伊菲革涅亚在奥里斯》《伊菲革涅亚在陶洛人里》。三大悲剧家都如此热爱这个家族冤冤相报的故事，他们的悲剧从各自不同的角度展示了他们对这一传说的若干维度的思考。

埃斯库罗斯的三联剧中，《阿伽门农》的歌队讲述了阿特柔斯之子阿伽门农出征特洛亚之前献祭女儿伊菲革涅亚（Iphigeneia）的经过。阿伽门农在荡平特洛亚后返回家乡，被佯装献殷勤的王后克吕泰墨斯特拉（Clytemnestra）唆使踩上华美织毯，后在家中浴缸被她击杀。她的理由是阿伽门农曾献祭亲生女儿，母亲为女复仇。歌队代表的阿尔戈斯长老和城邦臣民不禁哗然，但被王后抑制。《奠酒人》描写阿伽门农之子俄瑞斯忒斯从外邦回到阿尔戈斯，与姐姐厄勒克特拉相认。他遵照阿波罗的谕令，先杀与母亲有奸情的叔父埃奎斯托斯（Aegisthus），经犹豫后弑杀母亲，在母亲魂灵招来的复仇女神追踪下逃离。《报仇神》描写俄瑞斯忒斯按照太阳神阿波罗的指令前往雅典，求雅典娜帮助。俄瑞斯忒斯被复仇女神指控诉诸战神山法庭，经法庭审判，定罪票与赦罪票持平，雅典娜最终投票赦免被告，俄瑞斯

1 Aeschylus, *Aeschylus (Agamemnon, Libation-bearers, Eumenieds, Fragments)*, with an English translation by H. W. Smyth, in two volumes, London: Wililam Heinemann, 1939.

忒斯家族的血污被洗清，复仇女神则被雅典娜好言相劝留在雅典，成为善好女神。

埃斯库罗斯的《俄瑞斯忒亚》三联剧的故事层层相因，文辞粗犷，风格高贵，如古代史诗般气势雄浑。朗吉努斯认为，虽然埃斯库罗斯所表达的思想简单粗糙，但是他敢于触及最雄伟的形象[1]；金嘴狄翁认为他思想和词汇的粗糙，与其塑造的悲剧英雄高贵的古老风习相适应[2]；狄德罗强调埃斯库罗斯悲剧具有强烈的情绪感染力，《报仇神》简直是一部令观众震惊且毛骨悚然的作品，它同时将追逐、逃亡、哀求与狂怒的尖叫展示于舞台，给予观者极大的怜悯与恐惧感[3]。

这部带有早期希腊悲剧古朴特点的三联剧，如果在现代改编，就古今理解的不同而言，其**难点**有两个。第一，三联剧涉及复杂的希腊神话故事和人物关系，即阿尔戈斯国王阿特柔斯家族的血亲仇杀的故事，而且剧中出现了雅典的战神山法庭等，影射当时雅典城邦大事——这些对公元前5世纪的雅典观众是熟稔于心且有意义的，但对现代观众来讲，非常难于理解和共情，若非专家，也不会对其中的历史细节特别感兴趣。第二，埃斯库罗斯的戏剧体现了诗人作为一名贵族战士和城邦剧作家特别的思想观念，比如此剧中各方持有各自的正义观念，直到最后，狭义正义向雅典娜神所代表的广义正义让步。[4] 埃斯库罗斯偏保守的正义观念在当时的雅典是受到认可的正统观念，尼采叹之为"深厚正义感"[5]，但现代的戏剧改编者不是公元前5世纪雅典观

1 朗吉努斯：《论崇高》，陈洪文译，陈洪文、水建馥选编：《古希腊三大悲剧家研究》，第26页。
2 金嘴狄翁：《论埃斯库罗斯、索福克勒斯和欧里庇得斯》，陈洪文译，陈洪文、水建馥选编：《古希腊三大悲剧家研究》，第31页。
3 狄德罗：《关于〈私生子〉的谈话》，杨志棠译，陈洪文、水建馥选编：《古希腊三大悲剧家研究》，第95页。
4 科纳彻：《埃斯库罗斯笔下的城邦政制——〈奥瑞斯忒亚〉文学性评注》，孙嘉瑞译，龙卓婷校，上海：华东师范大学出版社，2017，第6—7页。
5 尼采：《悲剧的诞生：尼采美学文选》，周国平译，上海：上海人民出版社，2009，第九章，第121页。

念的衣钵传人，必然会改变埃斯库罗斯的核心思想：或者继续延伸和拓展他的思考，发展出现代理解的面相；或者借壳生蛋，另立新说，无视和剔除掉原戏的思想。这是跨文化改编中存在的古今理解的困难。

后世不乏对阿特柔斯家族悲剧故事的改编和重塑，包括古罗马的塞内加的改写，19世纪尼采与瓦格纳对三联剧的思想和艺术性的创造性接受，20世纪的尤金·奥尼尔、萨特在内的诸多作家围绕《俄瑞斯忒亚》及其相关故事的剧本创作。尼采对埃斯库罗斯和《俄瑞斯忒亚》的喜爱众所周知，而瓦格纳的《尼伯龙根指环》（1848—1874）的神话改编明显是从埃斯库罗斯与《俄瑞斯忒亚》发展出来的，他的作曲中重复音乐的主题句也受到埃斯库罗斯悲剧意象的启发。瓦格纳甚至希望，拜罗伊特将他的歌剧作为节庆日的组成部分上演，复兴一种类似古希腊的"整全的艺术作品"（Gesamtkunstwerk），当然，瓦格纳是以后浪漫主义的态度革命性地继承（而不是复制）了希腊悲剧。[1] 1880年6月3日在英国伦敦圣·乔治堂演出了牛津大学制作演出的悲剧《阿伽门农》，这被视为现代第一个古希腊语的舞台演出（the first production of a Greek tragedy in modern times in the original language），受到了严肃学术批评的关注。[2] 20世纪以来，1909年理查·施特劳斯与霍夫曼斯塔尔合作的独幕歌剧《厄勒克特拉》在德国公演，歌剧中充满了那个时代的心理和颓废，可以说是结合瓦格纳和弗洛伊德的产物。施特劳斯和霍夫曼斯塔尔还在1928年继续合作，将欧里庇得斯的《海伦》改编为歌剧。总体上，20世纪歌剧中使用希腊悲剧，似乎是一种独立于瓦格纳歌剧的宣言。这也包括了从19世纪末到20世纪初的一些作品，如塔

[1] 西蒙·戈德希尔：《奥瑞斯提亚》，颜荻译，北京：生活·读书·新知三联书店，2018，第120—121页。巴伐利亚国王路德维希二世为瓦格纳的《尼伯龙根指环》能够上演，特别出资建造了拜罗伊特剧院（又名节日剧院）。

[2] Fiona Macintosh, "Tragedy in performance: nineteenth- and twentieth-century productions", p. 290.

纳耶夫（Sergei Ivanovich Tanayev）不朽而静态的《俄瑞斯忒亚》（1887—1894），法国作曲家米约（Darius Milhaud）为其创作了三幕歌剧背景，整个三联剧的歌剧于1935年在舞台上首演。[1]

1931年，尤金·奥尼尔的《悲悼》三部曲公演，原剧名为 Mourning Becomes Electra（直译就是《厄勒克特拉服丧》），它直接借用了《俄瑞斯忒亚》的故事，剧中的人物名字和时间地点改到了现代，加入非常规的弗洛伊德的精神分析元素。T. S. 艾略特的诗剧《家庭团聚》（The Family Reunion, 1939）是从埃斯库罗斯《报仇神》改编而来的带有特别的基督教末世论倾向的客厅版，希腊戏剧结构和神话传说的轮廓都被放弃了，故事背景是英国北部乡村别墅维希伍德（Wishwood）的客厅和图书馆。艾略特本人在1951年的一篇演讲中自评《家庭团聚》"最深的缺陷"是"在希腊故事和现代情景之间的调和归于失败"。这部诗剧确实擅长解释和象征，但拙于构造戏剧事件。萨特的戏《苍蝇》（1943）保留了埃斯库罗斯剧中的人物和希腊背景以及部分欧里庇得斯的《厄勒克特拉》，但古代神话不过是萨特对抗当代政治现实和表达哲学的一种工具，他的戏突出的是与古代悲剧在精神上的不同——既阐述了自由的存在主义伦理，也号召二战时期被占领的法国进行政治抵抗，当然这种号召借助了改写古典悲剧的形式。这三部戏剧作品是20世纪前半叶对《俄瑞斯忒亚》三联剧或某部剧各自带有作家智慧和技巧的改编。它们的思想意识视角和戏剧技巧具有多样性，这表明现代人改编希腊悲剧的目的也是多种多样的。而公众和评论家评价这些戏不怎么成功，说明了这种从古到今的改编任务实属不易。[2]

20世纪下半叶，三联剧的改编和搬演形式更加多样，除了戏剧，还有歌剧、电影等形式。电影诞生后，希腊、德国、英国等国导演都曾将埃斯库罗

1 Peter Burian, "Tragedy adapted for stages and screens: the Renaissance to the present", in P. E. Easterling (ed.), *The Cambridge Companion to Greek Tragedy*, p. 267

2 Ibid., p. 254, 257 and 261.

斯三联剧的故事搬上银幕。东方国家也出现过对这个故事有兴趣的导演，日本导演铃木忠志、蜷川幸雄都曾执导过这一故事改编的戏剧。[1] 但 20 世纪以来的现代演出大多只搬演了整个故事中的某个或某几个情节，比如阿伽门农遇害，或俄瑞斯忒斯弑母及之后姐弟二人的命运，全部三联剧演出，实属罕见。现代的演出形式或是试图还原古希腊风格的面具演出[2]，或是以话剧形式穿着现代服装演出，铃木忠志和蜷川幸雄的戏都属后者。当代改编中，有的作品几乎完全忠实古希腊的原作，有的则彻底偏离原作，更为大胆地创编。例如当代美国剧作家查尔斯·米，他的"（重）建项目"（the [re]making project）改写上演了多部古希腊/美国戏剧，包括《伊菲革涅亚2.0》《俄瑞斯忒斯2.0》《阿伽门农2.0》等。他不认为有所谓"原创剧本"，所以使用了劫掠（pillage）这样听起来予取予夺的撕裂性术语，但他的"劫掠"式改写，其态度主要是反著作权、反战和反美国霸权，鼓励创作者找到经典文本与当代语境的联结方式。[3]

我们把眼光拉回中国。在 20 世纪 80 年代以来的"西戏中演"潮流中，京剧《奥赛罗》《情殇钟楼》《欲望城国》《王者俄狄》、昆剧《血手记》、川剧《欲海狂潮》、河北梆子《美狄亚》《忒拜城》、越剧《心比天高》和豫剧《朱丽小姐》等都属于比较成功的跨文化戏剧。进入 21 世纪第二个十年，运用京剧、川剧、河北梆子等历史较为悠久的戏曲种类改编外国作品已不算稀奇，但运用评剧改编历史悠久的古希腊戏剧仍是拓荒性的**"破冰之旅"**。比之京剧、昆剧等成熟高雅的戏曲种类，评剧是"民间小戏"：历史短、发展不够成熟、语言通俗化，程式化程度不及京剧等剧种，表现题材多为家长里短较为市井浅俗的题材。而埃斯库罗斯的戏剧素来以抒情见长，《俄瑞斯忒

[1] 铃木忠志的《厄勒克特拉》实际上改编自 20 世纪初霍夫曼斯塔尔的同名歌剧，此歌剧是霍夫曼斯塔尔综合了古希腊三大悲剧家及神话传说所作。
[2] 如英国导演彼得·霍尔（Peter Hall）1981 年的舞台剧，全体演员均戴面具出演，着古希腊式服装。
[3] "劫掠"乃查尔斯·米的原话。参陈恬：《经典文本和当代语境：谈查尔斯·米〈大爱〉》，第 128 页。

亚》又表现的是一个内容严肃、残酷的主题，用评剧来改编和搬演这部古希腊三联剧，难上加难。[1]

跨文化的改编和搬演，还有另外一个难度，就是对**异域文化**的再理解、再阐释和舞台如何呈现的问题，这是古今之间理解的困难之外，东西方戏剧在跨越文化的沟通时产生的困难。前文已述，跨文化戏剧在处理异质文化内容时，必须有融合：或者彻底本土化，完成不露痕迹的文化跨越；或者进行混融杂糅，东西方文化同时呈现，但难度很大。评剧《城邦恩仇》，如同罗锦鳞的其他跨文化戏曲一样，仍然取法第二种搬演思路。而这出评剧最冒险的跨文化搬演策略，是舞台上古希腊角色服饰与评剧唱腔的同时出现，演员穿着希腊服装，唱评剧腔，这给戏曲演出的框架程式、演员的举手投足带来前所未有的巨大阻力（这将在本章的舞台演出部分进行分析），虽然对郭启宏的戏曲改编本影响较小。总而言之，由于编剧和导演之前已经有较为丰富的移植和执导"希剧中演"的经验，所以尽管需要克服古今理解的困难，文化跨越的困难，评剧《城邦恩仇》仍然很好地实现了**通古今、跨文化**的转变过程。

从现代改编理论来看，"改编是衍生，而非寄生，改编属于二度创作，但非二手创作"（an adaptation is a derivation that is not derivative—a work that is second without being secondary）[2]。改编不是寄生性的复制，而是重新解释和二度创造。评剧《城邦恩仇》是中国评剧院推动，希腊"埃斯库罗斯艺术节"邀请出国演出，演出阵容堪称浩大的跨文化戏曲作品。经过改编和重释后的《城邦恩仇》具有了与原剧完全不同的气质，在尊重原作、继承古

[1] "文革"期间，某评剧团编排的《列宁在1918》多年来一直作为笑谈流传。"十月革命刚成功，国库紧张粮食空，我，弗拉基米尔·依里奇·列宁……"方言的吐字声腔配上冗长的俄国人名就已经让观众"出戏"了。引自戏剧网，http://www.xijucn.com/html/pingju/20110909/28766.html。[访问时间：2022年3月15日]这也证明，跨文化戏剧创作绝不是生硬的拼凑，用洋装演绎中国戏曲的方式着实意味着挑战。

[2] Linda Hutcheon, Siobhan O'Flynn, *A Theory of Adaptation*, p. 9. 此处参考了陈红薇的译文，陈红薇：《改写》，第82页。

典悲剧宏伟雄壮气概的基础上,该剧融合了中国戏曲的艺术特色,野蛮和粗犷几乎不复存在,取而代之的是中国戏曲情意深长的韵味。

第二节 评剧《城邦恩仇》改编之维:结构、情节与内容的转化

2014年,编剧郭启宏和导演罗锦鳞将三联剧《俄瑞斯忒亚》改编为评剧《城邦恩仇》。如前述,继《忒拜城》之后,这是郭启宏第二次将古希腊悲剧改编为中国戏曲,罗锦鳞导演第三次把古希腊悲剧搬上中国戏曲舞台的实践。评剧《城邦恩仇》非同寻常的编演理念,对于21世纪以来跨文化戏曲如何改编、如何演出,有创新的意义。它既继承了20世纪跨文化戏曲的经验,又开创出新世纪以来不走寻常路的新理解新思路。本节着重分析,在"译—编—演—传"的"编"这个环节,编剧如何实现从古希腊悲剧到中国戏曲的跨文化改编和转码。

就目前资料所载,《俄瑞斯忒亚》三联剧的汉译本有五种,分别是罗锦鳞之父罗念生[1]、王焕生、陈中梅、张炽恒和缪灵珠的译本。评剧《城邦恩仇》则先有郭启宏的文学改编本,罗锦鳞后结合舞台实际,对其做了调整与重编。本节的分析文本主要依据罗念生译本、郭启宏改编本和罗锦鳞演出本[2],我们将从戏剧文学的三要素,结构(包括情节、冲突和故事背景)、人物和主题出发,全面分析《城邦恩仇》对《俄瑞斯忒亚》的剧本改编实践,旨在分析外国经典剧目改编为中国戏曲时,在结构、人物和主题上发生的增删、转移等变化,并试图评价这些改变对于中国戏曲舞台的意义。

[1] 罗念生译本是郭启宏改编本所依据的译本。参埃斯库罗斯:《阿伽门农》,罗念生译,《罗念生全集(第二卷)〈埃斯库罗斯悲剧三种〉〈索福克勒斯悲剧四种〉》;《奠酒人》和《报仇神》,罗念生译,《罗念生全集(补卷)〈埃斯库罗斯悲剧三种〉〈索福克勒斯悲剧一种〉〈古希腊碑铭体诗歌选〉》,上海:上海人民出版社,2007。

[2] 下文的分析,凡谈及改编,所引文本为编剧改编本。凡谈及演出,所引文本为演出本。该演出本由罗锦鳞导演提供。此后不再另注。

一、结构：单本戏浓缩篇幅

如上所述，《俄瑞斯忒亚》是古希腊悲剧中现存唯一完整的三联剧。正如汉译者罗念生所说：

> "三部曲"的结构比较困难，既要顾到每出戏本身结构的完整，又要顾到各剧之间的联系。第一部曲要解决自己的问题，同时又要提出新的问题，留待下一部曲解决。第二部曲也是如此。第三部曲是"三部曲"的最后一部曲，需传达作者的结论。[1]

在《俄瑞斯忒亚》中，《阿伽门农》借歌队回顾并解决的问题是"应不应当杀女"，提出的问题是"应不应当杀夫"；《奠酒人》解决了这个问题，进而提出"应不应当弑母"；最后《报仇神》回答了"弑母的俄瑞斯忒斯应不应该被赦免"的问题，给出了结论。

亚里士多德在《诗学》中给悲剧下的著名定义是，"悲剧是对于一个完整、严肃、有一定长度的行动的摹仿"。"整个悲剧艺术包含'形象''性格'、情节、言辞、歌曲和'思想'。""六个成分里，最重要的是情节，即事件的安排。"[2] 亚里士多德根据是否通过"突转"与"发现"而到达结局，将悲剧行动分为"简单的行动"和"复杂的行动"。如前述，埃斯库罗斯的悲剧缺乏行动。郭启宏在《我写〈城邦恩仇〉》一文中指出："埃氏作品的戏剧过程没有'突转'和'发现'的策应，属于'简单剧'的范畴。"[3] 罗锦鳞也指出："原作结构的问题就是散，戏不集中，另外就是抒情性强于戏剧

[1] 罗念生：《〈埃斯库罗斯悲剧三种〉序》，罗念生译，《罗念生全集（第二卷）〈埃斯库罗斯悲剧三种〉〈索福克勒斯悲剧四种〉》，第 9—10 页。

[2] 亚理斯多德：《诗学》，罗念生译，《罗念生全集（第一卷）〈诗学〉〈修辞学〉〈喜剧论纲〉》，第 6 章，第 35—37 页。

[3] 郭启宏：《我写〈城邦恩仇〉》，《艺术评论》，2014 年第 7 期，第 29 页。

性。"¹ 郭、罗二人改编《俄瑞斯忒亚》的策略仍然是尊重原剧,这与《忒拜城》相同,在这一策略引导下,他们增加评剧《城邦恩仇》情节中的"突转""发现",使情节主次分明,增强戏剧性带来的效果。这既是避埃斯库罗斯之短,也是扬戏曲之长。

通常,情节在戏曲中不像在话剧中那样具有决定性作用,但"戏曲情节要曲折而不要复杂"²,元明以来的戏曲名作如《窦娥冤》《桃花扇》《锁麟囊》等无一不是以一条明晰的线索贯穿起跌宕的情节。《城邦恩仇》压缩了希腊三联剧复杂的情节结构,三联剧转变为一条线索贯穿始终的**单本戏**。针对埃斯库罗斯原剧的缺憾,编剧郭启宏相应采取的改编手段是:

> 把三联剧变成单本戏,把单本戏分成五出戏,参照元明以降古典戏曲的标目,以火、血、奠、鸩、审为串联。其间的奠、鸩和审,在情节上、细节上,尤其是编剧技巧上,都有重大的更易与变化,戏剧过程因之有了"突转"和"发现"的策应,不再是"简单剧"了。³

改编剧与原剧大致的对应关系,"火"与"血"对应《阿伽门农》,"奠"与"鸩"对应《奠酒人》,而"审"对应《报仇神》。五个标目之间有衔接,切分恰当,结构清晰,概括了得胜返乡——杀夫——祭奠——弑母——审判这一系列行动,既完整地表现了阿特柔斯家族冤冤相报的家族悲剧,又因为切分得当,每一标目的剧情均有"小高潮",不会因太过冗长乏味,丧失观赏的趣味。

"火"与"血"两幕对应三联剧之《阿伽门农》,围绕阿伽门农返乡被谋杀这一情节展开。歌队的叙述被大量剔除,取而代之的是柯绿黛(即克吕泰墨斯特拉)和埃圭斯(即埃奎斯托斯)对行凶的谋划,直白流畅,结构更加

1 罗锦鳞、陈戎女:《中国舞台上的古希腊戏剧——罗锦鳞访谈录》,第12页。
2 宋光祖:《戏曲写作论》,上海:百家出版社,2000,第3页。
3 郭启宏:《我写〈城邦恩仇〉》,第30页。

紧凑明快。重头戏"奠"和"鸩"两幕插入了精巧的"发现"构思，这也是编剧郭启宏承认改动最大的两个标目。原剧《奠酒人》剧情的意义在于姐弟相认，商议复仇，但难免显得过于平淡。《城邦恩仇》"奠"目中，通过调整出场人物（将艾珞珂带领宫女祭拜变为柯绿黛亲自祭拜）和出场顺序，插入欧瑞思放弃弑母的情节，姐弟二人对弑母的态度在此发生了明显分歧，为接下来"鸩"目的剧情做出了铺垫。

"鸩"目是戏脉改动最多的地方，设计更为巧妙和关键。作为全剧的高潮，这一标目处理得细致入微，增加了原剧中没有的柯绿黛和埃圭斯喝毒酒的情节。原剧《奠酒人》中的俄瑞斯忒斯非常果敢，只短暂犹豫就一剑封喉完成弑母动作[1]；而《城邦恩仇》更突出了他和母亲的感情，以及他的复仇延宕，面对弑母的神谕他一再犹豫，甚至想要以麻药而非毒药放母亲一条生路，只是柯绿黛过于逞强，阴差阳错才致其饮毒酒毙命，而柯绿黛面对丧子的假消息，复杂不忍的心理被淋漓尽致地表演出来。"鸩"中欧瑞思和艾珞珂作为复仇中犹豫和决绝的两种力量的代表，让情节发展有了矛盾性，而阴差阳错的弑母情节是评剧改编和重释的一个创新，让全剧的悲剧性更浓烈。"审"目的改动也颇见功力，欧瑞思和阿特柔斯家族的命运如何，最后指向了雅典娜关键的一票。通过插入艾珞珂坠崖身亡的情节完成了"突转"，欧瑞思成为家族唯一的后代，雅典娜顺理成章投出赞成票，性别对立也在此刻得到了和解。

郭启宏将三联剧变为单本戏，首先压缩了篇幅，使戏的矛盾集中，戏剧性突出了。至于为什么采用古典戏曲作为改编后的载体，编剧郭启宏称他起先想到了三条途径："一、通由话剧，二、转由戏曲，三、转由歌剧。"他想到其友于是之的话："戏曲是诗，话剧是散文，诗可歌可舞，善于抒情，散

[1] 埃斯库罗斯：《奠酒人》，罗念生译，《罗念生全集（补卷）〈埃斯库罗斯悲剧三种〉〈索福克勒斯悲剧一种〉〈古希腊碑铭体诗歌选〉》，第70—71页。

文则富内涵、擅思辨。"由于"戏曲的情况略似歌剧,有繁复的背景,舞台呈现则是简练的线条,有丰富的人性,可感知的则是强烈的冲突"[1]。为了挑战自己,编剧最后选择了戏曲。古典戏曲的单本戏不分幕和场[2],故事起承转合如行云流水,戏剧的矛盾和冲突,即"戏性"却增强了。

二、突转和发现:增强戏剧性

接下来,可以比较和分析具体情节中的"突转"与"发现",也就是《城邦恩仇》在"戏剧性"上的更易与变化。

"'突转'指行动按照我们所说的原则转向相反的方面。"这里的"原则"是指"按照可然律或必然律而发生的"[3]。在《俄瑞斯忒亚》中,情节的发展是单向铺开的,比较平直、简单,可以说没有"突转"。而在《城邦恩仇》第五标目"审"中,郭启宏增加了一个艾珞珂坠崖身亡的情节。

〔忽然传来震雷般一声巨响……

〔喀莉莎走上。

喀莉莎 二公主跌落悬崖,她……死了……(拭泪而下)

阿伽王灵魂 (悲哭)我的小云雀!

柯绿黛灵魂 (号啕)我的二丫头……

欧瑞思 (跪地,大恸)姐姐![4]

当审判中原告被告僵持不下、有罪无罪票数相等时,艾珞珂之死使得欧瑞思成为家族最后一个后嗣。阿波罗提醒雅典娜:"这个家族一个个死去了,

[1] 郭启宏:《我写〈城邦恩仇〉》,第29页。
[2] 郭启宏改编本还有场次,但导演演出本没有第几场的标注。
[3] 亚理斯多德:《诗学》,罗念生译,《罗念生全集(第一卷)〈诗学〉〈修辞学〉〈喜剧论纲〉》,第50页。
[4] 郭启宏:《城邦恩仇》,《新剧本》,2014年第4期,第79页。

难道我们定要叫它一个也不剩吗？不，至少要留下一个男人，生殖繁衍！"[1] 这个理由促使雅典娜投出赦罪票，欧瑞思免于一死，"突转"完成，男女对峙、陪审团判定欧瑞思有罪无罪的僵局也借此得以打破。该"突转"的加入，既富于戏剧性，又深化了主题。

"发现"，"指从不知到知的转变，使那些处于顺境或逆境的人物发现他们和对方有亲属关系或仇敌关系"[2]。亚里士多德将"发现"分为"由标记引起的'发现'"，"诗人拼凑的'发现'"，"由回忆引起的'发现'"，以及"由推断而来的'发现'"。其实，《俄瑞斯忒亚》中并非没有"发现"。例如讲"由推断而来的'发现'"时，亚里士多德曾以《奠酒人》为例："一个像我的人来了，除俄瑞斯忒斯而外，没有人像我，所以是他来了。"[3] 这是厄勒克特拉通过"卷发"和"足印"做出推断，发现了弟弟俄瑞斯忒斯。《城邦恩仇》延续了这一发现，除了"卷发""足印"，还加增了欧瑞思的"纹身"，夯实证据，一方面说明艾珞珂认弟时的谨慎，另一方面促成姐弟相认。

> 艾珞珂（唱）铁石心不与厄运共沦亡！
> （望见坟茔，奔扑过来）父亲！（哀哭不止，取花欲献，忽然发现一绺头发，一惊）头发？是哪位正气荡胸的男子，还是某个束腰深紧的姑娘？（摇头否定）
> 除了我，谁也不可能割下这绺头发！（细看，猛然一阵喜悦）和我一样的卷曲，莫非是他……上苍这般折磨我，叫我心智迷惘！（复寻找）
> ……
> 艾珞珂 你……（叹息，唱）

[1] 郭启宏：《城邦恩仇》，第80页。
[2] 亚理斯多德：《诗学》，罗念生译，《罗念生全集（第一卷）〈诗学〉〈修辞学〉〈喜剧论纲〉》，第50页。
[3] 同上书，第68、69页。

> 恍若游乡小炉匠，
>
> 雄狮如何变绵羊？

欧瑞思 （急煞）谁是绵羊！（一想）也好，你来看！（脱衣露臂）
看父王当年给我的纹身，这是雄狮！（唱）
冲天一吼振山冈，
狐兔匍匐虎豹藏。

艾珞珂 （惊喜）我认得这个纹身，你真的是欧瑞思！

欧瑞思 艾珞珂，我的姐姐！

艾珞珂 弟弟！你让姐姐等得好苦啊！

［姐弟相拥而泣。[1]

这出从发现到相认的戏，包括姐弟相认前的相互试探，无论情节设计还是人物塑造，都比原剧的层次更细腻，戏剧性更突出。

《城邦恩仇》另一处增加的"发现"情节，是埃圭斯"发现"欧瑞思。原剧完全没有此戏，这是新设的"发现"。在《奠酒人》中，埃奎斯托斯一进门就做了刀下鬼[2]，而"鸩"戏增加了埃圭斯与欧瑞思及其随从的对话，欧瑞思和随从详细交代了欧瑞思的假"死因"，并把装着骨殖的小瓮捎回。当埃圭斯打开小瓮，没有看见骨殖时，本处于顺境的他"发现"了欧瑞思——自己的仇敌。

埃圭斯 那火化的果然是欧瑞思的尸体？

欧瑞思 河对岸蛤蟆在眨眼，也甭想瞒过我！

埃圭斯 甭废话，取骨殖来，我心灵的眼睛，雪亮。

欧瑞思 （高喊）小瓮呈上！

[1] 郭启宏：《城邦恩仇》，第69—70页。
[2] 埃斯库罗斯：《奠酒人》，罗念生译，《罗念生全集（补卷）〈埃斯库罗斯悲剧三种〉〈索福克勒斯悲剧一种〉〈古希腊碑铭体诗歌选〉》，第67—68页。

［皮拉斯抱小瓮上，将小瓮递给埃圭斯。艾珞珂追随而来。

埃圭斯　（看着艾珞珂，嘲讽）我的好侄女，不用韬光养晦了，这两个外乡人毁了你的一切希望！是吗？

艾珞珂　（平静地）凡人总是拗不过命运。

埃圭斯　哈哈！那就一起见证吧！（层层打开包袱，揭开瓮盖，大惊）啊？空的！

欧瑞思　（一笑）怎么会呢？你细细看来！

　　［埃圭斯低头端详。皮拉斯撒网一罩。埃圭斯应声落网。[1]

　　这段新设的"发现"戏，和"突转"一样，外化了欧瑞思与埃圭斯的矛盾，埃圭斯发现欧瑞思之时，也是他自己落网之际，二人的命运就此翻手为云覆手为雨。以上这些"发现"场景，增加了整出戏情节跌宕起伏的意味，提升了评剧不同于希腊原剧的戏剧性与动作性。

三、削弱宗教内容和神的作用

　　《城邦恩仇》的改编以突转和发现增强了戏曲的动作和情节戏剧性，除此外，情节中的宗教内容、神明对情节叙述的作用也进行了相应的调整。

　　用中国戏曲改编古希腊戏剧，势必面对着中希风俗习惯、历史文化背景的差异。对神明的信仰贯穿着古希腊人的生活，也贯穿于恪守传统信仰的埃斯库罗斯的悲剧，这点不仅是古今的时代差异，也是中国和希腊两种文明的不同。在改编、搬演古希腊悲剧时，原剧中大量出现且发挥重要作用的神明、神谕和神话，戏曲剧本怎么处理，显得格外关键。

　　《俄瑞斯忒亚》中，神明的存在及其对人类活动的影响，至关重要。克吕泰墨斯特拉引诱阿伽门农脚踩毡毯犯下大错，因为阿伽门农这个举动是狂傲（hubris）、不知节制的僭越神明之举，使妻子获得弑夫的正义性。当她

[1] 郭启宏：《城邦恩仇》，第73页。

被歌队指责谋害亲夫时,她的辩解,除了为死去的女儿复仇外,就是神意使然,她同样也凭借阿忒和报仇神起誓。[1] 俄瑞斯忒斯的复仇出自阿波罗的神谕,最终的大团圆结局不仅由雅典娜定局,终结了阿特柔斯家族血亲仇杀的悲剧,还加入了复仇女神变为雅典城邦和善女神的情节。[2] 可以说,《俄瑞斯忒亚》三联剧从头至尾无不是对神意支配并规定着何为正义生活的阐释。的确,"在埃斯库罗斯的世界里,众神无处不在,而神圣的正义同样也无处不在"[3]。

然而,如此浓厚的古希腊宗教背景和神明观念既不方便用中国戏曲表现,也不易获得现代观众的共鸣。作为评剧形式的跨文化戏曲,如果大量出现希腊神的情节、突出神的作用,容易使评剧文本的文化移植错位失效,加重观众的隔膜感,影响剧本内在逻辑的传达。比如,2006年蜷川幸雄导演、藤原龙也主演的日本话剧《俄瑞斯忒斯》几乎完全忠实地搬演了欧里庇得斯的同名剧本,因保留原剧中"机械降神"的结尾,成为不太成功的搬演,被不少观众诟病。[4]《安提戈涅》的神律本来与宗教相关,河北梆子《忒拜城》的改编中替换为贴近中国文化、也能为中国观众接受的"天条"。鉴于以往这些跨文化戏剧的经验教训,郭启宏在第二次挥笔改编《城邦恩仇》时,大量删去了与希腊神明有关的内容,仅在"审"目保留了雅典娜的审判和阿波罗的辩护,此处中国观众可能感到陌生的战神山法庭以及阿波罗、雅典娜与最终审判有关,不能删除。然而纵观全剧,希腊神明的作用被大幅度削弱了,人的活动占据了舞台,哪怕是最终定局的雅典娜,更多的也是作为普遍意义上的法律、正义与和平的象征。

1 埃斯库罗斯:《阿伽门农》,罗念生译,《罗念生全集(第二卷)〈埃斯库罗斯悲剧三种〉〈索福克勒斯悲剧四种〉》,第243页。

2 埃斯库罗斯:《报仇神》,罗念生译,《罗念生全集(补卷)〈埃斯库罗斯悲剧三种〉〈索福克勒斯悲剧一种〉〈古希腊碑铭体诗歌选〉》。

3 雅克丽娜·德·罗米伊:《古希腊悲剧研究》,第57页。

4 优酷和豆瓣可以看到此戏及网友评论。

从以上的分析可见,《城邦恩仇》从三联剧到单本戏的改编，压缩了篇幅，使戏的矛盾冲突更集中了。编剧技巧上，因增加了细腻有层次的"突转"与"发现"的策应，戏剧动作变得复杂。通过编剧的尊重原作的策略和扬长避短的技巧，《城邦恩仇》的戏剧性与动作性皆有所提升。戏曲载体的选择，使得整部戏脱胎换骨，古希腊宗教和神话的背景仍然还在，但不再对剧情有决定性作用。从编剧郭启宏、导演罗锦鳞的改编实践到最终评剧改编本和舞台本的形成，按照桑德斯的改编理论，《城邦恩仇》完成了类似文化"挪用"（appropriation）的改写。这既是一个离开起源文本（informing text）的更有决定意义的旅程，又最终演变成为一个全新的文化产品和领域（a wholly new cultural product and domain）[1]，即五个标目单本戏的评剧改编本的产生。这个过程看起来只是从戏剧到戏曲的展示模式的移植，但也经历了从希腊话剧到中国戏曲的戏剧类型转换（generic shift）和文化基因的转码。整体上，这部评剧具有了另一种属于戏曲的完整性，戏中丰富的人性、强烈的冲突，使得它不复是原来三联剧的结构、情节和世界，人物也因应发生了变化。

第三节　人物的重塑与加减法

评剧《城邦恩仇》是一部内容和形式都较为成熟，完成度较高的古希腊悲剧改编作，其一大特色便是对原作中诸多人物的重新塑造，而人物的塑造最终导向了戏剧的主题。

在对古希腊悲剧进行跨文化改编的过程中，如何对原作的人物和主题重新改写、调整和文化修订，至关重要。在亚里士多德看来，人物的"行动"是悲剧的核心，而行动既是人物性格和命运的结果，又塑造了性格并揭示了

[1] Julie Sanders, *Adaptation and Appropriation*, 2nd edition, London and New York: Routledge, 2016, p. 35.

命运。[1]而一旦将古希腊悲剧搬演至中国传统戏曲舞台，人物如何呈现必然是一个大问题。若仅仅照搬原人物的性格与背景，容易流于不中不希，不伦不类；而若进行大改，又需要考虑从原剧人物到戏曲人物的还原度和自洽性之间的平衡，这其中最重要的，是改编是否重塑出了鲜明的、在台上立得住的人物形象。

编剧郭启宏曾发出振聋发聩的呼唤："戏剧活动的终极目的是什么？是形象，啊，形象而已！"他之所以如此疾呼，是对戏剧界无力塑造鲜活戏剧人物的不满意："面对历史剧，我们不能把死人写'活'，换了现代戏，我们又把活人写'死'——一个个所谓'形象'无非是枯燥无味的概念的拼凑，或如直立的僵尸、着装的枯骨，无一丝一毫生气。"[2]正如文学是"人学"，戏剧也应当是"人的戏剧"，人物形象是戏剧艺术的灵魂。那么，在如此看重真实人物形象的编剧手中，《城邦恩仇》如何"创造人性丰饶、内涵饱满的艺术形象"？

《城邦恩仇》中的出场人物，相比《俄瑞斯忒亚》，有减有增，除摒弃了祭司一角外，还创造了新的角色"老东西"，但原剧和改编剧共有的人物，在改编剧中均有不同程度的增强或削弱，即编剧和导演做了巧妙的加减法。由于三联剧的每出戏本身结构相对完整，在《俄瑞斯忒亚》中，并不存在一个一以贯之的主人公，而是三出戏分别有三个主角。《阿伽门农》的主角是克吕泰墨斯特拉，《奠酒人》的主角是俄瑞斯忒斯，而《报仇神》最终决定结局的主角是雅典娜而非俄瑞斯忒斯。同样在改编评剧《城邦恩仇》中，即便是单本戏，亦不存在唯一的主人公，主要人物的篇幅旗鼓相当。以下选取杀女的阿伽王，杀夫的柯绿黛，弑母的欧瑞思，作为原剧和改编剧主要人物的代表，逐一分析。

[1] 亚理斯多德：《诗学》，罗念生译，《罗念生全集（第一卷）〈诗学〉〈修辞学〉〈喜剧论纲〉》，第6章，第36页。

[2] 郭启宏：《我写〈城邦恩仇〉》，第28—29页。

一、阿伽王：无罪的"贤王"阿伽门农

在希腊原剧《阿伽门农》中，阿伽门农虽到第三场才上台，但并不意味着此前无形象可言，埃斯库罗斯使用了间接描写的手法。进场歌中，悲剧借歌队之口，追述了阿伽门农杀女的经过。歌队在第五曲首节唱道：

> 他受了强迫戴上轭，他的心就改变了，不洁净，不虔诚，不畏神明，他从此转了念头，胆大妄为。凡人往往受"迷惑"那坏东西怂恿，她出坏主意，是祸害的根源。因此他忍心做他女儿的杀献者，为了援助那场为一个女人的缘故而进行报复的战争，为舰队而举行祭祀。（行218—227）[1]

从"那场为一个女人的缘故而进行报复的战争"一句，可以见出埃斯库罗斯的歌队认为特洛亚战争是不义的，阿伽门农是"不洁净，不虔诚，不畏神明"的，或者说，杀女是不正当的，父亲是有罪的。

在第二场借传令官之口，悲剧又述说了阿伽门农另一重罪恶：

> 好好欢迎他吧，这是应当的；因为他已经借报复神宙斯的鹤嘴锄把特洛亚挖倒了，它的土地破坏了，它的神祇的祭坛和庙宇不见了，它地里的种子全都毁了。（行521—524）[2]

而这正兑现了克吕泰墨斯特拉在第一场中的担忧（更是期待）：

> 只要他们尊重那被征服的土地上保护城邦的神和神殿，他们就不会在俘虏别人之后而成为俘虏。……如果军队没有冒犯神明而得归来，那些受害者的悲愤就会和缓下来，只要没有意外的祸事发生。（行337—

[1] 埃斯库罗斯：《阿伽门农》，罗念生译，《罗念生全集（第二卷）〈埃斯库罗斯悲剧三种〉〈索福克勒斯悲剧四种〉》，第213页。

[2] 同上书，第220页。

347）¹

在战争中烧毁祭坛和庙宇，即不尊重神和神殿，对古希腊人而言，冒犯神明是滔天大罪。埃斯库罗斯在第一合唱歌中干脆直接称阿伽门农为"案件的主犯"（行450）。所以，作为父亲，阿伽门农对女儿是有罪的，作为渎神者，阿伽门农对神明是有罪的；他的杀女是不正当的，他的被杀有其正当性。

阿伽门农在原剧中实际上只出现于第三场。然而，他在第三场的形象却与前不同。他一上来就向"阿尔戈斯和这地方的神致敬"（行810）²，表明他是一个敬神的人。而他一再拒绝克吕泰墨斯特拉提议的"在花毡上行走"，也是出于敬畏天神，因为恭维人过了头，那被恭维的人会招惹天神嫉妒。³即便最后拗不过王后，一定要在花毡上行走，他仍不忘叫侍女把他的靴子脱了，以表恭敬。此外，"其余的有关城邦和神的事，我们要开大会，大家讨论"（行848—849）⁴。这表示他还是个具有民主精神的国王。

相较《阿伽门农》原剧，《城邦恩仇》明显重构出一位**人格更为理想**的"贤王"。首先，阿伽王（李惟铨饰演）具有悲悯情怀，虽经历战争，却向往和平的政治秩序，他并未把征战带来的荣誉置于绝对地位，反而尊重生命，为战争带来的生民涂炭叹惋不已。有其唱词为证：

> 阿伽王（颇憔悴）总算回家了！（唱）
>> 十年征战身心怠，
>> 故园荒草连苍苔。
>> 谁见过匹夫铁腕传万代，

1 埃斯库罗斯：《阿伽门农》，罗念生译，《罗念生全集（第二卷）〈埃斯库罗斯悲剧三种〉〈索福克勒斯悲剧四种〉》，第216页。
2 同上书，第226页。
3 同上书，第262页，注释193。
4 同上书，第227页。

> 只赢得哀鸿声里人徘徊!
> 从今后但求高卧听天籁,
> 恩怨俱泯,风月舒襟怀。[1]

也正因如此,第一场"火"中,凯旋的阿伽王自一登场就表现出较为正面而丰满的形象。而在希腊悲剧《阿伽门农》中,点出战争带来灾难的不是阿伽门农本人,而是借歌队之口:"国王啊……该如何向你欢呼,向你致敬?……在我看来,你当年率军出征……给自己勾画的形象很愚蠢,未能把你心中的舵柄系好,你为了那自愿的无耻行为,使许多人丧失了性命。"(行783—801)[2] 相比于希腊原剧,《城邦恩仇》塑造的是一个厌倦战争和戎马生涯,只盼归田卸甲的君王形象。

其次,《城邦恩仇》中的阿伽王具有谦逊的品质,面对柯绿黛与埃圭斯铺设的大红地毯,阿伽王表示"神的荣耀,凡人岂能沾光?",并以此将自己与狂妄的亚细亚暴君划清界限,拒绝权力的无限膨胀。这一点与《阿伽门农》原剧保持基本一致:"一个凡人在美丽的花毡上行走,在我看来,未免可怕。"(行923—924)[3] 略有不同的是,《城邦恩仇》的阿伽王拒绝走大红地毯,更多是出于谦虚,而非对神的敬畏,这是前述编剧削弱希腊宗教和神明作用对人物塑造带来的影响。

最后一点在本剧中最为关键,《城邦恩仇》的阿伽门农是一个慈爱的君父,一个有血有肉、重视家人的善良君王。这一点从他面对柯绿黛、埃圭斯、艾珞珂的态度可见一斑。回国初见王后,阿伽王便称"希望重作夫妻天年安享",随后对堂弟表以敬重和感激,对待女儿的亲昵更是将军人的铁骨柔情刻画得淋漓尽致。可以说,相比原剧中的阿伽门农,《城邦恩仇》中的

[1] 郭启宏:《城邦恩仇》,第64页。
[2] 埃斯库罗斯:《阿伽门农》,罗念生译,《罗念生全集(第二卷)〈埃斯库罗斯悲剧三种〉〈索福克勒斯悲剧四种〉》,第226页。
[3] 同上书,第229页。

阿伽王是一位更为立体丰满，更善良、正义和无辜的角色，没有出现臣民和歌队对他行为的指责。而前述阿伽门农对女有罪、对神有罪的一面在评剧中被极大地削弱，他对大女儿的罪后来虽在柯绿黛口中有所提及，但是一笔带过，而他对神明的罪则被完全剪除，这虽然有利于不同文化背景的观众理解这位君王，但也直接影响到观众对阿伽王杀女与柯绿黛杀夫二事正当性的判断。另外，好的文学应描写战争之恶，如托尔斯泰的《战争与和平》。《阿伽门农》中有很多特洛亚战争给作战双方带来的苦难的描写，而《城邦恩仇》除了开场有战争场面的表现，后来对战争的苦难几乎不再提及，这也许是受戏曲的篇幅和空间所限导致的，不得不说是浓缩剧本篇幅以后付出的代价。

二、柯绿黛：政治女性与家庭情感的复杂化

柯绿黛（李春梅饰演）是《城邦恩仇》中的核心角色，灵魂人物：作为王后，她身上有突出的政治属性，为了夺权强悍杀夫弑君；作为母亲，她也不缺家庭情感，誓为大女儿复仇，对儿子更是舐犊情深。整体上，郭启宏和罗锦鳞对她这个戏曲人物的重塑既有保留，也有创新，保留了柯绿黛在公共领域类似男性的性格作风和夺权的政治野心，新增和强化了她对儿子的母性之爱，尤其在政治性与母性冲突之际凸现了她的母性，这是对原剧人物的重大改变。评剧重构这个女性，主要体现在两个层面的重新构思：第一，柯绿黛杀夫弑君行为的动机；第二，她如何面对儿子（假）死亡的消息，她如何面对儿子弑母。

原剧中，克吕泰墨斯特拉是一个当仁不让的果决女性，她也是唯一一个贯穿《俄瑞斯忒亚》三联剧的人物，其他角色最多出现两场。克吕泰墨斯特拉的丈夫阿伽门农外出打仗十年，她是阿尔戈斯的摄政王后。三联剧中她是果决狠毒的政治女性，在不断毁灭一切的行动中表现了她自己，"塑造了一种埃斯库罗斯悲剧中罕见的个性"[1]。这种个性表现于她颠倒性别、颠倒乾坤

[1] 科纳彻：《埃斯库罗斯笔下的城邦政制——〈奥瑞斯忒亚〉文学性评注》，第56页。

的男性气概。她出场之前,守望人形容她具"有男人气魄":

ὧδε γὰρ κρατεῖ γυναικὸς ἀνδρόβουλον ἐλπίζον κέαρ.¹

因为一个有男人气魄,盼望胜利的女人是这样命令我的。(行 10—11)²

For in such a manner rules a woman's heart of manly counsel, being full of expectation.(Trans. Fraenkel)³

For thus rules my Queen, woman in sanguine heart and man in strength of purpose.(Trans. Smyth)⁴

从希腊文原文看,这是一个"具有男人筹谋之心"(ἀνδρόβουλον...κέαρ)的"女人的权威"(κρατεῖ γυναικὸς),守夜人对王后的评价很精准,王后像男人,政治上运筹帷幄,追求权力,这是她最明显的性格特点(注意英译中的 woman,与 man 或 manly 对照),而这并非守夜人的偏见。王后上场后,歌队长也说她"像个又聪明又谨慎的男人"(行 351)⁵。用"像男人"形容一个女人,既说明了她强势的人物性格,也巧妙地暗示了性别与权力的奇怪结合,以及权威的性别错位。⁶ 身为一个男性化的政治女性,克吕泰墨斯特拉的性格并非停留于外在的描述,而是通过她的复仇行动被刻画:她弑杀了阿伽门农。

1. 杀夫弑君的动机:一变为三

《俄瑞斯忒亚》对克吕泰墨斯特拉的复仇动机的叙述策略十分完整。阿

1 Aeschylus, *Aeschylus* (*Agamemnon, Libation-bearers, Eumenieds, Fragments*),p. 6.
2 埃斯库罗斯:《阿伽门农》,罗念生译,《罗念生全集(第二卷)〈埃斯库罗斯悲剧三种〉〈索福克勒斯悲剧四种〉》,第 209 页。
3 Aeschylus, *Agamemnon*, edited with a commentary by Eduard Fraenkel, Vol. I., Oxford: Clarendon Press, 1962, p. 91.
4 Aeschylus, *Aeschylus* (*Agamemnon, Libation-bearers, Eumenieds, Fragments*),p. 7.
5 埃斯库罗斯:《阿伽门农》,罗念生译,《罗念生全集(第二卷)〈埃斯库罗斯悲剧三种〉〈索福克勒斯悲剧四种〉》,第 216 页。
6 西蒙·戈德希尔:《奥瑞斯提亚》,第 44 页。

伽门农在奥里斯（Aulis）为了联军顺利出征特洛伊，献祭杀害了亲生女儿伊菲革涅亚。《阿伽门农》进场歌详细描述了铺垫了阿伽门农王在奥里斯黑暗的过去："因为那贞洁的阿耳忒弥斯由于怜悯，怨恨她父亲那只有翅膀的猎狗把那可怜的兔子，在它生育之前，连胎儿一起杀了来祭献……急得阿特瑞代用王杖击地，禁不住流泪。"（行138—204）[1] 当他凯旋阿尔戈斯，王后一方面花言巧语骗取阿伽门农的同情和信任，使他掉以轻心，另一方面，"地毯戏"的场景中她完美操纵语言，唆使阿伽门农走花毡，企图引起神明的嫉妒，为她杀夫弑君制造了完美借口。[2] 而一旦手刃阿伽门农，她立刻撕下假面，对歌队发表演讲：

> 刚才我说了许多话来适应场合，现在说相反的话也不会使我感觉羞耻；否则一个向伪装朋友的仇敌报仇的人，怎能把死亡的罗网挂得高高的，不让他们越网而逃？这场决战经过我长期考虑，终于进行了，这是旧日争吵的结果。（行1372—1378）[3]

可以看出，原剧中的克吕泰墨斯特拉是杀阿伽门农的主谋者和行动者。而杀人动机被归为"旧日争吵的结果"，即阿伽门农杀女一事。

克吕泰墨斯特拉多次为自己的杀夫行为辩护，并时刻紧紧围绕她"黑暗的中心"，也就是"丧女之恨"。其中最为决绝亦最为感人的，便是当迈锡尼长老询问是否应埋葬阿伽门农时，克吕泰墨斯特拉的台词："这件事不必你操心；我亲手把他打倒，把他杀死，也将亲手把他埋葬——不必家里的人来哀悼，只需由他女儿伊菲革涅亚，那是她的本分，在哀河的激流旁边高

[1] 埃斯库罗斯：《阿伽门农》，罗念生译，《罗念生全集（第二卷）〈埃斯库罗斯悲剧三种〉〈索福克勒斯悲剧四种〉》，第212—213页。关于阿伽门农献祭伊菲革涅亚的往事的回忆。

[2] 戈德希尔对于地毯戏和克吕泰墨斯特拉的语言力量的分析非常精彩。参西蒙·戈德希尔：《奥瑞斯提亚》，第65页以下。

[3] 埃斯库罗斯：《阿伽门农》，罗念生译，《罗念生全集（第二卷）〈埃斯库罗斯悲剧三种〉〈索福克勒斯悲剧四种〉》，第241—242页。

高兴兴欢迎她父亲，双手抱住他，和他接吻。"（行 1551—1559）[1]埃斯库罗斯一次次强调她的杀夫弑君动机，她对自己复仇动机正义性的绝对自信跃然纸上。

前文已述，阿伽门农杀女是不正当的，故克吕泰墨斯特拉杀夫有其正当性。阿伽门农携带侍妾卡珊德拉回家，对妻子杀夫起了催化的作用，但并非决定性作用。但是，克吕泰墨斯特拉的杀夫行为并非完全正义无辜，其罪恶的一面便是她与阿伽门农的堂弟埃奎斯托斯的通奸。

评剧《城邦恩仇》的一个重要改编，是将王后柯绿黛杀夫弑君的动机从一个变成三个，从单纯为女复仇，变成为了整个城邦。"血"目中，柯绿黛手刃阿伽王后自诉：

> （高声发问）我是谁？王后？（摇头）我是斯巴达的公主！斯、巴、达！我是海伦的姐妹！希腊人为她打了十年仗的海伦的孪生姐妹！这个暴君把斯巴达的公主当作奴隶使唤，我与他有夫妻的名分，无男女的爱情，我一天也没有爱过他！为了我的大女儿，为了我，也为了城邦，我杀了他！现在，我要带领城邦走上康庄大道，过一种崭新的生活！[2]

杀人动机一变而为三："为了大女儿，为了我，也为了城邦"。其中第一条，"为了大女儿"，承继了原剧。第二条"为了我"，即为了海伦和斯巴达的荣耀，是编剧新撰，是在柯绿黛的复仇中，加增了姐妹之情和家族荣耀的因素。第三条"为了城邦"，同样是新添。在原剧中，克吕泰墨斯特拉不仅没有管好城邦，反而让"这个家料理得不像从前那样好了"（行 15）[3]。而柯绿黛却"要带领城邦走上康庄大道，过一种崭新的生活"，这个**政治诉求**同属

[1] 埃斯库罗斯：《阿伽门农》，罗念生译，《罗念生全集（第二卷）〈埃斯库罗斯悲剧三种〉〈索福克勒斯悲剧四种〉》，第 246 页。

[2] 郭启宏：《城邦恩仇》，第 68—69 页。

[3] 埃斯库罗斯：《阿伽门农》，罗念生译，《罗念生全集（第二卷）〈埃斯库罗斯悲剧三种〉〈索福克勒斯悲剧四种〉》，第 209 页。

于要在她的复仇中加增正义的因素。

当然，除了这些柯绿黛堂而皇之讲出来的理由，也许还有一个隐秘的复仇动机，是对权力的渴望。《俄瑞斯忒亚》中，克吕泰墨斯特拉是埃奎斯托斯的附庸，是计谋的执行者，而后者才是握有实权的谋划者。《城邦恩仇》却完全相反，柯绿黛是一个大权在握的摄政王后，强势、骄傲、渴望权力。她的杀夫也是弑君，不得不说她也渴望最高的权力。[1]

由于柯绿黛杀夫是整出戏的戏眼，值得再深究其杀夫动机经过改编以后的效果和意义。

《城邦恩仇》采取的是顺序叙事，并未在开场埋下"杀女"这一伏笔，而是直接从阿伽王回归迈锡尼展开情节，直到阿伽王被刺杀，才借柯绿黛之口叙述了刺杀的动机。这一手法虽然强化了"突转"与"发现"，可以给不了解故事背景的观众带来更多惊异的体验。王后的复仇动机一变为三，是她作为斯巴达公主和摄政王后，即作为**政治女性**的决定，所以她的复仇并非只是在家族内部解决与丈夫的宿怨，也非单纯嫉恨新来的侍妾卡珊德拉。评剧新编的柯绿黛复仇动机有力增强了王后复仇的公共正义性。（遗憾的是，这种公共正义性在王后死后，被她的魂灵"一个也不饶恕"的私人性诉求有所冲淡）。

然而，评剧的人物重塑，不得不面对柯绿黛的**道德缺陷**。

由于王后与埃圭斯通奸在前，私德有亏，她对复仇正义的追求和杀夫动机的自我辩护在剧中并没有完整自洽，这使她的形象塑造产生了矛盾。柯绿黛的三大杀人动机，即丧女之痛、无爱之婚姻与城邦之未来（最后一项与权力追求合一），将原剧的核心矛盾拓展为三，一方面着实可以使其复仇行为更

[1] 恩本解读克吕泰墨斯特拉复仇的原因不仅是因为大女儿和对卡珊德拉的嫉妒，更是因为她嫉妒阿伽门农是一个男人，《城邦恩仇》的改编方式恰恰与此不谋而合。恩本：《〈奥瑞斯忒亚〉三部曲中的正义》，刘小枫选编：《古典诗文绎读·西学卷·古代编（上）》，李世祥、邱立波等译，北京：华夏出版社，2008，第103页。

加凶狠、猛烈，但也会导致其复仇逻辑出现内在矛盾。

其一，丧女之痛本是她复仇的核心动机，但《城邦恩仇》并没有着力雕琢这一动机，只是用柯绿黛的一小段台词概括阿伽王杀女献祭的过程。抛去之后柯绿黛对二女儿艾珞珂的尖酸和残忍不提（为何对两个女儿态度如此不同？），她的丧女之痛作为复仇动机在剧中的冲击力不够强烈。

其二，柯绿黛称自己的婚姻有名无实，并遭到阿伽王恶劣相待，但评剧对阿伽王的塑造较为正面，从他出场伊始就保持着对王后良好的态度，并主动称愿与柯绿黛一同安享天年，当然他带着侍妾归来，在当时的社会中，并不影响他与王后度过余生。王后简短却缺乏论据的控诉不仅没有为她的动机赋予正义性，反而强化了阿伽王的"无辜受害"。

其三，柯绿黛自认为与埃圭斯共同统治阿尔戈斯，可以为城邦带来崭新的生活，而事实上她的统治不得人心，这是其性格本身缺乏决断，又凶狠残忍所致。在评剧第四标目"鸩"的插科打诨中，老东西称柯绿黛为"刁妇"，奶妈称她为"泼妇"，这是来自底层的声音。而编剧编入这一桥段，足以证明评剧改编本对这个复杂的女性形象，有意从多个侧面进行塑造：柯绿黛有政治抱负和个人野心，但她的品行与治国能力与她的主观愿望并不匹配。埃圭斯的话更是将这一点表现出来，他在濒死之时称柯绿黛为"女僭主"，并称从未与之有过真实的感情，"僭主"是极为严重的指控。柯绿黛称阿伽王为暴君，而她自己既没有赢得民众的支持，也未能与同盟者同心同德，所以，作为评剧中罕见的政治女性，她最终也未能在城邦建立起稳固的统治地位。

在阿伽王与柯绿黛之间，我们看到一组矛盾。阿伽王似乎并非一个不义的暴君，也并非恶毒无情的丈夫与父亲，相反，他在《城邦恩仇》剧中的言行却体现出了比较理想的"贤王"色彩。改编后的评剧用较为正面的笔触刻画阿伽王的形象，或许是旨在突出柯绿黛与埃圭斯谋杀行为的不义。相比

原剧中的克吕泰墨斯特拉，柯绿黛的性格特征无论是在公共领域还是家庭领域，都明显**复杂化**了。她的复仇动机增多，她既想对通过政变在城邦有所作为，又想通过弑夫为女复仇，她的行动既果敢却又极易为情感所左右。她的角色塑造，仿佛有一丝《麦克白》中麦克白夫人的影子。

在《城邦恩仇》随后的情节中，我们可以看出柯绿黛被如此设计重构的一个用意——将柯绿黛的复仇行为放置到更大的埃圭斯复仇计划之中：柯绿黛只是动刀者，而主谋是埃圭斯，虽然说柯绿黛表现出比埃圭斯更强烈的权力欲，后者似乎复仇欲更炽。相比《阿伽门农》和《奠酒人》中的埃奎斯托斯，埃圭斯的形象得到了明显的强化，他大量出现在幕前，被塑造为借刀杀人的、比原剧更为冷酷的阴谋家，并在完成复仇后"满足"而死。因此，评剧的人物改编没有完全遵循希腊悲剧的人物框架，并且在次要角色上进行了很多创新和挖掘。之所以如此，也是为了突出剧本改编后更重要的主题，即结束仇恨、重归和平安宁的美好祈愿。

2. 面对亲子复仇的母亲：弱化母子矛盾

杀夫以后，克吕泰墨斯特拉面对的命运，是儿子前来为父复仇。她会如何面对儿子之死的消息？如何面对归来复仇的儿子？

《奠酒人》中克吕泰墨斯特拉出场时，俄瑞斯忒斯已与姐姐厄勒克特拉相认，并和皮拉得斯乔装潜入宫廷。当从旅客口中听到亲生儿子去世的消息，她一边装模作样地哭喊"哎呀，听见这消息，我们是完全毁了"，一边吩咐仆人"让他们在那里受到这家里应有的款待"（行691，行713）[1]，这明指厚待客人，暗指把客人软禁起来。[2] 而我们从奶妈口中可知，女主人"她竟自在仆人面前一双眼睛假装忧愁，掩盖她为这件于她有益的事情而显露

[1] 埃斯库罗斯：《奠酒人》，罗念生译，《罗念生全集（补卷）〈埃斯库罗斯悲剧三种〉〈索福克勒斯悲剧一种〉〈古希腊碑铭体诗歌选〉》，第63—64页。

[2] 同上书，第79页，注释69。

的笑容"（行 737—739）[1]。俄瑞斯忒斯杀死埃奎斯托斯后，她的第一反应是："谁给我一把杀人的斧头，快，快！"（行 890—891）[2]当儿子要弑母时，她死到临头时仍不忘软硬兼施。

她死后，在《报仇神》中只出现一场，化作阴魂的克吕泰墨斯特拉，对复仇女神冷嘲热讽，鼓励她们追踪俄瑞斯忒斯与厄勒克特拉，为自己报仇。原三联剧中，克吕泰墨斯特拉的种种行为，表现出一个阴险、虚伪、毒辣而又机智、倔强、不饶恕的女性形象。难怪罗念生称："克吕泰墨斯特拉是埃斯库罗斯创造的最有声色的人物。"[3]即便放到世界文学史中，她也是最出色的女性形象之一。

《城邦恩仇》对王后的母子戏做了很大的改动，使改编真正成为"阐释性和创造性的行动"[4]。如果说《奠酒人》中的克吕泰墨斯特拉闻知儿子的死讯，刻意表现出虚情假意，那么"鸩"戏中的柯绿黛则更多是作为一个普通的母亲挡不住的实意真情。评剧中的王后在政治人物之外，增加了她作为家庭女性的情感面相，使她成为既能运筹帷幄城邦大事又在私人领域表达充沛情感的**新型戏曲女性人物**。柯绿黛听闻儿子去世的（假）消息后，反复哭喊："我再也没有儿子了。"其丧子之痛真切可感，形成评剧的一个情感小高潮。与原剧中狡诈的王后作为突出的政治女性相比，评剧弱化了母子间的矛盾，提炼出王后更有生命情感维度的女性形象——这恰恰体现的是以"情本体论"炼意的中国戏曲观念[5]，以及用这种观念重新理解和编织的人物形象。

由此可见，评剧的改编在柯绿黛的形象中，着力加增了母性的一面。扩

1 埃斯库罗斯：《奠酒人》，罗念生译，《罗念生全集（补卷）〈埃斯库罗斯悲剧三种〉〈索福克勒斯悲剧一种〉〈古希腊碑铭体诗歌选〉》，第 64—65 页。
2 同上书，第 68 页。
3 罗念生：《〈埃斯库罗斯悲剧三种〉序》，罗念生译，《罗念生全集（第二卷）〈埃斯库罗斯悲剧三种〉〈索福克勒斯悲剧四种〉》，第 17 页。
4 琳达·哈琴、西沃恩·奥弗林：《改编理论》，第 76 页。
5 陈幼韩：《戏曲表演概论》，第 22 页。

大到这个女性人物的整体，《城邦恩仇》在保留王后原有形象的基础之上，加增了其对儿子、妹妹和城邦的感情，使观众对她的杀人与被杀，抱有更多同情的理解。这样的戏曲女性是一个比希腊原剧中的人物更为**多面、立体和复杂**的形象：她在公共政治中表现的是男子般决绝的、心狠手辣的女王个性，而她在家庭领域对儿子流露出真实无欺的**母性**。

柯绿黛在评剧的不同场景中展现了她不同的侧面。当柯绿黛面对为父复仇、即将弑母的欧瑞思时，她一句话就让并不坚定的儿子良心受到打击。

 柯绿黛 亲生儿子要杀害自己的母亲！天神，复仇神，有仇必报的复仇神！你看见了吗？
 〔欧瑞思难过地低下了头。[1]

但是，当最后欧瑞思让人端出毒酒，她知道大势已去时，这个男性化的女性身上不让须眉的骄傲又恢复了：她饮下雄杯的毒酒，而给她准备的雌杯，本来只有麻药。

 柯绿黛（仰天长叹）阿伽王，你赢了？不，我永远是骄傲的斯巴达公主！
 （唱）莫道恩仇天报应，
 人间几见百年身？
 一事能狂可消恨，
 留得豪情是自尊！
 （举起雌杯）雌杯？不，我不能像雌兔一样死去！（换作雄杯，一饮而尽）
 〔欧瑞思欲拦已不及。[2]

[1] 郭启宏：《城邦恩仇》，第74页。
[2] 同上。

当强大的冲突无可回避时，《城邦恩仇》最中国化同时也最具有普遍人性价值的改编，是突出母与子之间的情感联系。这一点集中体现在柯绿黛身上。柯绿黛是连接家族恩怨的关键一环，她既是妻子，也是母亲，还是所谓的"通奸者"，如果对她进行扁平化处理，会极大降低剧情的吸引力和合理性。"鸩"目集中表现了柯绿黛丰富的内心。在听闻欧瑞思死讯时，她又悲又喜的情绪刻画了一个权力追求与母性未泯集于一身的复杂女性形象，有力传达了多重情感的主题。选择饮鸩赴死，更凸显出她不让须眉的悲壮之志。她骄傲、决绝，但丧子之痛又是那么真切。作为母亲的柯绿黛对儿子的母子情，极大缓和了母子之间的冲突和对立。欧瑞思的犹豫与柯绿黛的矛盾相呼应，揭示出的是人在悲惨命运中的走投无路、身不由己。美狄亚杀子尚且于心不忍，一个毫不顾忌儿子死活的柯绿黛既不合常理，也难以被观众接受。

总体上，《城邦恩仇》中为女复仇杀夫、又被亲子复仇所杀的柯绿黛，表现出了比原剧中狠毒、阴险的克吕泰墨斯特拉更丰富的情感层次：她既是母性未泯的母亲，始终牵挂自己的儿子，尽管这种母爱与她对待二女儿艾珞珂的冷酷有逻辑上的不合理；同时，她也是骄傲的斯巴达公主和阿尔戈斯王后，从未离开权力的中心，她面对死亡时毫无畏缩，甚至豪气干云。

另外，柯绿黛与阿伽王（夫妻关系）、艾珞珂与欧瑞思（姐弟关系，后文将述）这两组关系中，女性都是绝对强势的。有的评论者因此认为，《城邦恩仇》中"阿伽王成为正义的化身，占据了道德高地，王后则成为欲望的奴隶，邪恶的代表，暗合了'红颜祸水'的传统道德观念"。而且，这体现了正邪忠奸的二元对立，是改编中用东方思维和中国道德观念进行改造的结果。[1]诚然，《城邦恩仇》有不少用中国观念改编希腊原剧的地方，但就柯绿黛与阿伽王而言，仍然各有特色，并没有因此忠奸对立，变得脸谱化。阿伽王也有迷恋权力、魂灵渴望复仇的一面，而柯绿黛以复杂的感情、悲壮的行

[1] 周传家：《大境界 大追求——喜看评剧〈城邦恩仇〉》，《艺术评论》，2014年第7期，第38页。

为突破了奸诈女性的单一。柯绿黛的孪生姐姐海伦常被视为祸水红颜，但《城邦恩仇》没有将柯绿黛归入此类被污名化的女性，也没有刻意用中国传统道德批判她的德性不佳，营造二元对立。

　　王族人物的重塑中，王后柯绿黛的形象最为成功，堪称中国**戏曲女性人物的突破**。在中国传统戏曲如《赵盼儿》《雌木兰》《女状元》《杜十娘》《天仙配》中，传统女性往往需要脱离闺阁秩序（这也是为何勇敢的女性多是妓女身份），甚至装扮为男性进入权力结构，并在男性作家的幻想中智慧、理性、无往不利，最后却还是必须以最传统和顺从的女性姿态回归社会秩序。历来戏曲涉及女性的主题无非是婚约、私奔、妒妇和妓女问题，明清的才女剧作家们多为大家闺秀，限于自身经验，她们一般也不写女性经国治乱主题的社会剧。[1]《城邦恩仇》中的柯绿黛一改戏曲女性温婉柔弱的固定形象模式，她不仅主政，为了夺权和复仇还强悍杀夫，她也许与中国历史上武则天之类的政治女性，有某种共通之处。

　　总体而言，评剧《城邦恩仇》的柯绿黛，丰富了中国戏曲中强势的、充满权力欲望却仍不失母性的上层女性人物形象。她不仅进入政治权力中心，操控一邦的政治，而且因为她未泯的母性和种种缺陷，强与弱的有机结合重塑出一个善恶同体，鲜明真实的王后形象。柯绿黛尽管有正义的杀夫动机，但是她与埃圭斯通奸在前，削弱了她杀夫的正义性，评剧改编本对阿伽王较为正面的塑造也说明中国的编剧和导演并未想让柯绿黛的杀夫行为赢得观众的赞许，这一点，与河北梆子《美狄亚》中编导同情杀子的美狄亚、谴责伊阿宋的态度是不同的。评剧中柯绿黛的闪光点，反而是在她并不算计成败、争权夺利，流露出朴素的母亲本色之时。尽管，她是臣民眼中不得人心的王后，是被复仇的埃圭斯利用的女僭主，是二女儿艾珞珂眼中杀父的坏母亲，但她仍是欧瑞思眼中曾经哺育他爱护他的母亲，评剧《城邦恩仇》赋予了这

[1] 叶长海：《海内外中国戏剧史家自选集·叶长海卷》，郑州：大象出版社，2018，第116、134页。

位王后和母亲细腻的情感层面和复杂的行为动机，使她成为评剧舞台上熠熠生辉的女性人物。

三、欧瑞思：延宕而优柔寡断的俄瑞斯忒斯

《城邦恩仇》中的王子欧瑞思（赵岩饰演），是比原剧里的王子更优柔寡断的人物。编剧和导演化用了《哈姆雷特》中的人物形象、场景、器具，弑母复仇的欧瑞思被塑造为在"弑母还是不弑母"中犹豫不决的人物。

俄瑞斯忒斯是三联剧的第二部《奠酒人》的主角。阿伽门农死后，俄瑞斯忒斯为了替父报仇重返故土，这时他离开迈锡尼已然七年。在阿伽门农的坟地祭奠时，他与姐姐厄勒克特拉相认，随即拟定完善而周密的复仇计划。在执行计划的过程中他镇定自若，当机立断杀死埃奎斯托斯。而面对克吕泰墨斯特拉的求情与威胁，他得理不饶，始终一身正气。事后被复仇女神追赶，面临雅典的法庭审判，他仍然说："直到目前，我对我的命运并没怨言。"（行 596）[1] 应该说，原剧中的俄瑞斯忒斯是一个有勇有谋、行动力强的青年王子形象。

而我们在《城邦恩仇》中见到的是一个**延宕的欧瑞思**。在《城邦恩仇》墓地祭奠一幕，柯绿黛出场了（原剧中克吕泰墨斯特拉并未现身）。柯绿黛祭奠亡夫时，欧瑞思有一个很好的杀她的机会。但是，他主动放弃了。

> 歌队长（看着柯绿黛，唱）
>
> 　　她心中善恶正转向……
>
> 众歌队（唱）不该此际刀下亡……
>
> 欧瑞思（喃喃地跟着，唱）
>
> 　　不该此际刀下亡……

1 埃斯库罗斯:《报仇神》，罗念生译，《罗念生全集（补卷）〈埃斯库罗斯悲剧三种〉〈索福克勒斯悲剧一种〉〈古希腊碑铭体诗歌选〉》，第 102 页。

……

歌队长（看着柯绿黛，唱）

漫漫长夜荧荧亮，

众歌队（唱）如斯杀戮理不当！

欧瑞思（喃喃地跟着，唱）

如斯杀戮理不当……

艾珞珂（怒斥）欧瑞思！（唱）

杀父大仇你全忘！

欧瑞思（摇头，唱）

人行天地要堂皇！[1]

这个场景，明显可以看到《城邦恩仇》的改编对《哈姆雷特》的借鉴，哈姆雷特也主动放弃了杀死祈祷中的克劳狄斯，不杀的理由都很相似。[2] 直到艾珞珂讲述阿伽王死的细节（"父王被杀死在浴缸里！"），他才下定决心弑母。

抱着这个目的，他回到宫廷，但他仍在延宕。他竭力避免与柯绿黛的直接交谈，而让随从为他代言；当不得不正面交锋时，要在艾珞珂展示父亲血衣的激发下，他才勉强没有泄气。终于要弑母了，他却让柯绿黛饮鸩自尽，而不像原剧中俄瑞斯忒斯坦荡所示："我手里一把出鞘的剑割断了她的喉咙。"（行592）[3] 而稍后观众们知道，欧瑞思为柯绿黛预备的只是麻药，而非毒酒。阴差阳错地，柯绿黛喝下雄杯的毒酒（对照《哈姆雷特》中的毒酒）。弑母成功后，他后悔不迭，反复哀叹："我真不愿毒杀我的母亲。""我

[1] 郭启宏：《城邦恩仇》，第71页。
[2] 莎士比亚：《哈姆莱特》，朱生豪译，北京：人民文学出版社，1977，第三场，第85—86页。
[3] 埃斯库罗斯：《报仇神》，罗念生译，《罗念生全集》（补卷）〈埃斯库罗斯悲剧三种〉〈索福克勒斯悲剧一种〉〈古希腊碑铭体诗歌选〉，第102页。

杀了生身的母亲！我杀了生身的母亲！"[1] 与之对照，俄瑞斯忒斯只犹疑过一次："我可以怜悯母亲，不杀她吗？"（行 899）[2] 但这似乎只是出于礼节。

弑母动机变得尤为重要。

《奠酒人》中，俄瑞斯忒斯的复仇有一个非常重要的推动力，阿波罗的神谕让他必须杀死杀父的罪人。[3] 可是《城邦恩仇》中神的存在被削弱，没有了阿波罗的神谕，欧瑞思的复仇由何推动呢？《城邦恩仇》通过艾珞珂与欧瑞思一决绝一犹豫的双重形象，推动复仇曲折进行。埃斯库罗斯笔下的厄勒克特拉仅在祭奠父亲时出场，戏份不多，她虽然希望为父复仇，但比弟弟胆小和软弱。《城邦恩仇》中，艾珞珂和欧瑞思的人物设计分别朝决绝和犹豫的对立面发展。艾珞珂憎恶母亲的行为，自始至终坚定要为父亲报仇。而欧瑞思却受制于母子间的人伦亲情，表现得优柔寡断。艾珞珂与欧瑞思的形象变得具有象征性，代表了**道德困境中两种选择**的较量，使整部戏的后三幕充满张力。

为了促使欧瑞思复仇，艾珞珂起着关键的导向作用。如"奠"一幕中，欧瑞思最终决定弑母，取决于艾珞珂的一席话：

> 那好，我告诉你父王是怎么死的。父王他，大统帅，大英雄，他不是死在特洛亚的战场上，他被恶毒的阴沟掀翻了楯橹，整个儿一座迈锡尼，没有市民送葬，没有哭丧人举哀，他死得那么没有尊严……[4]

简单来说，是因为阿伽王没有死于沙场，却死在自家的浴缸，"死得那么没有尊严"激起了欧瑞思的复仇愤慨。而俄瑞斯忒斯的动机比这复杂：

1 郭启宏：《城邦恩仇》，第 74 页。
2 埃斯库罗斯：《奠酒人》，罗念生译，《罗念生全集（补卷）〈埃斯库罗斯悲剧三种〉〈索福克勒斯悲剧一种〉〈古希腊碑铭体诗歌选〉》，第 69 页。
3 同上书，第 54 页。
4 郭启宏：《城邦恩仇》，第 71 页。

> 这样的神示，我能不信吗？即使我不信，事情也得做，因为有许多欲望汇合在一起：除了神的命令、我悼念父亲的沉重的悲哀外，我还迫于贫穷，不忍叫我的最光荣的市民，这些曾经以举世闻名的精神毁灭特洛亚的人，听命于两个女人——那家伙的心是女的；如果不是的话，让他很快站出来证明。（行297—302）[1]

除了"悼念父亲的沉重的悲哀""迫于贫穷"和重整城邦乾坤外，在希腊原剧中，"神的命令"是俄瑞斯忒斯复仇的主要原因。

> 罗克西阿斯的法力无边的神示不至于欺骗我，他吩咐我冒这危险，时常大声发出那使我的温暖的心感到寒冷的灾祸，要是我不为父亲向罪人进行报复的话；他叫我像他们杀人那样杀死他们，忿怒地惩罚他们，不许用金钱来赎罪。他还说，不这样办，我就得拿自己的性命来赔偿，受到许多难堪的祸害。（行271—277）[2]

神要俄瑞斯忒斯替父报仇，不这样会"受到许多难堪的祸害"；但即便"像他们杀人那样杀死他们"，弑母为父复仇，这也是"使我的温暖的心感到寒冷的灾祸"。俄瑞斯忒斯陷入了两难但都不幸的境地，但他决定还是遵从神的命令，同时做好准备，"受到许多难堪的祸害"。正由于认识到自身的处境以及伴随选择而来的后果，他才能那么果敢地行动，并从中产生一种悲剧精神。

而相形之下，欧瑞思畏畏缩缩，显得对世事茫然无知。他既不知自己的命运，亦不知城邦的恩仇，还要后来埃圭斯向他告知家族仇杀史，所以在当下他只能一味地延宕着，而姐姐艾珞珂反而比他更果断、强硬和坚决。在

[1] 埃斯库罗斯：《奠酒人》，罗念生译，《罗念生全集（补卷）〈埃斯库罗斯悲剧三种〉〈索福克勒斯悲剧一种〉〈古希腊碑铭体诗歌选〉》，第54页。

[2] 同上。

"鸩"一幕,欧瑞思面对母亲不忍下手时,艾珞珂说道:"她要喊一声'儿呀',你就大声喊两声'父亲'!"[1]自比小云雀的艾珞珂曾在一个优美的独唱中唱道:"有谋略,有智慧,藏身待时大作为。"[2]她有着超强的行动力,从中不难看到她的母亲柯绿黛的影子。而与她相对照的,则是需要时时被引导、被激励的弟弟欧瑞思。

欧瑞思这个人物的改变,一方面是中国戏曲祛除了希腊神明背景和命运观念后的结果,另一方面是现代舞台上的戏剧人物,要求他具有更多内心层次。欧瑞思是更有人情味的复仇王子。没有神律的指导,人性的复杂让他心灵软弱,所以复仇不仅被延宕,而且被削弱。延宕的王子,说明改编欧瑞思时,编剧再度化用了莎剧中哈姆雷特复仇王子的因素。

欧瑞思为何被改编为犹豫不决的人物?我们推测,一方面是因为中国文化提倡孝道,儿子弑母本就违反人伦,不值得提倡,如果弑母很是决绝,更不易为中国观众理解;另一方面是古今的差异使然,一剑封喉完成弑母的俄瑞斯忒斯,不管他的理由多么充分,不容易被现代观众接受。弑母时犹豫不决的王子,更符合现代人对人性的期待。故此,俄瑞斯忒斯只能是古希腊的人物,而欧瑞思是患了人性软弱病的现代人,同时也是情感层次更为细腻丰富的人,他不复有古悲剧人物的坚决,但更有现代戏剧人物的复杂心理。

通观《城邦恩仇》三个主要人物形象的改编,可以发现两个共同点:削弱古希腊神明和命运的观念,加增中国传统伦理人情的要素。这涉及编剧和导演改编和搬演的策略。编剧郭启宏认为:

> 从三联剧到单本戏,一方面必须保持原作的精神(精神难以规定细密的量化标准,却一定有"质"感),另一方面必须兼具新的创造。所

[1] 郭启宏:《城邦恩仇》,第74页。
[2] 同上书,第69页。

谓新的创造，概括起来有两义：一曰现代化处理，一曰中国化处理。[1]

这里的"中国化处理"，不单指"参照元明以降古典戏曲的标目"，也包括思想内容上符合中国传统和理解——这既是本土化的改编创作以符合戏曲的演出，同时也是"现代化处理"的一部分。罗锦鳞导演也谈到他导演《城邦恩仇》的总原则，是"古希腊悲剧传统、中国戏曲（评剧）和现代审美三结合原则"。所谓"现代审美"，"首先是对经典作品的内容，要从现代人的观念去理解和解释。恩恩怨怨，生生死死，世世代代……何时了？对原作中的'诅咒'，'命运'都要以今人的观念去理解"[2]。无疑，通过编剧和导演的"中国化"、现代化的处理，实际上（在本书看来）更属于混融式的改编（舞台上演绎的是希腊题材的故事），中国观众更容易接受了，希腊观众也不觉得有违和感。这样复杂的改编重塑后，《城邦恩仇》的人物塑造弃绝了"非此即彼、非白即黑的简单化模式"，而创造出了"人性丰饶、内涵饱满的艺术形象"。

四、丑角本色当行 调节全剧气氛

除了情节之外，《城邦恩仇》的其他改编有增有删，取舍有度。所谓"无丑不成戏"，这出戏增设了两个有喜剧感的小人物，老东西和保姆喀莉莎（保姆一角原剧也有，评剧略有放大）。他们戏份不多，却和梆子戏《忒拜城》的大头兵、京剧《王者俄狄》中的先知一样，以诙谐表演映衬出阿尔戈斯宫廷中一幕幕血腥悲剧的惨烈，使全剧的层次更为丰富细腻，表现力更强。

老东西和喀丽莎奶妈是两个富有中国戏曲特色的丑角，程式化程度高于其他角色，堪称**点睛之笔**。如前所述，罗锦鳞导演的基本观点是，"在不违

[1] 郭启宏：《我写〈城邦恩仇〉》，第29页。
[2] 罗锦鳞：《评剧〈城邦恩仇〉的导演构思》，《艺术评论》，2014年第7期，第33、34页。

背原作精神和人物的原则下,可以进行必要的修改、补充,甚至增加情节和人物"。老东西就是这样一个新增加的角色,相当于原剧中的守望人和传令官。这是一个喜剧角色,"逢场作戏、插科打诨",他的每次出场都令观众顿感轻松。这与导演的戏剧观也是一致的,"在悲剧中都需要有喜剧,为的是调剂观众的情绪"[1]。应该说这个人物的塑造是非常成功的,扮演老东西的演员是"梅花奖"得主欧光,他演技精湛,每次出场观众都热烈鼓掌。

评剧本色当行这一点在两位丑角老东西和喀丽莎奶奶上得到了充分展现。两人台词均为说白,语言风格通俗幽默。

老东西(碎嘴唠叨)一条老狗,护院看场,路人走过,几声汪汪,主子跟前,尾巴晃晃,老狗老了,与人无伤,与人无伤,听人骂娘。老狗喂!谁让你遇着斯巴达刁妇!

[喀莉莎暗上。

喀莉莎 刁妇?谁是刁妇?

老东西 耳朵还挺灵?呃,我没说刁妇,我是说浇树。

喀莉莎 树还用浇?

老东西 小树要浇……

喀莉莎 甭跟我来里格隆!你说我们女王是刁妇,还斯巴达刁妇!

老东西(惊恐)姑奶奶,你小点儿声!

喀莉莎 你给我记住喽,女王陛下不是——刁妇!

老东西 呃,不是刁妇……。

喀莉莎 是泼妇!

老东西 啊!(惊坐地上,忽一乐)泼妇,刁妇,哈哈!老东西,你谁呀?

[1] 罗锦鳞、陈戎女:《中国舞台上的古希腊戏剧——罗锦鳞访谈录》,第11页。

喀莉莎　你才是老东西，我是迈锡尼——奶妈！（自豪的隆起前胸）那泼妇杀死丈夫，还要慢慢饿死二小姐……
　　[柯绿黛上。
　　[老东西与喀莉莎顿时呆若木鸡。[1]

　　"刁妇"与"泼妇"这样的段子令人不禁捧腹。两位丑角的表演集中出现在换幕的新幕开场时，"血""奠""鸩"三幕均由两位丑角先亮相，既增加了喜剧气氛，又保证换幕的平顺流畅，为主角出场进行铺垫。老东西还承担了部分歌队长的作用，与剧中主要人物（如阿伽王）对话。

　　此外，中国戏曲的悲剧中设置丑角，往往有以喜衬悲的戏剧效果。老东西和卡桑的对话就是如此。特洛亚公主卡桑年轻貌美却大限将至，她的美与老东西的"丑"、她的绝望平静与老东西的戏剧化演出，形成了鲜明对照。

　　丑角设计再加上经验丰富的演员加持，台上伛偻的步态、夸张的动作，配合有趣的台词，使得老东西和奶妈两个角色及其表演成为全剧的一大亮点。

　　综上，《城邦恩仇》重塑该剧的希腊人物时进行了中国、希腊、现代三结合的混融改编，既保持人物的希腊人身份，又以中国的伦理道德和现代人物观念重塑立体的人物。神明虽然还有出现，但通过弱化神和宗教信仰的因素，《城邦恩仇》将重点放到凡人身上，在人物的原有基调上挖掘出内在的丰富层次。戏曲的写意艺术把"人"和"情"看做本体，《城邦恩仇》以情动人的"情本体论"改造了剧中的政治女性和复仇男性，这既是符合中国戏曲观念的改造，也表现了跨文化的普遍人性。评剧的人物行当运用灵活，丑角的设置让整部剧的精神更加贴合中国传统戏曲。

1　郭启宏：《城邦恩仇》，第71—72页。

在不与中国传统伦理冲突的前提下，《城邦恩仇》重新建构了符合中国戏曲表演的**圆形人物**。剧中的女性决意挑战男权结构，在公共领域和家庭领域发出声音，决绝地杀夫弑君；而阿伽王死后，剩余的男性欧瑞思优柔寡断，缺乏独立思考和决断的能力，这与原作中的俄瑞斯忒斯不太相似，却颇有哈姆雷特的色彩。这些人物塑造的复杂化，恰恰也正是编剧的创新之处，因为现代观众青睐的人物不是扁平的，而是复杂而真实的。《城邦恩仇》并没有复刻希腊原作中的人物，而是重新阐释和设计，建构起完整的戏曲世界中真实可感的人物群像。

第四节 《城邦恩仇》主题的强调、冲淡与反思

《俄瑞斯忒亚》三联剧一向被视为埃斯库罗斯剧作中的翘楚，理由之一，就是三联剧复杂精深的主题和哲学。通过家族的血亲仇杀惨案和城邦的审理，埃斯库罗斯最终在"宙斯颂歌"中告诫观众："是宙斯引导凡人走上智慧的道路，因为他立了这条有效的规则：智慧从苦难中得来。"（行176—177）[1] 除去"宙斯颂歌"中的宗教性，"智慧从苦难中得来"成为埃斯库罗斯启示后人的睿智哲言。郭启宏称三联剧具有"高超卓绝的哲学理念，对公正与邪恶做出前所未有的崭新思考，以此开敞悲天悯人的博大胸怀"[2]。

由于三联剧结构的复杂，《俄瑞斯忒亚》的主题并不十分明朗，历史上有若干种阐释。古典学家认为，三联剧的主题都是"正义"（Dikē），随着三联剧的发展，对于个体决策、个体命运的强调减弱了，关注的焦点转变了：从个体到家族，再从家族到城邦。这说明正义秩序从旧到新的转变，即追逐俄瑞斯忒斯的复仇女神代表的旧的正义秩序与阿波罗代表的、后来雅典娜执

[1] 埃斯库罗斯：《阿伽门农》，罗念生译，《罗念生全集（补卷）〈埃斯库罗斯悲剧三种〉〈索福克勒斯悲剧一种〉〈古希腊碑铭体诗歌选〉》，第212页。

[2] 郭启宏：《〈城邦恩仇〉编后余墨》，《新剧本》，2014年第4期，第81页。

行的新的正义秩序之间的冲突,这牵涉到共同体是一个运转中的整体,家族提供了个体向共同体的必然转变。在三联剧结尾处,正义被赋予政治与司法的双重权威。[1] 科纳彻的解读曾经是古典学界较为主流的看法。历史学家将剧中的新旧正义秩序落实为历史上的父权制和母权制,比如瑞士历史学家巴霍芬(Johann J. Bachofen)在《母权论》(*Das Mutterrecht*)一书中提出:《俄瑞斯忒亚》的阿瑞斯山法庭审判场景中,复仇女神拥护宣扬的是母权,她们维护血缘和母性质料的权利;阿波罗是父权的拥护者,主张婚姻和繁衍中男性播种人的权利;雅典娜的最后裁决表明,"男人被提升到了高于女人的地位,质料原则随之开始受精神原则的支配……父权几乎等于婚姻权,因此也意味着父权的到来开启了人类历史的新篇章,人类由此进入了一个新时代,一个在家庭和国家事务中存在着特定秩序的时代"[2]。一言以蔽之,父权与母权形成了对立,且父权完胜之。恩格斯认为巴霍芬提出了"新的但完全正确的解释,是巴霍芬全书中最美妙精彩的地方之一"[3]。报仇女神之所以追究俄瑞斯忒斯的弑母,而不追究克吕泰墨斯特拉的杀夫,是因为"她跟她所杀死的男人没有血缘亲属关系"。报仇女神代表母权制,雅典娜和阿波罗代表父权制。雅典娜投下的赦罪票具有重大的象征意义:"它不仅宣告了珀罗普斯家族代代相传的野蛮仇杀的结束,而且也宣告了父权制战胜了母权制。从此法庭审判代替了血腥仇杀,人类开始进入文明时代。"[4]

前面我们分析《安提戈涅》时已经提到过黑格尔的说法,古希腊悲剧中

[1] 科纳彻:《埃斯库罗斯笔下的城邦政制——〈奥瑞斯忒亚〉文学性评注》,第5—7页。
[2] 巴霍芬:《母权论:对古代世界母权制宗教性和法权性的探究(选译本)》,孜子译,北京:生活·读书·新知三联书店,2018,第135—140页。巴霍芬还追溯了雅典的忒修斯征服阿玛宗人的女王、夺走她的宝腰带的意义,在于忒修斯代表的父权制国家战胜阿玛宗代表的母权制国家,以及欧洲与亚洲之间的首次较量与冲突。(第141—142页)
[3] 弗·恩格斯:《家庭、私有制和国家的起源》,《马克思恩格斯选集(第四卷)》,中共中央马克思恩格斯列宁斯大林著作编译局编译,北京:人民出版社,2012,第18—19页。
[4] 袁雪生:《血亲复仇中的伦理冲突——读埃斯库罗斯的〈奥瑞斯提亚〉》,《戏剧文学》,2008年第2期,第62页。

代表家庭的女性与代表城邦的男性之间的对立和矛盾,"是最高的伦理性的对立,从而也是最高的、悲剧性的对立"[1]。这个说法用于解释《俄瑞斯忒亚》三联剧也成立。阿伽门农杀女,克吕泰墨斯特拉杀夫,俄瑞斯忒斯弑母,都陷入了城邦伦理与家庭伦理之间的矛盾与对立。不同的是,城邦伦理占上风的是阿伽门农和俄瑞斯忒斯,而在克吕泰墨斯特拉身上,家庭伦理是她杀夫的依据。但是二者的对立矛盾,使双方陷入伦理困境。要想走出伦理困境,正义性的约定俗成是一个很好的解决办法,所以埃斯库罗斯不惜使用与神话传说"时代错位"的雅典战神山(阿瑞斯山)法庭,作为正义的象征。[2] 有不少学者认为,通过改写荷马《奥德赛》中原有阿伽门农家族的故事,埃斯库罗斯将冲突的解决方案从家庭(oikos)扩展到城邦(polis)之中,他的悲剧为民主城邦的新文化锻造了新神话,《俄瑞斯忒亚》构建了雅典城邦的宪章神话。但是西蒙·戈德希尔对这个流布甚广的观点(基托、科纳彻代表)提出了质疑,他认为法律正义的秩序是一个意识形态的预设,而非单纯的值得称赞的"社会秩序",进化论的解释视角也是成问题的。比如说,悲剧中的"正义"的语言远比从家庭到城邦的进化论的理解要更复杂和模糊,而最终投票的雅典娜的身份难以分类(虽然她代表父亲和男人的权威,但她是一个处女战士女神,是与母亲缺少联系且没有进入婚姻的女性),她劝说复仇女神的和解结局既缓解了整部剧的性别冲突,却也被人类学家视为"女权颠覆的神话"。总而言之,整个三联剧《俄瑞斯忒亚》的"政治话语勾勒出的是一个交战的场所,而不是一个简单的教诲场景"[3]。如果回归埃斯库罗斯创作悲剧的历史语境中,我们无法不注意到三联剧最后一部《报仇神》的政治主题的暗示:阿尔戈斯—雅典的联盟、雅典娜就战神山法庭的"成立演

[1] 黑格尔:《法哲学原理》,第183页。
[2] 雅克丽娜·德·罗米伊:《古希腊悲剧研究》,第81页。埃斯库罗斯引入"城邦"作为集体概念的角色,这在他的经验中很重要,但在传说中却是时代错位。
[3] 西蒙·戈德希尔:《奥瑞斯提亚》,第39—41、53—54、62—63、115页。

说"、内战的爆发。正如埃斯库罗斯在剧中反复吟唱的,"智慧从苦难中得来",人类必得在痛苦的矛盾中尝试走向新一轮的和解。

以上对三联剧主题古典学的、历史的、伦理的、政治的诸多阐释,各有各的理论视角和关注焦点,众多解释本身说明这部三联剧主题的复杂性和多义性。正如卡尔维诺对经典的定义:"一部经典作品是这样一部作品,它不断在它周围制造批评话语的尘云,却也总是把那些微粒抖掉。"[1]《俄瑞斯忒亚》三联剧作为伟大悲剧的不朽魅力,就在于从古至今激发出各种不同批评话语。评剧《城邦恩仇》的戏曲改编,也是这众多阐释中的一种跨文化的阐释与理解。

经过长期实践,罗锦鳞在导演古希腊戏剧时形成这样一种执导理念:"导古戏不仅需要强调和深化主题,更重要的是拓展多义的主题,为当代的观众服务。那么具体该怎么做?就是'强调和冲淡','强调'是突出、强化某个主题释义,'冲淡'是淡化、弱化原剧中的某种主题倾向。"[2] 这个执导理念,是在他敬畏原作的大前提之下,对古希腊戏剧多义主题的不同部分或强调、或冲淡。

一、和为贵 相仇变相亲

首先,《城邦恩仇》强调了"**要和平不要残杀**"的主题。而神的正义的主题被冲淡。

古老的阿特柔斯家族背负神的诅咒陷入血亲仇杀的怪圈,这个悲剧故事经过评剧剧情和人物的改编,被转化成:"这诅咒实质是原作者告诫世人要消灭仇恨,停止残杀!"基于此种理解,《城邦恩仇》在原作的基础上进行了重编,渲染了仇杀对人类命运的影响,仇杀必须终止"[3],从而将主题确立

[1] 伊塔洛·卡尔维诺:《为什么读经典》,黄灿然、李桂蜜译,南京:译林出版社,2015,第5页。
[2] 罗锦鳞、陈戎女:《中国舞台上的古希腊戏剧——罗锦鳞访谈录》,第7页。
[3] 罗锦鳞:《评剧〈城邦恩仇〉的导演构思》,第32—33页。

为"要和平不要残杀","冤冤相报何时了"[1]。

这个主题主要体现在阿伽王和雅典娜的两段唱词上。

刚开场时,战场归来的阿伽王的唱白和念白表示他祈愿恩怨俱泯,从此开始新的一天,这是他经历了特洛亚十年惨烈战争后由衷的希望,"和"的主题初现。柯绿黛的复仇打破了阿伽王的希望。阿伽王死后,他的鬼魂坚持请儿子欧瑞思为自己复仇,变"和"为"不和"。而欧瑞思弑母的惨痛结局、埃圭斯痛诉家族人肉宴的惨状,让他的鬼魂又一次意识到冤冤相报的恐怖。于是阿伽王的鬼魂唱道:

> 泪已枯,血已尽,
> 依旧从容有几人?
> 特洛亚废墟鸦成阵,
> 迈锡尼灯火空黄昏。
> 冤冤相报留长恨,
> 辜负山河万里春。
> 但愿得世人能以我为训,
> 从此相仇变相亲。[2]

鬼魂能同时看阳世和阴间,通常比活人看得更远,大仇得报后,阿伽王的鬼魂之眼看到的是家族仇恨从他的先辈延续到他的后辈,他由此顿悟了"相仇变相亲"的道理。阿伽王像一条线索,引导着观众思索"和为贵"的重要意义。

最终,是雅典娜"通过审判,赦免了杀母的俄瑞斯,宣扬了人类要和平,要大爱的永恒的追求"[3]。剧终她唱道:

[1] 罗锦鳞:《评剧〈城邦恩仇〉的导演构思》,第32—33页。
[2] 郭启宏:《城邦恩仇》,第75页。
[3] 罗锦鳞:《评剧〈城邦恩仇〉的导演构思》,第33页。

花世界从来喜阳春,
美城邦自古厌战云。
冤冤相报应绝种,
迎来天葩吐清芬![1]

当雅典娜宣布赦罪的结局时,天空中升起了具有和平象征意义的橄榄枝。橄榄枝在古希腊代表乞援,在现代则是全世界普遍认可的"和平"的象征,还可以追溯到《圣经·创世记》中的大洪水神话。橄榄枝的符号在不同的时空、不同的文明中也许有不同的内涵,而《城邦恩仇》中的橄榄枝就是和平的象征,昭示着"要和平,要大爱"的价值追求。《城邦恩仇》全剧以平静祥和的赦罪结尾,既与原剧保持一致,又是中国戏曲所偏好的结尾,跨文化的融合泯然无痕。

如果站在中国观众的立场看,中国儒家文化传统中"和为贵"的思想,使他们很容易认同冤冤相报何时了。可见,对"和"的追求,尤其是家族内化干戈为玉帛,是古今中外较为共通的理念,也是跨文化戏剧应该适时取用的改编理念。

与强调和平相对应的,是该剧中带有明显希腊特点的神的正义被弱化,而雅典娜执掌的战神山法庭,虽然有投票的过程,法庭的公正也得到了体现,但这些并非评剧突出的重点。

二、伦理和性别冲突主题

家族的伦理冲突是《俄瑞斯忒亚》三联剧的突出主题,评剧《城邦恩仇》采纳了原剧杀夫、弑母的核心情节,血亲仇杀的伦理冲突也承继自原剧,但在评剧中,伦理冲突与性别对立结合,融合为该剧一个很突出的矛盾。杀夫的妻子、弑母的儿子、意图为父复仇的女儿,家庭伦理被各执一

[1] 郭启宏:《城邦恩仇》,第80页。

端，每个人都守护着一个狭隘的伦理正确。

在"火""血""奠""鸩"中，柯绿黛与阿伽王、艾珞珂与欧瑞思形成的是"强势"女性与"弱势"男性的对照，女性都对复仇有着非凡的执念。剧中围绕"男人""女人"的讨论比比皆是，但在"审"中最终强调了男性的继承人地位，暗合古希腊和中国古代男性传宗接代的思想。罗锦鳞导演在访谈中曾提到，英国莎士比亚环球剧院演的《俄瑞斯忒亚》的结尾，演员们围绕着一个阳具表达传宗接代的概念。[1] 这样的表现形式在中国舞台上是不可想象的，也不适宜。在《俄瑞斯忒亚》原剧中，俄瑞斯忒斯被赦免引发人们对男性阳刚的赞颂，但既然跨文化戏剧以促进文明间的交流互鉴为内在诉求，那么继续保持原剧的处理方式不仅与性别议题的讨论不符，也有违大团圆结局呼吁和谐与和平的真正含义。

《城邦恩仇》对伦理和性别冲突有意进行了**合理化处理**。艾珞珂的发疯坠崖与欧瑞思的赦免相对照，赦免欧瑞思的理由是要"留下一个男性传宗接代"，这就不是如原剧中的阿波罗神所坚持的对男性优越地位的确认。最终雅典娜强调了和谐与法律，略去了对男性崇拜的部分，缓和了性别冲突带来的紧张。艾珞珂发疯的情节对淡化性别冲突是一个非常有益的设计。艾珞珂的死让欧瑞思变成了家族唯一的后代，让后代延续可以无涉性别问题，从而使性别对立转向对血缘亲情的重视，更有助于突出和谐的主题。但由于评剧中呈现的性别对立太过突出，艾珞珂发疯情节缓和的性别紧张是有限的。

前文已述，《城邦恩仇》最具有中国戏曲特色，同时也是具有普遍性价值的改编是以情感人。无论是政治女性柯绿黛未曾褪色的母性，还是担当着为父复仇重任的欧瑞思弑母前的犹豫，都揭示出人在悲惨命运中的走投无路、身不由己。如果说跨文化戏剧在跨越不同文化时应该表现普遍人性，那么《城邦恩仇》挖掘人物内心和伦理情感的做法，正合跨文化戏剧的命题；

1 罗锦鳞、陈戎女：《中国舞台上的古希腊戏剧——罗锦鳞访谈录》，第19页。

如果说现代的跨文化戏剧必须契合现代观众的情感需求，那么牺牲古代宗教和神明背景，突出伦理困境下人性的隐微（甚至人性的软弱），更能获得现代的中外观众的共鸣。

中国戏曲本有行当的限制，传统戏曲编剧在设定剧中人由某行当饰演时，便已大致决定了此人物的基本性格。传统戏曲的行当限制对于表现层次丰富、复合型的角色会显得有些力不从心，由于《城邦恩仇》是穿希腊服装演出，行当对演员的限制不那么大，而且演出还需要利用戏曲的行当表达独特的韵味，所以《城邦恩仇》模糊行当的界限，塑造立体的人物和丰富情感，以化解伦理和性别冲突的紧张，这对跨文化戏曲的改编和演出是一种有益的借鉴。

另外，《城邦恩仇》的主题削减了希腊原剧中的命运观，却一点没有削弱应有的严肃思考：欧瑞思该不该为父复仇而弑母？母权和阳刚（父权）各执一端究竟孰重孰轻？这些戏剧矛盾在埃斯库罗斯原剧中就被反复呈现，评剧以更加突出的戏曲手段、更富有人情味的人物形象（不忍弑母的欧瑞思），将"作恶者自食其果"、正邪难分、善恶同体的原剧思想与中国戏剧的忠奸善恶观在一定程度上混融。尽管是单本戏，《城邦恩仇》却淋漓尽致地表现了父母儿女各色人物在战争、王权、家族世仇和城邦法律的复杂作用下的戏剧动作，某种程度上"成功实现了东方思维和中国道德观念对原作的**渗透和改造**，使道德感和命运感糅合在一起"[1]。整出戏的主题改编思路，反映出编剧郭启宏既推崇原剧为"人类心智所取得的最伟大成就"（英国诗人斯温伯恩），保持了原作的精神质感，又不原样照搬，而是将埃斯库罗斯当作"对话者"而"疑义相与析"[2]。

[1] 周传家：《大境界大追求——喜看评剧〈城邦恩仇〉》，第38页。
[2] 郭启宏：《我写〈城邦恩仇〉》，第28—29页。

三、《城邦恩仇》主题改编的困境与突破

孙惠柱认为，按照中国传统戏曲的审美标准，过于残酷的剧情并不适宜直接出现在舞台上，太吓人的冲突都蒙上了一层纱——即用美学手法将冲突以朦胧模糊的方式表现给观众[1]，这既是中国戏曲美学的要求，也是其精妙之处。而在跨文化戏曲改编中，在何处设置这层纱，如何设置这层纱，需要谨慎而巧妙的思考。用戏曲改编古希腊悲剧的过程中，希腊悲剧的时代背景，特别是诸多古希腊观众熟悉的传说和价值观，直接放在当代中国的戏曲舞台上，显然会变成无本之木。同时，古希腊悲剧中的诸多精深微妙之处，亦不是只搬运故事外壳就能在改编中尽显奇妙的。无论把亚里士多德的Katharsis解释为"陶冶""疏解"还是"净化"，都必须首先建立在观众能够完整把握乃至接受和思考戏剧内容的前提上。正如罗锦鳞所言，改编和移植外国经典名著非常困难，"一方面作者要非常熟悉中国戏曲，一方面又要非常熟悉经典名著，还要了解中外观众的欣赏习惯和心理"[2]。

首先，在戏剧情节和主题上如何表现那些久远的神话故事？古希腊悲剧的一大天然"优势"，便是它们大多数都来自古代神话和英雄家族传说的改编。在古希腊公民社会中，神话传说一方面以家庭领域内口传的形式流传，每个人从小都从长辈那里聆听神话故事，另一方面，公共领域中诗人的文艺活动也使这些传说故事令人耳熟能详。[3]古希腊观众在观剧之前就已熟知赫拉克勒斯、俄狄浦斯、俄瑞斯忒斯等古代英雄的经历，观剧的过程主要是看剧作家如何对这些传说进行重新演绎。而时隔两千多年之后，在跨文化改编的过程中，中国观众绝大多数对这些故事并不熟悉，因此需要令观众快速接受故事发生的背景并沉浸入故事情节。为了达到这个目的，原故事背景往往

[1] 孙惠柱：《"净化型戏剧"与"陶冶型戏剧"初探——兼析中西文化语境中的戏剧、话剧、戏曲等概念》，《文艺理论研究》，2018年第1期。

[2] 罗锦鳞：《用中国传统戏曲表演古希腊悲剧》，第50页。

[3] 让-皮埃尔·韦尔南：《古希腊的神话与宗教》，杜小真译，北京：商务印书馆，2015，第13页。

在移植和改编的过程中被简化，这一简化虽然解决了观剧门槛的问题，却也使"故事背后的故事"这至关重要的一环缺失了。例如，中国观众观看《城邦恩仇》时，不像古代雅典观众那样对被献祭的伊菲革涅亚抱有同情，对阿特柔斯家族的罪恶有着深刻的理解，那么，柯绿黛的复仇原因就只能通过剧情呈现。而一旦编剧只是用简单的话语概括往事，对观众的冲击力必然会大打折扣。河北梆子《美狄亚》在这一点的处理，是将美狄亚与伊阿宋的往事在舞台明场演出来，让观众看到美狄亚曾为爱情所做出的惊天动地的牺牲，如此，当伊阿宋背弃美狄亚时，观众已经有足够的铺垫与美狄亚产生共情。此时，优美动人的唱词便可作锦上添花之用了。但是，前情与后事在舞台上的呈现，也一直让梆子戏《美狄亚》受到"前后两个戏"的批评。[1]

其次，对希腊戏剧主题的强调与冲淡。古希腊人不仅身处与悲剧内容相似的社会场域，剧中人物的价值选择很多也是他们需要切身考虑的问题。安提戈涅为维护神的正义不惜对抗克瑞翁的城邦法令，在古希腊观众看来，无论是具有天然神性的自然法，还是城邦理应遵从的城邦法（nomos），都是他们在探讨正义问题时需要考虑的。克吕泰墨斯特拉与俄瑞斯忒斯重复的家族复仇循环，这里面表现出的父权与母权的对立、法庭上的民意与神意，也都是雅典观众作为公民需要考虑的。比如，剧中最后出现的战神山法庭，该如何理解？

> 根据雅典娜的指示，为审判俄瑞斯忒斯而设立的战神山法庭必须保留。而正是在雅典政权刚刚发生变动的时候，埃斯库罗斯对这一法庭的职能大加颂扬。《俄瑞斯忒亚》三部曲由此触及城邦生活：它谈论公民意识，从民族的层面上来说，其给人们带来的启示具有重要意义。[2]

[1] 罗锦鳞、陈戎女：《中国舞台上的古希腊戏剧——罗锦鳞访谈录》，第15页。
[2] 雅克丽娜·德·罗米伊：《古希腊悲剧研究》，第16页。

这些主题，是希腊悲剧深刻切入当时社会肌理之中的戏剧主题，但移植到中国戏曲之中会水土不服，就必须做加减法。编剧的改编中，只摘取了其中家族父权与母权对立（部分做了性别冲突的转换）的主题进行强调，因为这些主题易于跨越古今，得到世界性的理解，在戏曲舞台上演出也可以很精彩。而神的正义等主题，则被冲淡。

再次，戏曲改编中主题的去政治化问题。古希腊戏剧上演于城邦剧场，其主题也往往与城邦有关，包含了伦理和宗教的社会政治问题往往是古希腊悲剧重要的主题之一。《俄瑞斯忒亚》展示的政治图景看似原始，但也精妙而圆融。在《阿伽门农》中，克吕泰墨斯特拉谋杀阿伽门农后，歌队与克吕泰墨斯特拉及埃奎斯托斯展开了超过两百行的对质与辩论，这一部分是《阿伽门农》最为精彩之处，涉及专制与自由之争、真相之争、渎神与审判等诸多内容，证明了克吕泰墨斯特拉建立的新政治格局极为脆弱，必须靠暴力支撑;《报仇神》中，俄瑞斯忒斯、阿波罗与陪审团的辩论亦精彩纷呈，亚里士多德《修辞学》（1356a）所论述的三种古希腊修辞技巧均有表现："演说者的性格"（ethos，如辩论俄瑞斯特斯弑母行为是否符合神旨）、"使听者处于某种心情"（pathos，如阿波罗论述阿伽门农凯旋被杀的惨状）和"演说本身有所证明"（logos，如报仇神描述宙斯的弑亲行为）。[1] 改编本由于缩减了篇幅，不可能呈现这些希腊原剧富有政治意味的辩论。

总体上，改编后的《城邦恩仇》政治环境上模糊不清，具体的古希腊社会环境去政治化后被架空。柯绿黛与埃圭斯谋杀阿伽王后，城邦没有做出任

[1] 亚理士多德:《修辞学》，罗念生译，《罗念生全集（第一卷）〈诗学〉〈修辞学〉〈喜剧论纲〉》，第151页。另参英译: "For some are in their character [ethos] of the speaker, and some in disposing the listener in some way, and some in the argument [logos] itself, by showing or seeming to show something." Aristotle, *On Rhetoric: A Theory of Civic Discourse*, newly translated with Introduction, Notes and Appendixes by George A. Kennedy, New York and Oxford: Oxford University Press, 1991, p. 37. 英译者解释，ethos 是指人的"性格"，尤其"道德性格"，pathos 是让听者感受到人的（而非话语中的）"情感"。

何反应，宛如一场静默的改旗易帜，曾经为阿伽王鼓吹呐喊的臣民快速倒戈忠诚于城邦不合法的新主人。直到编剧巧妙加入了"老东西"与奶妈喀莉莎插科打诨的对话，才暗示这一全新政体带来的后果。"审"中的辩论场景延续了希腊原剧，引入了一个个新的辩论主题（律法、母爱、男权），却因删繁就简无法充分展开。

最后，主题改编中还有一个需要考量的问题，是戏剧起承转合的过程中矛盾中心的统一。三联剧的主题不尽相同，而当《城邦恩仇》将原作从三本剧合三为一时，如何统一主题便成了一个难题。埃圭斯濒死之时解开了谜底，城邦陷入复仇者的阴谋，从而进入环环复仇的怪圈。柯绿黛与埃圭斯死后，阿伽王意识到自己的复仇欲望亦是这一怪圈的同谋，其唱词"冤冤相报留长恨，辜负山河万里春"，直接揭示了这一主题，但此时，陷入狂乱的柯绿黛执意阻止和平的进程，于是矛盾的核心顺利转移至"弑母"这一行为（同样也是仇杀的延续）的伦理探讨。然而，"审"却未能延续前四个标目构建的家族仇杀的血腥场域，放弃了对伦理问题进行更为深刻的探讨，结尾略显头重脚轻。《城邦恩仇》的导演和编剧固然想拓展多义的主题，所以杂糅了三联剧中的多重主题，如冤冤相报、性别冲突以及最终的"相仇变相亲"的和解主题。其中，不是每一条主题线索都得到了合理的展开和收尾。当然，将三联剧化为单本戏，篇幅和空间都浓缩了，那么，只注重探讨一个问题，还是多个主题并行，并无一定之规。总体上，《城邦恩仇》再现了原三联剧的多重主题已然不易，但未能在主题上统一到一个中心，戏剧不够紧凑的问题仍然存在。

郭启宏早就预料到了用戏曲改编《俄瑞斯忒亚》的困难和难以圆融之处："以中国戏曲样式演绎希腊悲剧经典，必将呈现东西方文化的歧异和碰撞，我预感到相犯相克，也意识到互动互补，更期待着新质的催生。"[1] 郭启宏尽

[1] 郭启宏：《我写〈城邦恩仇〉》，第30页。

量避开"**相犯相克**",多从"**互动互补**"中催生改编剧的新的质感。改编必然不是复制,在《忒拜城》之后,郭启宏将埃斯库罗斯作为对话者,《城邦恩仇》正是他"心存敬畏师经典,意在超逾更创新"的写照。

罗锦鳞坦言他的戏重视观众:"导演排戏的目的就是为了观众看,要观众接受,因此你就要研究观众,观众喜闻乐见什么。我们中国观众最喜欢的就是人间不可少的'儿女情长,生离死别',排戏就应该在这上面做文章。"[1]《城邦恩仇》对《俄瑞斯忒亚》的改编,无论结构、人物抑或主题,都有一个共同的指向,那就是面对现代观众。从这出戏中,可以看到中希、古今两种文化交汇的地方,也可以看到中国的编剧和导演的摸索与坚持。

然而,并非所有大尺度的改编移植都能够被接受。1995 年在台北"当代传奇剧场"上演过同样改编自埃斯库罗斯《俄瑞斯忒亚》的《奥瑞斯提亚》一剧,由美国谢克纳教授导演,采用"环境戏剧"实践的形式,结合了部分京剧表演形式(如脸谱)。演出后当地舆论哗然,斥之为"污染环境,亵渎剧场"。[2] 细究之,此剧中无论是希腊悲剧的情节框架、混杂的语言还是挪用混入的京剧,不过是实现导演"跨文化行为"和环境戏剧理念的手段,因而不惜乖张地打破戏曲表演程式(这种改编理念和模式,与陈士争的《巴凯》相似)。评剧《城邦恩仇》虽然也是混融中希、形式新颖的跨文化评剧,罗锦鳞导演却高度尊重希腊戏剧和传统戏曲,结合传统的评剧身体语言与现代剧场美学,这种既新又传统的舞台演出是以中外观众的理解为前提。可见两剧的执导理念截然不同,谢克纳意在打破各种界限进行"环境戏剧"的革命性实验,而罗锦鳞融合中希戏剧的诀窍是在新与旧之间掌握了适当的平衡。

跨文化戏曲的主题改编和移植有诸多困难,不管如何吹毛求疵,《城邦恩仇》已经有了很高的完成度,人物经精心设计,台词亦经细致打磨,在艺

[1] 罗锦鳞、陈戎女:《中国舞台上的古希腊戏剧——罗锦鳞访谈录》,第 18 页。
[2] 陈世雄:《跨文化,还是"忘我"文化?——从京剧〈中国公主杜兰朵〉与谢克纳版〈奥瑞斯提亚〉谈起》,《艺苑》,2009 年第 8 期,第 7 页。

术创新上和主题探索上也有了一定的突破。艺术创新上,《城邦恩仇》首先具有评剧特有的浅白亲切、活泼自由的特点,这为观众带来全新的美学享受;并且,在处理严肃主题的过程中,通过一些逢场作戏、插科打诨的丑角桥段,带来更轻盈别致的体验。

第五节　穿希腊服装的评剧舞台演出特点

作为一出跨文化戏曲,《城邦恩仇》的舞台演出特点,一言以蔽之,是穿希腊服、演希腊事、唱评剧腔,古希腊主题、中国戏曲和现代审美这三者有机结合。

这出戏最大的"跨越"动作,并非情节、人物设定和主题表达上的改动,却在于舞台表演形式的焕然一新:唱腔唱评剧,演员却身着古希腊式宽大罩衫式的"洋装"。与服装相宜的是舞台动作不再遵循评剧程式,而是借鉴了西方话剧、歌剧动作,舞台布景也取自古希腊图案。穿希腊服装演出的评剧体现了一种**亦希亦中,本土西洋**相结合的搬演思路,非常大胆和冒险。因而,在改编之初罗锦鳞导演着实有几分担心,首先是希腊悲剧是否适合评剧改编演出。其次是:"《美狄亚》完全是戏曲装扮,《忒拜城》是新编历史剧,这回《城邦恩仇》穿着古希腊戏服,唱的是评剧,会不会被观众当成笑话?"[1] 由上文可知,罗锦鳞执导古希腊悲剧的经验不可谓不丰富,但是如《城邦恩仇》这样大尺度的穿上希腊服装唱戏腔的搬演,几无先例可循。为了让戏曲的舞台演出是和谐的,他给整出戏制定了古希腊悲剧传统、中国戏曲(评剧)和现代审美三结合原则:整出戏一定要保持庄严肃穆的基调,加强雕塑性,唱腔在保留评剧剧种的基础上有创新,舞台演出样式和音乐结合

[1] 周健森:《百年评剧首出国门唱洋戏》,《北京日报》,2015年7月31日,第015版。

西方歌剧、交响乐和戏曲乐队,增强戏剧的**可视性、感染力和表现力**。[1]

《城邦恩仇》的排练采用了"大兵团"作战的方法,导演组、音乐唱腔组、音乐伴奏组、舞蹈组、舞美服装组、灯光组和演员组相互配合,经历了异常紧张又十分困难煎熬的排练过程[2],终于,《城邦恩仇》分别于2014年和2015年在国内外成功演出。此戏不仅在2014年第四届全国地方戏(北片)优秀剧目展演中是压轴大戏,随后在"第九届全国戏剧文化奖"评比中斩获多项大奖(剧目大奖、编剧大奖、导演大奖),而且2015年赴希腊演出,是"埃斯库罗斯艺术节"的开幕大戏。希腊著名的戏剧评论家耶奥勒古索布洛斯观看演出后,在希腊《新闻报》上发表了重量级的整版文章称赞这个戏:

> 这些评剧演员一定是自幼便接受了严格的专业训练,才可以在舞台上呈现出如此完美的表演。他们的形体表现力十分精湛,身段、表情,甚至手指都蕴含着丰富的内涵,充分地表达了角色的内心及情感,为观众献上了一台完美的视听盛宴。[3]

评剧是拥有百年历史的中国第二大戏曲剧种,历史不长,影响却不小,尤其是在京津冀地区。曾经,评剧予人的印象较为浅显世俗,与庄严肃穆的希腊悲剧似乎基调很不协调,唯其如此,《城邦恩仇》的跨文化改编和演出才可谓是"破冰的戏曲新航"。对评剧而言,此戏为一个传统剧种开拓了新的戏路,评剧作品种类中新增添了"外国名著改编剧目",而且此戏"传统和创新共存的评剧唱腔"也丰富和扩展了评剧艺术本身。在2014年演出后召开的专家座谈会上,很多专家都表示,这部戏改变了他们对评剧的看法,显示出评剧能够海纳百川,具有非常强的可塑性。中国评剧院在推介《城邦

1 罗锦鳞:《评剧〈城邦恩仇〉的导演构思》,第33—34页。
2 同上书,第33页。
3 耶奥勒古索布洛斯(K. Georgousopoulos):《民间戏曲演绎古希腊悲剧》(Η τραγωδία ως λαϊκό μελόδραμα),希腊《新闻报》(TA NEA),2015年8月10日(文中所引译文为罗彤译)。

恩仇》时称此剧乃"大型史诗评剧"(Grand Epic Ping Opera),力图改变人们对评剧剧种的陈见。穿"洋装"的评剧在国内和海外演出的一举成功,证明新创的评剧形式的希腊戏是可行的,这种大胆结合评剧唱腔和希腊戏剧服饰和演出样式的创举,希腊观众和戏评人可以接受,惯看传统评剧的中国观众也高度认可。只可惜由于阵容浩大,演出不易,中国评剧院后来没有继续演出此剧,减弱了这部剧的"传播"效果。

一、中西合璧的美学语言:希腊服装与戏曲程式的结合

戏剧是属于舞台的艺术,对戏曲改编的跨文化戏剧来说,只有搬上舞台进入"译—编—演—传"之"演"的环节,一出戏才有了它的舞台生命。与罗锦鳞导演的《美狄亚》《忒拜城》相比,《城邦恩仇》最为特别之处,是演员穿着古希腊服装演出评剧。罗锦鳞在谈到决定用希腊服装时这样说:

> 这次排戏要有新意,我就大胆冒险了,演员穿希腊服装,按照希腊方式来演戏曲,因为评剧没有那么多规矩。以前评剧《金沙江畔》演少数民族,藏族的就穿藏族服装,《阮文追》演越南的就穿越南服装,演朝鲜的剧目就穿朝鲜服装。穿古希腊服装为什么不可呢?[1]

穿戴西洋服饰,这决定了这部评剧必须使用不同于传统戏、新编历史剧的美学语言。由于演出的希腊故事题材庄重严肃,所以演员的动作、声腔,音乐的运用、舞台的布置都要进行调整,达到一种跨越之美、和谐统一之美。

在中国传统戏曲中,服装也是程式性的一种表达。服装的形制匹配角色身份、地位和性格。但相比其他传统戏曲门类,评剧服装具有较高的自由度。评剧服装设计师可以在新编历史剧和现代戏剧中发挥构思才能,完成服

[1] 罗锦鳞、陈戎女:《中国舞台上的古希腊戏剧——罗锦鳞访谈录》,第13页。

装设计。

《城邦恩仇》的服装将古希腊服饰与中国戏曲服装结合运用。颜色上，地位尊贵的人服装采用希腊贵族式样，颜色鲜艳，如柯绿黛、艾珞珂都穿红色系，阿伽门农着象征尊贵地位的紫色，而地位低的奶妈穿青色系，老东西穿褐色系。此外，在服装设计中加入舞台表演和戏曲写意性的因素，体现出宽袍大袖的特点。从阿伽王到柯绿黛、艾珞珂，再到歌队，大多都在内层衣服外再加一层"外袍"。此外，水袖可以说是中国戏曲服装中最富"表演性"的设计，可以增强人物表现力，调动观众情绪。希腊式服装虽然不能采用水袖，但女性服装的袖口都比原本希腊式服装开得更大，并且希腊服装有的会在外面加挂披肩，表演时可以充当水袖的作用。在希腊服装的基础上结合戏曲的某些程式规制，演员的表演可以和戏曲、舞蹈动作相结合。阿伽王、柯绿黛就多次利用服装进行表演：阿伽王掀披风的动作表现出了老生沉稳庄重的风范，柯绿黛化用披肩，或挥起舞蹈，或掩面拭泪，颇有旦角水袖功的味道。

但是因为不穿传统戏服，穿的是"洋装"，对舞台的戏曲程式的表演，尤其是诉诸视觉的做和舞，影响最大。演员的一举手一投足，因为服装的限制，不能以角色行当中的身段和动作表演。所以这出评剧的动作，化用了很多西方歌剧等表演艺术的动作。但是，评剧演员们都有戏曲的形体表演基础，正如外国专业观众指出的，"他们的形体表现力十分精湛"，穿希腊服装并不影响他们在身段、表情和手指的微妙表演中融入戏曲演员长期训练带出的表演元素，形成一种中西合璧的舞台美学视觉语言。

另外，穿希腊服装对诉诸听觉的唱和念，不会产生太大影响。《城邦恩仇》的台词和声腔保留了很多戏曲的程式化特征。评剧因为擅长表现现实生活，语言明显有通俗化倾向，念白多夹杂着方言的语音语调。从《城邦恩仇》的念白和唱词不难发现导演和编剧在戏曲风格上的尝试。最初的编剧本

倾向迁就评剧通俗化的特色，台词中出现了诸如"漂亮姐儿"等俗语[1]，但在演出中，这些词被悉数替换为了书面语，符合整部剧庄严肃穆的基调。《城邦恩仇》的语言典雅而有韵味，唱词多为对仗结构，古朴瑰丽，且多押江洋韵（韵母为［ang］），唱词听起来精神饱满，有"**史诗的气势**"。[2] 主要人物的日常对话运用说白，使用标准普通话，具有颂诗风格，有利于营造一种庄重感、年代感。

演员在表演时的唱腔也富有特色，根据不同场景，他们综合运用了评剧的多种声腔。饰演柯绿黛的李春梅表演精湛，嗓音明亮高亢，很好地表现了柯绿黛凌厉果决的性格；而在她得知欧瑞思身亡时，声音又变得醇厚低沉，传达出丧子之悲。饰演艾珞珂的王平则运用了典型的评剧白派声腔。白派声音深沉，韵味醇厚，被认为是评剧旦行流派中最适合演出悲剧的。王平的演唱中还运用了疙瘩腔，白派疙瘩腔（又称面条腔）低回婉转，传递出了悲伤的情绪。饰演阿伽王的李惟铨是典型的老生，颇有魏派和马派的特点，嗓音醇厚洪亮，极好地表现了阿伽王历尽千帆、战场荣归的沧桑感（见图7）。

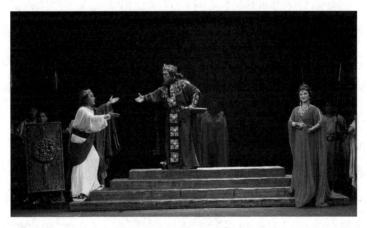

图7 《城邦恩仇》剧照，阿伽王（李惟铨饰演）、柯绿黛（李春梅饰演）、埃圭斯（李金铭饰演）

1 郭启宏：《城邦恩仇》，第66页。
2 罗锦鳞：《评剧〈城邦恩仇〉的导演构思》，第33页。

综合而言,《城邦恩仇》中演员的唱念的基础取法评剧程式,念白略改,而与服装、身段相配的做、舞较多是西式的、现代的,比如三位复仇女神在"审"戏中身着黑色披风、"张牙舞爪"跳出一段现代舞,传达出报仇女神报仇雪恨的决心。《城邦恩仇》总体上灵活运用戏曲程式中的四功五法,加入西方歌剧、话剧的舞台语言,使得穿希腊服装的演出没有脱节之虞、滑稽之感,是有机混融中西的舞台语言。

二、中西合璧的美学语言:舞台设计、造型和音乐

《城邦恩仇》的舞台布景简约肃穆,大气庄严,既有体现希腊文化特色的浮雕,又采用传统的"镜框式舞台",轴对称舞台结构。首先,该剧的舞台设计理念传承古希腊戏剧传统,以极简的空间还原剧场性——即戏剧艺术的假定性。中国传统戏曲和古希腊戏剧,其艺术创造都是建立在舞台假定性基础上,给戏剧的时空处理、生活呈现与舞台表现带来极大的自由,并给予观众丰富的想象和审美的愉悦。罗锦鳞说:"舞美黄楷夫设计的舞台布景也非常特别,没有设计表演的具体空间,只是提供了一个表演场地。黄楷夫选取的是古希腊的雕塑图案,做出一个装饰性极强的表演场地,不是什么具体的室内或室外。虽然舞台上的雕塑图案存在时代的问题,图案是阿伽门农时代以后的,违反了历史感,但我想,这个对中国观众来说是次要的,中国观众一看是古希腊的就行了。"[1]

具体而言,舞美设计用三面环绕式浮雕,强调"仪式感"和空间感,浮雕上的希腊人像与身穿希腊服装的表演者在舞台上相互应和。舞台中央一组立式阶梯用于突出人物亮相,同时放置象征王权的王椅,有强调作用。阶梯的设计帮助舞台呈现中的角色分层和表演区域划分,在本剧表演中多为神明与阿伽王的舞台定点。金色的王椅在本剧中有重要象征意义,同时在色彩上

[1] 罗锦鳞、陈戎女:《中国舞台上的古希腊戏剧——罗锦鳞访谈录》,第13页。

提升舞台基调。人物在舞台上的定点也是高度对称的，符合东西方共同的审美规则。此外，为了营造庄严的舞台效果，整个舞台的配色也很有讲究。无论是灯光还是服装，都围绕红、白、蓝三色进行搭配，简单端庄，美学语言和谐统一。这部戏保留古希腊式的舞台布景，坚持质朴简洁、空灵虚化的舞台空间，舞台造型**对称规整**，整体的基调庄严肃穆，为跨文化的评剧打开了一个假想的悲剧行动的空间。

《城邦恩仇》第一标目"火"之前，有一段长约三分钟的"楔子"。舞台干冰蒸蔚，执枪持盾的士兵列队行进。随着灯光和音乐的变化，士兵们开始用戏曲武戏的程式化表演来表现战争中的厮杀，紧接着锣鼓点，舞台上演出了一系列武戏的翻跟头、摔僵身的动作。翻跟头本就是武戏的经典开场动作，配合以西洋乐的气势，展现的是激烈打斗、血肉横飞的战争场面，表现出了特洛亚战争的残酷。最后，战场上"尸横遍野"，将领装扮的歌队长上场吟诵定场诗。定场诗诉说战争的残酷后果和输赢的无常，为打了胜仗的阿伽王等人的悲剧性结局埋下伏笔。

"楔子"是我国戏曲传统中的叙事要素，它能在很短的时间内，完成交代故事背景、为全剧设下伏笔的任务。《城邦恩仇》的"楔子"舞台上使用了干冰，营造出朦胧的视觉氛围，显现出战场乃至迈锡尼城邦在仇杀阴云下的晦暗恐怖，给全剧定下了悲凉阴郁的感情基调。这个略显阴暗的楔子与全剧光明祥和的结尾形成强烈的反差对照，因而能强有力地表达出对战争的残酷杀戮、复仇的血亲残杀的批判和反思。对照之下，《城邦恩仇》的"楔子"竟在三分钟之内完成了原作《阿伽门农》的"进场歌""第一合唱歌"中的绝大部分内容，视觉语言的转换和内容的删减至骨，提升了楔子的表现质感，战后的故事由此揭幕。中国戏曲元素和西方剧场技术、古典内容和现代语言的融合，让整部剧的美学语言实现了统一和平衡。

在音乐方面,《城邦恩仇》大胆结合了西方交响乐的音乐样式。比如,在表现公主艾珞珂的命运时,三次重复一首曲子——《小云雀》。重复,作为一个戏剧动作有着重要作用,三次以上称为重复,意在强调艾珞珂"小云雀"的形象和最后折翅坠崖的悲剧。艾珞珂第一次唱《小云雀》,音乐欢快,充满希望,因为父亲阿伽王回来了:

> 艾珞珂(仰望)云雀?(歌吟)小云雀,飞呀飞!(弹琴复唱)
>
> 天地万物收眼内,
>
> 看千山崔嵬,看万水潆洄!
>
> 看云蒸霞蔚,看雨打风吹,
>
> 看晨曦露水,看夕照余晖,
>
> 看春花荣萎,看秋月盈亏,
>
> 看城邦兴废,看王室安危!
>
> ……
>
> 艾珞珂(歌吟)小云雀,飞呀飞!(弹琴复唱)
>
> 声如短笛清又脆,
>
> 低谷高坡鸣且飞。
>
> 奋翅唱向云天内,
>
> 敛声草丛冷眼窥。
>
> 敛声息,冷眼窥,
>
> 志不败,气不馁,
>
> 有谋略,有智慧,
>
> 藏身待时大作为![1]

她第二次唱《小云雀》,原因是父亲死亡,弟弟未归,自己被囚禁,充

[1] 郭启宏:《城邦恩仇》,第69页。

满悲伤的情绪；等《小云雀》第三次出现，艾珞珂已经发疯，迷惘而绝望，还未唱完就跳崖身亡。艾珞珂三次歌唱，完成人物情绪和命运的三次转折，直至死亡。这段乐曲本身也是艺术精品，演员融合了歌剧的唱法，更添加了流行音乐元素，音色悦耳动听，让观众有一种听音乐剧的错觉。

在音乐配器上，楔子以及此剧大部分时候的表演结合了西洋乐队和电子配乐，用于烘托场面，刻画人物情绪。《城邦恩仇》的音乐仍呈现中西合璧的特点。戏曲中，鼓和二胡、琵琶、板胡这三大评剧主奏乐器得到保留，并大量运用。在戏曲中，锣鼓、铙钹等打击乐控制着整部戏的节奏，奠定了传统戏曲的基调。演员的动作与鼓点相配合，演员在一段表演过后均有配合鼓点的"亮相"，戏曲的韵味十足。在此基础上，该剧也借鉴西方音乐剧的形式，结合了西洋乐队和电子配乐。例如开场戏，以西洋打击乐和嘹亮的管乐营造出一种雄浑的战场氛围，背景音乐也使用了电子合成的配乐。

传统民族乐器与西洋乐器在戏中的分工不相同。西洋乐器和电子配乐主要用于烘托宏大的场面和丰富的情绪，如在全剧开场表现特洛亚战况、欢迎阿伽王的仪式等情节中均有运用。而流露人物内心的个人独白，通常由一到两样中式乐器来伴奏，音乐简单但富有表现力。这样的中西合璧的配器方式诉诸观众的听觉，与评剧混融中希戏剧的内容、主题完美配合，营造出富有感染力的场景。

此外，歌队的作用也进行了一定调整。《城邦恩仇》保留了古希腊歌队的设计，但歌队的自述和对话被大量删减，主要负责大场面的伴唱或是灵活充当其他角色、道具，"演"的作用大于"说"。

戏剧舞台是综合艺术。这部戏的舞台表演的整体感觉，呈现出音乐、舞蹈、演员唱念做打的表演、舞美背景等因素结合在一起的中希合璧之感，究其原因，是全剧多层次地综合性使用了中外可以利用的舞台语言。

《城邦恩仇》是中国评剧院专业剧团的大制作，但遗憾的是，截至2022年12月，由于人员和规模的限制，它的演出场次并不算多（大约是国内10多场，国外2场），国际和国内的"传播"效果有限，所以它还并未圆满地完成一部跨文化戏剧的"译—编—演—传"的圆形之旅。在本书以上几章所分析和评价的几部古希腊悲剧戏曲改编作品中，河北梆子《美狄亚》（200多场国内外演出）和京剧《王者俄狄》（100多场国内外演出）的双向演出和传播堪称达到了圆形循环的立体效果，河北梆子《忒拜城》也在朝着这个方向发展。

　　就《城邦恩仇》在国内和国外的若干次成功演出来说，它证明了戏曲可以驾驭西方大型戏剧中较为曲折的故事和复杂的人物，但在改编中情节、主题和人物必须做相应的改动和增减，并需要中西合璧的舞台美学语言与之策应、配合。用评剧的样式演绎希腊悲剧经典，有**歧异碰撞**处，也有**互动互补**创造新质处。跨文化戏剧不代表不同文化元素的大杂烩，"混融"是要在确定的基调下进行平衡、协调。例如，《城邦恩仇》的基调是庄重肃穆的，保留了希腊原剧的基本设定。在确定基调后，《城邦恩仇》融合中西不同的风格和手段，追求和谐整一性的效果，才不会产生割裂感、滑稽感。罗锦鳞导演一直用浅显易懂的"牛奶加咖啡"来形容自己"混融"的跨文化戏剧理念，《城邦恩仇》通过情节、人物、舞美灯光的巧妙设计，再一次践行了这种穿越古今、跨越中希文化的戏剧理念的魅力。

　　从《俄瑞斯忒亚》到《哈姆雷特》《悲悼》《苍蝇》，从歌剧、电影再到评剧，俄瑞斯忒斯家族的故事在不同时代和文化中流淌出了不同的声音。有趣的是，《哈姆雷特》作为俄瑞斯忒斯神话原型的衍生作品[1]，其中又有诸多元素被自觉或不自觉地被运用在了《城邦恩仇》中。哈姆雷特式的欧瑞思，

[1] G. 墨雷：《哈姆雷特与俄瑞斯忒斯（节选）》，叶舒宪选编：《神话——原型批评》，西安：陕西师范大学出版社，1987，第235页。

一剑刺死叔父、毒死生母的情节,"人生是个大舞台"的台词,都让熟读莎士比亚的观众觉得熟悉。可以说,千百年来我们对经典命题的探讨从来没有停止,在这个过程中,不同文明之间也早已于无形处产生了互鉴与共振。而这,正是跨文化戏剧的意义所在。

结语
中外戏剧的"跨越"实践：价值、意义与反思

第一节 跨文化戏剧在国际和国内舞台实践的价值

从 20 世纪 80 年代末至今，在三十多年的时段里，不同导演的戏曲版古希腊悲剧在国内外频繁上演，既塑造出一段独特的古希腊悲剧被中国戏曲改编与搬演的历史，也构建出丰富的跨文化戏剧舞台实践的内涵。

具体来说，罗锦鳞、姬君超、郭启宏、孙惠柱、陈士争、卢昂这几位具有代表性的导演或编剧的"希剧中演"编导实践，体现了各自**不同的改演理念**和**中西戏剧传统的浸染**。罗锦鳞执导过多部古希腊戏剧，贯穿其导演生涯始终，这其中有家学渊源的原因。罗家三代与希腊有不解之缘。其父亲罗念生是国内的泰斗级古希腊专家，生前皓首穷经从事古希腊文学哲学的译研事业。罗锦鳞将古希腊戏剧搬上中国舞台，是对父业的另一种形式的自觉接续[1]，也是实现希腊戏剧经典在中国"译—编—演—传"的跨文化圆形之旅的**关键角色**。罗念生对希腊文学经典的汉译是异域文学传入中国的初始阶段，而异域戏剧被改编后搬上中国舞台，特别是以中国本土戏曲形式搬演，则是接受和传播的高级阶段，即中外两种戏剧形式碰撞又混融的阶段。而且，罗锦鳞受教和执教于中国戏剧的最高学府中央戏剧学院，他的导演作品暗伏着

[1] 刘心化：《罗氏三代的希腊文化之缘》，《戏剧之家》，2000 年第 6 期，第 40 页。罗锦鳞之女罗彤也是国内导演和讲解希腊戏剧、希腊文化的专业人士。

新中国的导演教育对国际戏剧界的跨文化戏剧理念的思考和回应：坚决地立足于中国的新老戏剧/戏曲传统，不盲目套用西方的戏剧模式（尤其是种种先锋、实验、即兴表演的形式），但又一步一个脚印地在实践着戏剧舞台表现上的突破和创新。罗锦鳞与姬君超、郭启宏的编导理念，基本上都是尊重希腊原作，但又在情节改编、人物塑造上扎根中国北方戏曲（河北梆子、评剧）四功五法的基础。

孙惠柱与卢昂任职于上海戏剧学院，其戏剧理念带有海派印记。孙惠柱与陈士争一样在美国接受了西方戏剧的教育，但细分之下方向不同。一方面孙惠柱接受了授业导师理查·谢克纳的"人类表演学"的理论主张，并且做了某种中国化的尝试，如他提出的以规范和自由的合度为哲学基础的"社会表演学"；另一方面孙惠柱编剧或策划的"西剧中演"，如京剧《王者俄狄》、越剧《心比天高》等，强调的是"中演"，即尽量恪守中国传统戏曲的演出程式，不采用或有限度地采用某些现代戏剧的方式（戏歌、画外音等）。而且孙惠柱更加强调内容而非形式的跨文化，比如他导演的在意大利演出的京剧《徐光启与利玛窦》，这与他关注如何解决文化冲突问题有关。卢昂是话剧导演，他执导的《王者俄狄》化用了一些话剧和现代剧场手段，不仅没有损害京剧的完整表现，反而给这出跨文化京剧增添了不少现代观众乐意欣赏的色彩。

陈士争导演早年在湖南受过传统戏曲的熏染（湖南花鼓戏和京剧），又是最早走出国门学习和接受了西方戏剧观念的国际戏剧人之一，如西方学者所说，"他会讲中美两国戏剧舞台上的语言，他是把两个世界联合在一起的关键人物"[1]。陈士争的戏剧、歌剧、电影作品既选取（或挪用）了中国传统的标志性符号（昆曲、京剧），也不拒绝新鲜的现代元素（如动漫），可以说他是站在西方戏剧视角打破了层层因袭的中国传统戏曲。然而，这可能是

[1] 彼得·斯坦德曼：《〈巴凯〉——演出的意义》，第25页。

他追求的"国际性"与国内导演最大的不同：戏曲于他只是舞台上的技巧和符码之一，不是必须遵循的传统，更无需是坚守的艺术标准；但对于罗锦鳞、孙惠柱而言，跨文化戏曲首先且必须是完整的戏曲演出，所有的跨越以此为基准。

哈琴等人将改编过程视为"制度文化、表意系统和个人动机"（institutional cultures, signifying systems, and personal motivations）等多重因素复合作用的结果。[1]对于罗锦鳞、孙惠柱、陈士争等（编）导演而言，中西戏剧的文化表意观念的碰撞、教育体制的规约、个人家庭背景的差异都在他们跨越中外戏剧的实践中隐秘地发挥着影响，同时，他们也受到国际跨文化戏剧潮流的冲击。所以，我们才看到他们的舞台理念不尽相同，甚至相互抵牾。

若从更为广阔的国际背景来考察罗锦鳞、陈士争、孙惠柱等编导的跨文化戏剧实践，它们实非孤例。我们应该将它们放置到近年来风起云涌的跨文化戏剧国际潮流的坐标中，放置到蓬勃兴起的各类国际戏剧节演出中，在**全球戏剧实践的地图绘制**中，给它们准确地定位。而且，中国戏曲舞台上的古希腊悲剧不只在国际舞台上点亮了中国式风景，这些实践对于国内戏曲界而言，开创了新剧目，内拓出新的戏剧空间。

毋庸赘言，古希腊戏剧一直属于西方文学或世界文学中的经典剧目。以当今世界多元文明互鉴的价值诉求，世界经典剧目的常演常新，向来是接通多元文化的一个接口。"如果我们能设想出一种多元文化和多元价值的普遍性经典，那它的基本典籍不会是一种圣典，如《圣经》《古兰经》或东方经典，而是在世界各种环境中以各种语言被阅读和表演的莎士比亚戏剧。"[2]近几十年间古希腊戏剧在世界范围内被大范围地改编、移植、创排和演出，也

[1] Linda Hutcheon, Siobhan O'Flynn, *A Theory of Adaptation*, p. 106.
[2] 哈罗德·布鲁姆：《西方正典：伟大作家和不朽作品》，江宁康译，南京：译林出版社，2005，第27页。

与此理同符合契，而中国的古希腊戏剧实践，是这个国际潮流的一个侧面。

有意思的是，作为跨文化戏剧，这些中国传统戏曲版的古希腊戏剧几乎无一例外，最初主要是为国外的戏剧节量身定做。《美狄亚》《忒拜城》是为了参加国际古希腊戏剧节而排演，虽然首演是在国内。《王者俄狄》的小剧场首演在杭州，但完整首演是西班牙巴塞罗那的国际戏剧学院戏剧节。《城邦恩仇》虽然在北京首演，却是为了参加希腊埃斯库罗斯艺术节而创排的剧目，此艺术节在2015年希腊经济危机打击下是硕果仅存的戏剧节。二战以后，世界各地的国际戏剧节纷纷涌现，如有七十多年历史的阿维尼翁戏剧节、爱丁堡戏剧节、维也纳戏剧节，稍年轻的柏林戏剧节、日本利贺戏剧节等，到21世纪各种戏剧节更是日趋多元化。国际戏剧节本身既是一个多元戏剧文化展示的窗口，又是跨文化戏剧的催化剂，已然成为当下风起云涌的中国各类戏剧节效仿的戏剧展示—交流模式，如乌镇戏剧节、天津曹禺国际戏剧节。[1]在各种国际戏剧节亮相的中国戏曲版古希腊悲剧契合了多元的戏剧文化舞台的需求，在与国外戏剧同行的交流中，中国传统戏曲展示了或阳春白雪般高雅或源自底层接地气的中国民族戏曲文化的精髓与细节，它们与同样采用中国或东方传统戏曲元素但戏剧理念、演绎方式大异其趣的国外演剧（多为西方导演执导）形成呼应和对话，从而达到跨文化戏剧在差异化的戏剧观念、文化形式、政治诉求中交流、对话和协商的目的。当然，未来的跨文化戏曲制作应该有所调整和转向，从国际戏剧节的定制转为中国戏曲自我取向与国际需求的双向"奔赴"。

反过来看，"西剧中演"对于丰富中国传统戏曲，亦极为有益。外国经典剧目的改编为传统戏曲注入了新鲜血液，开拓出一批新剧目，其中有一些已成为剧团的保留剧目。在编剧、导演和演员们的跨文化戏剧实践之前，我

[1] 宫宝荣：《从剧目看中国戏剧节的差距——以乌镇戏剧节和天津曹禺国际戏剧节为例》，《中国文艺评论》，2016年第4期。

们无法想象观看希腊戏剧内容的河北梆子、京剧、评剧、蒲剧和豫剧。而耐人寻味的是，这些新编剧也赢得了很多国内热爱传统戏曲的观众的认可。百年来，中国戏曲舞台上的外国经典剧改编层出不穷，究其原因是中国传统戏曲**内在发展的需求**所致。传统戏曲的现代化，改编和借鉴外国经典剧目是一条切实可行的道路。戏曲在剧目、内容、主题、结构、人物等方面，可以直接或间接地借鉴、移植国外的戏剧作品。传统戏曲在当下逐渐失去市场和观众的时候，这种借鉴不只是丰富了地方戏的内容，而是由戏曲的生存和现代化需求推动，内拓出重要的发展方向，甚至成为文化部门的决策层考虑地方剧团发展前景的选择之一。[1]

综合而言，跨文化戏剧在国内外舞台实践的价值在于实现了**演出和受众的双向性**。其舞台演出既是"你来"，是把西方戏剧经典请进来，又是"我往"，中国戏曲借此走出国门，走向世界——经过良性的循环往复，成就立体的跨文化圆形之旅。受众的双向性体现在，中国戏曲老观众在跨文化戏曲中看到的是传统戏曲形式的新剧目，而国外观众看到的是熟悉内容的新舞台形式。故而，对中外观众，河北梆子的美狄亚、安蒂，京剧、蒲剧和豫剧的俄狄，带来的是既熟悉又陌生的观戏体验，是中外观众（包括已知观众和未知观众）意识里印象最深的戏剧成分的回想和思索，这种"**熟悉的陌生感**"是对观众记忆中的戏剧经典和戏剧传统的叠刻和召唤。[2] 中国观众的记忆可能叠刻的是戏曲的四功五法（当然也不排除普及的西方戏剧经典进入互文性叠刻过程中），而外国观众的记忆召唤的是希腊的古老故事、主题和人物。由于演出和受众的双向性，更进一步，跨文化戏剧应该是中华文化"走出

[1] 据罗锦鳞导演所述，以前北京市文化局领导曾经给北京市河北梆子剧团下过一个四条腿儿走路的指示，除去其他剧团均有的三条腿儿（指传统戏、现代戏和送戏上门三种形式）之外，梆子团的第四条腿指的是改编古希腊戏剧。罗锦鳞、陈戎女：《中国舞台上的古希腊戏剧——罗锦鳞访谈录》，第11页。

[2] Margaret Jane Kidnie, *Shakespeare and the Problem of Adaptation*, London and New York: Routledge, 2009, p. 3.

去"、中国传统戏曲"走出去"的一种**有效形式**：不是一厢情愿地"硬推"，而是以目标受众更能接受的方式，传播和弘扬中国的戏曲文化理念，实现多元文化的共鸣。

对于西方戏剧家而言，不是所有的跨文化戏剧都是可以接受的，跨文化戏剧也不是简单的"西方经典＋东方形式"的混杂和拼凑。国际戏剧评论家协会（IATC）主席伊安·赫伯特在2008年第一次召开亚洲论坛时说过：

> 西方戏剧或许主要用文字讲述这些故事，而东方戏剧更倾向于用歌曲和舞蹈来讲述。每种传统都有其侧重点，我不想不加甄别地接受"混血"作品，那些出于个人口味的，充满了时尚、稀奇古怪的观点，但又没有认真思考的改编，既不反映本土的戏剧传统，又不反映共通的戏剧理念。[1]

这番话说明，从专业的西方接受者的角度看，杂糅了东西方戏剧传统的跨文化戏剧在国外的接受需要一个高门槛，这个门槛体现为融通的戏剧理念，体现为文化的跨越和深度有机融合，体现为面向未来的戏剧实践。纵览国内外的跨文化戏剧，"跨文化戏剧在全球化时代的价值不容置疑，它提倡对于文化差异性的包容和文化多样性的尊重，代表了一种面向未来的价值观"[2]。

第二节 损害抑或增益：跨文化戏剧动态演出实践的意义

用中国传统戏曲改编与演出希腊悲剧，要在古代与现代、中国与希腊之间实现复杂的跨越。诸如此类的跨越类戏剧如何实现有价值的跨越，如何

[1] 伊安·赫伯特：《西方戏剧经典在亚洲舞台》，朱凝译，《戏剧》，2008年第S1期，第7页。
[2] 何成洲：《作为行动的表演——跨文化戏剧研究的新趋势》，第11页。

融通中外，一直是一个复杂难断的问题。[1] 跨文化戏剧在中国的改编和上演，在接受和评价上并无固定标准，同一出剧有人称赞是带来惊喜感的中西合璧，有人则痛斥为中不像中、西不像西，"不伦不类、非驴非马"，甚至"携洋自重"，缺乏文化自信。[2]

究竟应该以西方或中国的戏剧传统观念去看待跨文化戏剧，还是要打破不论是西方还是中国既有的观念框架，代之以真正意义上的"跨文化"（intercultural）戏剧的观念？这还是一个悬而未决、有待未来解决的问题。在跨文化戏剧的理论探讨中，中外理论家们提供的说法不一，不管是尤金尼奥·巴尔巴探索的跨文化的"欧亚戏剧"，李希特"再戏剧化""戏剧通用语符号体系"（der neue Kode einer Universalsprache des Theatres）的说法[3]，还是彼得·布鲁克力图弥合欧洲文化的"第三种文化"[4]，理查德·谢克纳转向泛戏剧和表演研究的人类表演学，抑或夏洛特·麦基弗等人摒弃"霸权式跨文化戏剧"转而尝试的"新跨文化主义"，以及何成洲提出的具有革新性、能动性的演出和文化"事件"，一切都还是开放的未定之论。

从古希腊悲剧改编的跨文化戏曲同样难以评价，由于其不中不希的跨越特性，它虽有传统戏曲的外表，却不是纯粹的传统戏曲，它讲述的是改头换面的希腊故事，却又不同于原汁原味的原作本身：中国的美狄亚、安蒂、俄狄、阿伽王、柯绿黛，与希腊原剧中的人物相似又不似。于是，这样的跨文化演出实践在三个方向上遭到质疑：其一，戏曲界会质疑这些戏不依循戏曲的传统，损害了戏曲本身；其二，研究古希腊戏剧的人疑惑地提出，这样的现代改编会不会歪曲了希腊剧作者的精微义理原意，损害了希腊戏剧本身；

[1] Chen Rongnyu, Yan Tianjie, "Ancient Greek Tragedy in China: focusing on *Medea* adapted and performed in Chinese Hebei clapper opera", p. 121.
[2] 王煜：《京剧无需挟"新"自重》，《人民日报》，2012年4月6日，第024版。
[3] Erika Fischer-Lichte, *Das eigene und das fremde Theater*, p. 185.
[4] Peter Brook, "The Culture of Links", p. 65.

其三，因为跨文化戏剧涉及原著本源与改编衍生，涉及西方与东方的等级关系，学者们不免担心，这些演剧形式到底只是西方戏剧经典的延伸和补充，还是反向动摇了西方经典的权威性和普适性，东方的跨文化戏剧能否逃脱"替/补"逻辑之外。[1] 于是，我们看到，"希剧中演"类的跨文化戏剧既要面对来自中希两种戏剧传统的批评，也面临如何重建本源和衍生（替/补）关系的另一重压力。而"损害"说（或歪曲说、形似神不似等说法）的评价，一度让跨越类戏剧/戏曲生存在夹缝中，左右两难。

要尝试解决这个问题，只能诉诸更多丰富的跨文化戏剧舞台实践，不断**试错、调整和校正**。实践先行，而后才是理论分析、评判和提升。

对跨文化戏剧的实践者来说，"戏大过天"——这不仅是说演戏的紧要，戏剧的舞台生命，本然如此。大道至简，戏剧须"**我演故我在**"。戏剧/戏曲不同于其他文学类型之处就在于，其生命力来自不断地上演，只存在于纸本上而无法演出的戏剧不是活的戏剧。就戏曲而言，李渔早已指出：

> 填词之设，专为登场。登场之道，盖亦难言之矣。[2]

此处的"填词"，指的是剧本创作，"登场"指舞台演出。李笠翁非常明白，剧本就是为了演出而写的。这并不是在贬抑"填词"，恰恰相反，他对剧本结构、词采、音律等提出了种种珠玉之言。他是真正懂得舞台艺术的行家，才会说"填词非末技，乃与史、传、诗、文同源而异派者也"，他才会

[1] 周云龙认为，跨文化戏剧必须以既有的（包含戏剧理论与实践的西欧戏剧）"经典"作为前提，在这个意义上，它是"经典"戏剧的衍生物。但这种源生与衍生的关系，类似于德里达论证的本源与"替/补"（supplementary）逻辑：跨文化戏剧虽然是"经典"戏剧的延伸或补充，但它反向动摇了"经典"戏剧的本源性、普适性；然而，跨文化戏剧自身也无法外在于"替/补"的逻辑。周云龙提出的解决方案是，从西方"起源"出发，但是在"终点"/本土对西方进行外向批判和自我文化身份的重建。如果跨文化戏剧实践不对西方脉络中的自我进行批判，跨文化戏剧在本土的意义就会大打折扣，或者沦为民族主义和保守意识形态的附庸，或者是对原本属于强势的西方文化运作机制的悄然复制。周云龙：《跨文化戏剧——概念所指与中国脉络》，第48—49页。

[2] 李渔：《李笠翁曲话译注》，第161页。

批评金圣叹虽得《西厢记》文字之三昧，未得"优人搬弄之三昧"[1]。中国戏曲有非常精彩的本子，但戏曲的生命能够绵延千百年不绝，恰恰应拜生命力顽强的舞台演出所赐。

再看国外戏剧。莎剧面世四百年的历史长河中，世界各地跨文化搬演的戏剧形式千奇百怪、千殊万类，伦敦的环球剧场甚至有一个"Globe to Globe"（从环球剧院走向全球）项目，邀请全世界的导演用37种语言演绎莎士比亚全部37部戏剧，中国王晓鹰导演使用包括中国戏曲、服饰、面具、图腾、书法、音乐的"时空四维、视听一体的中国式演剧结构"演出了《理查三世》，获得了好评。[2] 试想，莎剧是否会畏惧哪一种异域的舞台实验损害了自己，还是各种舞台形式更加丰富了莎剧？[3] 莎剧如此，更何况已经有两千五百年历史的古希腊戏剧！

古希腊戏剧是古戏，有一种观点认为我们当代人接触这些古代戏剧只需要"阅读"剧本，不必拿当代演出当真，因为古戏和古代规矩无法复原性地演出，有的当代舞台演出严重丢失原意，大部分导演故意夹带私货，"污染"原剧。诚然，西方文艺复兴几百年以来的古希腊戏剧的舞台演出史中，不少人不懈追求古代舞台的"真实性"（authenticity）和规矩，指责那些偏离原剧的演出。当我们愕然看到很多当代剧场的演出先锋到离谱，也明白"不看戏"的观点并非毫无来由的空穴来风。尽管如此，将古希腊戏剧的当代演出（包括跨文化戏剧演出）的意义一刀切除，既不合理，也抹除了戏剧舞台自我调整、修正的机会。

1 李渔：《李笠翁曲话译注》，第2、158页。

2 王晓鹰、杜宁远主编：《合璧：〈理查三世〉的中国意象》，北京：文化艺术出版社，2016，第12—13页。王晓鹰受"Globe to Globe"项目邀请，两次赴"环球剧院"演出《理查三世》。

3 莎剧的中国化是一直被探讨的话题。如京剧莎剧《王子复仇记》，到底是"使得原剧[《哈姆雷特》]丰富深刻的内涵精神变得狭窄与浅显"，还是我们把"莎味"当成含金量提出了过高要求，有失公允呢？参宫宝荣：《从〈哈姆雷特〉到〈王子复仇记〉——一则跨文化戏剧的案例》，《戏剧艺术》，2012年第2期，第73页。方平：《真疯还是假疯？——谈哈姆莱特的悲剧性格》，《上海戏剧》，1994年第5期，第22页。

罗米伊在谈到古希腊戏剧的规则与创新时说过：

> 如果你想要谈论规则的话，那就大错特错了。17世纪的法国悲剧一向都是循规蹈矩的，而古希腊悲剧却在不断地革新、创造；因此唯有其内部的冲动才能阐明结构的意义，这种结构第一眼看上去很不协调。
>
> 这很自然：这个［悲剧］体裁本身是很晚近的发明，没有任何先例和原型。因此必须让它摆脱束缚、要解放它、完善它。此外，还要使其适应兴趣的改变和新的好奇心。从公元前472年到公元前405年，这种体裁受到各种推力的影响，这些推力合在一起，促成了一种几乎是连续不断的变化……
>
> 这种改变，造成了各种后果，并最终通过彻底的革新表现出来：早期的古典戏剧，在不到一个世纪的时间内，就变得与现代戏剧十分接近。[1]

古希腊戏剧自身的演出历史就处在**不断的调整、更新和变化**中，任何既定的规则，无法束缚舞台和剧本的发展。那么两千五百年后，东方艺术舞台对西方古典戏剧的创新，恰恰与它们在古代**"求变"的精神气质**是相通的，而与法国"新古典主义"的固守成规不合。

后世哪怕是西方受众，面对古希腊戏剧这样的古典作品，也有原意丢失的担心。西方的资产阶级受众曾普遍将古典文学看成是人类经验、形式和风格的宝库。但帕维斯指出，就像翻译一样，对古典戏剧的重新编排总会面临着原意的丢失。一方面由于从古至今，人们熟知的文化背景与历史经验发生了极大的改变[2]，另一方面，即便改编者想忠于剧本或剧作者的原意，也会发现，重新编排一部古典戏剧时，根本没有也不可能设置一套完全体现自己

1 雅克丽娜·德·罗米伊：《古希腊悲剧研究》，第20页。
2 Patrice Pavis, *Theatre at the Crossroads of Culture*, p. 48.

意愿的舞台调度。在布景、动作、对话、情节之间，总是充满着各种不确定性，因而也就留下了十分巨大的阐释空间。[1]剧作家、导演、演员和观众都不得不依靠自己的想象去填补这些空间，实现戏剧在新的社会文化背景和意识形态下的再创造。从这个角度讲，一部戏剧永远面向未来，永远处在更新的状态，也永远表现出**未完成性**。因此，帕维斯也认为，古典戏剧的魅力就在于通过舞台调度、通过对剧本内容的具体化，揭示出原作的各种不确定性，不断更新原作的可读性。

我们从莎剧到古希腊戏剧经久不衰的（跨文化）演出实践看到，戏剧根本不能被看作是困于纸面死去的对象，而毋宁说是跨越时空，让后世的编导们视其所需、所感、所用的"动态过程"（dynamic process）的展开。[2]那么，戏曲改编演出的古希腊悲剧，也是这个**动态舞台实践**中的一环，它们在不断的演出实践中接受批评，完成有意义的文化跨越。

贯穿本书的一个核心理念，如果用一句话概括，即跨文化戏剧的舞台实践不应该制造**非此即彼**的文化对立，而应是**亦此亦彼**的兼收并蓄。如若带着这样的理解去回顾中外跨文化戏剧的历史，针对"损害说"，我们也可以提出"**增益说**"：跨越类改编戏剧存在的意义，恰恰是从两个方向实质性地增益了戏剧的发展，同时它们也正在奋力创造前所未有的、具有跨文化品格的独特作品体系。这正如一部文学经典原作会不会受到戏仿、改写、续写、反写的损害，会不会受到各种外语翻译中丢失原词、原意、神韵的损害，端赖于我们如何看待这些文本形式和语言形式的改变，是视其为损害，还是原作获得另一种形式的生命，得到增益。

这两个方向的"增益"，**正向看**，对传统戏曲，跨文化戏剧塑造出它们原不曾有过的戏曲形象，扩充了传统戏曲的表演题材和表现空间，增富了传

[1] Patrice Pavis, *Theatre at the Crossroads of Culture*, pp. 50–60.
[2] Margaret Jane Kidnie, *Shakespeare and the Problem of Adaptation*, p. 2.

统戏曲对外交流的手段。正如孙惠柱所说，中西的嫁接对中国戏曲的好处在于"用更具现实社会意义的故事和更富有心理层次的新型角色来拓宽传统戏曲的视界"[1]。或者如李渔所言，传奇（即元明以来的戏曲）"当与世迁移，自唪其舌，必不为胶柱鼓瑟之谈，以拂听者之耳"[2]。

反向看，对希腊原剧，中国戏曲改编的立意本就不在于紧贴原作重复原作，不是在"替/补"的意义上延续希腊悲剧，而是要给予原作新的理解维度，新的展开方式，新的舞台经验。如果用巴尔巴的语言阐释，所有戏剧艺术中都存在"前表意性"或"前表意的"原则[3]，但中国戏曲的一些程式是孙惠柱、费春放所说的"强表意"表演，这种风格化的强表意表演比一般的话剧语言和表演强烈得多[4]，尤其适合那些戏剧性强的高潮环节，如美狄亚杀子、俄狄刺目、海达焚稿，这就是中国戏曲对西方话剧表演形式的"增益"。对于两千多年前已经在舞台上演出过的希腊戏剧而言，融入东方戏曲的舞台实践绝对不会是损害，而是实实在在的获益。

第三节 跨文化戏剧：问题与反思

但是，跨文化戏剧获益的过程，绝不是两种戏剧传统的简单叠加，实际上，希腊戏剧和中国戏曲分属截然不同的戏剧表演体系：希腊戏剧，或大而言之西方话剧的舞台传统，重戏剧冲突和反思精神；而中国戏曲重演员的表演，一旦以戏曲作为舞台演出形式，问题随之产生。京剧《王者俄狄》的导演兼主演翁国生说过这样一段披肝沥胆之言：

[1] 费春放：《跋：戏曲演绎西方经典的意义》，孙惠柱、费春放编著：《心比天高：中国戏曲演绎西方经典》，第159页。

[2] 李渔：《李笠翁曲话译注》，第175页。

[3] J. Turner, *Eugenio Barba*, New York: Routledge, 2004, p. 22 and 157.

[4] 费春放：《跋：戏曲演绎西方经典的意义》，孙惠柱、费春放编著：《心比天高：中国戏曲演绎西方经典》，第158—160页。

> 以表演为主体的局面形成之后，也造成了其内在文本和思想性的削弱。技巧沦为了纯粹的技巧，表演与戏剧精神形成了极不相称的关系。[1]

这段坦诚的认知，应该是戏曲形式的跨文化搬演碰到的终极问题之一，也可能是轻思想、重表演的跨文化戏曲的通病。本书着力分析的戏曲版跨文化戏剧，河北梆子《美狄亚》《忒拜城》，京剧《王者俄狄》《明月与子翰》，评剧《城邦恩仇》，蒲剧与豫剧《俄狄王》，都曾面对这样的问题。它们运用本土化或混融式的不同的改编策略，尝试有机结合戏曲的舞台语言与西方的悲剧精神，在戏曲的程式化表演中努力演绎富有感召力的希腊戏剧的思想内核，并试图将当代审美情趣与古典戏曲的美学精神相互映照。

对中国戏曲/戏剧而言，要避免的是将脸谱、装扮和戏服作为浓缩性符号，当成向世界展示的简捷手段，浓缩性符号是跨文化交流的初级形式，适合初级阶段。但是，深度的文化跨越要求更为复杂、更加融通的手段，要求更多**中外戏剧的共鸣共振**。

中国戏曲的对外交流，曾经有过辉煌的历史，对西方的戏剧家和导演产生过深刻影响。1935年4月梅兰芳赴苏演出后，苏联著名导演梅耶荷德在观看后的讨论会上说："我们相信，当梅兰芳离开我国后，我们仍然能感受到他对我们的非凡影响。恰好，我现在就要重排我的旧作，格里鲍耶陀夫的《聪明误》。我在看了两三场梅兰芳博士的演出之后来到排练场，我感到，过去所做的一切都应该加以改变。"[2] 梅耶荷德敏锐感觉到东方戏曲艺术将对他们的戏剧带来"非凡影响"，将会出现西欧戏剧和中国戏剧艺术的某种结合。梅耶荷德在导演中的确让演员把中国戏曲的程式化动作与他要求的心理深度

1 翁国生：《京剧与古希腊悲剧的联姻——浅论新编京剧〈王者俄狄〉的创作》，孙惠柱、费春放编著：《心比天高：中国戏曲演绎西方经典》第133页。

2 李湛编辑整理：《"梅兰芳剧团访苏总结讨论会"记录》，皮野译，《当代比较文学（第九辑）》，北京：华夏出版社，2022，第149页。

结合，只是演员们没有完成这种结合而已。[1]

所以，不同的戏剧传统相互借鉴和结合，并不容易。对于跨文化戏剧而言，不能再像西方戏剧在20世纪初学习中国戏曲那样，只拿去一些戏服和脸谱异域情调化，却忽视中国戏曲的四功五法、流派套路等复杂的戏剧传统[2]，因为任何化简、还原到符号的做法都是将中外丰富多彩的戏剧传统归约和浓缩为某个简单的能指，导致国外观众对中国优秀戏曲的简单化理解。

尽管在跨文化戏剧的舞台实践中，中外舞台的呈现倾向不同，欧美的跨文化戏剧重视即兴表演，发挥演员的创造力，重视不同文化之间的主体间性，如格洛托夫斯基、布鲁克、巴尔巴、姆努什金等人的舞台实践，而其中以演员为中心的表演受到了亚洲传统戏剧的启发；中国的"西剧中演"多为专业剧团演出，剧目必先经过专业性很强的排演，演员表演的程式性很强，不可能搞即兴表演，但戏曲演员演绎外国戏剧时也经历了对自我与他者的重新认知，经历了对戏曲人物颠覆性的重塑——这都是经由跨文化戏剧带来的沟通、互鉴与创新。[3]

由此观之，跨文化戏剧，特别是"西戏中演"，绝非简单的西方戏剧内容加中国戏剧/戏曲形式的拼凑混搭。所有成功的跨文化戏曲的案例，都是在思想层面打通了中西，又保持了多元文化间认同的必要张力的结果。换言之，"西戏中演"不是单方向输入西方观念，也不是"挟洋自重"，而是经由跨文化戏剧这个"接触地带"（contact zone）[4]接通中西文化的一种尝试：既

[1] 对梅耶荷德讨论会发言的想法和后来的导演实践，田民认为，他的发言对梅兰芳艺术进行了普希金化的解读，是一种置换（displacement），而他后来的导演创作中不断加强的现实主义倾向与梅兰芳代表的戏曲表演观念，实质上有越来越深刻的矛盾。参田民：《梅兰芳与20世纪国际舞台：中国戏剧的定位与置换》，何恬译，南京：江苏人民出版社，2022，第372、383页。但是，我们也看到，梅耶荷德的确做了这样的努力，只不过结合没有完全成功。

[2] 李希特：《探寻与构建一种异质剧场——论欧洲对中国戏剧的接受史》，何成洲主编：《全球化与跨文化戏剧》，第3页。

[3] 何成洲：《表演性理论：文学与艺术研究的新方向》，第83—84页。

[4] 周云龙：《跨文化戏剧——概念所指与中国脉络》，第37页。

探索西方戏剧思想的**边界**可以划到多远，又探索**中国戏剧／戏曲的表现力**可以达到多广的地步。作为一种戏剧类型，它的思想意义在于以跨越不同文化的方式，实现和而不同的共存共生共惠，它的戏剧意义在于丰富了世界戏剧，并让中国戏剧／戏曲获得某种意义的新生。

以中国传统戏曲演绎古希腊戏剧或西方经典，还存在类似简单符号展示、表演与思想性不协调、中外戏剧共振不足的缺陷。但是任何跨文化戏剧实践都需要不断尝试和纠错，塑造独特的、非中非西又兼融中外的戏剧新传统。就此而言，中国戏曲舞台上的古希腊戏剧跨文化实践业已为研究者从跨文化演剧形式、传统与现代的并置与杂糅、中外导演不同的跨文化执导理念、中外受众的分析等方面提供了可堪借鉴、可资研究的丰厚资源。本书对这份宝贵的、迄今仍在动态发展中的跨文化戏剧实践的研究，期望可以抛砖引玉，引起学界的重视和更多的相关研究，同时就教于方家，希望得到批评指正。

参考文献

一、希腊戏剧戏曲改编本

郭启宏:《城邦恩仇》,《新剧本》,2014年第4期。

郭启宏:《忒拜城》,《郭启宏文集·戏剧编(卷五)》,北京:文化艺术出版社,2006。

姬君超:《伊阿宋与美狄亚》,《大舞台》,1989年第5期。

孙惠柱:《明月与子翰》,孙惠柱、费春放编著:《心比天高:中国戏曲演绎西方经典》,北京:文化艺术出版社,2012。

孙惠柱、于东田:《王者俄狄》,孙惠柱、费春放编著:《心比天高:中国戏曲演绎西方经典》,北京:文化艺术出版社,2012。

二、著书

让·阿努伊:《安提戈涅》,郭宏安译,北京:人民文学出版社,2019。

埃斯库罗斯、索福克勒斯、欧里庇得斯等:《古希腊悲剧喜剧全集(八卷本)》,王焕生、张竹明译,南京:译林出版社,2007。

巴霍芬:《母权论:对古代世界母权制宗教性和法权性的探究(选译本)》,孜子译,北京:生活·读书·新知三联书店,2018。

朱迪斯·巴特勒:《安提戈涅的诉求:生与死之间的亲缘关系》,王楠译,开封:河南大学出版社,2017。

哈罗德·布鲁姆:《西方正典:伟大作家和不朽作品》,江宁康译,南京:

译林出版社，2005。

陈国华：《京剧艺术论》，长春：吉林人民出版社，2007。

陈红薇：《改写》，北京：外语教学与研究出版社，2021。

陈洪文、水建馥选编：《古希腊三大悲剧家研究》，北京：中国社会科学出版社，1986。

陈戎女：《女性与爱欲：古希腊与世界》，上海：复旦大学出版社，2014。

陈幼韩：《戏曲表演概论》，北京：文化艺术出版社，1996。

程砚秋：《程砚秋文集》，北京：中国戏剧出版社，1959。

杜长胜主编：《京剧与中国文化传统（上、下）——第二届京剧学国际学术研讨会论文集》，北京：文化艺术出版社，2008。

段馨君：《凝视台湾当代剧场——女性剧场、跨文化剧场与表演工作坊》Airiti Press Inc. 2010。

西蒙·戈德希尔：《奥瑞斯提亚》，颜荻译，北京：生活·读书·新知三联书店，2018。

西蒙·戈德希尔：《阅读希腊悲剧》，章丹晨、黄政培译，北京：生活·读书·新知三联书店，2020。

戈尔德希尔、奥斯本编：《表演文化与雅典民主政制》，李向利、熊宸等译，北京：华夏出版社，2014。

耶日·格洛托夫斯基：《迈向质朴戏剧》，尤金尼奥·巴尔巴编，魏时译，刘安义校，北京：中国戏剧出版社，1984。

郭启宏：《郭启宏文集·戏剧编（卷五）》，北京：文化艺术出版社，2006。

琳达·哈琴、西沃恩·奥弗林：《改编理论》，任传霞译，北京：清华大学出版社，2019。

何成洲主编:《全球化与跨文化戏剧》,南京:南京大学出版社,2012。

何成洲:《表演性理论:文学与艺术研究的新方向》,北京:生活·读书·新知三联书店,2022。

河竹登志夫:《戏剧概论》,陈秋峰、杨国华译,上海:中国戏剧出版社,1983。

黑格尔:《法哲学原理》,范扬、张企泰译,北京:商务印书馆,1961。

黑格尔:《精神现象学(下卷)》,贺麟、王玖兴译,北京:商务印书馆,1979。

黑格尔:《美学(第三卷下册)》,朱光潜译,北京:商务印书馆,1981。

勒内·吉拉尔:《替罪羊》,冯寿农译,北京:东方出版社,2002。

江棘:《穿过"巨龙之眼":跨文化对话中的戏曲艺术(1919—1937)》,北京:中国人民大学出版社,2016。

金浩编著:《戏曲舞蹈知识手册》,南京:南京师范大学出版社,2013。

金开诚、董洪利、高路明:《屈原集校注(上册)》,北京:中华书局,1996。

《剧专十四年》编辑小组编:《剧专十四年》,北京:中国戏剧出版社,1995。

伊塔洛·卡尔维诺:《为什么读经典》,黄灿然、李桂蜜译,南京:译林出版社,2015。

科纳彻:《埃斯库罗斯笔下的城邦政制——〈奥瑞斯忒亚〉文学性评注》,孙嘉瑞译,龙卓婷校,上海:华东师范大学出版社,2017。

莱辛:《汉堡剧评》,张黎译,北京:华夏出版社,2021。

汉斯-蒂斯·雷曼:《后戏剧剧场(修订版)》,李亦男译,北京:北京大学出版社,2016。

李心峰、王廷信、朱庆主编:《中国艺术学的传统资源与当代建构:第

十一届全国艺术学年会论文集（第三卷）》，北京：中国文联出版社，2016。

李渔：《李笠翁曲话译注》，李德原译注，天津：天津古籍出版社，1988。

廖奔：《中国戏曲史》，上海：上海人民出版社，2004。

廖奔：《东西方戏剧的对峙与解构》，上海：上海辞书出版社，2007。

廖奔：《中国古代剧场史》，北京：人民文学出版社，2012。

刘璐：《西戏中演——用戏曲搭建跨文化沟通的桥梁》，北京：国际文化出版公司，2013。

刘琦：《京剧形式特征》，天津：天津古籍出版社，2003。

刘小枫选编：《古典诗文绎读·西学卷·古代编（上）》，北京：华夏出版社，2008。

刘小枫、陈少明主编：《经典与解释（第19辑）索福克勒斯与雅典启蒙》，北京：华夏出版社，2007。

雅克丽娜·德·罗米伊：《古希腊悲剧研究》，高建红译，上海：华东师范大学出版社，2017。

罗念生译：《罗念生全集（第一卷）〈诗学〉〈修辞学〉〈喜剧论纲〉》，上海：上海人民出版社，2004。

罗念生译：《罗念生全集（第二卷）〈埃斯库罗斯悲剧三种〉〈索福克勒斯悲剧四种〉》，上海：上海人民出版社，2004。

罗念生译：《罗念生全集（第三卷）欧里庇得斯悲剧六种》，上海：上海人民出版社，2007。

罗念生译：《罗念生全集（补卷）〈埃斯库罗斯悲剧三种〉〈索福克勒斯悲剧一种〉〈古希腊碑铭体诗歌选〉》，上海：上海人民出版社，2007。

骆正：《中国京剧二十讲》，北京：化学工业出版社，2012。

马克思、恩格斯：《马克思恩格斯选集（第四卷）》，中共中央马克思恩

格斯列宁斯大林著作编译局编译，北京：人民出版社，2012。

马龙文、毛达志：《河北梆子简史》，北京：中国戏剧出版社，1982。

孟昭毅、俞久洪：《古希腊戏剧与中国》，长春：吉林人民出版社，2001。

吉尔伯特·默雷：《古希腊文学史》，孙席珍、蒋炳贤、郭智石译，上海：上海译文出版社，2007。

玛莎·纳斯鲍姆：《善的脆弱性：古希腊悲剧和哲学中的运气与伦理》，徐向东、陆萌译，南京：译林出版社，2007。

尼采：《悲剧的诞生：尼采美学文选》，周国平译，上海：上海人民出版社，2009。

蒲松龄：《聊斋志异》，北京：中华书局，2009。

齐如山：《国剧艺术汇考》，沈阳：辽宁教育出版社，1998。

蜷川幸雄、山口宏子等：蜷川幸雄の仕事，東京：新潮社，2015。

莎士比亚：《哈姆莱特》，朱生豪译，北京：人民文学出版社，1977。

莎士比亚：《莎士比亚全集（第一集）》，梁实秋译，北京：中国广播电视出版社，1995。

古斯塔夫·施瓦布：《希腊神话故事》，赵燮生、艾英译，武汉：长江文艺出版社，2006。

乔治·斯坦纳：《悲剧之死》，陈军、昀侠译，杭州：浙江工商大学出版社，2018。

宋光祖：《戏曲写作论》，上海：百家出版社，2000。

孙惠柱：《谁的蝴蝶夫人——戏剧冲突与文明冲突》，北京：商务印书馆，2006。

孙惠柱、费春放编著：《心比天高：中国戏曲演绎西方经典》，北京：文化艺术出版社，2012。

田本相主编:《中国现代比较戏剧史》,北京:文化艺术出版社,1993。

田民:《梅兰芳与20世纪国际舞台:中国戏剧的定位与置换》,何恬译,南京:江苏人民出版社,2022。

田雨澍:《戏曲编剧理论与技巧》,海口:南海出版公司,1990。

王晓鹰、杜宁远主编:《合璧:〈理查三世〉的中国意象》,北京:文化艺术出版社,2016。

让-皮埃尔·韦尔南:《古希腊的神话与宗教》,杜小真译,北京:商务印书馆,2015。

伯纳德·威廉斯:《羞耻与必然性》,吴天岳译,北京:北京大学出版社,2014。

吴刚:《京剧知识:走进美丽的京剧》,北京:科学出版社,2015。

吴孟复、蒋立甫主编:《古文辞类纂评注(下册)》,合肥:安徽教育出版社,2004。

吴雅凌:《黑暗中的女人:作为古典肃剧英雄的女人类型》,北京:华夏出版社,2016。

夏写时、陆润棠编:《比较戏剧论文集》,北京:中国戏剧出版社,1988。

潇霖主编:《中国京剧和古希腊悲剧的联姻:实验京剧〈王者俄狄〉创作演出集》,杭州:浙江人民出版社,2015。

谢增寿、张祐元:《流亡中的戏剧家摇篮:从南京到江安的国立剧专研究》,成都:天地出版社,2005。

许祥麟:《中国鬼戏》,天津:天津教育出版社,1997。

杨俊杰:《延异之链:〈俄狄浦斯王〉影响研究新论》,北京:北京大学出版社,2014。

杨秋红:《中国古代鬼戏研究》,北京:中国传媒大学出版社,2009。

叶长海:《海内外中国戏剧史家自选集·叶长海卷》,郑州:大象出版社,2018。

叶舒宪选编:《神话——原型批评》,西安:陕西师范大学出版社,1987。

特里·伊格尔顿:《甜蜜的暴力:悲剧的观念》,方杰、方宸译,南京:南京大学出版社,2007。

《中国戏剧年鉴2001—2002》,北京:中国戏剧年鉴社,2005。

周云龙:《越界的想象:跨文化戏剧研究(中国,1895—1949)》,厦门:厦门大学出版社,2010。

Aeschylus, *Aeschylus* (*Agamemnon, Libation-bearers, Eumenieds, Fragments*), with an English translation by H. W. Smyth, in two volumes, London: William Heinemann, 1939.

Aeschylus, *Agamemnon*, edited with a commentary by Eduard Fraenkel, Vol. I., Oxford: Clarendon Press, 1962.

Aristotle, *On Poetics*, trans. Seth Benardete and Michael Davis, Indiana: St. Augustine's Press, 2002.

Aristotle, *On Rhetoric: A Theory of Civic Discourse*, newly translated with Introduction, Notes and Appendixes by George A. Kennedy, New York and Oxford: Oxford University Press, 1991.

Aristotle, *Poetics*, introduction, commentary and appendixes by D. W. Lucas, Oxford: Clarendon Press, 1968.

Homi K. Bhabha, *The Location of Culture*, London and New York: Routledge, 1994.

Rustom Bharucha, *Theatre and the World: Performance and the Politics of Culture*, London and New York: Routledge, 1993.

P. E. Easterling (ed.), *The Cambridge Companion to Greek Tragedy*, Cambridge: Cambridge University Press, 1997.

Euripides, *Euripides Bacchae*, with an introduction, translation and commentary by Richard Seaford, Warminster: Aris & Phillips Ltd, 1996.

Euripides, *Evripides Fabvlae*, I, J. Diggle (ed.), London and New York: Oxford University Press, 1984.

Rossella Ferrari, Ashley Thorpe (eds.), *Asian City Crossings: Pathways of Performance through Hong Kong and Singapore*, London and New York: Routledge, 2021.

Erika Fischer-Lichte, *Das eigene und das fremde Theater*, Tübingen und Basel: Francke Verlag, 1999.

Erika Fischer-Lichte, *Dionysus Resurrected: Performances of Euripides'* The Bacchae *in a Globalizing World*, Chichester: Wiley-Blackwell, 2014.

Hellmut Flashar, *Inszenierung der Antike: Das griechische Drama auf der Bühne von der frühen Neuzeit bis zur Gegenwart*, München: Verlag C. H. Beck, 2009.

Lizbeth Goodman, Jane de Gay (eds.), *The Routledge Reader in Politics and Performance*. London and New York: Routledge, 2005.

Linda Hutcheon, Siobhan O'Flynn, *A Theory of Adaptation*, 2nd edition, New York: Routledge, 2013.

Margaret Jane Kidnie, *Shakespeare and the Problem of Adaptation*, London and New York: Routledge, 2009.

Li Ruru, *The Soul of Beijing Opera: Theatrical Creativity and Continuity in the Changing World*, Hong Kong: Hong Kong University Press, 2010.

H. G. Liddell, R. Scott (compiled), *A Greek-English Lexicon*, Oxford:

Clarendon Press, 1996.

Jacques Lacan, *The Seminar of Jacques Lacan Book VII: The Ethics of Psychoanalysis (1959-1960)*, J. Miller (ed.), Dennis Porter (trans.), New York and London: W.W. Norton & Company, 1992.

Daphne Pi-Wei Lei, *Operatic China: Staging Chinese Identity across the Pacific*, New York: Palgrave Macmillan, 2006.

Jacqueline Lo, *Staging Nation: English Language Theatre in Malaysia and Singapore*, Hong Kong: Hong Kong University Press, 2004.

Charlotte McIvor, Jason King (eds.), *Interculturalism and Performance Now: New Directions?*, London: Palgrave Macmillan, 2019.

Erin B. Mee, Helene P. Foley (eds.), *Antigone on the Contemporary World Stage*, Oxford University Press Scholarship, 2011.

Patrice Pavis, *Theatre at the Crossroads of Culture*, trans. Loren Kruger, London and New York: Routledge, 1992.

Patrice Pavis (ed.), *The Intercultural Performance Reader*, London: Routledge, 1996.

Anton Powell (ed.), *Euripides, Women, and Sexuality*, London and New York: Routledge, 1990.

Qi Shouhua, *Adapting Western Classics for the Chinese Stage*, London and New York: Routledge, 2019.

Almut-Barbara Renger, *Oedipus and the Sphinx: The Threshold Myth from Sophocles through Freud to Cocteau*, trans. by D. A. Smart and D. Rice, with J. T. Hamilton, Chicago and London: University of Chicago Press, 2013.

Julie Sanders, *Adaptation and Appropriation*, 2nd edition, London and New York: Routledge, 2016.

Charles Segal, *Tragedy and Civilization: An Interpretation of Sophocles*, Cambridge: Harvard University Press, 1981.

Sophocles, *Antigone*, Mark Griffith (ed.), Cambridge: Cambridge University Press, 1999.

Sophocles, *Sophocles: Antigone and Other Tragedies*, a new verse translation by Oliver Taplin, Oxford: Oxford University Press, 2020.

Sophocles, *Sophocles: The Plays and Fragments, volume 3, The Antigone*, with critical notes, commentary, and translation in English prose by R. C. Jebb, Cambridge: Cambridge University Press, 2010.

Sophocles, *Sophocles: The Plays and Fragments, volume 1, The Oedipus Tyrannus*, with critical notes, commentary and translation in English prose by R.C. Jebb, Cambridge: Cambridge University Press, 2010.

George Steiner, *How the Antigone Legend has Endured in Western Literature, Art, and Thought*, New Haven and London: Yale University Press, 1996.

J. Turner, *Eugenio Barba*, New York: Routledge, 2004.

R. P. Winnington-Ingram, *Sophocles: An Interpretation*, Cambridge: Cambridge University Press, 1980.

三、论文

白艾莲：《燕赵之声多慷慨 演绎悲剧〈忒拜城〉》，《中国戏剧》，2002年第10期。

蔡忆：《浅谈河北梆子〈美狄亚〉改编的得与失》，《大舞台》，1996年第3期。

陈琛：《戏曲跨文化改编成功案例探析——由河北梆子〈美狄亚〉上演

30 周年谈起》,《四川戏剧》,2020 年第 9 期。

陈红薇:《西方文论关键词:改写理论》,《外国文学》,2016 年第 5 期。

陈建忠:《回到希腊——关于河北梆子〈美狄亚〉的断想》,《大舞台》,1995 年第 6 期。

陈琳:《交织表演文化理论剖析》,《戏剧》,2021 年第 5 期。

陈奇佳:《自由之病:伊格尔顿的悲剧观念》,《文学评论》,2018 年第 4 期。

陈戎女:《安提戈涅的中国面相:戏曲新编的策略、路径和意义》,《戏剧》,2019 年第 5 期。

陈戎女:《改编与重塑:跨文化戏曲中的女性人物及其意义》,《戏剧》,2021 年第 5 期。

陈戎女:《古希腊悲剧跨文化戏剧实践的历史及其意义——以中国戏曲改编和搬演为中心》,《中国文化研究》,2018 年第 2 期。

陈戎女:《孙惠柱:跨文化戏剧的理论与实践》,《中国文艺评论》,2018 年第 7 期。

陈戎女:《希剧中演:两个古老文明的跨文化交融与实践》,《光明日报(理论版)》,2020 年 9 月 14 日,第 15 版。

陈戎女:《中外戏剧经典的跨文化研究:双向思维促进多元文明互鉴》,《光明日报(理论版)》,2021 年 10 月 20 日,第 11 版。

陈世雄:《跨文化,还是"忘我"文化?——从京剧〈中国公主杜兰朵〉与谢克纳版〈奥瑞斯提亚〉谈起》,《艺苑》,2009 年第 8 期。

陈恬:《经典文本和当代语境:谈查尔斯·米〈大爱〉》,《戏剧与影视评论》,2019 年第 5 期。

陈秀娟:《〈美狄亚〉:中西戏剧融合的成功探索》,《文艺报》,2019 年 11 月 11 日,第 4 版。

陈仲凡：《歌剧—清唱剧〈俄狄浦斯王——斯特拉文斯基的新古典主义杰作〉》，《交响——西安音乐学院学报》，2006 年第 1 期。

德米特里·楚博什金：《命运不可承受之重：论瓦赫坦戈夫剧院版〈美狄亚〉》，陈恬译，《戏剧与影视评论》，2019 年第 3 期。

丛小荷：《极简之下的空洞》，《戏剧文学》，2014 年第 1 期。

《导演系 2017 级戏曲导演专业毕业大戏〈俄狄王〉成功演出》，《戏曲艺术》，2021 年第 2 期。

都岚岚：《论朱迪斯·巴特勒对〈安提戈涅〉的再阐释》，《英美文学研究论丛》，2012 年第 2 期。

方李珍：《戏曲意象初探（一）》，《福建艺术》，2010 年第 3 期。

方平：《真疯还是假疯？——谈哈姆莱特的悲剧性格》，《上海戏剧》，1994 年第 5 期。

费春放、孙惠柱：《戏曲程式的表意和文化信息——以几个取材于西方剧作的戏曲演出为例》，《艺术百家》，2015 年第 5 期。

傅谨：《戏曲表演理论体系刍议》，《中国戏剧》，2013 年第 8 期。

傅谨：《阿甲的"朝天蹬"之思》，《读书》，2021 年第 7 期。

宫宝荣：《从剧目看中国戏剧节的差距——以乌镇戏剧节和天津曹禺国际戏剧节为例》，《中国文艺评论》，2016 年第 4 期。

宫宝荣：《从〈哈姆雷特〉到〈王子复仇记〉——一则跨文化戏剧的案例》，《戏剧艺术》，2012 年第 2 期。

龚孝雄：《"中国化"与"中国版"：浅谈中国戏曲改编外国名著的两种模式》，《剧本》，2008 年第 10 期。

韩轩：《换位思考，讲述中国故事——观北京国际音乐节〈霸王别姬〉〈赵氏孤儿〉》，《北京日报》，2018 年 10 月 18 日，第 020 版。

伊安·赫伯特：《西方戏剧经典在亚洲舞台》，朱凝译，《戏剧》，2008

年第 S1 期。

何成洲：《作为行动的表演——跨文化戏剧研究的新趋势》，《中国比较文学》，2020 年第 4 期。

胡彬彬：《跨文化戏曲的智慧教育：豫剧〈俄狄王〉中的女先知》，《海峡人文学刊》，2022 年第 3 期。

胡宁容：《说说"话剧"这个名称——兼及从"爱美剧"到"话剧"》，《戏剧》，2007 年第 1 期。

胡适：《文学进化观念与戏剧改良》，《中国新文学大系》，1935 年第 1 期。

惠子萱：《〈忒拜城〉："西戏中演"的继承与创新》，《文艺报》，2019 年 11 月 11 日，第 4 版。

姬君超：《三类戏的断想》，《大舞台》，2018 年第 5 期。

姜雄：《以传统京剧演绎希腊悲剧：浙京〈王者俄狄〉线上展演》，《杭州日报》，2021 年 12 月 28 日，第 A23 版。

阚洁：《跨文化戏剧与表演研究——与纽约大学人类表演学资深教授谢克纳博士的访谈》，《艺术百家》，2012 年第 2 期。

蠡人：《美哉，美狄亚》，《乡音》，1995 年第 5 期。

李茜：《"美狄亚"在德国：文化身份与当代话题》，《戏剧》，2021 年第 5 期。

李雨薇：《"女性行侠复仇"故事新变研究——从唐代文献到〈聊斋志异·侠女〉》，《西南科技大学学报（哲学社会科学版）》，2018 年第 4 期。

李湛编辑整理：《"梅兰芳剧团访苏总结讨论会"记录》，皮野译，《当代比较文学（第九辑）》，北京：华夏出版社，2022。

梁婉婧：《地方小剧种的小剧场戏曲探索：蒲剧〈俄狄王〉的台前幕后》，《海峡人文学刊》，2022 年第 3 期。

梁燕丽：《彼得·布鲁克的跨文化戏剧探索》，《国外文学》，2009 年第

1期。

梁燕丽:《全球化语境下的跨文化戏剧》,《戏剧》,2008年第3期。

刘心化:《罗氏三代的希腊文化之缘》,《戏剧之家》,2000年第6期。

刘玉玲:《演〈美狄亚〉谈戏剧观》,中国戏剧家协会编:《中国戏剧梅花奖20周年文集》,北京:中国戏剧出版社,2004。

刘云飞:《古希腊跨文化戏剧研究——以〈美狄亚〉为例》,《写作》,2014年第9期。

卢铭君:《美狄亚母题的世界性及其在德语文学语境中的特点》,《德语人文研究》,2018年第2期。

罗峰:《欧里庇得斯〈美狄亚〉中的修辞与伦理》,《外国文学研究》,2022年第2期。

罗锦鳞:《用中国传统戏曲表演古希腊悲剧》,《大舞台》,1995年第4期。

罗锦鳞:《关于导演古希腊戏剧的思考》,《戏剧艺术》,2016年第4期。

罗锦鳞、陈戎女:《中国舞台上的古希腊戏剧——罗锦鳞访谈录》,《比较文学与世界文学(第九期)》,北京:北京大学出版社,2016。

吕效平:《对drama的再认识:兼论戏曲传奇》,《戏剧艺术》,2017年第1期。

马荣嘉:《我看中国的普罗米修斯》,《文艺报》,2019年8月28日,第8版。

马元龙:《安提戈涅的辉煌之美》,《文学评论》,2020年第2期。

夏洛特·麦基弗、贾斯汀·中濑:《西方跨文化戏剧理论的"风"与"浪"》,邹璇子译,《戏剧》,2021年第5期。

美成:《耳目之娱,心灵之撼——解读实验京剧〈王者俄狄〉》,《上海戏剧》,2009年第2期。

宁宗一:《幽冥人生——中外鬼戏文化摭谈》,《天津外国语学院学报》,

1996 年第 2 期。

帕特里斯·帕维斯:《迈向一种戏剧中的互联文化主义理论》,曹路生译,《戏剧艺术》,2001 年第 2 期。

潘淋青、袁筱一:《反抗绝对理性的"绝对意愿":阿努依版〈安提戈涅〉与萨特的存在主义思想》,《戏剧艺术》,2021 年第 5 期。

覃志峰:《古希腊戏剧入华考论》,《戏剧文学》,2011 年第 11 期。

彼得·斯坦德曼:《〈巴凯〉——演出的意义》,梁于华译,《中国京剧》,1996 年第 2 期。

苏力:《自然法、家庭伦理和女权主义?——〈安提戈涅〉重新解读及其方法论意义》,《法制与社会发展》,2005 年第 6 期。

孙惠柱:《"净化型戏剧"与"陶冶型戏剧"初探——兼析中西文化语境中的戏剧、话剧、戏曲等概念》,《文艺理论研究》,2018 年第 1 期。

孙志英:《试论河北梆子〈美狄亚〉的舞台思维》,《大舞台》,1995 年第 3 期。

唐晓白:《〈巴凯〉——幻觉的契合》,《中国戏剧》,1996 年第 6 期。

唐晓白:《交流的意义——河北梆子〈美狄亚〉观后》,《大舞台》,1996 年第 2 期。

田之仓稔、赵志勇:《古希腊戏剧在日本的演出》,《戏剧》,2008 年第 S1 期。

万柳:《传神史剧与跨文化改编——从希腊悲剧〈安提戈涅〉到高甲戏〈安蒂公主〉》,《戏曲艺术》,2014 年第 2 期。

王楠:《性别与伦理间的安提戈涅:黑格尔之后》,《外国文学研究》,2014 年第 3 期。

王娅霏:《中西传统交融 绽开奇异新花——河北梆子〈美狄亚〉观后感》,《大舞台》,1996 年第 2 期。

王煜:《京剧无需挟"新"自重》,《人民日报》,2012年4月6日。

吴继成:《世界剧坛的又一次检验——关于〈俄狄浦斯王〉的国外评议》,《中国戏剧》,1986年第8期。

小利:《〈巴凯〉——不是京剧的京剧》,《戏剧之家》,1997年第1期。

肖琼:《谁是悲剧英雄?——〈安提戈涅〉的三种经典解读》,《马克思主义美学研究》,2009年第2期。

徐涟:《〈忒拜城〉是不是一剂良药》,《中国文化报》,2002年5月30日,第002版。

薛晓金:《用中国戏曲捕捉古希腊悲剧艺术精髓——评河北梆子〈美狄亚〉》,《戏曲艺术》,2003年第1期。

严程莹、李启斌:《近年来跨文化戏剧研究述评》,《戏剧文学》,2013年第3期。

颜荻:《〈僭主俄狄浦斯〉中的诗歌与哲学之争》,《外国文学评论》,2021年第3期。

杨慧:《西方"美狄亚"与中国"杀子"、"弃妇"叙事比较研究》,《青海民族大学学报》,2010年第1期。

杨慧林:《解读"中国化"问题的中国概念——以"对言"和"相关"为例》,《中国人民大学学报》,2023年第1期。

杨诗卉:《古希腊戏剧在中国的改编与演出——跨文化戏剧的求索之路》,《戏剧》,2019年第5期。

杨予野:《梆子腔唱腔旋律的基本特征》,《乐府新声(沈阳音乐学院学报)》,1984年第1期。

姚云帆:《从真理的剧场到治理的剧场:福柯对〈俄狄浦斯王〉的解读》,《文艺研究》,2017年第10期。

俞建村:《谢克纳与印度——跨文化的演绎与争议》,《戏剧艺术》,

2009年第2期。

章诒和：《跨越与沟通——看河北梆子〈美狄亚〉》，《大舞台》，1996年第1期。

张嫒：《大胆的构想，成功的跨越——试析河北梆子曲牌在〈美狄亚〉中的运用》，微信公号"戏剧传媒"，2019年10月7日，https://mp.weixin.qq.com/s/m28-ekrZvotw4c9HQGnmsw。[访问时间：2022年3月15日]

赵雁风：《古希腊戏剧在日本的跨文化编演——以蜷川幸雄的〈美狄亚〉舞台呈现为中心》，《当代比较文学（第七辑）》，北京：华夏出版社，2021。

郑传寅、曾果果：《"跨文化京剧"的历程与困境》，《东南大学学报（哲学社会科学版）》，2012年第6期。

郑芳菲：《跨文化戏曲改编的新面相——以蒲剧、豫剧〈俄狄王〉为中心》，《海峡人文学刊》，2022年第3期。

郑芳菲：《历久弥新的中国〈美狄亚〉——观河北梆子〈美狄亚〉（青春版）有感》，《大舞台》，2021年第2期。

周传家：《大境界大追求——喜看评剧〈城邦恩仇〉》，《艺术评论》，2014年第7期。

周健森：《百年评剧首出国门唱洋戏》，《北京日报》，2015年7月31日，第015版。

周龙：《我创作〈巴凯〉的体会》，《中国戏剧》，1998年第9期。

周云龙：《跨文化戏剧——概念所指与中国脉络》，《当代比较文学（第三辑）》，北京：华夏出版社，2019。

周云龙：《摹仿与跨文化戏剧研究：超越身份政治》，《文艺研究》，2021年第2期。

朱恒夫：《中西方戏剧理论与实践的碰撞与融汇——论中国戏曲对西方戏剧剧目的改编》，《戏曲研究》，2010年第1期。

朱黎明、王亚菲：《论中国戏曲表演叙事》，《艺术百家》，2009年第2期。

朱夏君：《重述：中国古典戏曲里的本体存在》，《清华大学学报（哲学社会科学版）》，2022年第4期。

朱行言：《从希腊祭坛飞向神州舞台的〈美狄亚〉》，《戏曲艺术》，2003年第2期。

朱雪峰等：《世界戏剧、本土化与文化交往："跨文化戏剧"国际研讨会综述》，《当代外国文学》，2011年第2期。

Chen Rongnu, "Reception of Greek Tragedy in Chinese Literature and Performance", *Encyclopedia of Greek Tragedy* (Vol II), Hanna M. Roisman (ed.), Chichester: Wiley-Blackwell, 2014: 1062-1065.

Chen Rongnyu, Yan Tianjie, "Ancient Greek Tragedy in China: focusing on *Medea* adapted and performed in Chinese Hebei clapper opera", *Neohelicon*, Volume 46, No.1, 2019: 115-123.

Chen Rongnu, Zhao Lingling, "Translation and the Canon of Greek Tragedy in Chinese Literature", *CLCWeb: Comparative Literature and Culture*, Volume 16 Issue 6, December 2014, Article 9.

Erika Fischer-Lichte, "Interweaving Cultures in Performance: Different States of Being In-Between", *New Theatre Quarterly*, November 2009: 391-401.

K. Georgousopoulos（耶奥勒古索布洛斯）：《民间戏曲演绎古希腊悲剧》（Η τραγωδία ως λαϊκό μελόδραμα），希腊《新闻报》（*TA NEA*），2015年8月10日。

Bernard Knox, "The Date of the Oedipus Tyrannus of Sophocles", *American Journal of Philosophy*, 77. 1956 (2):133-147.

Qi Shouhua, Zhang Wei, "Tragic Hero and Hero Tragedy: Reimagining *Oedipus the King* as *Jingju* (Peking opera)", *Classical Reception Journal*, Vol.

11, 2019 (1):1-22.

Tian Min, "Adaptation and Staging of Greek Tragedy in Hebei Bangzi", *Asian Theatre Journal*, 2006 No.2: 248-263.

四、博士论文

Annie Megan Evans, "The Evolving Role of the Director in xiqu Innovation", Dissertation for doctor of philosophy in theater of University of Hawaii, 2003.

附录一
中国舞台上的古希腊戏剧——罗锦鳞访谈录

一、希腊戏剧在我国早期的话剧演出

陈戎女（以下简称陈）：罗老，您好！首先欢迎您来到北京语言大学接受我们的采访，还带来这么多学生，大家一起交流！这次访谈的主要目的和内容，是进一步了解您对古希腊戏剧进行跨文化改编的相关情况。首先想请您谈一谈：您是怎样与古希腊结缘的？我们知道，您对古希腊文化的兴趣可能受到了您父亲罗念生先生的影响，还想听您亲自讲一讲其中的细节。

罗锦鳞（以下简称罗）：从很小的时候开始，我就帮父亲校对和誊抄他的译稿。那时没有电脑和打印机，所以他的译稿必须先经过整理和手抄，才能交付印刷。可是我越抄越烦，（众笑）为什么呢？因为我最接受不了古希腊人的名字：希腊人的名字本身就长，再加上什么父名、本名、姓，就特别特别长。我那时候非常烦它们。虽然我父亲在外面找了专人帮他抄写，但是毕竟还是要付款的，找我的话就不用额外开支了。（众笑）我每抄一次，父亲就奖励我一根冰棍。我上小学、初中、高中的时候，都在帮父亲抄稿，久而久之，自然就了解了古希腊文化。等我上大学，上了中央戏剧学院以后，开学第一课就是廖可兑老师的"西欧戏剧史"，开篇就讲古希腊。所以廖可兑先生才是我学习古希腊戏剧的启蒙老师，而廖可兑又是我父亲的学生，因此这也可以说是一种间接的家传。"文化大革命"爆发以后，我成了真正的

"逍遥派",这时候我开始静下心来系统地重新学习古希腊戏剧,深深被蕴藏在作品中的强烈人文关怀和现实意义所感染。

陈: 那么您执导的第一部古希腊戏剧是什么呢?

罗: 是《俄狄浦斯王》。"文革"结束以后,各大高校都恢复了正常的教学工作。从1984年起,我开始执教中戏导演系84级的导演干部进修班和专修班。他们要进行毕业表演,我就给了两个备选剧目:《哈姆雷特》和《俄狄浦斯王》,结果《哈姆雷特》遭到了学员们的一致否定。首先,"复仇"在当时并不是一个带普遍性的话题;其次,此剧已有过许多次的演出了,感觉很难再演出新意。但《俄狄浦斯王》不同,中国从来没有过正式的公演。对于众多学员来说,这是一部相当新鲜的悲剧。因此大家参演的积极性都很高。我还是有自己的顾虑:首先,这是一部带有宿命论意味的命运悲剧,刚好与我们主张的"人定胜天"的政治宣传相抵触;其次,《俄狄浦斯王》与我们所处的时代隔得太过遥远,各种表演细节都难以想象和了解。于是我分别找到丁扬中副院长和徐晓钟院长,获得了两位领导的肯定与鼓励,他们认为"老祖宗的戏早就该排了"。然后我又去找我父亲,他当然支持我。有了领导和父亲的鼓励,我就开始大胆地排演《俄狄浦斯王》。为了稳妥起见,我先在学生的导演作业中布置了《美狄亚》《安提戈涅》以及《俄狄浦斯王》,并且要求他们将"荒诞派""先锋戏剧"和"实验戏剧"的不同表现手法融入自己的作业中。当我看完他们的作业后,就基本形成了自己的执导思路。80年代的中国观众对古希腊文化很陌生,缺乏了解,如果我们用现代手法演绎古希腊悲剧,很可能会把观众引歪,让他们以为古希腊戏剧就是这个样子,这是切切不可的。我们最后选择用古希腊悲剧的传统戏剧形式,且能让中国观众接受的办法进行排演。

陈:《俄狄浦斯王》这部戏首演是在哪年?

罗: 1985年下半年排练,1986年春进行了首演,由84级的导演进修

班和专修班同学演出，这是在中国正式公演的第一部古希腊悲剧。当时领导非常支持我们的工作，由于排练的教室太小，学院特批，把两个教室之间的墙打通了。戏粗排后，学校特意录像，供我们寒假研究加工方案使用。同学们排练的时候也很刻苦。这出戏我原定只公演五场，没想到首演之后一发不可收，最终在观众的强烈要求下加演到二十多场，出国返回后又进行了第二轮公演，总场次达四十场之多。《俄狄浦斯王》是我们当年的教学汇报演出，因此只能在中戏的剧场中表演，即便如此，一位热心观众还是赶过来连看了八场。在学界，《俄狄浦斯王》的影响也很大：当时的戏剧界存在着南北派之争，也就是"写意戏剧"与"写实戏剧"的论争。可无论是"南派"还是"北派"，都能从我们的戏里挖掘出他们自己的理论依据。对此，我的理解是：最原始的戏剧形式是最丰富的。作为欧洲戏剧的源头，古希腊戏剧既"写意"，也"写实"。

 后来，我带着这部戏参加了1986年在希腊举办的第二届国际古希腊戏剧节，班里的32个学生全部登台演出，引起了极大轰动。已故法国科学院院士、古希腊文学专家彼特里迪斯在文章中写道："看了你们的演出，我百感交集。我想也许只有像中国这样具有古老文化的民族才能理解古代希腊的智慧和文化传统。"希腊文化部长更是激动地在研讨会上说："我们应该派人到中国去学习中国人是怎么认识希腊戏剧的。"这部戏为国家争得了很大的荣誉，也开启了我导演古希腊戏剧的艺术历程。

 陈：我们看到，您最早排演的古希腊戏剧，如《俄狄浦斯王》《安提戈涅》和《特洛亚妇女》都采用了话剧的形式。能否请您谈谈导演《安提戈涅》和《特洛亚妇女》时的情形？

 罗锦鳞：好的。《俄狄浦斯王》在国外引起的反响很快就传回了国内，哈尔滨话剧院看到相关报道后主动联系我，想让我再为他们排演一部古希腊戏剧。于是就有了1988年版的《安提戈涅》。这部戏先在哈尔滨话剧院首

演,后来又应邀参加了第四届国际古希腊戏剧节的角逐。很有意思的是,当年在《俄狄浦斯王》中扮演男主角俄狄浦斯的徐念福,在这部戏里又扮演了克瑞翁,他的表演赢得了希腊本土观众和国际专家们的一致好评与认可,德尔斐市长因此授予他"荣誉公民"称号。同时也授予了我和父亲罗念生。

我排演的第三部古希腊悲剧是《特洛亚妇女》。这部戏是我和煤矿文工团1991年合作完成的,歌队全部由煤矿文工团的舞蹈演员组成。《特洛亚妇女》也参加了1992年的希腊戏剧节,在希腊、塞浦路斯的许多城市演出过。值得一提的是,后来我还在新加坡导演过英文版的《安提戈涅》,由新加坡南洋艺术学院演出。这部戏还有个插曲:之前,我赴新加坡讲学时,他们正好有座楼顶露天剧场,想让我排演此剧。当时戏剧系主任跟我说《安提戈涅》的主题最好改一改。我原本想在这部剧中反映克瑞翁唯我独尊、专横跋扈的独裁思想,以及由此导致的政治悲剧和伦理悲剧。当时新加坡还是由它的"国父"——李光耀总理执政。如果按照我之前的想法,在舞台上展现一个刚愎自用、六亲不认的统治者形象,新加坡观众恐怕很难接受。于是我回答说可以主题转换:当克瑞翁知道犯法者是自己的外甥女时,他丝毫不顾私情、对后者严惩不贷,这难道不是大义灭亲吗?后来,当我再去新加坡执导此剧时,李光耀已下台了。于是这一版的《安提戈涅》在2011年还是按我最初设计的主题演出了。

陈:除了这三部戏之外,您还排演过其他话剧版的古希腊戏剧吗?

罗:说到话剧的演出形式,其实《俄狄浦斯王》更早还有北京电影学院的一版,大概是粉碎"四人帮"后不久,电影学院的老师排的,学生自己演的,他们请我去看了,但没公演,他们打的旗号艺术指导是罗锦鳞。另外就是2014年,由我的博士生杨蕊和李喧导演的新版《俄狄浦斯王》,我任艺术指导,北京大学"北大剧社"演出,当年赴希腊参加了第三届国际大学生戏剧节,还参加了北京的国际青年戏剧节,好几轮演出,获得特好的评价。

陈：就是您说在希腊新发掘的古剧场演出的那出戏？

罗：对，他们俩导演的。除了悲剧，2004 年我还导演过一出古希腊喜剧《地母节妇女》，在武汉人民艺术剧院演出，这是在中国公演的第一部古希腊喜剧，同年参加了在希腊举行的第十三届国际古希腊戏剧节，后又赴塞浦路斯参加戏剧节演出，受到极其热烈的欢迎和好评。评论界原来认为中国人是封闭的、含蓄的，没想到能把喜剧的幽默与滑稽表演得那么鲜明，富于喜剧风格。

二、中国戏曲搬演古希腊悲剧

（一）《美狄亚》：创新河北梆子 情动五洲四海

陈：您之前排的三部古希腊悲剧都是话剧形式，那么，是什么契机促使您从话剧转向戏曲形式的舞台演出呢？

罗：《俄狄浦斯王》《安提戈涅》《特洛亚妇女》都到希腊演出过，从 80 年代开始，我们和希腊戏剧界的学术交流也日益频繁。1988 年我带着《安提戈涅》到希腊演出时，时任欧洲文化中心主任的伯里克利斯·尼阿库先生就向我建议："中国戏曲可是举世闻名的，蕴藏着独特的艺术价值和表现手法，为什么你不用戏曲的形式来演绎古希腊悲剧呢？"这句话启发了我。正巧在这时，河北梆子剧院的裴艳玲派人找到我，希望能和我合作一部戏。我当时想，梆子的特点就是沉郁悲凉、唱腔高亢、富有情感爆发力，很符合希腊悲剧精神。与京剧相比，河北梆子的历史更为悠久，而且海纳百川，对新鲜事物的包容性很强，又是地方戏，不那么保守，于是我们一拍即合，决定用梆子的形式演出《美狄亚》。

从 1988 年开始，我和编剧姬君超就在酝酿《美狄亚》的剧本创作和演

出细节。但我们首先面临着一个基本问题:如何在保留中国戏曲韵味的前提下展现希腊悲剧精神?在这之前,我已经让我的学生做过相关的实验,比如用京剧的形式演出《奥赛罗》,但因为中西"拼合"的处理方法不当而没有成功:一身戏服,上面是英国式的,下面衬的却是中国裙子;背景是西方式的写实海水,下面拼贴的却是中国固有的戏剧符号;最让人忍俊不禁的是照搬了外国人的名字,却又要以京剧的腔调唱出来,结果演员刚一张口,台下就笑倒了一片……"拼合"的方法难以奏效,归根结底,是因为其舞台呈现不伦不类。吸取了这个教训,我决定不用"拼合"而用"融合"。从美学上讲,古希腊戏剧的风格可以概括为简洁、庄严、肃穆,中国戏曲的特点则是写意、虚拟、象征。我对这部戏的处理就基于对以上美学原则的融合,以最经济的手段表现最丰富的内容。简洁是艺术的最高境界,在我们的戏曲传统里同样富有张力,如我们的留白、"以一当十",等等。除此以外,中国戏曲和古希腊戏剧还有着诸多共通之处。第一,二者都诞生于庙会,并与宗教活动密切相关。第二,在表现形式上,古希腊演员戴着面具;我们的戏曲演员没有面具,但也有"勾脸"。希腊戏剧中有歌队,我们也有相对应的"龙套"和"帮腔"。这些都成为我们跨越文化障碍,忠实展现《美狄亚》的制胜法宝。这部戏的排练总共只用 21 天就完成了,大大出乎我的意料。我们还在《美狄亚》中实现了传统戏曲形式的创新。比如:传统戏曲中要有一桌二椅,我们这个戏中连一桌二椅都没有,但无论需要展现什么,歌队都可以用象征化手法使观众"看到"。

陈:第一版《美狄亚》是在哪里首演的?主演是哪些人?

罗:首演是在 1989 年的石家庄。裴艳玲饰演伊阿宋,彭蕙蘅扮演美狄亚。1991 年首次赴希腊访问演出,而后多次赴其他国家演出。至今还有外国邀请。

陈:《美狄亚》的歌队是被后来的评论家讨论比较多的。您当时是怎么考

虑运用歌队的？

罗：我特别对歌队进行了中国戏曲式的改造。中国戏曲中有"帮腔""龙套"的形式，"帮腔"只是不出场而已，我把"帮腔"和"龙套"与古希腊戏剧的歌队结合，歌队在戏中发挥了许多作用，她们由6到8名女演员组成，穿同样的服装，动作整一。歌队和乐队分别坐于舞台台口的两侧，是舞台造型的组成部分。她们时而歌唱，时而舞蹈，时而融入戏剧冲突中，时而又在戏外发表评价，连接剧情，时而还代替布景或道具，甚至担当中国戏曲中的"检场人"，时而又扮演剧中的人物。这样既保留了歌队在古希腊悲剧中的原始作用，又从视听艺术角度充分发挥了歌队的多功能作用。她们在剧情内跳进跳出，灵活多样，成为《美狄亚》演出中最大的特色之一，也是不可或缺的有机组成部分。歌队在全剧中有16个唱段，充分发挥了中国戏曲唱念做打的艺术特色，又保留了古希腊悲剧的重要传统，得到了很高的评价。

陈：您执导的这一版《美狄亚》是与河北省梆子剧院合作演出的，在国内外都取得了成功，那么为什么又出现了第二版《美狄亚》呢？

罗：第二版《美狄亚》是和河北省梆子剧院青年剧团合作，这出戏是它的建团剧目，1995年演出。彭蕙蘅在这部戏里继续扮演美狄亚，伊阿宋改由陈宝成饰演。彭蕙蘅因此剧获得了当年的梅花奖，到达了她演艺生涯的巅峰。第二版《美狄亚》后来越洋跨海，先后赴意大利、法国、哥伦比亚、塞浦路斯、圣马利诺等欧洲和拉丁美洲城市，或参加戏剧节，或访问演出，在国外引起了极大的轰动。当时一票难求，为了满足观众的需要，在国外上演了200多场。这部戏不仅获得了欧洲观众的认可，也征服了拉丁美洲的观众，哥伦比亚还因为这出戏形成了一大批"哥伦比亚河北梆子迷"。后来我又带戏三次赴哥，依然是一票难求。

彭蕙蘅得了梅花奖以后，河北省梆子剧院青年剧团曾经想复排《美狄

亚》，但是他们的院长把《美狄亚》改得一塌糊涂，给美狄亚穿上斗篷，跳上迪斯科，技术导演王山林火了，说"你们这么搞是犯罪"，所以复排没有成功。1997年青年剧团还排过一个河北梆子的《安提戈涅》准备去国外演出，但是整个戏太不成熟了，他们领导叫我去帮剧团加工了一个星期，重新排了一遍，97年到西班牙演出了。西班牙的演出没带我去，所以我就没算在我的作品里面，因为一开始我没参与。算起来《安提戈涅》有好几版了，话剧两版，河北梆子两版，然后还有2011年在新加坡由南洋艺术学院演出的英语版。

排完第二版《美狄亚》后，我接到北京市河北梆子剧团的邀请，执导了第三版《美狄亚》。[1]

陈：第三版与前面两版有很大不同，剧团从河北省换到北京市了，美狄亚的主演也换了，另外在歌队设置上和前两版相比有什么变化？

罗：对，第三版是刘玉玲饰演美狄亚，殷新泉饰演伊阿宋，2003年首演，刘玉玲因为这出戏获得梅花奖二度梅奖。这版《美狄亚》的歌队与之前的歌队相比增加了人数，形式没有大变，但动作难度逐级递增。

陈：刘玉玲对美狄亚的诠释和彭蕙蘅有很大不同。对此您怎样评价呢？

罗：如果综合考量，我觉得还是彭蕙蘅的表演更为立体出色。刘玉玲的长处在于她的声腔：她的唱腔不仅富有梆子本身的特色，还结合了西洋唱法，形成了"京梆子"的特色。另外，她对生活的理解肯定要比相对年轻的彭蕙蘅更为深刻和厚实。由于彭蕙蘅演出《美狄亚》时相对年轻，体力也比较充沛，所以相对于第三版，第一版和第二版《美狄亚》中女主角的武戏更多。

总体来看，美狄亚这个角色集中了戏曲"旦角"的各种表演特色，唱念

[1] 2016年的访谈中，罗锦鳞导演说2003年的《美狄亚》演出为第三版，但2019年北京市河北梆子剧团复排后的《美狄亚》均被称为第五版，相应地，2003年的演出应是第四版，详见本书第二章第二节的舞台史梳理。此处及后面几处提及2003年版时称第三版均为访谈原话，未作改动。

做打一应俱全，情感浓度极高，表演难度很大。两个版本的女主角都成功地扮演了美狄亚，也因此，一位得了第十三届梅花奖，一位得了第二十届的二度梅。

现在我们正在和北京市河北梆子剧团酝酿排演第四版《美狄亚》。

陈：我经常思考这样一个问题，美狄亚是一个弑兄杀子的复仇女性形象，在西方文学中也是少见的果敢决绝的女性。对于中国观众，这样的女性人物接受起来是否会有困难？

罗：其实国内观众和国外观众都有点难以接受。我们的戏去了农村演出，反响最好的就是《美狄亚》。农民的第一反应是：嗨，这不就是外国的陈世美吗？和中国陈世美一样，为了功名利禄什么都可以出卖。

陈：但是秦香莲不可能把自己的孩子杀了。

罗：这点是没办法，欧里庇得斯就这么写的。中国观众确实是比较难以接受这样的女人。《美狄亚》第二版演出后，文化厅的一个副厅长找我谈话，问能不能把最后这个情节改了。我坚决没同意，我说《美狄亚》要是去掉杀子，就不是这部戏了。因此我得找各种理由来合理化杀子的结局。所以我说女人比男人更凶残嘛。（笑）原来我以为光东方人难以接受美狄亚杀子，其实西方人也有接受不了的。有一次我带着剧团在巴黎表演《美狄亚》，当地一个学生就建议我改掉美狄亚杀子的结局。

实际上，美狄亚杀子有她的合理性：首先，伊阿宋把希望完全寄托在自己的孩子身上，美狄亚为了复仇必须毁掉伊阿宋全部的希望；其次，伊阿宋和美狄亚的儿子已经被当地国王视为眼中钉，即便她不动手，她的儿子也要被国王派人杀死。所以美狄亚想：与其死于仇人之手，不如死于自己之手。

陈：那么，您在这部戏里塑造的是一个东方式的美狄亚，还是一个西方式的美狄亚？

罗：是东方式的美狄亚，因为我的戏剧形式还是中国戏曲。

陈：但是在中国观众看来，中国传统妇女应该遵循三从四德，又怎么会杀子复仇？

罗：美狄亚杀子复仇只是故事中的一个部分。我更看重《美狄亚》对伊阿宋权欲熏心、抛妻弃子等负义行为的揭露与抨击。这样的悲剧在当代中国一再上演，具有强烈的现实意义。所以1989年这部梆子戏首演时叫《美狄亚与伊阿宋》。同时我们在剧本中增加了许多伊阿宋的戏份，就是为了突出伊阿宋为了王权、私欲以及个人享乐，不惜抛弃结发妻子的主题。

我在导演古希腊戏剧时形成这样一种执导理念，导古戏不仅需要强调和深化主题，更重要的是拓展多义的主题，为当代的观众服务。那么具体该怎么做？就是"强调和冲淡"，"强调"是突出、强化某个主题释义，"冲淡"是淡化、弱化原剧中的某种主题倾向。这是我在古希腊戏剧排演过程中的重要工作之一。在《美狄亚》中，我们冲淡了"喜新厌旧"这种爱情背叛的世俗主题，强调伊阿宋"为了权欲可以出卖一切"，批判他的权力至上论，他的背信弃义和出卖灵魂，当然也歌颂了美狄亚对纯粹爱情的坚持。

陈：也就是说您根据表达主题的需要拓展了欧里庇得斯原作的主题，深化伊阿宋的不义，以衬托美狄亚复仇的合理性。这看来是西方戏剧在中国本土化时必须克服的一个困难。

除了主题的拓展之外，戏曲版《美狄亚》中您运用了哪些中国戏曲的特技呢？

罗：运用得非常多。美狄亚弑杀亲生孩子的戏，是通过戏曲程式化的身段和跑圆场等动作加以渲染和表现，再加以中国式痛断肝肠的情感表达，深深地打动了观众，国内外的很多观众见此落泪。还有，伊阿宋看见美狄亚杀死自己的儿子后，他先是一个吊毛，紧接着急剧地后空翻，随后又运用传统身法一步步向自己的儿子爬去，一旦确认儿子真的死了，他马上疯狂地甩起头发来。这些戏曲特技手段非常好地外化了他此时的心情，国内国外的观众

一看就明白。除此以外，为了表现美狄亚对伊阿宋的爱恋，主动帮助他去夺取金羊毛，我还设计了许多他们乘船、放鸽、战龙、斗怪、武打、水旗、翻滚的戏曲场面，综合运用了传统戏剧中常见的各种武打特技。对于外国观众，这些武戏是中国戏曲最为出彩的地方之一。具体需要使用哪些特技手段。我的排演经验是，事先让梆子戏演员告诉我他们熟悉的特技，我们会根据情节发展斟酌采用。

陈：第一次观看河北梆子的外国观众对中国戏曲中的各种行当未必熟悉，很可能会因此看不懂情节。更大一点来说，中国传统戏曲在国外的演出和接受都有类似的问题。您是怎样克服这个困难呢？

罗：我几乎在每部戏的开始都增加了一个"序幕"。《美狄亚》中，我们增加了伊阿宋和美狄亚在小爱神的神箭下发生爱情的序幕，让观众了解他们曾经的同生共死的坚贞爱情。在国外演出时，乐队和歌队由上下场方位首先登场向观众致意，然后分坐台口两侧。随后，所有角色着戏装登场，由报幕员一一介绍角色与演员，这样外国观众对于剧中人物的关系就会一目了然，消除了观众容易对戏曲演员辨识不清的问题，有利于观众欣赏正戏。毕竟，《美狄亚》的故事对于有西方文学常识的外国观众来说不是陌生的而是熟悉的。

（二）《忒拜城》：安蒂对抗王权　鬼魂穿越生死

陈：《忒拜城》这出戏是为国际古希腊戏剧节排演的吧？

罗：对。2001年我接到欧洲文化中心的邀请，他们告诉我：本届戏剧节的主题是"忒拜城"。我当时想，《安提戈涅》不就是讲忒拜城的故事吗，于是我就选择了这部戏。

陈：说到这出戏我有一个疑惑。这出戏我看过两次演出，分别是在2005年北大百周年纪念讲堂和2015年国家大剧院。后来又翻阅了这出戏的编剧

郭启宏的文集第五卷，想详细看看剧本。郭启宏文集里的《忒拜城》剧本改编自三部戏《俄狄浦斯在科洛诺斯》《七将攻忒拜》《安提戈涅》，而我看到您排的舞台演出只有《七将攻忒拜》《安提戈涅》的内容，压根没有出现过俄狄浦斯。另外，我看到郭启宏文集里的高甲戏《安蒂公主》的剧本跟您排的《忒拜城》剧情是比较吻合的。所以我就搞不清楚，编剧的剧本与舞台演出本之间的差异是如何造成的？

罗：我没看到过你说的这个本子，那可能是郭启宏最早的剧本。《忒拜城》这出戏就是根据《七将攻忒拜》和《安提戈涅》而来，跟俄狄浦斯没关系。我跟郭启宏合作的时候，剧本基本上就是现在舞台上的样子了。我和郭启宏在长期的合作中达成一种默契，我要尊重他，因为当剧作家不容易。他写的剧本发表的时候内容由他定，因为那是文学本，文学本是以剧作为主。而我导的戏是演出本，演出本就得以导演为主，这就是我们的默契。所以你说的那个本子我都不知道，高甲戏的情况我也不清楚，似乎是他未曾排演的作品。所以，如果出现出版的剧本和上演的戏剧不吻合的情况，你就记住，文学本是剧作家负责，演出本是导演负责。那么，演出本和文学本有差别是很正常的事。

陈：而且，演出本每一轮演出也不一定一样吧？

罗：不一样。比如说《忒拜城》第一版本的时候演两个多小时，最后删减到一小时五十五分，我砍了很多的唱词。郭启宏本子的特点是抒情性强，戏曲唱腔要有拖腔，有时拖腔拖得戏的节奏太慢，观众会没有耐心听，就得剪唱词。在这个过程中间我遇到了很多困难，困难除了来自编剧，还有演员。演员不仅不会嫌唱词多，他们恨不得自己再加一段呢。但是《忒拜城》有演员主动要求剪词："罗导，把我这段删了吧，这段实际上是重复的，前面已经唱过了。"我剪了拖沓的唱词，戏就干净了。比如最后海蒙见到安提戈涅的鬼魂的时候，本来有两大段唱词，现在只有一段。我很尊重主动要求

剪词的演员，而"删我一句我就不演了"的那种演员，我从心眼里看不起。

陈：（笑）演员不愿意剪掉戏份嘛。《忒拜城》第一次公演是2002年在民族宫大剧院首演？

罗：对，那是正式公演，彩排是在另外一个剧院。安蒂是彭艳琴扮演，金民合演克瑞翁，刘玉玲演王后，王英会演先知。

陈：您这个戏我看的两次就相隔了十年，一出戏演了这么久，这十年的舞台演出都有些什么故事您给我们讲讲。

罗：这个戏演了十几轮了。2002年首演以后参加了希腊的艺术节，当然轰动了，然后回来以后紧接着就到哥伦比亚参加拉丁美洲戏剧节，中间还参加过中日韩戏剧节，是戏剧节的开幕戏。然后去年5月到了中国台湾，当地学者评价是改编古典作品里面最好的。《忒拜城》还参加过北京奥林匹克运动会演出，是奥运会的指定剧目，演给各国运动员看的。然后还在奥林匹克国际戏剧节、国家大剧院国际演出季、京津冀梆子艺术节等演出。

陈：经过这么多轮演出，《忒拜城》演员演出的阵容会有调整吧？

罗：是这样的。前期是彭艳琴演安蒂，后来是王洪玲饰演。王后原来是刘玉玲演，后来也换人了。海蒙也换演员了。每一轮演出的时候，每一档演出的时候，演员都要换。演员虽然在换，其他没变，所以《忒拜城》严格来说就这一版，《美狄亚》却是三版。

陈：你曾经说《忒拜城》跟《美狄亚》不一样，是"新编历史剧"，二者的区别在哪里？

罗：梆子戏《美狄亚》是纯中国戏曲，用的是"传统戏"样式，按照传统戏的规律来，虽然我加入了新的东西，但是它仍旧是传统中国戏曲。《忒拜城》是"新编历史剧"，它有传统的地方，也有不是传统的、新编的地方。比如说服装不是传统的戏服了，不是传统京剧的服装。戏曲传统戏的服装都是一样的，是明清传下来的。《忒拜城》呢，我根据中国的历史来看，把时

代定在春秋战国时代,因为战国时代有七雄争霸,《忒拜城》取材于埃斯库罗斯的《七将攻忒拜》不就是七雄争霸嘛,因此所有的布景服装按照春秋战国或者汉设计,比如汉砖的图形。布景和服装全部是新设计新做的,不是传统戏曲服装。

除了戏服以外,《忒拜城》的舞台布景形式就更大胆创新了。舞台布景是苗培如设计的,他是北京奥运会闭幕式舞美总设计,非常有名。戏里既然有七将攻忒拜的情节,他就设计了七座城门,城门不是死的,是用布料制作、可以升降的,升降之中有变化。舞台背景为了有气势,后面设计了高平台,有层次感,平台上又方便搞群众场面。但是这样的舞台布景对戏曲演员的演出有困难,戏曲演员穿那么高的鞋最怕上下台阶,没办法,只能让他们练熟适应。作为"新编历史剧",《忒拜城》的景非常有意思,布景上的图案是汉代汉砖上的回形图案,服装是春秋战国时代的宽口大袖,也很适合戏曲的表演。

另外,在主题的解释上,《忒拜城》强调了克瑞翁作为专横王权的代表,他完全是一言堂,听不进别人的话,所以暴政是造成悲剧的根本原因,克瑞翁是一个被权力扭曲的人性,当他的人性恢复时,悲剧已经造成了。

陈:我看的资料中,《美狄亚》的歌队是被讨论比较多的,因为创新较多。您觉得《忒拜城》算是有歌队吗?

罗:《忒拜城》歌队的问题我和郭启宏商量过,是这么决定的,不用歌队,但是歌队的成分和有些作用还保留了,分成了两个部分:一部分是交战双方的士兵——金兵、银兵,就是弟弟的兵和哥哥的兵,以及忒拜的城民;另一部分是伴随死者灵魂登场的"精灵",她们帮助观众分清阴阳两界,也制造了有观赏性的舞台均衡,增加了舞台的美感,同时又表达了对死者的同情和爱戴。歌队所要表达的思想和内容,我们安排了先知这个人物来完成,产生了画龙点睛的戏剧效果。

说到鬼魂，我的戏很多用了鬼魂，1988年的话剧《安提戈涅》中就出现了鬼魂。每一个鬼魂都是我们要歌颂的人物。为什么这个戏要用鬼魂呢？这个戏里人都死得那么惨，主角克瑞翁是制造悲剧的罪魁祸首，我最后一定要让这些鬼魂出来报复和指责他，就是这么简单的一个构思和处理。我想，古希腊戏剧里面没有鬼魂，而我是中国导演，我可以用。为什么呢？我有中国戏曲的根据，《李慧娘》是我最大的根据，而且我们中国的鬼戏还这么多。比如说我在话剧里用了很多的戏曲手段，我在戏曲中也用了很多话剧的手段。因此就出现了鬼魂。所以，八个歌队队员在最后一场全部穿上安提戈涅的服装，一共就有九个安提戈涅的鬼魂，九个安提戈涅追着克瑞翁转。这还不够，凡是在这个戏里死了的人都出来了，海蒙啊，王后啊，亡魂们愤怒地指责暴虐的克瑞翁，神间冥界，众叛亲离，善恶对峙的力度前所未有。《安提戈涅》演出后召开的国际研讨会上，学者们从美学、从社会学上谈到了人鬼的共处，给了这出戏很高的评价，认为是颇具东方神话色彩的古希腊悲剧。这就坚定了我在戏剧中继续用鬼魂。

接着这样的思路，《忒拜城》里也有鬼魂，还有六个精灵，另外还有王后为安蒂和海蒙主持的"冥婚"呢。冥婚这个思路，后来很多人都评价好。鬼魂和冥婚涉及生与死、人与鬼之间对话互动，情感对应，情感愈发浓烈，这样的处理让主题深化，增强了戏剧张力，从而使剧情产生了巨大的震撼和感染。所以鬼魂的出现和冥婚场景，非常有东方特点，算是对希腊戏剧艺术的发展和革新。我将来要导新戏《奥德赛》的话还会有鬼魂。中国舞台上表现鬼魂有的是办法。

陈：听您这么一说，我了解到《忒拜城》作为跨文化戏剧非常重要的一面，就是一定要以本土的戏剧或戏曲传统去创新外来的戏剧。鬼魂的加入，冥婚的举行，我在看戏时完全不觉得突兀，简直就是行云流水一般融入整出戏里。

罗：还有视觉形象的重要性。按照古希腊戏剧的审美要求，流血、恐怖和过于刺激的场面大都由报信人、传令官讲给观众听，诉诸听觉感受戏剧情境。但今天的观众只靠听觉来欣赏就常常感觉不够满足，因此，如何把古希腊戏剧中依靠听觉手段表达的内容，变成通过视觉手段来表现呢？在《忒拜城》里，我们把安提戈涅不顾"禁葬令"埋葬哥哥的场景，还有在话剧《安提戈涅》中，葬兄的场面和兄妹生前欢乐游戏的情景，用幻觉式的舞蹈慢动作直接展现，从视觉层面让观众更加理解兄妹情深的人伦天道，观众就对安提戈涅冒死葬兄的勇气感同身受了。

陈：戏里您还有一些很创新的手段，比如那个大头兵吧，很有喜感。

罗：对了。因为在悲剧中都需要有喜剧，为的是调剂观众的情绪。在古希腊戏剧中间都有些幽默的东西，那么我就给它放大了。同时为了让中国的观众能喜欢，也得悲中带喜。喜悲对比。

我的基本观点是，对经典剧目我们必须抱着"敬畏"的态度，准确认识原作精神，在此前提下，为了导演构思的需要，为了演出立意的需要，或为了中国观众在本土文化语境下理解作品的需要，在不违背原作精神和人物的原则下，可以进行必要的修改、补充，甚至增加情节和人物。《忒拜城》里的鬼魂和大头兵就是新增加的。《城邦恩仇》也有新增加的角色。有两个最好的评剧演员，其中一个是得梅花奖的演员，演了一个小角色"老东西"，这是个喜剧人物，演得非常好，观众热烈鼓掌。

陈：那我们就谈谈《城邦恩仇》吧。

（三）《城邦恩仇》：因缘际会两相宜 百年评剧创新曲

陈：说到《城邦恩仇》，我的第一个疑惑，就是为什么您在河北梆子已经排得这么熟练的情况下，启用了评剧这个新的剧种来演古希腊悲剧？

罗：这里有个缘分。《忒拜城》之后，我跟郭启宏聊天，想再搞一个戏。

因为前北京市文化局局长张和平，曾经给北京市梆子团下过一个指示，其他的剧团是三条腿走路，传统戏、现代戏和送戏上门的三种形式，梆子团要四条腿儿，第四条腿专门改编古希腊戏剧，这样的话，梆子剧团在全国就是唯一的。但是这个指示带回来以后，梆子剧团新任领导班子没重视。当时我们知道这个指示以后就准备下一个剧目，选的就是《俄瑞斯忒亚》。《俄瑞斯忒亚》这个三联剧剧本呢，我认为单独拿任何一本来演，观众都不爱看，因为故事太单薄了，《阿伽门农》中他从特洛亚得胜归来就被杀了，杀了以后就跟他没关系了，《奠酒人》就是姐弟两个相逢去复仇，《报仇神》就是雅典娜法庭审判。然后我跟老郭商量，把这三个戏改成一部戏，观众绝对爱看。埃斯库罗斯剧本的特点是文学性强于戏剧性，三个合在一起，戏剧性就有了。我们准备这个剧目，就是为了梆子团的第四条腿准备的，结果没成。因为当时北京市梆子剧团开会讲来年规划的时候，团长没有一个字提到希腊戏剧，我和老郭都有文人的清高，我们俩交流了一下，那就算了，就搁下吧。

又过了一段时间，北京市要把所有的戏曲团体合为一个，就是梆子、评剧、昆曲还有曲剧合成一个剧团。那么我们就想把《俄瑞斯忒亚》作为合并后的剧团的剧目，既然各个剧种都有，那就来个大杂烩，梆子唱梆子，评剧唱评剧，昆曲唱昆曲，曲剧唱曲剧，会很有意思。而且这个设想当时得到了已经去世的北京剧协（北京戏剧家协会）主席林连昆的支持。但是后来合并的事情告吹，这事又黄了。之间曾有北京昆曲院想做，也找到我和老郭，后来也不了了之。就在这个时候，梆子团的一个副团长王亚勋，参加过《忒拜城》作曲的，姬君超的学生，调到了评剧院当院长，他就动员我《俄瑞斯忒亚》能不能排评剧，我当时就给他顶回去了：评剧的音乐怎么演希腊悲剧啊。他怎么说我也不同意。我当时有一个潜在意识，怕这样弄不好成一个大笑话，因为东北有个评剧团演了《列宁在十月》，闹出大笑话。所以我就是不同意。2009年我在深圳排戏的时候，郭启宏打了三个小时长途电话动员

我，我仍然不答应。最后王亚勋当评剧院院长八年以后，全团改制，他又找我谈。最终他们怎么说服我的呢："您别老是老眼光看评剧，评剧的音乐是可以变的，我们可以根据新评剧来作曲，这是其一。其二，评剧不保守，什么都可以接受，评剧还有《金沙江畔》《刘巧儿》呢。"中间我们一来二去多次协商，直到2013年底我才答应了。

《城邦恩仇》一开始就是让郭启宏改剧本，他把节奏缓慢、篇幅冗长的三联剧改成了五场戏"火""血""奠""鸩""审"，故事紧凑了。老郭的唱词结合了古诗词的韵味与古希腊的诗意，韵味悠长。把《俄》剧原本再修改加工，并定名为《城邦恩仇》。光剧本我们又讨论了三四个月。

陈：郭启宏老师的改编本是按照埃斯库罗斯的三部曲来的？

罗：是。原作结构的问题就是散，戏不集中，另外就是抒情性强于戏剧性。导演最怕剧本没有戏剧性，没有戏剧性我没法排戏。所以我们一直在那争论，这些过程我的两个博士生杨蕊和李唅都参加了。

李唅：因为埃斯库罗斯的原剧本身就是诗剧，文学性极强，全是大段的合唱歌和台词。

陈：对，戏剧史上对他的批评就是他的戏动作性太少。

罗：就是这个问题，行动性太少，刚有一点儿行动就抒情去了，戏剧舞台演出是不断地要行动。所以排《城邦恩仇》和我们排《美狄亚》差不多，采用"兵团作战"，每一个创作组都不是一个人，都是一个团队。导演组是我挂帅，我是总导演，有个执行导演，然后还有三个副导演。所以导演组得先统一，我们统一就很费劲，但是由于他们尊重我，我一说他们基本会同意。还有舞美组、舞蹈组和音乐组，音乐组是王亚勋亲自挂帅，老作曲、新作曲也是一大堆人。全是新曲子，但是也有评剧的痕迹，观众一听绝对是评剧。只有编剧就是郭启宏一个人，但讨论剧本是主创人员集体进行的。

排《城邦恩仇》的过程中间，我就思考，它该怎么排？它在我排过的戏

里算是怎样一出戏呢？我最后是这样决定我的想法：《美狄亚》是"传统戏"样式，《忒拜城》是"新编历史剧"，那么第三部戏怎么办？我想，还没试过用希腊服装来演呢。原来我早就有这个想法，但是自己马上否定了，觉得不伦不类。这次排戏要有新意，我就大胆冒险了，演员穿希腊服装，按照希腊方式来演戏曲，因为评剧没有那么多规矩。以前评剧《金沙江畔》演少数民族，藏族的就穿藏族服装，《阮文追》演越南的就穿越南服装，演朝鲜的剧目就穿朝鲜服装。穿古希腊服装为什么不可呢？

当然，因为用中国戏曲穿古希腊服装演出，无先例可循，中间这个过程太难了，太煎熬了，要不是评剧院领导支持，咬着牙都过不去，难啊。

陈：怎么个难法？

罗：首先演员就抵触啊，演员根本找不着北，举手投足都不知道该怎么演啊。我当时的想法是先把戏服做出来，根据服装设计一些新的动作。可是戏服直到彩排才送来，而且弄得乱七八糟，根本不是那个时代，所以排演中间我就要想对策了。我想，戏服是希腊服装，那么动作就用西方的礼仪。另外，这个戏场次多，歌队换衣服根本来不及，干脆就是一组中性服装，歌队演什么就是什么，歌队可以一会儿是长老，一会儿是士兵，一会儿是法官、一会儿又成为鬼魂。整出戏掌握几条大原则：第一，一定要保持庄严肃穆的基调。第二，加强雕塑性，像希腊雕塑那样，因此可以大量从西洋歌剧借用手段。比如说，阿伽门农如何上场，最后是用了一个小车台，组成一个盾牌的画面，阿伽门农往那儿一站，车台一推就上来了，很庄严也很有气势。这种上场是歌剧的手法，既不是话剧的，也不是戏曲的。

还有舞美黄楷夫设计的舞台布景也非常特别，没有设计表演的具体空间，只是提供了一个表演场地。黄楷夫选取的是古希腊的雕塑图案，做出一个装饰性极强的表演场地，不是什么具体的室内或室外。虽然舞台上的雕塑图案存在时代的问题，图案是阿伽门农时代以后的，违反了历史感，但我

想,这个对中国观众来说是次要的,中国观众一看是古希腊的就行了。

陈:《城邦恩仇》的首演是在国内吧?

罗:是的。这个过程太有意思了。我们 2014 年 4 月才建组,到 5 月多了,排练中间,告诉我这个戏要参加 6 月 18 号在北京的第四届全国地方戏(北方片)优秀剧目展演闭幕式演出。我说参加可以,但是达不到精品的要求。评剧院院长王亚勋希望出精品。但是时间太紧了。最后我们这个戏到排的时候已经 5 月底 6 月初了,11 号就要进剧场装台、合成。最后逼得我们真是没办法就硬着头皮演了,演了以后反响还不错,连演了三场,而且开研讨会的时候大家对这出戏都很肯定,打分在 85 分以上,而我自己认为当时只能打及格分。

《城邦恩仇》的排演,从我们第一天建组到最后完成的过程,杨蕊的弟弟都参与了,做了一个原始纪录片,很有学术价值。

然后紧接着就是 2014 年 9 月第九届评剧艺术节开幕式演出。我们就重排了一遍,剪掉了 20 多分钟的戏,精炼了许多,结果《城邦恩仇》在艺术节上获得优秀剧目奖第一名,演艾珞珂的王平、演王后柯绿黛的李春梅获得优秀表演奖。《城邦恩仇》去唐山演出,我心里有点紧张,因为唐山是评剧的老家,如果那里的观众不认可就不好了。结果没想到,唐山观众全神贯注就看进去了,在唐山演三场,评论非常好。绝大多数评剧爱好者和同行艺术家非常欣喜和称赞。后来,代表中国戏剧界参加了在北京举办的奥林匹克国际戏剧节的演出。

这个戏得奖很多,在"第九届全国戏剧文化奖"评比中获"剧目大奖",郭启宏获编剧大奖,我也获得导演大奖,许多演员也获得大奖或金奖……

陈:可以谈一谈这个戏在希腊演出和国外的接受情况吗?

罗:本来希腊有多个城市的艺术节组委会邀请《城邦恩仇》去演出,原来计划是 20 多天的巡演活动,可是因为希腊在 2015 年遇到前所未有的经济

危机，很多艺术节被迫取消，只有埃斯库罗斯戏剧节还在坚持。当地政府格外重视来自中国的《城邦恩仇》，安排为埃斯库罗斯艺术节的开幕大戏。

我刚才说到舞美黄楷夫给《城邦恩仇》设计的舞台布景非常特别，但是到希腊演出这个布景就不合适了。戏剧节的演出场地原本是一座废弃的现代橄榄油加工厂，当地华人笑称这就是"希腊的798"，临时搭台，观众席是固定的，《城邦恩仇》那么大的舞美布景在露天演出根本不可能实现。再者，那个景是有点时代误差，希腊观众可能会不接受。所以《城邦恩仇》演出时索性不要布景了，充分发挥戏曲的表演形式，就靠服装和道具演戏。于是乎在希腊表演时，我们就按照中国的上下场程式，增加了很多戏曲程式性处理。更突出了中国戏曲艺术的特色。

陈：所以不只布景，在埃斯库罗斯戏剧节上的演出也跟国内表演的不一样？

罗：不是一个版本了。我们重新排了一遍，排了有一个多月吧。我专门找了跟我合作了三个戏的技术导演王山林过来。他这个人特别的执着，到排演场没两天大家都服了。他管身段，他设计俄瑞斯忒斯是骑马上场，非常好。《城邦恩仇》在希腊演出后，希腊首屈一指的评论家耶奥勒古索布洛斯看完了戏立即找我，首先表示祝贺，然后就要推荐这出戏到希腊最有名的古剧场去演出。他是埃皮达夫罗斯剧场艺术委员会的主席，他说句话那是管用的。

陈：《城邦恩仇》去年在希腊演了几场啊？

罗：演了两场。耶奥勒古索布洛斯写文章在报上称赞这个戏，发了报纸的整版，他的评价是很重量级的。希腊当地的华侨还组织了一个观摩团专门去看，大概有二三十人吧，华侨看了都很激动，还专门找我在雅典开了座谈会。中外观众都喜欢这出戏。

陈：应该说这个戏在国内国外都非常成功了。

罗：非常成功。北京的报刊和新华社都发表了文章介绍演出盛况。可以这么说，95%以上的人都认可了。当然永远有个别人不认可。

三、用东方传统戏曲演绎希腊戏剧的成功与教训

罗：我排的这几个戏曲版的希腊戏剧，应该说，在东西方融合的问题上，在为戏曲开拓新的路数上，起到了一定的作用。我们排每一个戏都面临很多的问题。梆子戏《美狄亚》中外观众和我自己都很欣赏，但是如何与欧里庇得斯的原剧本融合呢？我的构思是加入第一幕与第二幕交代美狄亚与伊阿宋的故事前戏，第三幕才进入了原剧本。这是我作为导演的构思，但是我没执笔，编剧是姬君超。《美狄亚》在北京演出后学者们提了很多的意见，主要是剧本前后像两个剧本，要增强唱词的文学性。经编剧修改加工后，文学性有所增强。前后两个戏的问题未见改变。

陈：您的整个导演生涯里面导过很多戏，包括跨文化类的改编剧，如美国的奥尼尔、土耳其的希克梅特……特别是古希腊的改编剧，在您导过的戏里面占的分量如何？

罗：用戏曲来表演古希腊戏剧在我的艺术生涯中是非常重要的创作。把话剧形式的古希腊戏剧介绍到中国，到现在为止排了好多戏了。但是中国导演不管如何搞来搞去，也是在人家的如来佛掌中，跳不出西方话剧的观念和形式，即便是用现代的手法，也是如此。当然现代手法不是我的擅长，我是比较规矩的、传统的戏剧观念，所以我对有些戏是看不惯的，尤其不深刻地传达内容，光搞形式的戏。有些戏剧手段是非常好的，但如果为手段而手段就好不了。必须是戏剧手段为内容服务。内容也该有讲究。有人排的《安提戈涅》，最后安提戈涅倒在克瑞翁的怀里了。他俩是敌对的，怎么可能搂在一起，这样的突破我接受不了。

现在我也正在酝酿一部现代手法的希腊戏《普罗米修斯》，剧本已经出来了，不太好演。但是它的深刻意义我们今天太需要了。

陈：《被缚的普罗米修斯》我看过希腊话剧院在国家大剧院的演出，完全是遵照原本演出，非常传统。我还想回到您刚才说，排话剧的古希腊戏剧，怎么也跳不出西方人的表演框架的话题。所以，您的意思是不是说，用中国戏曲来排演的这些古希腊戏剧，带着中国人物、中国导演的很多创新的东西在里面？

罗：应该这么说，我们做的是西方人没有的，物以稀为贵。我举个例子，《巴凯》。

陈：美籍华人导演陈士争导演的《巴凯》这出戏您看过？您怎么看这个戏？

罗：看过。《巴凯》是用京剧演员来演话剧，手法仍然是西方的。这戏既然用了中国京剧院的演员，为什么不排京剧，却排成话剧？这样的构思恰恰是没有扬长而是扬了短。当时这出戏派人来问过我的意见，我就是这么提的，但是没有被采纳。导演陈士争原来是安徽的一个京剧演员，后来去了美国。大概是90年代吧，在希腊参加戏剧节，我们的《美狄亚》恰好是跟《巴凯》同时演出。而且是我女儿罗彤给他们报的幕。

陈：《巴凯》在希腊受不受欢迎呢？

罗：不怎么受欢迎。中国人看《巴凯》是新鲜的，但西方人，或依我看的话，这不就是西方导演导的一出戏！虽然表演的是中国演员，但缺少中国元素。整出戏，整个结构，戏剧表演都是西方的，可惜了。我认为他没有发挥戏曲演员应该发挥的作用，所以是扬短避长。《美狄亚》完全是中国的，物以稀为贵，演出以后六个国家的学者采访我，翻译一个个地翻，英文、法文、德文、俄文、希腊文……人们都喜欢《美狄亚》，实际就是对中国戏曲艺术的欣赏。

陈：我看过演《巴凯》的主角周龙在发表的文章里提到，他们京剧演员一开始都不了解陈士争导演的意图，演员和导演经历了很长时间的磨合。陈士争导演其实跟您一样想搞中西的一种融合。但他的观念跟您不一样。您的观念是：我要做中国传统戏曲的话就以中国传统戏曲来演，由此达到融合。陈士争用了中国传统的京剧演员，也用了京剧里的一些手法，比如说，行当，念白，但是整个戏用的是西方话剧的形式。我推测，他出国以后接受了西方的戏剧表演的观念，所以，当他思考中西融合的戏剧的时候，就是这样考虑的。我看过一些剧评，有些相当不客气，说完全是把京剧肢解了。您认为是这样的吗？

罗：是，有这个问题。用京剧演员演话剧，这本身就是肢解，行当都不一样，整个的不连贯。他使用京剧演员是因为京剧演员有武功，可是戏中发展的那些武功都不是京剧的武功，是西方歌队的武功，西方歌队这种形式太平常。所以我不看好这个戏。

《巴凯》当时在中国演出后，获得了中国观众的惊呼。我心想中国观众是看得太少了，在希腊国际戏剧节上都是这样的戏。

陈：您在希腊参加戏剧节的时候，是不是看到世界各地演希腊戏剧的，很多都是用西方话剧的形式加了点本国的东西，但是没有达到本土传统与希腊戏剧一种深度的融合？

罗：对。世界各地各种演出形式太多了，最让我意想不到的是非洲也演希腊戏剧，用的是土风舞，戏剧效果还可以，但是内容我听不懂，只能看个大概。也有很糟糕的光玩形式，玩得很糟糕。

陈：您看过上海戏剧学院孙惠柱教授策划编剧的《王者俄狄》吗？浙江京剧院演的。

罗：没有，听说过，没看过。

陈：我看了。我觉得孙惠柱跟您的执导理念基本上是一样的。《王者俄

狄》完全采用了传统的京剧形式，而且，基本上是本着原著《俄狄浦斯王》的精神排演。

罗：孙惠柱的东西方文化功底都很好，另外他的思想开放，所以他做的戏不会差。

陈：除了中国，日本导演铃木忠志用能剧演希腊戏剧，您是怎么看他的戏的？

罗：铃木忠志比我小，他从 70 年代开始改编排演希腊戏剧，在学术上他比我要好、比我影响力要大。他的戏有个特点，是肢体戏剧。这是很特殊的，我的学生杨蕊还为此专门去日本访问了他。

陈：听说他有训练演员的专门方法，他算是东方导演中演古希腊戏剧里的代表性人物之一吧。

罗：应该是。但是我跟他戏剧观念不同。我们大概从 1986 年就开始打擂台了，86 年他带去古希腊戏剧节的是《俄瑞斯忒亚》，我带的是《俄狄浦斯》吧。后来在雅典，他就不演《俄瑞斯忒亚》，换成了《美狄亚》，他的《美狄亚》很不错。

他用日本能剧的形式，我一点也不反对，但是我跟他水火不相容的是他对戏的解释。他的总的解释就是，人类都有病，都应该住院，所以他的戏里头永远是轮椅，角色都有精神病。他排演的《俄瑞斯忒亚》，找了一个 20 岁的美国演员演俄瑞斯忒斯，表演得太好了，内容却是写他乱伦和杀人。那么，结论是什么呢？美帝国主义是世界上最坏的，无恶不作的，所以找一个美国演员来演，其他演员全是日本人说日语，只有美国演员说英语。另外，满台的道具上都是香烟广告。我就很反感这种功利主义的做法。所以在研讨会上许多学者对他提出了质疑。

陈：铃木忠志的《酒神·狄俄尼索斯》刚刚在北京的古北水镇长城剧场演出了。

罗：这戏我没有看，应该跟他在希腊演的戏一样，都是源于能剧。我不能接受的是他对戏剧的解释。人是有疯狂的东西，戏剧是有宗教的仪式感，但我的戏要传达的并不是宗教，不是仪式，是哲理和思想。所以我和他在表达的戏剧理念上不太一样。

四、跨文化戏剧：传统与革新

陈：目前我搜集到国内用传统戏曲排演的希腊戏剧，不算您说的不太成熟的《安提戈涅》的话，一共就是我们上面讨论过的这五部，有您的三部（不算各种不同演出版本的话），还有孙惠柱、陈士争的各一部。

我想问问，这种跨文化改编的戏曲，在戏曲界和戏剧表演界的地位是怎样的？他们怎么看待这些改编戏？

罗：这很难说，不同的人感受不一样。最起码，他们会觉得开阔了眼界。

陈：我们在查阅资料时，得到这样一种印象，传统戏曲界对于这样一些属于跨越类的戏曲或戏剧，好像不是太接受？

罗：这个是很正常的，戏曲界的保守势力是很顽强的。但是我导新戏的时候不理会这些，一出新戏要产生效应，一定要慢慢来。《美狄亚》最开始一出现，人家说这哪是河北梆子嘛。可这戏到了后来几乎可以说囊括了河北戏剧节所有的奖项，成为河北省的骄傲，梆子戏的骄傲，是梆子戏的一个代表作品。因此，先锋戏剧也好，实验戏剧也好，做中西方融合交流的戏，这绝对是少数人在搞，少数人喜欢。要让大家一开始都喜欢起来不可能。但只要学界的知识分子和国际上承认就大有希望。所以，我排这样的戏，是希望中国观众看到的是一个改良的、改进的、有创新的中国戏曲，而外国观众看到的是中国的戏曲，我就达到目的了。现在看来这三部戏都达到了目的，因

为西方评论很高,在国内获奖也很多,基本符合我的"你中有我,我中有你"的"咖啡加牛奶的融合"初衷。

陈:所以说,对国内传统的戏曲或戏剧界来说,您觉得他们一开始肯定对跨文化改编戏曲有一些非议或者抵触,但是只要去做,做得好,在国内外得到一些承认之后,就会慢慢改变他们的看法。

罗:一步一个脚印,不能怕不能急。而且随着这些戏曲越来越能够被接受,我在话剧界和戏曲界都有点儿名气了。(笑)

陈:一步一个脚印,这跟您的父亲罗念生先生的精神传承一致。

罗:我父亲就是不管外界如何,我做我的翻译和研究。

陈:一个戏,它是不是一出好戏,一出成功的戏,您的评判标准是什么?

罗:内容和形式的一致。

陈:观众们如果不买账呢?

罗:那就是你没做好。

陈:所以,您觉得观众承认很重要?

罗:如果内容好,形式好,观众没法不承认。不买账就是两方面哪里做得不好,形式大于内容,有内容无形式,观众都不喜欢。另外,从导演角度看,排戏就是为了给观众欣赏。我最反感一种观点:排戏不为观众,观众不买账是他们水平低。导演排戏的目的就是为了观众看,要观众接受,因此你就要研究观众,观众喜闻乐见什么。我们中国观众最喜欢的就是人间不可少的"儿女情长,生离死别",排戏就应该在这上面做文章。另外,艺术的功能是什么,我觉得这个问题很简单,艺术就是工具和手段嘛,给人审美。至于政治,不同的人有不同的见解,那是另外一回事。政治要利用艺术,也是另外一回事。艺术本身的功能就是审美,艺术的美有各种各样的美,抒情的美,和谐的美,也有残酷的美,艺术是生活,又比生活高。艺术的使命就是

歌颂真善美，鞭打假恶丑。

陈：对，您是比较传统的一种美学观念、戏剧观念，但是我觉得现在也需要一些像您这样的导演。难能可贵的是，您很传统，但却采纳了跨文化戏剧这样一种新形式。就我们查阅的资料来看，做跨越类的戏剧是近几十年戏剧发展的一个国际潮流。

罗：很多西方导演发现中国戏曲的美以后，他们也在运用。我愿意吸取新东西，但我坚持尊重传统，不管怎么跨越，本来的东西不能丢。中国戏曲必须改革，不改革绝对死亡，但改来改去绝不能改掉姓什么，京剧姓京，评剧姓评，这是不能改的。这可能跟一些否定传统的超前的观念不一样，跟虚无主义观不一样。因为传统戏曲的发展是在传统基础上发展，没有前人，哪有发展？

那么如何发展呢？就得广泛地学习。我在80年代排希腊戏剧的时候，古希腊戏剧是中国人极其陌生的，到现在已经很多人排希腊戏剧啦。在学习的过程中我发现，三个希腊悲剧作家三个风格。

陈：您个人最喜欢哪个风格呢？

罗：我个人最喜欢的是索福克勒斯，所以索福克勒斯留传下来的戏几乎都排了。另外就是欧里庇得斯，因为他的戏比较接近生活，接近群众，都是社会问题，现在排也容易。我最不喜欢的就是埃斯库罗斯，说老实话，他的剧本我都读不下去，因为全是深奥的文学，而且歌队一唱这个神那个神，如果不通希腊神话知识就搞不清楚。另外，虽然我排了这么多希腊戏剧，对它们的理解也只不过是冰山一角。而且，要承认我们永远有局限性，因为我们是中国人。德国人对希腊戏剧的研究很多是从哲学角度展开。我在德国看的戏剧永远是严肃的，不管是什么形式。有个德国导演排的《普罗米修斯》，只有一名演员从头演到尾。真厉害！场面很简单，简洁到什么东西都没有，但就是抓人。演员讲德语我听不懂，但是感受得到，因为我了解剧本。那个

演员的声音、能量太强了，台风太好了，开头他从台子的这边走，对面有光，等他走到那边光熄完了。德国人排希腊戏强调绝对严肃的哲理性，我们中国人排的就跟他们不一样。

当然，希腊戏剧只是了解古希腊的一角，希腊还有雕塑、建筑、哲学、美术……

陈：前不久我们请了人大的耿幼壮老师讲《俄狄浦斯王》，他是学艺术史的，从艺术史的角度把《俄狄浦斯王》整个梳理了一遍。为什么俄狄浦斯最后要挖眼自罚，耿老师从艺术史、绘画史的角度揭示出其中有一种性的隐喻。希腊戏剧、希腊艺术有很多可以挖掘的视角。

罗：古希腊戏剧确实值得我们学习，它好在哪儿呢？就是内容丰富，从哪个角度都可以解释。我看过英国莎士比亚环球剧院演的《俄瑞斯忒亚》，最后是演员们围绕着一个阳具，里面传达了传代的概念。对希腊戏剧的解释可以不同，不管怎么解释，要解释成本民族能接受的。像舞台上出现大阳具我们中国人就不能接受，这是不登大雅之堂的。所以中国导演还得尊重本民族欣赏戏剧的习惯。

排希腊戏剧，我虽然积累了一些经验，但坦白地说，这些东西都不是我的，全是我老师教我的。我有很多戏剧观念都是跟焦菊隐学的，焦老师给我们上了一年多的课，每天是我乘学院的车去家中接送他。"文革"中，我俩曾同在一个医院看眼病，他那个时候被打倒了，我跟他聊天，问他问题。他教我很多，很多观念就对我潜移默化了，比如说要尊重演员，然后我再教我的学生，就一代一代地传下去了。教我的还有何之安、洪涛、宋兴中等老师，我很怀恋他们。

陈：这也是传统，戏剧教育的传统代代薪火相传。

我近些年做古希腊的文学、历史较多一些，每每读到罗念生先生翻译的文字，受惠良多。不只我，凡是在中国读古希腊文学的人，多少都熟悉罗念

生老先生的名字。我以前虽然看过罗锦鳞老师您的戏，但因为文学研究界和戏剧界还是隔着，对您的戏剧思想和多年执导各种形式的希腊戏剧的历史不甚了了，后来一翻资料，竟如此精彩。今天借着做跨文化戏剧研究的机会，近距离了解到三十年以来您做了这么多踏踏实实的工作。您接续您的父亲，与希腊戏剧结下了不解之缘，您的后辈在希腊从事的也是文化交流的工作。所以，访谈结束之际，请允许我代表一个普通的读者和观众，对罗氏三代人在中希文化交流中所做出的巨大成就和贡献，表示由衷的感谢！

访谈时间：2016年1月8日上午9:15—12:00
访谈地点：北京语言大学教四楼213会议室
参与访谈人员：罗锦鳞 陈戎女 杨蕊 李唫 刘弈良 邢天泽 田墨浓 黄小轩 沈曼 程茜雯
访谈录音整理：田墨浓 沈曼 程茜雯

罗锦鳞：1937年生于北京，中央戏剧学院教授、博导，当代著名导演艺术家，多次带执导的戏剧作品赴希腊、法国等国参加各种国际戏剧节的演出和研讨会，享有很高国际声誉。

附录二
跨文化戏剧的理论与实践——孙惠柱访谈录

一、海外求学教学与"内容上的跨文化戏剧"

陈戎女（以下简称陈）：孙老师，我看过您的《谁的蝴蝶夫人》《社会表演学》《心比天高》《第四堵墙》等书，这里有您对中外戏剧的研究，也有一些跨文化戏剧文本。我还看过您编的戏《王者俄狄》和《心比天高》，对您的戏和研究都很感兴趣。您是在国外完成的戏剧教育，而且很早就提出了跨文化戏剧的概念。能不能谈一谈这方面的情况？

孙惠柱（以下简称孙）：我1981年拿到上海戏剧学院的硕士，论文十三万字，出书时叫《话剧结构新探》；10年后台湾再版时加了几万字，更名为《戏剧的结构：叙事性结构与剧场性结构》；20多年后再次扩写为《第四堵墙：戏剧的结构与解构》。起初我主要研究西方戏剧，特别是结构形态和编剧法。我也写了三大戏剧体系比较的文章，但当时并不知道有"跨文化戏剧"（intercultural theatre）的说法。

1984年出国留学，先学导演，本打算读完博士就回国，没想到待了十五年。到美国后发现编剧和导演都不能读博，博士方向都是历史和理论。第一年在纽约州立大学布法罗分校读完硕士，转学去纽约，先去了给我全额奖学金的纽约市立大学研究生院，因为纽约五所大学可以跨校选课，我还选了谢

克纳（Richard Schechner）的课，1986年转到纽约大学正式成为他的学生。

什么时候看到"跨文化戏剧"这个词记不清了，住在纽约自然会留意到跨文化戏剧现象，例如中国、日本的一些手段，也有非洲等地的一些形式。但最早的美国戏剧常涉及美国人和英国人的关系，这是内容的跨文化，还有美国人和印第安人的故事等。80年代美国人喜欢讲多元文化（multi-culture）。纽约有个泛亚剧团（Pan-Asian Repertory Theatre），我曾给他们做过顾问，他们也找我导演了我的一个戏。1989年我离开纽约，先后在四个大学教授戏剧文学、戏剧史、编剧和表演，也开始导演。

1992年，谢克纳邀我参加他组织的"跨文化表演"（Intercultural Performance）研讨会。会上我第一次提出"**内容上的跨文化戏剧**"（thematic intercultural theatre），我认为跨文化戏剧应该从戏剧史的源头算起，如埃斯库罗斯的《波斯人》，而并不是西方学者说的20世纪70年代才开始，或者最多也不过推到世纪初。在我之前没有人这么看跨文化戏剧。萨义德的成名作《东方主义》也提到戏剧，但他不说跨文化，而是把相关剧作称为东方主义（orientalist）作品，全是批评：《波斯人》宣告东方是被打败的，《酒神的伴侣》又表明东方是危险的。很奇怪他没提《美狄亚》，其实《美狄亚》的知名度远超《酒神的伴侣》《波斯人》，因为女性主义兴起，《美狄亚》是60年代后西方人演出最多的希腊悲剧。萨义德知道《美狄亚》广受好评，不便拿出来做反面教材，所以故意不提。他对那俩希腊剧本各只下一个简单的否定性结论，没做具体分析。我认为所谓"东方主义"的古希腊戏剧就是跨文化戏剧，因为希腊人写出了文化他者的形象。这次会议后，我开始将"内容上的跨文化戏剧"付诸笔端，写了些论文，1999年回国后申请到国家社科项目，写了《谁的蝴蝶夫人——戏剧冲突与文明冲突》。那时候国人还不太知道跨文化戏剧，少数关注者也只注意形式上的跨文化戏剧。

陈：*为什么形式上的跨文化戏剧多，而内容上的跨文化戏剧少呢？*

孙：在美国内容上跨文化的戏剧较难演出。60年代起大家接受了多元文化主义，容易拿到资助的是把文化分隔清楚的剧团，如亚裔、非洲裔、拉丁裔剧团。他们强调多元文化，要发出自己的声音，要文化自信，但问题是你的声音能和别人的声音分开来吗？文化在现实生活中分不开，而那些单一族裔的剧团又没法演反映不同文化、种族之间的矛盾的戏。此外，萨义德的"东方主义"批判警告白人别再歪曲文化他者，吓得那些"政治正确"的人都收手了。相比之下形式上的跨文化戏剧就容易多了。

我自己的兴趣更多在内容上的跨文化。我曾在一个美国戏剧研究学会的年会上组织一个论文组，征集到一批很有价值的论文，换个角度去看熟悉的戏剧史。如有一篇论文研究《威尼斯商人》在以色列的演出史，有人说这部剧反犹，不可以演出，也有人说可以演。一出戏一旦牵涉到跨文化冲突，一定会有人反对，完全四平八稳就不好看了。当时做跨文化戏剧，涉及黑人和犹太人都还有些禁忌。我在美国指导的第一个博士生是个犹太人，但研究黑人戏剧，我提醒他说黑人可能会不接受。他说他不怕，因为60年代他参加过民权运动，和黑人一起坐过牢，有了黑人研究的"通行证"。他研究的美国 minstrel show（黑人滑稽剧）也是跨文化戏剧，最早白人涂黑了脸"丑化"黑人，后来被美国人视为种族主义的耻辱。这种戏剧也有发展，黑人演员逐渐取代了白人，但在演黑人时却又向以前"歪曲黑人"的白人演员学了很多东西。其实黑人的自我嘲讽也很厉害，比如 nigger（黑鬼）别人不可以说，他们自己就可以互相说。所以这个学生研究的黑人戏剧和形式、内容上的跨文化戏剧都有关系，揭示出黑人戏剧中一些深层的含义。

我指导的第三个博士生是华人，现在是加州大学教授、美国戏剧研究学会主席。美国有两个全国性戏剧学会。ATHE（American Theatre in Higher Educatio，美国戏剧高教学会）的年会有一两千人参加。ASTR（American Society for Theatre Research，美国戏剧研究学会）专注学术研究，年会大概

两百人。我曾在一个会上发表过论文《当中国将军遇到他的"蝴蝶夫人"》,探讨杨四郎等人的跨文化故事,但后来没再继续,我的博士生就用这题目写了论文。她发现苏武等人其实多在番邦结婚生子,并不是传说的那样孤苦伶仃与羊为伴。中国历史上有不少讲汉族和番邦关系的戏,很像《蝴蝶夫人》:强势文化的男性和弱势文化的女性走到一起,男人一听到祖国召唤就抛弃弱势的女性。她还比较了王昭君的历史和舞台形象,历史上王昭君在匈奴结婚生子,戏曲里她却在界河投河自尽了;是汉族文人不让她嫁过去受"玷污",用笔把王昭君杀了。

现在我有个博士生正在写《四郎探母》。我发现《四郎探母》可能是中国戏剧史上最拿得出手给外国人看的好戏,成就超过《蝴蝶夫人》《西贡小姐》。那几部西方戏都有大男子主义和文化沙文主义,也就是萨义德批判的东方主义问题。慈禧太后很喜欢《四郎探母》,她对萧太后和佘太君的身份都认同,因为满人已征服汉族,又大量接受了汉族文化,所以心理相当平衡。一般人在创作内容上的跨文化戏剧时做不到完全的平衡,但《四郎探母》中的杨四郎与铁镜公主、佘太君与萧太后,无论戏份多少还是作者的态度都平衡到不可思议,举世罕见。《四郎探母》曾在各地被禁无数次,但后来都开禁了;该剧蕴含着深刻的文化意味,在文化交流和文明冲突都日益凸显的当今世界上具有极大的意义。

陈:我们知道,您在海外求学时受到您的老师谢克纳的影响,他是海内外知名的"环境戏剧"和"人类表演学"的倡导者,身体力行。能否谈一谈您与他的交往,以及您受到的影响?

孙:谢克纳是我的恩师兼挚友,但我对他也不只是一味恭敬,尤其近二十年来,我在中英文写作中都明确表达了与他不同的观点。我出国前写了一部戏《挂在墙上的老 B》,用戏中戏的形式,演员每演一段,导演问观众怎么样,逼观众参与;但戏又是有秩序的,演出过程中不可以随便上人。这

是很先锋的，三十多年来好像还没有看到别的戏有这样演的。现在不少人热衷于"沉浸式戏剧"，其实并不是什么新东西。我的博士论文写中国20世纪30年代熊佛西领导的农民戏剧实验，观众参与度非常高，那时不叫沉浸式，就是观众参与。谢克纳的《环境戏剧》讲60、70年代的戏，他对我这研究很有兴趣——原来中国那么早就有了观众参与的实验戏剧。我的发现是，熊佛西在哥伦比亚大学学成回国时，并没想推西方人的环境戏剧——那时也还没这概念，他无意中发现，农民看秧歌就是习惯和演员打成一片的，他把这个观剧习惯用到了话剧中去。谢克纳一辈子都是先锋派，几乎从来不去百老汇，对主流戏剧不感兴趣。而我认为中国现在最需要的是主流戏剧，要靠有好的剧情人物、能吸引观众的戏来提高主流戏剧的总量，不能盲目鼓吹先锋派（它在美国也只是主流戏剧的补充），尤其是不能在还没有主流戏剧、老百姓看不到戏的情况下盲目推崇先锋派新花样。

　　谢克纳本人也有一点回归经典的转变。他2007年在上戏导演的《哈姆雷特》与他的成名作《69年的狄俄倪索斯》有很大不同。早期他常把经典切割得支离破碎再彻底重构，而《哈姆雷特》就基本保持了原剧的完整。但我还是跟谢克纳吵了一次架，非常有趣。2005年上戏成立谢克纳人类表演中心，2007年他来排《哈姆雷特》，我是制作人，在一件事上我跟他产生了严重分歧。他说中国有很多方言，戏里也应有三种，宫廷说普通话，哈姆雷特和同学说上海话，奥菲利亚和父亲哥哥则说广东话。我发现这个问题很大，演员互相听不懂。谢克纳不知道，中国话剧要求标准普通话，哪怕上海籍演员在台上讲上海话都会忍不住笑场；其次，剧中用方言一般都是为了喜剧效果，而《哈姆雷特》并没那么多需要喜剧效果的地方。我跟谢克纳说了，开始他要我别干涉他的创作自由；我说那我就再也不管你这戏了，说完转身就走。他马上叫住我，让全体演员开会发表意见，发现用方言确实无法交流，他立刻决定妥协，只用了几个词的方言。

陈：除了您不再倾向于先锋戏剧，您与谢克纳还有其他观念的不同吗？我注意到谢克纳提倡的是人类表演学，但是您的一本书名为《社会表演学》，如何理解这二者的不同？

孙：我写过文章讨论谢克纳的人类表演学和社会表演学的异同，强调了不同点。我认为社会表演学是人类表演学的中国学派，其基本矛盾是规范与自由。西方的知识分子大部分都是左派，而谢克纳又是世界著名的先锋派导演兼思想家，当然是偏向自由的，其理论往往强调打破规范——尽管他的表演训练和编辑实践都有很严谨的规范。我回国后发现我们两方面的问题都有，外国人总认为中国自由不够，其实我们规范方面的问题更大，很多地方我们的自由比美国都多。人类表演学的哲学基础是存在主义，鼓励人人做完全自由的选择。事实上，从萨特到当今左派学者都忘了自己从小学的很多规范已然成为下意识的第二天性，他们做选择的时候对那些规范是不会打破的。但西方人总喜欢告诫我们，中国需要的就是自由，很多中国人也真信了，什么事都要自由，无视规则意识的问题。鉴于中国的情况，我认为自由当然需要，但也绝不能忘了规范，当下的中国很多行业都缺乏规范，就是想守规范的人，也不知道规范是什么。

所以社会表演学跟人类表演学有哲学基础的不同。社会表演学的哲学基础首先是马克思主义："人是一切社会关系的总和。"人一定要跟其他人生活在一起，不可能独自存在。有人爱说只要不害别人，就可以一切都按自己的欲求来做，事实上完全随心所欲的人一定会伤害到别人，所以"社会关系"一定有规范。社会表演学的哲学基础还有儒家，"礼"的学说其实就是中国古代的社会表演学，被五四运动废了，百年来很多社会规范一直没有重新立起来。我常常问学生："当你离开父母一段时间，回家见到父母的一刹那有什么肢体动作？"少数人说拥抱，这是学的外国礼仪，影视上看来的，但多数人还不习惯，也不知道该做什么，只好用接过行李来化解尴尬。我一个博

士生称之为"三秒钟尴尬",因为不知道相见时该做什么,磕头、握手都不好。中国这个"礼仪之邦"实在应当从最基本的"长幼相见礼"开始建立起自己的礼仪规范,不能只破不立。鲁迅 1919 年写过一篇文章《我们现在怎样做父亲》,其理论基础主要是当时西方流行的生物学、进化论,甚至还有"善种学"(Eugenics)——就是现在已被普遍否定的优生学。他的倡议是:"父母对于子女,应该健全的产生,尽力的教育,完全的解放。"和现在常听到的西方说法一样。"尽力的教育"和"完全的解放"是很好听,问题是可能兼容吗?教育者一定要教学生规范,让学生"完全"解放就不用"教"了。我们长期以来被这些好听的口号所误导,要么教育的规范极其死板,要么一解放就放弃规范,不能适应现实生活中丰富多变的情况,找不到规范与自由之间合适的度——这就是社会表演学要研究的内容。

我回国后头十年主要讲社会表演学,学生的论文也多与此相关。这些并不是谢克纳关注的,但他听说后很有兴趣,他非常开放,认为人类表演学(Performance Studies)在不同国家可以不一样。我刚回国时有人建议我全面翻译引进人类表演学,第一个引进者可以跑马圈地。但是我不想仅仅引进,而要根据国情的需要开展自己的研究。近年来我的观点又有发展,给"人类表演学"重新下了一个在中文语境中更易于理解的定义:包含"艺术表演学"和"社会表演学"两大分支的研究人类所有表演活动的交叉学科,艺术表演学的范式既有助于理解社会表演学,也可以用来进行社会表演的各类培训。所以我近年来把更多精力放在了以戏剧为核心的艺术表演学上。

二、戏曲与西方戏剧的结合:《王者俄狄》等跨文化剧作

陈:我们谈一谈您的戏剧作品吧。我因为做国家社科基金项目的关系,注意到您改编了希腊悲剧。您能说一说《王者俄狄》这个剧本面世的来龙去

脉吗?

孙: 美国导演、耶鲁大学戏剧学院导演系主任伊丽莎白·戴蒙德(Elizabeth Diamond)来中国时被中国戏曲吸引了,我们聊得很投机。她说想跟中国艺术家合作,用戏曲做一个西方经典,开始想的是莎士比亚;我说很多人已经做过,并且莎剧投入很大,就想到了古希腊戏剧。新世纪初我看中国电影《生死抉择》时,曾想到俄狄浦斯的伟大。那电影讲一位高官的妻子接受了巨额贿赂,高官本人被蒙蔽了,最后他查明真相,把犯罪的妻子送上法庭。我当时想,大义灭亲不算稀奇,真稀奇的是"大义灭己",俄狄浦斯就是那样。古今中外还都找不到像俄狄浦斯这样一个在名誉上大义灭己的人,戏剧史上也就这么一个。一般人印象中俄狄浦斯是个老人,但我将俄狄浦斯改为一个理想主义的"少年天子"。第二年,著名川剧演员田蔓莎与戴蒙德说好合作《王者俄狄》。2007年秋上戏办一个国际戏剧节,她俩用工作坊的形式做了几个片段。后来戴蒙德没时间再来,我把戏给了上戏导演系主任卢昂,他找到浙江省京剧团团长翁国生,我们就开始了新的合作。2008年秋在巴塞罗那首演,2009年上戏举办戏剧节,浙京又来上海演出。

陈: 这部剧我和同学们看过很多次,得到了大部分同学的喜爱。您能谈谈对这部戏的评价吗?

孙: 《王者俄狄》和《心比天高》都是在杭州排的,剧本都经过导演改动。在我八部已经演出过的戏曲中,这两部最早。那时候我自己懂得还不太多,再加上剧院在杭州,我当时任上戏副院长工作忙,排练不在现场,剧本就让他们去改了。我的改编与希腊剧本相比主要有两点改动,一是主题,俄狄成了理想主义的少年天子,二是结构,让全剧从俄狄主动出逃开始。《王者俄狄》演出中有些改动我觉得还不理想。索福克勒斯经典的剧本非常紧凑,一个多小时把很多年的经历都说出来了;我设想的是更多地发挥戏曲特色,将前史用明场演出来,虽不必从他出生开始,但他十几岁自主出逃就应

该展现在舞台上。我的剧本是从这一点开始的,俄狄在出逃路上撞见老王的马车。这场戏我想应当是打戏,2007年上戏排的片段就有这一段。但卢昂认为原话剧的结构更好、更紧凑,删除了前面的俄狄出逃,后来演出都是从俄狄当国王后遭到瘟疫、去见神算子开始。

陈:我从资料里看到,这出戏还有一个120分钟的版本,您看到过吗?

孙:曾经有一个近三小时的版本,翁国生让我加了丐帮的戏,因为京剧中有关于丐帮的程式,可以用进来。但我没看到演出。这一版过年时下乡演出过,农民认为俄狄弑父娶母的故事不吉利,差点踢台,所以这个版本再也不演了。常演的版本是75分钟左右。

陈:除了农村演出时出现意外,这出戏在国外演出时效果如何?

孙:《王者俄狄》2008年秋到巴塞罗那国际戏剧节演出,下午和晚上各一场。下午场因技术问题,演出没有字幕,只能让观众猜演员在说什么。演出后,新西兰国家戏剧学院院长安妮·鲁丝告诉我她喜欢得不得了,还出乎意料地掉泪了。她本以为《王者俄狄》的故事很熟悉,又以为京剧只是技术上高明,但看到王后伊俄卡斯忒自杀时竟情不自禁地流了泪。这段戏在希腊原剧中并没有台词,但我的改编让王后唱了一段。露丝导演说,虽然不知道演员唱了什么,但是可以想象唱的内容,她受表演的感染不禁流下了眼泪。有趣的是当晚她又看了一遍,这次有字幕了,她忙着看字幕倒没有掉泪。第二年2009年5月,她来上海开会又看第三遍,告诉我这次看字幕不用那么专注,所以还是掉了一点眼泪。

字幕的作用到底是什么?我常遇到一些外国人说字幕无所谓,因为艺术超越了语言,特别是西方经典,故事都知道。但编剧的每一句台词都是精心推敲过的,翻译也动了很多脑筋;编剧的改动、导演的阐释,你未必知道。如《心比天高》中海达烧书的动机可以有不同的解释,如果不知道唱词,光看演员甩水袖,观众只能把自己的解释投射到演员身上——像鲁丝导演那

样,这方面能力特别强的人可以少看甚至不看字幕,但毕竟不是人人都有这样的本领。现在越来越多的人接受了我这个观点,都用字幕了。

陈:我们有个同学要做《王者俄狄》的硕士论文,她想从人物塑造、戏剧冲突、场景安排和戏曲的语言这几个方面来研究这出戏的改编和表演,您认为可行吗?

孙:人物塑造方面你可以让她看一下电影《生死抉择》,有助于理解从大义灭亲到大义灭己的俄狄形象。戏剧冲突方面,俄狄和国舅的冲突应该是最重要的,我剧本的设定中有这样一场两个人的戏:国舅了解了真相要掌控俄狄,俄狄意识到国舅把他逼到墙角,要挟他一辈子做儿皇帝、做傀儡,他就宁为玉碎不为瓦全。但演出里那段戏删了,俄狄跟国舅没有太大冲突,演出突出了俄狄一个人的solo。

陈:《王者俄狄》的戏曲场景,感觉整个舞台非常的空灵,这是因为中国的舞台本来就是空的,还是受到了布鲁克《空的空间》的启发?

孙:戏曲的舞台本来就是空的,现在《王者俄狄》的演出背景还有一个王座,还是有点话剧影响,王座不像京剧传统的一桌二椅,不能代表其他东西。考虑到出国演出,也不能做复杂的布景。《空的空间》中的看法跟中国戏曲是很贴的,但戏曲不用受布鲁克的启发。

陈:《心比天高》和《王者俄狄》的戏曲语言,您觉得满意吗?

孙:总体上挺好,也不能说百分之百满意。《王者俄狄》前面加入了一大段画外音,像电影或话剧。我做《朱丽小姐》也遇到类似情况,不少戏曲艺术家都有加入话剧手法的冲动。他们到戏剧学院进修后会发现西方的东西比戏曲高明,常要加点西方元素进去,但我常跟他们反着来。《朱丽小姐》排练中有些像话剧的手段就被我否决了。我认为戏曲的东西挺好,要他们尽量告诉我,还有些什么戏曲的技法可以用进去,可惜年轻人学过的传统技法还不够多。相比之下《心比天高》《朱丽小姐》的戏曲化更极致。

陈：《王者俄狄》的推陈出新中，观众普遍觉得神算子设计得特别好。

孙：是的。这个设计学了1987年上海昆剧团的《血手记》，也就是昆剧《麦克白》，那里一开场有三个女巫，得到普遍的好评，所以就学过来了。剧本上有三个神算子，出国时有时候只用一个。

陈：看来，当代戏剧也涉及戏曲老传统和新传统的传承。神算子的设计和道教有关系吗？

孙：神算子的服饰借鉴了道教的服饰，但在内容上无关，希腊故事里是神示，转译到中文语境就是算命。

陈：《心比天高》也是您回国后做的跨文化戏剧的重要代表作吧？

孙：是的。1999年我回国后，去北京语言大学参加易卜生国际会议"易卜生与现代性：易卜生与中国"。会上有关于《海达·高布乐》的研讨，在西方人眼里《海达·高布乐》是超越《玩偶之家》的，但中国人都不知道这个戏。会上的挪威人听说中国人居然不知道《海达·高布乐》，感觉很奇怪。我就建议排一个戏曲版的《海达·高布乐》。后来我和费春放就开始写戏曲版的《海达·高布乐》，写成后又拖了很多年才演出。最开始是给上海沪剧院写的，上海的沪剧是个特殊的戏曲剧种，和话剧最接近，最适合演现代戏。沪剧程式中几乎没有水袖，所以有个别名"西装旗袍戏"，最适合演民国戏，如《雷雨》就是沪剧的保留剧目。海达是现代人，她可以穿旗袍，所以用沪剧来演是合适的。后来因种种原因没排，五年后我们把剧本给了杭州越剧院，导演是支涛（浙江艺术职业学院戏剧系主任）和展敏（杭越副院长）。沪剧剧本的字数超过现在越剧的两倍，沪剧更接近话剧，语言容量更大。《心比天高》改成越剧时，编剧除我和费春放之外还加了吕灵芝，她根据导演的要求删了原剧本很多字，现在这出源于话剧的越剧很难看到话剧的痕迹。

《心比天高》曾到挪、印、法、德、美等不少国家演出，因为演出成功，挪威方面要我们再做一个易卜生越剧。我们选了《海上夫人》——也是从未

在中国上演过的。这个越剧剧本写出来到上演没多少改动,那以后几乎每次都是这样合作:先写提纲给导演看,导演提意见后,根据修改的提纲把剧本写出来,跟导演的配合更默契,彼此都学到很多东西。写《心比天高》《王者俄狄》时先写了很多,然后删掉很多。《朱丽小姐》《海上夫人》和取材于《李尔王》的《忠言》(杭州越剧院2016年演出)基本上是根据需要一点点增加内容,不会写了再删。

陈:跨文化戏剧在剧本改编过程中的增加和删减如何定夺?

孙:西方戏剧经典改编成中国戏曲,一定有削减,因为戏曲要留出非常大的空间给歌舞,所以人物和情节都要简化。我们最初改编的几个剧人物都不太多,比如《朱丽小姐》本来就三个人;《海达·高布乐》把次要人物删去,只留五个;《海上夫人》也删去了好几个,保留六个人。删得最多的是《李尔王》,人物砍掉一半,还有十几个;李尔身边的两个老人并成一个太医。戏曲必须突出重点,重点的人物和场面会放大,要用歌舞表现。

导演在排演过程中会加入自己的想法,可能会跟编剧的想法产生差异。在我的作品中,《王者俄狄》导演改得最多,话剧化最明显,沿用了话剧的紧凑结构,没把俄狄的前史展现出来,一头一尾还用了话剧式的画外音。

陈:《心比天高》和《王者俄狄》中的焚稿、自杀和自盲双目都用水袖来演出,这种表演方式是您的意见,还是导演的想法?

孙:《心比天高》中的焚稿用水袖来演,是一开始就想到的。我们知道《海达·高布乐》里有两场戏用戏曲可以演得比话剧好,就是焚稿和自杀。焚稿肯定要用水袖,但怎么用、用多长的水袖是导演定的。本来还没想到水袖必须是古装,《心比天高》的导演支涛和展敏在劝我们把"西装旗袍"改成古装时说,不穿古装就没有水袖,也就没了越剧的特色。这句话说服了我们,一看演出就知道,水袖对于整场演出太重要了。

陈:我发现您的《心比天高》和《王者俄狄》里,水袖简直是用足

了呀。

孙：有趣的是，周好俊和翁国生这两位演员认识，二人都说自己的水袖更长。这两部戏用的都是超长水袖，不是常规，这个技巧很难的。

陈：您现在是坚定的古装派吗？

孙：支涛、展敏把我变成坚定的古装派十几年了，但最近因为做《悲惨世界》又有所变化；对于外国经典要不要本土化，有些否定之否定。《悲惨世界》的改编版众多，有电影、音乐剧，十年前中国戏曲学院做过洋装版的京剧《悲惨世界》，但没能留下来。那小说和历史关系太紧密，好像很难本土化。我以前做的跨文化改编都是人物较少、背景较简单的，《王者俄狄》《心比天高》跟历史关系不大，有点像寓言，就可以本土化、穿古装。而我们做"韵剧"《悲惨世界》折子戏时用了洋装，各地的中小学生都非常喜欢。但我们最近在此基础上做一个专业提高版的大型音乐剧，又决定回到本土化的路子上，不过这次不是古装戏，只是年代戏，故事发生在民国初年的黄土高原上。

陈：您觉得跨文化戏剧的目标观众是哪些人？

孙：首先当然是中国观众。有人因为看到有些戏在外国首演，以为就是做给外国人看的。如我最近的京剧《利玛窦和徐光启》在国内还没演过，已在意大利演过两次；越剧《忠言》也是先去希腊戏剧节演，后来在广西也是参加了一个国际戏剧节。这是因为体制的问题，有些剧团拿到国际活动的邀请后更方便从政府拿到钱排戏。但我心目中的受众首先是中国老百姓，特别是戏曲老观众，当然也要发展大学生新观众。我把戏曲和西方的经典结合起来的时候，绝不随意解构，就是要照顾中国观众的欣赏习惯。现在有不少导演喜欢东拼西凑，但我认为要保留戏曲的艺术形式的完整性，西方经典的故事和人物也最好保持完整。可以有不同的解释，就像我对俄狄浦斯的解释是不一样的，但故事还是完整的。这些戏的演出及其接受说明，这是最好的结

合方式，可以让世界各地的观众都看到完整的人物形象，以及京剧作为一种独特的艺术形式的魅力。

陈：我们最近看了 2015 年由中国戏曲学院的学生们演出的《明月与子翰》视频，这是我目前看到的最晚出现的戏曲版古希腊悲剧了。您是编剧，能谈谈这出戏吗？

孙：这出戏的导演是我的博士生刘璐，第一次演出是 2015 年 12 月在中国戏曲学院大学生活动中心演出。2016 年初还到上戏的冬季学院演出过。

《明月与子翰》可算我最得意的改编，改到让人几乎认不出原作《安提戈涅》。多年前上戏一位老师带京剧风格的《安提戈涅》片段参加联合国教科文组织主办的戏剧节，大获好评，回来后他请我改编全剧。我觉得《安提戈涅》有点说教，就站那里讲道理。因为神话中戏还没开始两位王兄就都死了，全剧的冲突聚焦于"葬还是不葬"，这对于宗教观念不强的中国人来说有点死板古板。有一天我突然想到，把前史改为一个兄长生死未卜，冲突转化成"救还是不救"，这就揪心抓人了，而且突出了"关爱生命"这一最核心的现代观念。这样生死搏斗就有了更多的跌宕起伏，剧中人物也有了更大的活动天地，只有戏曲才能最大限度地表现出来。

我还写过一个改编《俄瑞斯忒亚》的提纲，这个戏的改动幅度会非常大，可能和宋江杀妻的故事连起来。宋江、阎婆惜及其情人的关系与阿伽门农、妻子及其情人的关系有点像，但说起来容易，做成一部大戏会相当复杂。

三、跨文化戏剧中的改编与原创、先锋与传统

（一）跨越类戏剧：改编抑或原创？

陈：陈士争导演 1996 年的实验京剧《巴凯》您看过没有？它曾去希腊

演过，在北京也演过。罗锦鳞先生不太认同《巴凯》这样以西化框架演出的跨越类戏剧。对比而言，《王者俄狄》采用中国戏曲的形式时没有肢解京剧。但是《巴凯》其实是一出希腊剧，京剧只是作为一种符号存在，而《王者俄狄》我们可以说它就是一出京剧，不是一出希腊剧，您觉得对不对？

孙：对的。上戏宫宝荣教授有一个观点：改编经典的戏曲就跟原创一样，无论改编者持有哪种理念，都无需拘泥于忠实原著，很大程度上都是在从事一种创作。我曾写文章批评中国戏剧评奖都要所谓原创剧，国外并不讲究是否原创，托尼奖只有新演出和重演之分，不管剧本是原创还是改编。我们把《心比天高》等剧定义为再创作 reinventing。对大多数中国观众来说，未必需要了解经典原著；但要使外国人有兴趣，还是要告诉他们改编剧和西方经典的关系，否则他们不知道为什么要来看一个无关的中国戏。当他知道这个京剧《明月与子翰》原来是《安提戈涅》，《王者俄狄》是《俄狄浦斯王》，就会产生极大兴趣。

陈：我看的资料说，《巴凯》是美国的国家人文科学基金会（NEH）资助，然后派了纽约希腊话剧团的艺术总监 Peter Steadman（彼得·斯坦德曼，已去世）主导。一个做跨文化戏剧的德国评论家费舍尔－李希特（Erika Fischer-Lichte）严厉地批评《巴凯》，她认为这个剧有很多美国的意识形态在里面，实际上就把中国的京剧肢解了。她写了一本书，专门研究世界各地对希腊悲剧《巴凯》的跨文化搬演的得与失。

孙：我倒是觉得美国人哪有时间管这个？这是欧洲人找到机会就要挤兑美国人。反过来说，美国政府对戏剧几乎完全不给钱，而德国、法国政府给艺术多少钱！NEH 一般资助学者做研究，NEA（National Endowment for the Arts，国家艺术基金会）才资助一点艺术，相当于最小的文化部，一年只有一亿美金。我在美国时听大家打趣说，连给国防部军乐队的钱都更多些。国防部应该有好几万亿，NEA 只有一个亿。

陈：费舍尔-李希特比较警惕在跨文化戏剧中政治因素的渗透。

孙：西方人在西方语境中掌握了话语权，有些左派学者喜欢借用萨义德的说法：东方人"不能代表他们自己"。萨义德是借用了马克思的话"他们不能代表他们自己，他们必须被人所代表"。但这只是因为他们不懂别人的语言，就以为非西方国家不能代表自己，事实上东方人每天都在代表自己，只不过你不懂而已。中国人不能代表自己，只能让汉学家来代表吗？在我们这里，中国人每天都在代表自己。

陈：我们学习希腊文学的学生有时难免有疑问，古希腊戏剧在他们看来就是神圣不可侵犯的原典、经典，是历经两千多年传下来的。如果我们用跨文化戏剧表现它们，势必要经过自己的改编和演绎，那该怎么保证改编与原典是一样的呢？

孙：不需要"保证"改编版与经典所要传达的东西一样。我们要表现的就是新的东西。如果改编了以后对现在的受众有益处，就会留下，如果没意义，就留不下来。至于原来的经典怎么样，事实上，罗念生翻译的剧本一般人不太了解，改编如果不做大改，多半没有人看。

陈：台湾传奇剧场也做了大量的跨文化戏曲，您对他们的作品如何看待和评价？

孙：吴兴国的第一个戏《欲望城国》做得最好，他的《李尔在此》成了向外国人展示才艺的独角戏，老戏迷是不要看的。还是传统戏曲形式的跨文化戏剧可以让多种文化的人共同受益。我个人不想要间离掉一个老观众，要让老观众仍然喜欢看；但又要让他们看到新的内容，前提是在形式上和老戏的印象有交叉。当传统戏曲形式的跨文化戏剧让人一听音乐是熟悉的，一看人物也是古装，老观众就愿意去听去看。如果一个人演几个、十几个陌生的人物，谁知道在演什么？"陌生化"到令观众感觉和自己没有任何关系。同样的，如果我们做一个原创京剧给外国人看，对方产生不了一点联想，为什

么要请他们看呢？有些实验过头的戏剧盲目地学西方，有时候还有沙文主义倾向，把我们的戏曲演员当木偶使。

（二）戏剧语言：淡化抑或看重？

陈：您怎么看铃木忠志的戏？

孙：铃木有一点非常值得我们学习，他认识到传统能剧的价值，尽量把它融合到他的创作中去。其实这方面我们戏曲的价值要比能剧大得多，能剧有宗教味道，不能随便改动，而戏曲是世俗的，很灵活。我们应该尽量把戏曲的好东西用起来，不要老是迷恋话剧先锋派的手法。我现在对多数先锋派不感兴趣，我们常常"自我东方主义"。以前先锋戏剧都是白人的，那些大师在老家已然过气，现在中国人财大气粗，就请他们来拼命吹捧。我们有这么丰富的戏曲、曲艺，为什么不从中吸取些可以用到现代戏剧创作当中去的营养？

陈：您认为在戏剧的表演里，涉及跨越东西方文化的时候，关注点还是应该放在戏剧本身，是吗？

孙：没错，很多人花了很多钱来做表面上、形式上的跨越，但更重要也更困难的是内容上的跨越。德国的跨文化戏剧家中，布莱希特主要是形式上的跨文化，莱辛是内容上的跨越，像《智者纳旦》这样的戏。很多先锋派搞形式上的跨越时都运用语言的混杂，我很反对。他们宣称语言不重要，贬低剧作家，这种说法出自阿尔托。而对观众来说，语言是非常重要的。

陈：有没有这样一种可能性呢？戏中的语言混杂并不是导演想贬低剧作家，而是想用"我们用了不止说一种语言的演员"来体现跨文化性？我最近刚在国家大剧院看了铃木忠志的《酒神·狄俄尼索斯》，其中一个中国演员演国王彭透斯，说汉语，其他角色都是日本演员，讲日语，现场放中文字幕，而中国演员讲中文的时候没有字幕。这样的演出现象您怎么看？

孙：铃木忠志有一本书就叫《文化就是身体》，贬低语言的作用，把一切都归于身体。戏剧可能只跳舞、只演哑剧吗？但这种源于阿尔托的说法在西方大学确实流行。那里的戏剧研究之所以会出现这么大的偏差，并非教授们故意误导大家，而是因为他们要发表论文，必须追新逐异，回避人所共知的主潮，所以多数学者都是只占剧坛10%左右的先锋派的拥趸。这个戏剧学术研究求新不怕偏的现象对西方观众没什么大影响，因为普通人不看教授写的先锋理论，就是戏剧界人士也很少看。他们知道占90%的主流是剧本戏剧，真要看的是主流媒体的剧评。但在非西方国家里，曾经跟那些先锋教授学戏剧的海归很容易盲目地把先锋派捧成唯一。中国戏剧界的海归其实并不很多，但大量译介进来的书也在崇肢体、反戏剧、后剧本。现在很难看到好的剧本，"文盲戏"倒很多——这是我发明的词，指不需要语言、只靠肢体、多媒体的戏。我们都知道人类之所以区别于动物，最重要的一点就是语言，但是从阿尔托开始，包括铃木忠志也相信，文化就是身体，不需要学习语言，甚至还宣称剧本戏剧已死。这绝不是事实。

法国人弗雷德里克·马特尔写了一本书《戏剧在美国的衰落——又如何在法国得以生存》，宣称美国戏剧衰落了，剧本戏剧干脆已死。田本相教授看了此书忧心如焚，写了长文章谈《中国话剧的衰落和世界戏剧的萎缩》。记得2000年南京大学博导朱寿桐也写过篇文章叫《告别戏剧世纪》，说过去的100年是中国历史上的"戏剧世纪"，中国即将告别，全球戏剧也都在走下坡路。他们都被洋人误导了。20世纪前半期欧美还没几个戏剧系，外国戏剧作品翻译到中国的都是剧本，比较靠谱，大多数剧本现在来看还是很好。那时欧美研究戏剧的大多出自文学系，50年代起戏剧系独立出来，为了创个性和文学分庭抗礼，硬说导演最重要，贬低起关键作用的剧本。事实上戏剧文学可以历2500年而仍然闪光，而一心取而代之的导演玩了没多久就把自己给间离出去了，像格洛托夫斯基这位大师在去世前早就主动退出剧坛做隐

士去了。

　　我最近几年弄明白了戏剧界一个很大的问题。不只中国，甚至全世界非西方国家程度不等地都有个问题。那里的戏剧大部分都是海归主导，中国内地（大陆）戏剧界海归还不多，但中国港台地区和日本、新加坡等地就很多。现代戏剧本来源自西方，大家都去西方学，海归后自然就传播那些先锋教授的西方戏剧观念，而对英、美、法、德、意的戏剧总体面貌视而不见。西方老百姓喜闻乐见的主流戏剧绝不是只占10%的"后剧本"先锋戏剧，但发论文的教授却有90%在鼓吹先锋派。大多数海归可能并不清楚，西方国家主流戏剧已经发达到饱和了，大城市每天几十上百个售票演出，多数大学戏剧系的教授和学生都很难挤进去，所以他们做边缘戏剧，边缘戏剧不进剧场，街头广场也可以表演。可在我们这里，根本还没有大众可以经常买廉价票观看的主流戏剧，也一窝蜂去做先锋派戏剧，这不是本末倒置吗？

　　这个情况按说不应在中国发生，中国原来并不是没有戏剧的，但现在老百姓就是没有戏看。报上所说的"主流"指的是宣传方面的主流思想，跟大部分老百姓没什么关系。所以，要用"人均戏剧量"这个概念才更有意义。人均艺术很难量化，但人均戏剧可以衡量，看每个城市一年有多少场正式演出，售票情况如何，除以人口数就有了——我们人口基数这么大，结果可想而知。如果不从受众的角度看，满足于盖了多少剧场、抓了多少剧目、得了多少奖，对老百姓未必有意义。我们的人均戏剧投入不能算低，但实际的人均戏剧量太低了。

　　中国在人均戏剧量几乎世界垫底的情况下，不应鼓励大搞先锋派。尤其国家级的戏剧学院，国家投入这么多钱，学生考进来这么不容易，应该首先为主流戏剧培养人才，不宜教太多自娱自乐的先锋花样。学生来专业学院要学好技艺，才能吸引观众自愿买票来看他们的戏。戏剧界我很佩服的老先生刘厚生就强调说："戏剧一定要有保留剧目。"好剧团理应有保留剧目，不用

一天到晚编新戏，做一个扔一个。等到我们主流戏剧发展好了，人均戏剧量提高了，民众习惯了自发买票看戏，如果还有余力，再去开发边缘戏剧，探索先锋派。

采访感言：与孙惠柱教授的戏剧对话，感觉他的中西视域都比较开阔，好像天然具备了跨越中外的条件，所以他的跨文化戏剧作品幅度很大，从古代拉到现代。他在海外和国内写戏、导戏，研究戏剧或戏曲的经历很丰富，谈论往往有见地，给我耳目一新之感。对谈中他敢于批评大家趋之若鹜的国际戏剧界大腕，对中外戏剧的发展趋势有头脑清楚的判断和独到见解，有些声音也许现在戏剧界听来逆耳，但我能明显体会到他是对中国戏剧未来的思考和忧心后的肺腑之言。他对中国传统戏曲的肯定，希望戏剧界重视剧本艺术和文学性，批评"文盲戏"和一味玩先锋花样的不妥，呼吁文化部门重视"人均戏剧量"，凡此种种，无不表现出一位在跨文化戏剧之旅中见多识广且有所担当的戏剧人的视野、胸襟和远见卓识。

访谈时间：2017年7月6日下午，11日上午
访谈地点：上海戏剧学院孙惠柱教授办公室

孙惠柱：上海戏剧学院教授、博导，专著有《第四堵墙：戏剧的结构与解构》《谁的蝴蝶夫人——戏剧冲突与文明冲突》《社会表演学》等，剧作有《中国梦》《挂在墙上的老B》《白马Café》《宴席》、越剧《心比天高》《忠言》、京剧《王者俄狄》《朱丽小姐》等。

备注：感谢段盛雅付出巨大努力整理录音初稿。

后 记

2022年12月，一边与新冠病毒缠斗，一边完成了本书的最后修订。

这本书是我这些年进行的项目研究的成果。从最早接触这个领域，到现在书稿撰修完毕，十余年时光悄悄从指缝间流逝了。2011年到2015年，算是这项研究的第一个摸索阶段，2015年到2022年研究全面铺开。2011年，美国科尔比学院（Colby College）的Hanna Roisman教授主编一本《希腊悲剧百科全书》（*Encyclopedia of Greek Tragedy*），由美国Wiley-Blackwell出版社出版。她想请中国学者写"中国文学中的希腊悲剧"的条目，七拐八拐，联系到了我。那时候，我刚刚完成关于荷马史诗的一本书，额外也做一些古希腊戏剧的研究，但古希腊文学对中国的影响，以及中国的接受，其实属于另一块研究领域。我接了这件活儿，摸黑从头做起。一查资料，发现这方面的研究一说起来仿佛有鼻子有眼（多少中国现代剧作家，甚至搞文学、哲学的人读过古希腊戏剧呐！），可一较真，的确没什么确凿的一手资料，二手研究也十分匮乏，乏善可陈。很少有国外学者做希腊戏剧中国接受的课题，个别海外华人学者或海外博士生做的研究并不系统。后来我发现，20世纪90年代有个德国学者Hellmut Flashar写了一本古代戏剧的舞台研究，零星谈及中国的古希腊舞台演出，算是比较早的。我查阅整理资料后，2014年完成了英文词条"希腊悲剧在中国文学和舞台演出中的接受"（Reception of Greek Tragedy in Chinese Literature and Performance，还要感谢康士林教授当时给我的帮助）。这是第一个摸索阶段。大约从那时起，这方面的研究在

我心里种下了一颗种子。它的核心问题是：古希腊文学究竟对中国发生过什么影响？中国接受的古希腊戏剧，从剧本翻译、阐释、理解，到舞台再现，发生了什么变化？

2015 年我获批国家社科基金一般项目"古希腊悲剧在近现代中国的跨文化戏剧实践研究"，2020 年获批国家社科基金重大项目"中外戏剧经典的跨文化阐释与传播研究"，都可以看作这颗种子以及和它伴生的旁的种子渐次萌芽、长大、开花和结果。

每个科研项目都有难做的地方。本书的研究，依我个人的经验看，对研究者提出了双向沉入研究的要求。一方面，研究者要长时间浸淫古希腊文明，对古希腊悲剧产生的文史哲思想语境、文明形态，从文本到思想有既细且深的把握。这当然是理想要求，我只接触了古希腊戏剧与文明的冰山一角，不敢妄称已登堂入室。另一方面，这种研究是沉入中国对古希腊戏剧的接受和转化的研究。尤其本书研究的是戏曲实践，基本上是从一种（西方）戏剧体系"跨越"到另一种迥异的（东方）戏剧体系。

难度如此之大，一时间让我茫然失措，仿佛走上险隘重重的幽昧道路。左手边是两千五百年前的古希腊戏剧悠久灿烂的传统，右手边是成百上千年根深叶茂的中国古典戏曲的传统。在两个历史绵长的戏剧传统之间，本书研究的不过是三十多年来，两种戏剧、两种文化交织（interweaving，借用李希特的概念）而成的那片织锦，但进入织锦背后的两个传统，是一趟艰难又奇妙的旅程。我自然明白，三十多年于千年历史不过一瞬而已，可如果研究者用放大镜去追踪溯源，这片织锦中繁复的历史线条和细节岂非"造物者之无尽藏"乎？

话虽如此，这项"跨越"动作很大的研究，对我已有的学术训练而言，跨度和难度都有点超乎想象了。且不说戏曲研究本身艰深复杂，从古希腊转到戏曲研究，这中间我经历了一个旷日持久且相当磨折的思想转变过程：这

些戏曲作品，还能被当作古希腊戏剧吗？值不值得进行研究？哪些地方值得研究？这个过程没什么捷径可走，只有去看、去思考、去理解这些戏曲实践。我不断访谈导演、编剧，不断去了解与它们相关的当代各种样式的跨文化戏剧理论和实践，慢慢感觉疏通了某些堵点、淤点，打通了一些跨越的关节——这个"打通"并非我一人的管窥蠡测，而是百年来经过对古希腊戏剧的"译—编—演—传"的艰辛历程，后人方才获得的理解和启示。如果说这本书的研究，能够为后学理解这个过程提供一些有价值的视角和些许洞见，那么，这十余年我的思考和努力，当是日拱一卒，功不唐捐。

本书得以完成，首先感谢罗锦鳞、孙惠柱、陈士争、卢昂、翁国生、罗彤、杨瑞、李唫、刘璐、澹台义彦等导演和郭启宏、姬君超等编剧，他们是跨文化戏剧的中国实践者。如罗锦鳞导演所说，这样的实践只有"少数人在搞，少数人喜欢"。但经过本书的研究，希望读者诸君能看到跨文化戏剧的中国实践，它不仅对世界剧坛有价值，对中国的意义更大。罗老师和孙老师还接受了我长时间的访谈，毫无保留地与我和学生们倾心交流。感谢罗、孙两位老师作为导演授权本书使用若干张剧照，它们为本书增色不少。

还要感谢匿名评审我的国家社科基金项目结项书稿、评审国家哲学社会科学成果文库成果书稿的专家们。书稿在2020年3月国家社科基金项目组织的结项鉴定中被鉴定为"优秀"（证书号：20201174），2022年11月入选了国家哲学社会科学成果文库（批准号：22KWW001）。多位评审专家肯定了书稿的选题新颖，认为书稿提出了重大的理论和实践问题，推进了跨文化戏剧在中国的本土化研究，在当下多元文明互鉴的背景下具有现实意义，值得出版，同时专家们也诚恳指出了书稿的若干不足。我参考了专家们的意见，两次对书稿进行了大的修订。修订之后，仍有未能尽意的遗憾，这些遗憾，只好付诸未来的思考和研究了。

在构思和撰写这本书稿的十余年中，我任教职的北京语言大学为本书的

研究提供了相对宽松的环境，还有校级科研项目的孵化和助力。感谢北语和科研处敬业的老师们！另外，我为研究生开设了一些相关课程，如"古希腊文学专题研究""跨文化戏剧：理论与实践""中外戏剧经典的跨文化研究"。我想说，这本书也献给我那些可爱的、思维敏捷的学生们——你永远不知道下一秒他们会带给你什么！透过本书的文字，我常常可以回想起和他们一起思索那些难解之谜，朝饮木兰坠露，夕餐秋菊落英，一步一步推敲的过程。行内一般用"教学相长"形容教与学的相互激发。的确，在我和同学们课堂的讨论、讲座会议的研讨中，在论文写作与往返修订中，我们的思维碰撞，火星四溅，照亮了彼此。如果把同学们全部列出来，会是一份很长的名单，仅以如下这些同学作为代表（没列出的请原谅）。感谢张醒、程茜雯、沈曼、田墨浓、王一晴、邢北辰、李会芹、杨诗卉，还有画图小能手王雨婷和梁婉婧最后时刻的果断"出手"。

诚挚地感谢国家社科基金，我做的两个项目都得到了基金的支持。感谢全国哲学社会科学工作办公室组织评选2022年度《国家哲学社会科学成果文库》，让这本书荣幸地成为国家级文库的成果。同时，特别要感谢北京大学出版社的推荐，感谢张冰老师、朱房煦老师对本书出版的鼎力相助和解决各种细节问题的效率和耐心。

本书中的一些章节，曾发表于《光明日报》《戏剧》《中国文化研究》《中国文艺评论》《比较文学与世界文学》《海峡人文学刊》、*Neohelicon*等报纸杂志，感谢这些报刊的主编、编辑的慧眼。本书如有错漏疏忽之处，恳请读者不吝赐教指正。另外要说明的是，书中涉及大量古希腊戏剧的剧名、人名的汉译，行文中已尽力做了统一，但在史料或演出中的译法各不相同时维持原状，没有改动。

搁笔之际，冬日静寂，鸟儿张着黑白分明的羽翼悄悄滑过灰色天空，扑面的寒风带着冷峻，已不再刺骨，枯树的枝丫在风中轻微摇动。想起《伊利

亚特》中的名句：

> 正如树叶的枯荣，人类的世代（γενεά）也如此。
> 秋风将树叶吹落到地上，春天来临，
> 林中又会萌发，长出新的树叶，
> 人类也是一代出生，一代凋零。（*Il*.6.146—149）

一个个人，一片片叶，会凋零，碾入尘土，但在荣枯之间，再卑微渺小者也有可为之事。本书杀青之时，有些种子已从沉睡中被唤醒。

陈戎女 于北京
2022 年 12 月 15 日初稿
2022 年 12 月 31 日定稿